KB175421

서양미학사

서양미학사

오타베 다네히사 지음 | 김일림 옮김

2017년 12월 11일 초판 1쇄 발행
2022년 5월 23일 초판 2쇄 발행

펴낸이 한철희 | 펴낸곳 돌베개 | 등록 1979년 8월 25일 제406-2003-000018호
주소 (10881) 경기도 파주시 회동길 77-20 (문발동)
전화 (031) 955-5020 | 팩스 (031) 955-5050
홈페이지 www.dolbegae.co.kr | 전자우편 book@dolbegae.co.kr
블로그 blog.naver.com/imdol79 | 트위터 @Dolbegae79 | 페이스북 /dolbegae

주간 김수한
편집 김진구·안민재
표지디자인 민진기 | 본문디자인 이은정·이연경
마케팅 심찬식·고운성·조원형 | 제작·관리 윤국중·이수민
인쇄·제본 영신사

ISBN 978-89-7199-837-3 (93600)

이 도서의 국립중앙도서관 출판시도서목록(CIP)은 서지정보유통지원시스템(http://seoji.nl.go.kr)과
국가자료공동목록시스템(http://www.nl.go.kr/kolisent)에서 이용하실 수 있습니다.(CIP제어번호:
CIP2017030174)

책값은 뒤표지에 있습니다.

서양미학사

오타베 다네히사 지음 ∣ 김일림 옮김

A HISTORY
OF WESTERN
AESTHETICS

돌베
개

지금으로부터 꼭 10년 전, 저는 이 책의 집필에 전념하고 있었습니다. 오늘 이 책이 한국어로 번역되어 한국 독자의 눈에 띌 기회를 얻게 된 것을 매우 영광으로 생각합니다.

'서양미학사'라는 제목에 이끌려 이 책을 손에 든 독자 중에는 이 책의 구성에 당황하는 분도 계실 것입니다. 왜 이런 구성으로 책을 집필하게 되었는지, 무대 뒤의 이야기를 적어보고자 합니다.

이 책을 구상한 것은 약 20년 전인 1998년 봄으로 거슬러 올라갑니다. 제가 쓴 『상징의 미학』象徵の美學(1995)(이 책은 이혜진 씨의 번역으로 2015년에 한국에서 출판되었습니다)의 편집을 담당한 분이 저를 찾아와서, "이 책을 손질해서 일반서로 내보지 않겠느냐"라는 권유를 해주셨습니다. 이 권유를 받아들인 저는 이미 출판된 책을 일반인 대상으로 다시 쓰는 것과는 전혀 다른 방식으로, 새롭게 일반서를 쓰고 싶다고 생각했습니다. 미학의 일반서 혹은 입문서로서 도대체 어떤 형식이 가능할지 여러모로 생각했습니다. 그 결과 떠오른 아이디어가 고전과 현대를 이어서, 고전에 의해 현대를 드러내는 동시에, 현대로부터 고전을 다시 읽어내는 것이었습니다.

인문계 학문에서 가장 좋은 입문서는 평이하게 쓰인 해설서가 결코 아니라, 그 학문의 고전이라고 일컬어지는데 저도 그렇다고 생각합니다. 평이하게 쓰인 해설서는 모든 것을 알게 된 것 같은 착각을 잠

시 주지만, 한 발 더 나아가 생각하고자 하면 그를 위한 단서를 무엇 하나 주지 않는 경우가 종종 있습니다. 이에 비해 고전은 분명 다가서기 어렵기는 해도 확실한 것을 우리에게 남겨주는 것이 아닐까요.

미학에서 칸트의 『판단력 비판』*Kritik der Urteilskraft*(1790)이야말로 고전이라는 이름에 걸맞은 저서라고 저는 생각합니다. 아마도 많은 미학 연구자도 이에 동의할 것입니다. 그러나 이 책을 읽으려다가 좌절한 사람도 많을 것입니다. 가장 좋은 입문서일 수 있는 고전 중의 고전이 입문서의 역할을 하지 못하고 있는 것입니다. 그 이유는 무엇일까요? 크게 세 가지 이유가 있을 듯합니다. 첫째, 『판단력 비판』 그 자체가 결코 이해하기 쉽도록 쓰이지 않은 까닭에 그 논의의 줄기에 일반 독자가 접근하기는 매우 어렵습니다. 둘째, 『판단력 비판』이 발행되기까지의 미학사적인 배경을 모르면 칸트가 논하는 내용의 초점을 좀처럼 확실히 파악할 수 없습니다. 아울러 셋째, 칸트의 논의와 오늘날 미학이론의 접점이 보이지 않으면 칸트의 이론은 박물관에 진열된 과거의 유산으로밖에 여겨지지 않으며, 그 재미도 이해할 수 없습니다.

이에 저는 다음과 같은 생각을 했습니다. 칸트의 『판단력 비판』 제1부의 논의를 논리적으로 재구성하면서, 동시에 칸트의 논의를 고대 그리스 이후의 미학사 속에 자리매김하자고 말입니다. 나아가 칸트의 논의가 미친 영향과 현대적인 의미에 관해 언급하자는 삼중의 과제를 완수하는 저서가 있다면, 사람들은 칸트의 『판단력 비판』을 손에 들고 미학의 숲을 탐색하면서 자유롭게 즐길 수 있지 않을까 하고 말입니다.

유감스럽게도 이 계획은 좌절되었습니다. 구성이 너무 복잡해서

당시의 저에게는 힘겨웠기 때문입니다. 그 대신 탄생한 것이 이 책 『서양미학사』입니다. 2007년 봄 즈음하여 '씨실'(즉 개별 사상가와 이론가)과 '날실'(각 장에서 다룰 주제)을 교차시킴으로써 미학사를 짜자는 구상(상세한 것은 「서문」의 후반부를 읽어주십시오)을 얻었습니다. 이는 제가 처음 의도한 바인 고전을 현대와 잇는다는 계획을 실현하는 것입니다. 신기하게도 이 구상을 하고부터 집필이 진척되어 2년 남짓한 동안에 이 책을 완성할 수 있었습니다. 그동안 여기저기에 분산된 방식으로 썼던 원고들이 이 구상을 축으로 모여서 하나의 직물이 된 듯했습니다.

씨실과 날실을 엮는 이 작업은 결코 이 책으로 끝나는 것이 아닙니다. 조금 풀어서 또 다른 모양으로 짜는 것도 가능할 터이고, 별개의 씨실과 날실을 거기에 덧대는 것도 가능할 것입니다. 미학 연구가 가장 활발하게 이루어지고 있는 나라 중 하나인 한국에서 저의 이 자그마한 책으로부터, 도대체 어떤 근사한 직물이 나올지 정말 기대됩니다.

2016년 여름, 제20회 국제미학회의에 참가하기 위해 저는 몇 년 만에 서울을 방문하여 오랜 벗들과 따뜻한 만남을 가졌습니다. 한국의 젊은 연구자들과도 인사를 할 수 있었습니다. 이 책이 이러한 젊은 분들에게 비판의 대상이 된다면, 그리고 더욱 젊은 분들에게 미학에 관한 관심을 불러일으키는 하나의 계기가 된다면, 이 책의 목적은 충분히 달성되었다고 할 수 있을 것입니다.

물론 저는 처음의 계획을 단념한 것이 아닙니다. 올 여름, 즉 집필 권유를 받고 19년이나 지나서 당초의 계획을 실현하고자 원고를 쓰기 시작했습니다. 이 책 『서양미학사』의 자매편이 될 예정입니다.

일찍이 2011년 저의 저서 『예술의 역설―근대 미학의 성립』藝術

の逆説–近代美學の成立(2001)을 한국어로 번역해주신 김일림 씨께 이번에도 큰 신세를 졌습니다. 이 책이 번역될 동안 김일림 씨가 저에게 보내온 질문은, 정확하고 성실한 작업 자세를 충분히 보여주는 것이었습니다. 이런 번역자를 만나게 되어 매우 기쁘게 생각합니다. 마지막으로 번역자인 김일림 씨, 그리고 돌베개 편집자 김진구 씨께 진심으로 감사의 인사를 올립니다.

<div align="right">

2017년 8월
오타베 다네히사

</div>

서문

이 책의 과제는 서양에서 펼쳐진 미학의 역사를 더듬어가면서, 오늘날 자명한 것으로 여겨지는 '예술'이라는 개념에 새로운 빛을 비추는 것이다.

미학은 18세기 중엽 독일의 바움가르텐Alexander Gottlieb Baumgarten(1714~1762)이 철학적인 학과로 새롭게 만든 학문이다. 그는 『미학』*Aesthetica*(원저는 라틴어, 1750/58)에서, '미학'이란 '감성적 인식의 학'이자 '예술의 이론'으로 정의하고, '미'가 미학의 목적을 이룬다고 규정한다. 즉 미학은 감성·예술·미를 대상으로 하는 철학으로서 탄생했다.

이러한 미학의 정의는 서양 근대의 사상이 어떠한 상황이었는지를 반영하고 있다. 실제 18세기 중엽에는 '감성=미=예술'이라는 삼위일체가 성립했으며, 이들 삼자를 하나로 묶은 점이 이후 근대 미학의 중심적인 주제가 됐다. 이는 서양 근대에서 예술이 fine arts(직역하면 '아름다운 기술')라고 일컬어진 것과 맞물려서, 서양 근대 미학 이론의 전제(즉 새삼스레 의문시되지 않는 선입견)가 된다.

그러한 이해는, 19세기 말 '예술학'Kunstwissenschaft이 '미학'Ästhetik에서 독립하면서 점차 의문시되기 시작했다. 20세기에 들어서자 '예술'의 목적은 '미'가 아니라는 생각이 점차 확산되었다(1960년대에는 '더 이상 아름답지 않은 예술'이라는 술어도 생긴다). 또한 '개념미술'

과 같이 '감성'과 직접 결부되지 않는 예술도 등장함에 따라 '감성＝미＝예술'이라는 삼위일체를 해체하는 작업이 현재 진행되고 있다.

이러한 등호가 성립하지 않게 됨에 따라, 현대 미학에서 '감성', '미', '예술'이라는 세 개념에 관한 새로운 관점이 요구된다. 내가 이하에서 시도하는 것은 이들 삼자 중에서 '예술' 개념을 비판적으로 재검토하는 작업이다. '예술'이 '미', 나아가 '감성'과 관련됨으로써 예술이 지닌 인식적이고 실천적인 의미가 과소평가되었다는 점은 부정할 수 없을 것이다. 또한 19세기부터 20세기에 걸쳐 쓰인 '미학사'에서는 고대·중세의 예술론과 미론을 구별 없이 논해왔다. 그러나 고대와 중세에 '예술'과 '미'가 반드시 연관된 것은 아니었다. '예술'이 지닌 인식적이고 실천적인 의미를 건져 올리는 동시에, 고대와 중세 예술론의 의의를 재검토하기 위해서도 새로운 '예술이론'의 역사가 요청될 것이다. 그리고 이러한 요청은 이하에서 보는 바와 같이 '예술'이라는 개념이 꼭 필요로 하는 것이다.

*

오늘날 '예술이란 무엇인가'라는 미학적인 물음에, 아프리오리a priori하게 혹은 사변적으로 '예술이란 ……의 조건을 충족시키는 것이다'라는 정의를 내리려는 미학적 시도는 거의 찾아볼 수 없다. 그것은 아마도 예술을 일단 정의한다고 해도 그 정의에서 벗어나는 작품이 그 후 만들어지고, 동시에 그러한 작품이 예술로 인정받기 위해 다시 새로운 정의가 요청되는 (악)순환이—특히 19세기, 20세기의—예술을 몰아세운 것과 무관하지 않을 것이다. 이러한 사태로 인해, 예술이란 본래 앞날에 대해 열려 있다는 점, 그리고 굳이 예술의 내실을

구체화하고자 한다면 예술의 역사—즉 예술운동(작품을 정당화하는 이론적인 활동을 포함)의 역사적인 총체—를 들고나올 수밖에 없다는 점을 의식하기에 이르렀다.

　예술이 열린 개념임을 최초로 이론화한 것은, 20세기 미국의 철학자 모리스 위츠Morris Weitz(1916~1981)가 1956년 발표한 논문 「미학에 있어서 이론의 역할」The Role of Theory in Aesthetics이라고 할 수 있다. 루트비히 비트겐슈타인Ludwig Wittgenstein(1889~1951)은 『철학적 탐구』Philosophische Untersuchungen(1953년 사후 간행)에서 게임이라는 동일한 명칭으로 불리는 갖가지 게임 사이에는 그 어떤 '공통되는' 것도 없고, 단지 '서로 중첩되거나 교차하는 복잡한 유사성의 망'이 있는 것에 불과하다고 주장했다. 위츠는 이러한 이른바 '가족적 유사'설을 예술에 적용해 예술이라는 동일한 명칭으로 불리는 여러 가지 것들 사이에는 그 어떤 공통점도 없으며, 따라서 '예술의 본성이란 무엇인가'라는 물음은 잘못된 것—즉 단지 대답할 수 없을 뿐만 아니라 애초에 설정 방식 자체가 잘못된 물음—이라고 생각한다. 위츠에 의하면 예술은 거기에서 '새로운 상황(사례)이 늘 생겨왔으며 또 의심할 여지없이 늘 생길 것'이며, 따라서 '열린 개념'an open concept이다(149).

　예술의 정의가 열려 있다는 점에 관해서는, 20세기 아방가르드 운동을 체험하고 이를 자기 이론의 바탕으로 삼은 테오도어 아도르노Theodor Wiesengrund Adorno(1903~1969) 역시 만년의 사색을 담은 『미학이론』Ästhetische Theorie(1970년 사후 간행)에서 다음과 같이 지적하고 있다.

　예술이란 무엇인가, 이 정의는 항상, 일찍이 예술이었던 바의 것

에 의해 미리 지시된다. 그러나 이 정의는 다만, 예술이 그렇게 되었던 바의 것에서만 정당화하는 데 불과하다. 예술이 되고자 하는 바의 것, 그리고 아마도 될 수 있는 바의 것에 관하여 이 정의는 열려 있다offen〔=미결정이다〕. 예술이 단순한 경험과 다르다는 것은 명기되어야 한다. 그러나 예술이란 그 자체에서 질적으로 변화하는 것이다. (Ⅶ, 11-12)

예술이 단순한 '경험'이 아니라는 것은, 지금까지 실질적으로 예술로 불려온 것(의 총체)으로 예술은 환원되지 않는다는 뜻이다. 즉 예술이란 일종의 이상 혹은 이념을 전제로 하며 그것에 의해 본연의 모습을 취한다. 그렇다 해도 예술의 이념이란 결코 플라톤이 말하는 이데아와 같이 영원불변의 것이 아니라 늘 변화하며, 변화를 그 존립 조건으로 한다.

이 책에서는 '예술'의 이념이 어떻게 변화했는지를 고대 그리스부터 20세기에 이르는 서양의 사고 속에서 좇는다. 우리가 지향하는 '서양미학사'는 따라서 서양에서 전개된 예술의 개념사 혹은 이념사이다.

*

그러나 미학사라는 구상은 애초부터 일종의 역설과 결부된다. 왜냐하면 '미학'이라는 학문은 물론 '예술'이라는 개념 역시 18세기 중반에 성립되었기 때문이다. 즉 '예술'의 개념사 혹은 이념사로서 서양미학사라는 구상은 필연적으로 18세기 중반에 성립된 '미학'과 '예술'이라는 개념을, '미학'도 '예술'도 존재하지 않았던 과거에 투영함으

로써 성립한다. 만일 그렇다면 이러한 투영은, 미학이 존재하지 않았던 시대에서 미학을 읽어내고, 예술이 존재하지 않았던 시대에서 예술을 읽어내는 시대착오를 수반하는 것이 아닐까? 그리고 그로 인해 과거를 왜곡하게 되는 것이 아닐까?

그러나 서양미학사라는 우리의 구상은, 미학의 창시자인 바움가르텐의 작업에 의해 어느 정도 정당화된다. 바움가르텐은 『형이상학』*Metaphysica*(1739)에서 '미학'이라는 학문을 제창하면서 미학을 다음과 같이 설명한다. '감성적인 사고 및 문체에 관해 약간의 완전성을 추구할 경우 그것은 변론술이며, 좀 더 많은 완전성을 추구할 경우에 그것은 보편적인 시학이다'(§533). 여기에서는 오직 다음과 같은 점, 즉 바움가르텐이 아리스토텔레스 이래의 전통적인 '변론술'과 '시학'에 입각해 있는 동시에 그것을 보편화 혹은 학문화함으로써 자신의 '미학'을 구상하고 있는 점에만 주의를 기울이자. 요컨대 바움가르텐의 미학은 과거에서 전승된 갖가지 창작론(그 전형적인 예가 아리스토텔레스의 『변론술』*Ars rhetorica*과 『시학』*De arte poetica*이다)을 자신이 속한 라이프니츠 학파의 철학적인 틀에 근거해 재편함으로써 가능해졌다.

이는 이중적인 의미로 이해해야 한다. 하나는 바움가르텐이 자신의 철학적인 틀을 과거의 여러 창작론에 투영했다는 점이다. 과거의 창작론은 바움가르텐의 눈으로 조망된다. 그러나 이는 동시에 과거의 갖가지 창작론이 잠재적으로 지니고 있던 시점을 바움가르텐이 해방시켰거나, 그것들이 가능적으로 지닐 수 있는 시점을 바움가르텐이 발견했다는 뜻이기도 하다. 이러한 과거 이론의 재편은, 바움가르텐과 과거 이론 사이에서 일어난 부름과 응답의 결과로 생겨났다. 물론

바움가르텐의 '미학'은 아리스토텔레스의 창작론에 대해 유일하게 가능한 응답도 아니거니와 아리스토텔레스의 창작론이 지닌 가능성을 전부 수용한 응답도 아니다. 그러나 바움가르텐의 시도는, 아리스토텔레스 속에 잠재적이었다고는 하나 미학이 존재했음을 간파해낼 수 있도록 했다. 이러한 의미에서 바움가르텐의 미학은 바움가르텐에 앞선 여러 이론 속에서 미학의 역사를 서술하는 시도를 뒷받침하는 것이기도 하다.

<div align="center">*</div>

여러 이론을 재편함으로써 자신의 미학을 구상한 바움가르텐의 작업은 서양미학사의 구상을 미리 하고 있기도 하다.

역사를 서술하는 작업은, 결코 과거를 그대로 재현하는 게 아니라 현재의 시점으로 과거를 다시 만들어냄으로써 성립한다. 그러나 그러한 개작은, 현재부터 과거를 향해 일방적으로 행해지는 게 아니라 과거로부터의 부름을 전제로 하며, 이 부름에 대한 우리의 응답으로써 성립한다. 이러한 의미에서 역사 서술은 과거와 현재의 공동작업이라 해도 좋을 것이다. 물론 이 응답이 과거의 의미(과거가 가능적으로 포함할 수 있는 의미)를 전부 이어받은 것은 아니다. 그렇기 때문에 역사 서술은 항상 새롭게 이루어질 수 있으며, 또 새롭게 이루어지지 않으면 안 된다.

그렇다면 설령 역사 서술이 역사를 서술하는 우리의 틀을 전제로 한다고 해도, 역사 서술은 이러한 틀에 맞추어 과거를 재단하거나 정형하는 것이 아니다. 오히려 우리의 틀에 들어맞지 않는 것, 혹은 우리의 틀에 저항하는 것과의 만남이 역사 서술의 바탕에 있다. 우리의

틀에 거스르는 것, 그것을 '타자'라 바꿔 말해도 좋을 것이다. 역사 속에서 발견된 이 타자는, 대체로 처음에는 거의 눈길이 가지 않을 법한 것으로서, 말없이 나타나 우리가 그들을 이해하는 것을 방해한다. 그러므로 우리는 자신의 틀에 들어맞지 않는 타자를 깨닫고, 이 타자가 우리를 향해 말을 걸도록 자신의 틀을 상대에게 맞춰갈 필요가 있다. 거꾸로 말하면 우리가 자신의 틀을 이 타자에게 맞추어감에 따라 타자는 우리에게 말을 거는 상대가 된다. 과거와의 대화란 늘 이러한 행위의 연속이며 이 행위가 역사를 서술하도록 이끈다.

*

이 책은 열여덟 개의 장으로 이루어진다. 주제와 인명으로 표제表題를 구성한 각 장은 대부분 연대순으로 나열되어 있다. 다만 통상적인 미학통사의 경우에는 제1장에서 플라톤 미학, 제2장에서는 아리스토텔레스 미학이 논의되는 식으로 편년編年적인 동시에 각각의 사상가와 이론가에 관해서 망라적으로 서술되며, 나아가 전체적인 구성이 고대, 중세, 근세, 현대라는 시대 구분에 입각해 분절되기 마련이지만, 이 책은 그러한 형식을 취하지 않는다.

이 책의 논술은 다음과 같은 두 가지 특징이 있다. 첫째로, 이 책에서는 사상가와 이론가가 씨실을 이루지만, 모든 이론가와 이론을 총망라해서 다루지는 않는다. 제1장을 예로 들어보자. 제1장의 플라톤 논의는 그 장의 표제인 '지식과 예술'이라는 시점에서 이루어지며, 플라톤의 미학이론을 망라해서 다루는 것을 지향하지는 않는다. 예컨대 플라톤의 『향연』Symposium에 드러난 미의 이데아설은 이 책의 축인 예술의 개념사 혹은 이념사와는 직접 연관이 없는 까닭에 언급하

지 않는다. 이와 같이 각 장은 그것이 다루는 사상가와 이론가의 미학 이론 전체에 비추어보면 그 일부만을 다룬다. 그러나 둘째로, 우리는 각 장에서 그 일부를 넘어서는 논의를 하게 된다. 즉 항상 영향작용사적인 시점에서 각각의 사상가와 이론가를 고찰한다. 예를 들어 제1장에서 플라톤을 논할 때는 그 논술을 플라톤으로 완결시키는 게 아니라 플라톤의 논의가 그 후 어떠한 영향을 미쳤는가에 대해서도 언급한다. 이러한 의미에서 플라톤이라는 씨실에 '지식과 예술'이라는 날실이 얽히는 셈이다. 또 다른 날실에 플라톤이 얽히는 경우도 있다. 예컨대 플라톤의 『국가』Res Publica에 등장하는 '선분의 비유'는 제6장 「함축적인 표상—라이프니츠」에서 언급된다. 이렇게 각 장은 저마다 서양미학사의 흐름을 한 가닥의 날실에 입각해 고유한 시점으로 조명한다. 이 책이 고대, 중세 등의 시대 구분으로 장을 구성하지 않은 것은 그 때문이다.

마지막으로 이 책이 지닌 또 하나의 특징을 꼽는다면, 일정한 길이를 지닌 의미 있는 정리로서 원전을 인용하는 점에 있다. 나는 과거의 원전과 마주하고 원전이 지닌 항력抗力에 주의하면서 과거의 가능성을 건져 올리고자 노력했으나, 이 책이 그 과제를 충분히 달성하고 있는지 여부는 독자의 판정에 맡겨야 할 것이다. 과거에 잠재적으로 지닌 가능성을 건져 올리고자 노력하지만, 그 결과로 나타나는 것이 오히려 과거의 가능성을 축소할 수도 있다. 그러나 내가 인용한 원전의 구절은, 그것을 인용한 의도와는 별개로 확고한 생명을 지니고 있을 터이다. 이러한 원전이 이 책의 서술을 넘어 독자가 저마다 미학사라는 텍스트를 다시 짤 수 있도록 한다면, 나의 의도는 충분히 달성되었다고 할 수 있다.

차례

일러두기

*3·5·6·7·8은 일본어판에 있는 것을 번역한 것이다. 나머지는 옮긴이가 추가했다.

1. 이 책은 2009년 도쿄대학출판회에서 처음 펴낸 오타베 다네히사小田部胤久의『서양미학사』西洋美學史 제2쇄(2011)를 완역한 것이다.

2. 엄밀성을 위해 직역을 원칙으로 했다. 다만 우리말과 다르게 사용되는 서양의 개념어는 한국어 식으로 바꿨다. 의미 전달이 어색하거나 동일한 단어가 내포하는 뉘앙스가 서로 다를 경우도 자연스러운 우리말로 고쳤다.

3. 서양 문헌의 인용문은 원문과 국내외 번역본을 참조하되, 원칙적으로 오타베 다네히사의 번역에 입각하여 우리말로 옮겼다. 인용문 속의 ()는 원저자, 〔 〕는 오타베 다네히사에 의한 것이다. 볼드체는 특별한 언급이 없는 한 원문에서 강조한 것이다.

4. 저자가 본문에 언급한 저서와 인명, 작품명은 원어를 병기했으며 같은 페이지에 동일한 사항이 반복적으로 언급될 경우에는 원어 표기를 생략한다.

5. 고유명사는 가능한 한 현지 발음에 가까운 방식으로 표기했으나, 라이프니츠와 같이 (라이프닛츠라 하지 않고) 관례에 따른 경우도 있다.

6. 고전 그리스어 및 라틴어의 외래어 표기는 장모음과 단모음을 구별하지 않는다. 또한 그리스어인 τ(=t)과 Θ(=th), π(=p)과 φ(=ph)는 구별하지 않는다. 예컨대 소포클레에스, 소휘크레에스라 하지 않고 소포클레스로 표기한다.

7. 고전 그리스어는 라틴어 문자로 표기하지만, 악센트 기호는 생략하고 기식氣息 기호는 h에 의해 표기한다. υ의 경우, 여타 모음과 연결시킬 때에는 u로 표기하고, 단독 모음으로 사용될 때는 y로 표기한다. ου는 ū가 아니라 ou라 한다.

8. 중요한 술어에 관해서는 원어를 병기하지만, 원칙적으로 원형(명사라면 주격형, 동사라면 부정사형)으로 고친다. 아울러 표기법은 (권말의 인용 문헌을 포함해) 현대의 맞춤법에 따른다.

9. 강조 표시는 ' ', 소논문은 「 」, 단행본 및 잡지는 『 』로 표시한다.

10. 옮긴이 주는 *표시를 하고 해당 페이지 하단에 달았다.

11. 인명 색인, 사항 색인은 가나다 순으로 고쳤다.

12. 우리말 번역서 제목과 저자의 번역이 다른 경우 옮긴이 주를 달아 보완했다.

13. 참고문헌 및 인용 문헌 등에서 한국어판이 있는 경우, 이를 추가했다. 아울러 일본어판은 없으나 한국에서 출판된 관련 서적이 있는 경우, 이를 제시했다.

14. 21쪽 도판은 일본어판에 있는 것이지만, 그 외 본문에 실린 도판은 저자의 동의를 구하고 옮긴이가 추가한 것이다.

sirtice:nã posset sic scdm mentē Sinonis cōstrui:qd.f.excidiũ dij coüettant prius in ipm omen.i.dij faciã
qd ominor.i.excidiũ eueniat Troianis)tin.i.sed si.sup.effigies equi:ascedisset in vrbē vestris manib'.i.au
xilio manuũ vestrarũ sup cecinit:asiam.i.asiatica gentē hoc est Troianã venturã vltro.i.insuper aut sine
obsistentia magno bello .i.virtute bellica auxiliante Pallad:ad mœnia Pelopea.i.argua:legendũ autē est
est Pelopea:aut si Pelopeia nõ nisi tetrasyllabum erit:& ea fata manere nostros nepotes.i.futura esseetiam
nostris nepotibus/ Ceterũ vt dup_licia sunt fata:f.bona victoribus & mala victis:ita.duplices nepotes.i.mi
nores:si ergo se nunc Troianũ cōputat sensus est:ea fata qd de victoribus Troianis essent manere & nostros
nepotes.i.posteros Troianos vt semp victores sint:sin ei adhuc græcũ censet vt est natione quidē:sensus
est fata bona Troianorũ manere.i.ingruere:in pnetuũ in nostros nepotes.i.posteros'grecos vt semp vinca
sura Troianis:nã manere sepe mala dicunf:vt Statius in achilleide.Qud maneat populos vbi tanta inu
ria primos degrassata duces? Res.f.de introducēdo equo:est credita talib' insidijs & arte Sinonis periuri
& ij.sup.capti sunt dolis & lachrymis coactis.i.vt expssis(alij coacti legunt)quos neq Tytides:nec Achil
les larisseus.i.Thessalus:sed ex phrhja nõ ex lanssa oriundus:(preponit aute Tytidē sicut & prius o Danaũ
fortissime gentis Tytideo qp congressum ni eo habuerat:& anni decē & mille carinæ.i.naues(tot enim ab
Homero quoq enumerantur:licet posset dici numerus certus pro incerto)nõ domuere.i.domuerunt.Sd
quoq imaginē habet laudã Iulij.Eum siquidem nec Romana nec externa virtus:nec Pompeius magnus
nec Cato ceteriq coniurati bello domare potuerunt:quem fraus coniuratorum extinxit.

¶Hic aliud:&c.Ne indecorũ videat vnti ho
mini in tanta re fidē habitã:& vt nõ improui
di sed pij deorũ cultores censeantur Troiani:
addit poeta deæ portentum qd accessiteti am
ideo vt fato deletam Troiam'vt sepe dictum
est)comprobet.Vnde Donatus dicit sic.Hic
aliud maius:nam vehementer dolos poterat
confirmare hoc monstrum.Sorte:in qua fue
rat arbitrium diuini.Ergo debuit nisi fuisset
futurũ exitiũ publicũ seruare sacerdotem di
uina voluntate ductũ:non arbitrio huma
no mactantem Taurũ ingentem.i.excellen
tem hostiam.Ecce autē:per hoc significaba
tur hostes venturos a Tenedo. Ecce:semper
ponitur vbi res horrenda & repentina signifi
catur.Festinatio autē & oculi ardentes & lin
guæ mobilitas demonstrabant alicui illos la
turos interitũ.Agmine:agmen dicitur actus

serpentum.Cursus enim & iter pedũ est quib'
bus carent serpētes.Laocoonta:exprimitur
deorũ impietas.Sacerdos enim in ipso sacri
ficio petitur:sed primo in eius conspectu filij
crudelissime interficiuntur paruuli & infontes.
Cetera serpentum descriptio crudelitatem de
signat.Qualis mu.allusit ad taurũ:quia sacri
ficabatur taurus.Tollit bis accipe:tollit Lao
coon:tollit taurus.Arte:non inertia sua dece
ptisunt a Sinone:sed iniquo deorum studio
præsertim Minerue.Petitus est Laocoon qui
equum vulnerauerat:& dracones ad simula
chrũ deg refugerant. Ordo est.Aliud.f.por

tentũ aut facinus:maius & tremendũ.i.in tre
more & timore excipiendũ magis multo qd il
lud pn' obiicif:hic.i.hoc tēpore:hoc est pau
lo post:miseris.f.Troianis:& turbat.i.cōmo
uet pectora iprouida.f.cōtra deorũ insidias:
nã vt ait Stati'?Quis diuũ fraudib' obstet?
Laocoon ductus sorte.i.p forte nuncupatus
Neptuno sacerdos:nãq ante eũ erat obierat:
elegerat ergo'quodãmodo(si liceat p.phana
sanctis cōparare)sic sacerdotē vt apostoli co
apostolũ)sorte videlicet iste sors cecidit dijs
ita volērib'.(Vnde nõ hoies:sed dij euettisse
Troia dicunt in principio tertij huius vbi di
citur.Post ij res asiæ Priamiq euertere gētem
Immeritã visũ supis)super eũ qui simula
chrũ p cussurus erat:vt seqs p portenti in eu
daret:Laocoon ergo dui'forte Neptuno sa
cerdos:mactabat.i.sacrificabat mactãdo qd
aptũ est sacrificijs verbũ deductũ a magis &

Hic aliud maius miseris multoq; tremendum
Obiicitur magis: atq; improuida pectora turbat,
Laocoon ductus Neptuno sorte sacerdos
Solennes tauru ingetem mactabat ad aras.
Ecce aute gemini a Tenedo traquilla per alta
(Horresco referens) immensis orbibus angues
Incubunt pelago: pariterq; ad littora tendunt
Pectora quorum inter fluctus arrecta: iubæq;
Sanguine superat vndas: pasr cetera potum
Pone legit: sinuatq; immensa volumine terga.
Fit sonitus spumante salo: iamq; arua tenebat
Ardentesq; oculos suffecti sanguine & igni
Sibila lambebant linguis vibrantibus ora.
Diffugimus visu exangues: illi agmine certo
Laocoonta petunt: & primum parua duorum
Corpora natorum serpens amplexus vterq;
Implicat: & miseros morsu depascitur artus.
Post ipsum auxilio subeuntem: ac tela ferente
Corripiunt: spirisq; ligant ingentibus: & iam
Bis medium amplexi: bis collo squamea circu
Terga dati superat capite & ceruicibus altis,
Ille simul manibus tendit diuellere nodos.
Perfusus sanie vittas atroq; veneno,
Clamores simul horrendos ad sydera tollit.
Qualis mugitus fugit cum saucius aram
Taurus; & incertam excussit ceruice securim,
At gemini lapsu delubra ad summa dracones

라오콘(이 책 표지 도상)을 묘사하는 베르길리우스의 서사시 『아이네이스』Aeneis (*Opera Vergilana*, Parvus, 1507, folio.249 verso, 함부르크대학교 도서관 소장).

제1장

지식과 예술

플라톤

Platon

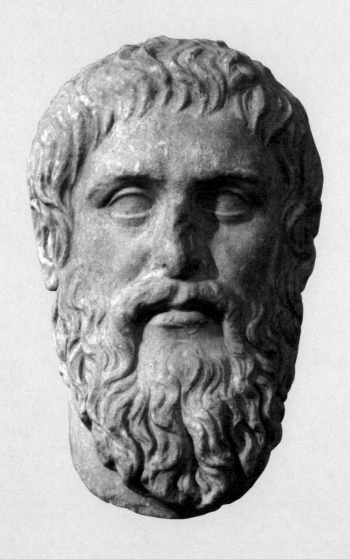

플라톤 상. 기원전 약 370년 전 실라니온Silanion이 만든 초상을 복제했다.
라르고 디 토레 아르젠티나Largo di Torre Argentina 성지에서 출토. 높이 약 34cm.

Platon

일찍이 앨프리드 화이트헤드Alfred North Whitehead(1861~1947)는 『과정과 실재』Process and Reality(1929)에서 "유럽의 철학적인 전통은 플라톤Platon(기원전 427~기원전 347)에 대한 일련의 각주로 성립한다"라고 말했다(Whitehead, 53). 과연 유럽 미학의 역사 또한 '플라톤에 대한 일련의 각주'인 것일까? 어쨌든 우리의 서양미학사 고찰은 플라톤에서 시작한다.

플라톤이 살던 시대는 "이 시인〔호메로스〕이야말로 그리스를 교육해왔으며, 인사 처리와 교육을 위해서는 그를 모범으로 삼아 배우고manthanein, 이 시인에 따라 자신의 모든 생활을 정돈하고 살아가지 않으면 안 된다"(Platon, R. 606e)라는 생각이 널리 퍼져 있던 시기였다. 호메로스Hómēros(기원전 800년경~기원전 750년경)는 그리스인 교육자이자 덕의 스승, 그리고 현자였으며, 그의 시 속에는 철학과 학문이 이른바 맹아로서 포함되어 있었다. 호메로스의 시는 그리스 민족의 공공적公共的인 정신의 결정이며, 그것을 음송시인이 공공적으로 읊조림으로써 공공적인 정신을 형성하는 수단이 되기도 했다. 호메로스와 호메로스를 노래한 음송시인이 활약한 것은, 시가 지知의 최고 형태를 취했던 시대, 시와 학문이 분리되기 이전의 시대이다.

플라톤은 시가 곧 학문이었던 시대부터, 두 영역이 분리되는 이행기에 활약했으며 그 이행을 적극적으로 추진했다. 그의 초기 대화편의 한 구절 『이온』Ion(기원전 393~기원전 391년경)은 그것을 증언한다.

음송시인의 탈영역성 혹은 비非기술성

『이온』은 음송시인 대회에서 1등을 차지한 이온이 귀갓길에 소크라테스와 만난다는 설정으로 펼쳐지는 대화편이다. 소크라테스는 첫머리에서 음송시인의 기술을 다음과 같이 칭찬한다.

> 나는 그대들 음송시인을 그 기술 때문에 부럽게 생각한 적이 있다오. 왜냐하면 ……그대들의 기술을 습득하기 위해서는 뛰어난 시인들, 특히 시인 중 가장 뛰어난 신과 같은 호메로스에 전념하여 시구뿐 아니라 그 생각dianoia도 전부 다 배워야ekmanthanein 할 터인데, 이는 부러움을 살 만한 일이기 때문이지. 실제 시인이 읊는 내용ta legomena에 정통하지 않다면, 뛰어난 음송시인이 되지 못했을 것이오. 왜냐하면 음송시인은 시인의 생각을 청중에게 전하는 사람hermēneus이 되어야 하는데, 시인이 말하는 것을 이해하지gignoskein 못한 이가 이것을 멋지게 달성하는 것은 불가능하기 때문이네. (Ion 530b-c)

여기에서는 '시인-음송시인-청중'이라는 삼자관계를 지적한다. 그리고 소크라테스는 (1)시인(특히 호메로스)은 탁월한 '생각'을 하고 있으며 (2)음송시인은 그 '기술' 덕에 시인(예컨대 호메로스)의 '생각'을 이해하고 (3)그것을 청중에게 전달한다는 전제에서 음송시인을 칭찬한다.

소크라테스가 먼저 문제시하는 것은 (2)의 전제이다. 이온은 호메로스의 시에 관해서는 적절하게 음송할 수 있으나, 여타 시인의 시

에 관해서는 적절하게 읊을 수 없다. 이러한 사실에서 소크라테스는 다음과 같은 결론을 도출한다.

> 그대는 호메로스에 관해 기술techne과 지식episteme에 근거하여 말할 수 없다네. 왜냐하면 만일 그대가 이것이 가능한 사람이라면 호메로스 이외의 다른 모든 시인에 관해서도 읊조릴 수 있어야 하기 때문이지. 실제 작시作詩의 기술은 어떤 하나의 전체to holon라네. (532c)

소크라테스에게 '기술'은 명확한 영역이 있으며 그 경계 내부에서 '하나의 전체'를 이룬다. 다시 말해 기술에 관해서는 그것에 속하는 내용과 속하지 않는 내용을 명확하게 구분할 수 있어야 하는 동시에, 어느 기술을 습득한다는 것은 그 기술의 영역에 속하는 모든 내용에 관해 바르게 알고 또 행할 수 있다는 것을 말한다. 그러므로 이온이 호메로스에 관해 음송할 수 있는데도 다른 시인에 대해서는 음송할 수 없다는 것은, 음송에 관해서는 기술의 요건으로서 영역성 혹은 전체성이 성립하지 않음을 의미한다.

그렇다면 어째서 음송시인 이온은, 기술을 지니고 있지 않은데도 불구하고 사람들에게 칭찬받을 만한 방식으로 음송할 수 있었을까? 이 물음에 대해 소크라테스는 다음과 같이 답한다. "호메로스에 관해 잘 읊조린다는 것은 기술로서 그대 안에 있는 것이 아니라오. 그것은 오히려 신적인 힘theia dynamis이며 그것이 그대를 움직이고 있다네"(533d). 당초 소크라테스는 '음송시인'을 그 '기술' 때문에 "부럽게 생각한 적이 있다오"라고 했지만, '부럽게 생각한다'는 동사가 아오리

앙투안 드니 쇼데Antoine-Denis Chaudet, 〈호메로스〉Homère, 1806, 루브르 미술관.
이온이 어떤 기술도 모른 채 호메로스 시에 관해 온갖 아름다운 것을 말하듯, 호메로스와 같은 시인
또한 어떤 기술도 모른 채 많은 것에 관해 시를 짓는다고 소크라테스는 주장한다.

스트aóristos형(즉 과거의 일을 지나가버린 것으로 말하는 과거형)이라는 점이 보여주듯, 이 선망의 마음은 이미 과거의 것이며, 이온과의 대화가 전개될 때 소크라테스는 더 이상 음송시인의 '기술'을 인정하지 않는다. 이는 음송시인이 호메로스의 '생각'을 "전부 다 배운" 적도, "실제 시인이 읊는 내용에 정통"한 적도, 또 "시인이 말하는 것을 이해"한 적도 없음을 의미한다. 그러므로 음송시인의 특징은 '지知의 부재'다. 지를 결여한 음송시인은, 호메로스의 '생각'을 "청중에게 전하는" 존재가 될 수 없다. 이렇게 소크라테스는 (3)의 전제도 부정한다. 그리고 여기에서 소크라테스가 음송시인에게서 "신적인 힘"을 인정하는 것은, 지를 결여한 음송시인의 행위를 비판적으로 지적하기 위해서다.

나아가 소크라테스는 (1)의 전제가 올바른지 여부에 의문을 던진다.

시인은 ……신기를 받아entheos 자기를 잊고 더 이상 자기 안에 지성nous이 존재하지 않게 되었을 때 비로소 시를 만들 수 있다네. ……시인들이 시를 지어 온갖 아름다운 것을 읊는 것은, 마치 그대가 호메로스에 관해 그렇게 했듯, 기술에 의해서가 아니라 신의 은총으로 주어진 것theia moira에 의해서라오. (534b-c)

즉 이온이 어떤 기술도 모른 채 호메로스 시에 관해 온갖 아름다운 것을 말하듯, 호메로스와 같은 시인 또한 어떤 기술도 모른 채 많은 것에 관해 시를 짓는다고 소크라테스는 주장한다. 기술로 입증되지 않는 시인의 행위를 뒷받침하는 것은 '신적인 힘'이다.

이상에서 명확해졌듯 『이온』은 '기술'이나 '지식'을 지니고 있다고 자칭하는 시인과 음송시인에 대한 비판을 주제로 한다. 그렇다면

플라톤은 구체적으로 어떠한 수법을 통해 시인이나 음송시인에게 기술이 부재하다는 것을 확증해갈까?

　예컨대 소크라테스는 다음과 같이 이온에게 묻는다. "그대가 읊어준 [호메로스의 마부 기술에 관한] 시구의 경우, 호메로스가 멋지게 읊조리고 있는지 여부를 인식하는 것은 그대인가, 아니면 마부인가"(538b). 이 질문에 이온은 "마부"라고 답한다. 이러한 소크라테스의 질문은 집요하게 이어진다. 소크라테스는 호메로스가 그 시에서 개개의 기술에 관해 말하는 부분을 골라내어, 과연 그 부분이 올바른지 판정하는 것은 음송시인인가, 아니면 그 기술을 지닌 자인가라는 양자택일의 질문을 던진다. 즉 소크라테스는 음송시인 이온의 일을 개개의 기술―마부의 기술(538b), 의사의 기술(538c), 낚시의 기술(538d) 등―로 분해하여 이온이 기술을 모르고 있다는 것을 차츰 폭로해간다.【도표 1-1】

　소크라테스가 이러한 수법을 취하는 것은, 이온이 음송시인의 일을 하나의 전체이자 하나의 기술로 파악하는 것을 비판하기 위해서다. 소크라테스는 음송시인의 일을 개개의 기술로 분해한 뒤, 이온에

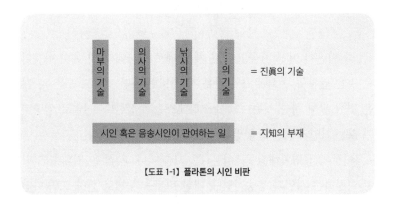

【도표 1-1】 플라톤의 시인 비판

게 "[호메로스 시에서] 어떠한 일이 음송시인과 음송시인의 기술에 결부되는가, 즉 다른 사람들을 제치고 오로지 음송시인이 무엇을 고찰하고 판별하는 게 적합한가"(539e)라고 묻는다. 이 질문에 대해 이온은 "모든 것이 그렇다"(539e)라고 대답하지만, 이는 이온이 음송시인의 일을 개개의 기술로 분해하는 소크라테스의 수법을 이해하지 못하고 자기 일을 오히려 탈영역적인 기술로 이해하는 동시에, 이러한 탈영역적인 기술의 가능성을 전혀 의문시하지 않고 있음을 의미하는 것이다.

『이온』에서 플라톤이 비판하고자 한 것은 이와 같이 탈영역적인 지知로서 타당하게 여겨져온 호메로스의 전통이었다. 앞서 말했듯 플라톤은 '기술'의 특징을 영역성과 전체성으로 보았다. 그러나 호메로스의 서사시는 결코 여타 기술과 견줄 수 있는 하나의 통합적인 기술이 아니다. 왜냐하면 플라톤에 따르면 호메로스의 서사시는 여러 기술을 포함하며 따라서 갖가지 부분으로 분해 가능하기 때문이다. 또한 음송시인에게 고유한 일을 부정하는 플라톤에게는 시를 시로서, 혹은 하나의 전체로서 파악하는 시점이 애초부터 존재하지 않는다. 이러한 시점은 플라톤을 비판하는 아리스토텔레스Aristoteles(기원전 384~기원전 322)에 의해 처음 제기된 것이다(제2장 참조).

『이온』에서 시는 세 개의 과거성과 결부되어 있다. 첫째, 호메로스가 과거의 존재가 되어 음송시인이 호메로스를 전달한다는 의미에서다. 둘째, 이온이 호메로스의 음송을 끝낸 시점에 소크라테스가 이온의 지를 문제 삼는다는 의미에서다. 그리고 셋째, 이 소크라테스는 음송시인의 기술에 대한 선망의 염念을 더 이상 지니고 있지 않다는 의미에서다. 호메로스의 권위가 과거의 것이 되었을 때, 혹은 호메로

스의 권위를 과거의 것으로 함으로써 플라톤은 호메로스의 권위에서 자유로워져서 시를 철학적인 음미의 대상으로 삼은 것이다(또한 여기에서 예술은 그 본질상 과거의 것이라고 판정하는 헤겔의 예술 종언론과의 관련성을 읽어낼 수 있는데, 이 점에 대해서는 제15장 참조).

변론술 비판

『이온』에서 드러나는 음송시인에 대한 비판은 그 기본적인 논점에서, 마찬가지로 초기 대화편인 『고르기아스』*Gorgias*(기원전 390년경)에서 전개하는 변론가 비판에 대응한다.

『고르기아스』의 서두 부분에서 변론가 고르기아스는 다음과 같이 변론술을 규정한다.

> 어떠한 일에 관해 말하건, 변론가는 여타 전문가dēmiourgos에 비해 대중plēthos 앞에서라면 설득력에서 뒤떨어지지 않는다. 그 기술의 힘은 그만큼 대단하며, 또 그러한 성질의 것이다. (Gor. 456c)

고르기아스의 자기 이해에 의하면 변론술rhētorikē이란 "어떠한 일에 관해"서도 '언론'에 의해 대중을 '설득'하는 '기술'이다. 변론술이 전문성을 넘어 모든 영역을 대상으로 삼는 사태는 그것이 전문가뿐 아니라 모든 이를 설득한다는 사태에 대응한다.

그러나 소크라테스에 의하면 변론가의 이러한 자기 이해는 틀렸

다. 변론가가 '대중'에 대해 "중대한 일을 단시간 내에 가르친다"는 것은 애초에 불가능하다(455a). 변론가의 일은 "지식을 초래하는 설득"이 아니라 "신념만을 초래하는 설득"이며(454e), "사정을 모르는 사람들"에게 "영합"하면서 자기가 전문가보다 "더 많이 알고 있는 척 꾸미는" 것에 불과하다(459c, 463b)고 소크라테스는 변론술을 비판한다.

〔이러한 영합은〕 최선의 것을 무시하고 기분 좋은 것을 노린다. 나는 〔이러한 영합을〕 기술이 아니라 〔경험에 의한〕 완숙함慣熟(empeiria)이라고 주장한다. 왜냐하면 그것은 자신이 이용하는 것이 본래 어떠한 성질의 것인가에 관한 어떠한 지식logos도 없고, 따라서 각각의 것에 관해 그 이유aitia를 서술할 수 없기 때문이다. (465a)

플라톤은 변론술을, '체육'이라는 '기술'을 대신하는 '영합'으로서의 '화장'kommōtikē에도 비교하고 있다(465b). 화장은 사정을 모른 채 단지 그것을 기분 좋은 "형태와 색채"(ibid.)로 화려하게 꾸민다는 점에서 플라톤이 비판하는 예술의 본질을 이룬다. 이 점을 가장 명확하게 보여주는 것이 중기 대화편인 『국가』*Res Publica*(기원전 375년경)이다.

그림자 상像으로서의 예술

여기에서는 『국가』 제10권의 「시인 추방론」에 입각하여 플라톤이 시인을 비판하는 골격을 검토하고자 한다. 시인 비판을 시작하는 소

크라테스에게 플라톤은 다음과 같이 말하게 한다. "어린 시절부터 호메로스에게 품고 있던 사랑과 경외심이 이 발언을 주저하게 하지만 말하지 않을 수 없다. ……왜냐하면 〔호메로스라는〕 한 사람의 인간이 진리보다 존중되는 일이 있어서는 안 되기 때문이다"(595b-c). 소크라테스는 여기에서 호메로스라는 과거의 존재가 아직까지 진리 탐구를 저지할 수 있는 상황을 시사한다.

『국가』는 호메로스의 시를 회화와 비교하여 다루고 있으며, 그런 의미에서 『국가』는 예술 일반에 대한 근본적인 비판서라고 할 수 있다. 이 비판을 뒷받침하는 논거는 '이데아-직인의 소산-예술작품'이라는 존재의 위계이다. '침상'을 예로 들면서 소크라테스는 다음과 같이 설명한다.【도표 1-2】

첫 번째 위계, 그것은 '신'이 '제작'하는 "참으로 침상인 것"(즉 침상의 이데아)이며, 그것은 오직 '하나'밖에 없다(597b-d).

두 번째 위계, 그것은 이 침상의 "이데아를 바라보면서" 직인이 제작하는 침상이며, 이는 다수 존재한다(596b). 직인의 일이 '기술'로 불리는 것은 이데아의 한 성질에 의해 뒷받침되고 한계 지어지기 때

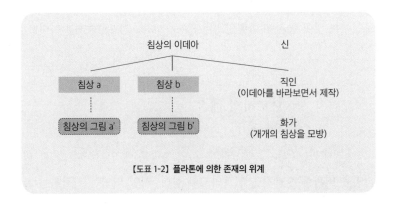

【도표 1-2】 플라톤에 의한 존재의 위계

문이다. 침상 만드는 직인과 책상 만드는 직인은 저마다 바라보는 이데아가 다르기 때문에 서로 다른 기술을 지닌다. 기술이란 이데아에 의해 한정된 영역 속에서 가능해진다. 첫 번째 위계와 두 번째 위계는, 『국가』 제6권의 이른바 '선분의 비유'(이 점에 대해서는 제6장 참조)에 사용된 술어를 이용한다면, 각각 "가지적可知的인 것"noēton과 "가감적可感的인 것"aisthēton(혹은 '가시적可視的인 것'horāton)에 대응한다(509d).

이에 대해 세 번째 위계는 예컨대 화가가 제작하는 침상이다. 이것 또한 "가감적인 것"(혹은 '가시적인 것')에 속한다고는 해도, 그것은 실제로 볼 수 있는 개개의 침상을 거듭 비춘 것, 즉 "그림자 상"eidōlon이다(599a). 침상을 그리는 화가는 "있는 것을 있는 그대로 모방하는" 것이 아니라 "보이는 모습을 보이는 대로 모방하는" 것에 불과하므로, 침상을 만드는 직인의 '기술'을 '이해'할 필요가 없다(598b-c). 이는 화가의 작업이 이데아의 한 성질에 의해 한정되는 것이 아님을 의미하는데, 바로 그 때문에 화가의 작업은 개별적인 기술의 한정을 넘어서 탈영역화된다. "모방술은 진리에서 멀리 떨어져 있고, 그 때문에 모든 것을 꾸며낸다. 왜냐하면 그것은 저마다 대상의 [진리에서가 아니라] 극히 일부분만, 그것도 그림자 상만 건드리기 때문이다"(598b). 예술의 탈영역성은 이러한 존재의 위계에 입각하여 설명된다.

이와 같은 논의에 바탕하여 플라톤은 예술을 다음과 같이 비판한다.

호메로스 이래 모든 시인들은 덕—또는 그 밖에 시인이 창작의 주제로 삼는 것—의 그림자 상을 모방하는 사람들이었으며, 진

리 그 자체는 건드리지 않는다. ……그것은 마치 화가가 구두 만드는 직인처럼 보이는 것을 창작하지만, 화가 자신은 구두를 만드는 기술을 모르고, 보는 사람들도 이 기술을 모른 채 단지 색채와 형태를 보고 판단하는 데 불과한 것과 마찬가지다. (600e-601a)

소크라테스에 의하면 시 또한 사물을 건드리는 일 없이 단지 "어구"語句로써 "개개의 기술이 지닌 색채와 같은 것을 채색해 그리는"데, 이 어구의 "음악이라는 색채"야말로 "엄청난 매력kēlēsis"을 발휘하는 까닭에 사람들의 눈을 사물의 "진리"에서 벗어나게 한다 (600e-601a). 시도 회화도 "진지한 행위spoudē"가 아니라 "놀이"paidia에 불과하다(602b)고 단죄하는 소크라테스는, "외관"이라는 감성적인 것—『고르기아스』의 말을 이용하면 "형태와 색채"로 사람의 눈을 속이는 "화장"—이 여지없이 발휘하는 매력 혹은 마력을 자각하기 때문에 예술을 "국가 속에 받아들여서는 안 된다"(607a)라고 주장한다.

이러한 플라톤의 논의는 시가 더 이상 지知의 최고 형태임을 그만두고, 시에서 철학이, 예술에서 진리가 자립하는 과정을 증명하고 있다. 호메로스라는 권위에서 자유로워져 시가 말하는 내용의 진위를 비판적으로 검토하는 철학적인 정신이 여기에서 탄생한다. 동시에 공공적인 정신의 결정結晶으로서 더 이상 타당하지 않은 예술은, 공공적인 영역(대중)을 떠나 사적인 영역으로 이른바 도망치게 된다. "〔이러한 시에 관해서는〕침묵하는 것이 가장 좋지만, 만일 그에 관해 말해야 한다면, 가능한 한 소수의 사람이 그것을 비밀리에 들어야만 하리라"(R. 378a).

플라톤에 대한 각주로서의 미학사

마지막으로 다시 이 장 첫머리에 인용한 화이트헤드의 말로 돌아가고자 한다. 과연 유럽 미학 또한 "플라톤에 대한 일련의 각주에서 성립한다"라고 할 수 있을 것인가. 이 물음에 대해서는 이 책 전체가 답하게 되겠지만, 다음의 두 가지를 새삼 언급하고자 한다.

현대 미국의 분석철학자 아서 단토Arthur Coleman Danto(1924~2013)에 의하면, 서양철학은 플라톤에서 칸트, 헤겔을 거쳐 현재에 이르기까지, '예술'이 '실천적-정치적 영역'에서 위험한 것이므로 "실천적-정치적 영역에서 예술을 방역 격리할quarantine" 필요가 있다는 신념에 의해 뒷받침되고 있다. 즉 서양철학은 일관되게 "예술의 공민권 박탈disenfranchise"을 추구해왔다고 단토는 주장한다(Danto [1986], 6). 그야말로 플라톤의 주술이 그 후 미학사를 지배해온 것과 마찬가지다. 그러나 이 책이 밝히고 있듯, 플라톤 이후의 미학 혹은 예술론의 다수는 플라톤에 의한 예술 비판에서 예술을 구출하는 것을 목표로 하고 있다고 해도 과언이 아니다. 이 점에서 단토의 미학사 이해가 반드시 정곡을 짚고 있다고는 할 수 없다. 서양미학사는 "플라톤에 대한 일련의 각주"라고도 할 수 있지만, 그 과정에서 부정에서 긍정으로의 전환을 확인할 수 있다. 예컨대 프리드리히 실러Johann Christoph Friedrich von Schiller(1759~1805)의 미학이론에 드러나는 '유희' 개념은 인간성에서 최고의 가치를 이루는 것으로서 '진지한 행위'와 '놀이'를 둘러싼 플라톤의 이론을 전복시킨다(제12장 참조).

둘째로 시가 동시에 철학일 수 있었던 플라톤 이전 시대의 특질도 완전히 부정되지는 않았다. 그 전형적인 예는 프리드리히 셸링

Friedrich Wilhelm Joseph von Schelling(1775~1854)의 『초월론적 관념론의 체계』*System des Transzendentalen Idealismus**(1800)에 쓰인 명제, 즉 "예술은 철학의 유일한 진리이자 영원한 도구이고 동시에 증서이다"(Schelling, III, 627)에서 간파할 수 있다(제15장 참조). 이와 같이 플라톤에 의해 부정되었던 입장도, 철학적인 사색에서 예술은 불가결하다는 이론 속에서 그 생명을 지속한다.

만일 우리가 "플라톤에 대한 일련의 각주"라는 말을 이와 같이 중층적인 의미에서 이해한다면, 이 책 또한 "플라톤에 대한 일련의 각주"로 이루어진다고 해야 할 것이다.

* 한국어판은 두 가지 제목의 판본이 있다. 『초월적 관념론 체계』, 전대호 옮김, 이제이북스, 2008; 『선험적 관념론의 체계』, 김혜숙 옮김, 지식을만드는지식, 2010.

참고문헌

이마미치 도모노부今道友信, 「미학의 원류로서 플라톤」美學の源流としてのプラトン, 『미학사연구총서』美學史研究叢書 제1집, 1970.
― 플라톤 미학을 다룬 일본어 문헌으로 먼저 이 책을 꼽을 수 있다. 이마마치에 의한 플라톤 해석과 플라톤 미학의 위치는 이 장과 정반대이므로 일독을 권한다.

후지사와 노리오藤沢令夫, 「이른바 『시인 추방론』에 대하여」いわゆる『詩人追放論』について, 岩波書店, 『플라톤 전집』 제11권 및 이와나미 문고판 『국가』 하권, 1979년 수록.
― 플라톤의 시인 추방론을 두루 살핀 해설이 실려 있다.

간자키 시게루神崎繁, 『플라톤과 반원근법』プラトンと反遠近法, 新書館, 1999.
― 플라톤의 예술 비판을 독자적으로 재고찰한 작업으로 주목할 가치가 있다.

Heinz Schlaffer, *Poesie und Wissen*, Frankfurt am Main, 1990.
― 이 장의 주제에 입각하여 플라톤을 논한 책.

플라톤, 『이온/크라튈로스』, 천병희 옮김, 도서출판 숲, 2014.
_____, 『고르기아스』, 김인곤 옮김, 이제이북스, 2011.
_____, 『국가』, 천병희 옮김, 도서출판 숲, 2013.

제 2 장

예술과 진리
아리스토텔레스

Aristoteles

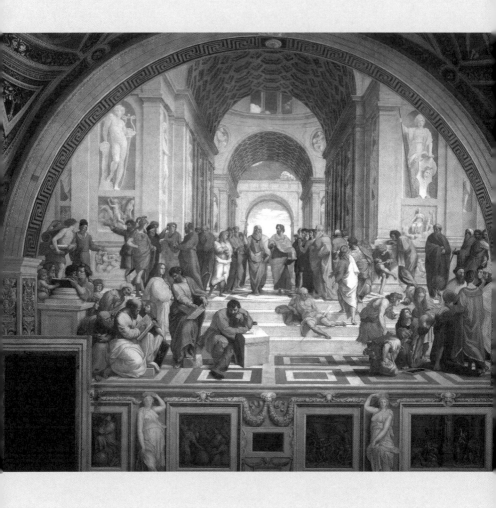

라파엘로 산치오Raffaello Sanzio, 〈아테네 학당〉Scuola di Atene, 1509~1510, 프레스코, 500×700cm, 바티칸 미술관. 한가운데 걸어오는 두 사람이 플라톤과 아리스토텔레스이다.

Aristoteles

플라톤의 비판으로부터 예술을 구한 것은 아리스토텔레스Aristotel-es(기원전 384~기원전 322)이다. 그 후의 예술론, 특히 그의 『시학』*De arte poetica*이 기나긴 망각을 깨고 16세기에 '재발견'된 이후의 예술론에서, 아리스토텔레스의 영향을 받지 않은 것은 존재하지 않는다 해도 과언이 아닐 정도다. 이 장에서는 『시학』 제9장에서 드러나는 '시'와 '역사'의 관계를 둘러싼 논의를 중심으로, 예술과 진리가 어떻게 관계 맺는지 검토하고자 한다.

'예술의 종언' 이후의 예술론

아리스토텔레스의 『시학』은 명확한 역사관을 특징으로 한다. 그것은 서양 예술이론에서 최초로 이루어진 '예술의 역사'에 대한 시도라 해도 좋을 것이다.

> 비극은, 그 자신의 자연본성physis을 획득하자 발전을 멈췄다〔완성하고 종언했다〕epausato. (Aristoteles, 1449a 14-15)

아리스토텔레스에 따르면, "자연본성"이야말로 "종극〔목적〕"telos이며, "생성이 그 종극〔목적〕에 도달했을 때 각 사물이 있는 곳, 그

것을 우리는 각 사물의 자연본성이라 부르기"(1252b 31-34) 때문에, 어느 사물이 그 "자연본성을 가진다"라는 것은 그것이 그 생성의 "종극"에 도달해 그 "형상을 취득하는" 것과 다름없다(193a 36-b 2). 여기에서 밝혀지듯, 아리스토텔레스는 생물의 성장 속에서 전형적으로 확인할 수 있는 목적론적 생성 과정을 '비극'의 전개 과정에 적용하면서, 마치 생물이 그 성장을 통해 '종극'에 다다르듯, '비극' 또한 그 발전을 통해 '종극'에 다다른다고 논한다. 비극에서 각각의 전개―예컨대 아이스킬로스Aischylos(기원전 525년경~기원전 456)가 배우의 수를 1명에서 2명으로 늘리고 코러스 즉 합창대 역할은 줄인 일, 소포클레스Sophoklēs(기원전 497년경~기원전 406)가 배우를 3명으로 늘린 일 등(1449a 15-19)―는 모두 이 '종극'을 지향하는 합목적적인 과정 속에서 자리매김된다. 그리고 이 '종극'에 도달하여 스스로의 '자연본성을 획득'한 비극은 그 이상 전개되는 일 없이 '발전을 멈춘다'.

동시에 아리스토텔레스가 '발전을 멈춘다'라는 동사 pauein을 아오리스트형(즉 과거의 일을 지나간 것으로 말하는 과거형)으로 사용한 것에서 드러나듯, 아리스토텔레스의 예술사관에 따르면 비극은 이미 그 "종극에 도달했"고 "발전을 멈췄다〔완성하고 종언했다〕". 또한 그것은 소포클레스와 함께 그 '종언'을 맞이했다. 왜냐하면 나중에 살펴보듯, 아리스토텔레스에 의하면 에우리피데스Euripidēs(기원전 486년경~기원전 406년경)는 어떤 근본적인 점에서 소포클레스보다 열등하기 때문이다(1460b 33-34). 그러므로 아리스토텔레스의 『시학』은, 비극의 '종언' 이후에 쓰인 글이다. 더 정확히 말하면 아리스토텔레스는 비극이 이미 '종언'을 맞이하고 그 '자연본성을 획득했다'고 간주함으로써, 『시학』에서 비극의 본질을 논할 수 있다고 생각했다. 제1장에서 밝혀졌듯,

플라톤 또한 호메로스의 서사시로 대표되는 예술을 과거의 것으로 간주하고(혹은 더욱 정확히 말하면 과거의 것으로 하고자 했고), 호메로스의 권위에서 자유롭게 시를 철학적인 음미의 대상으로 삼았다. 그에 비해 아리스토텔레스는 과거의 존재로서의 소포클레스 비극에서 예술 본연의 모습을 발견하고, 그것을 『시학』에서 이론화했다고 할 수 있다(한편 '예술의 종언'에 관해서는 제15장과 제18장 참조).

보편적인 것으로서의 시

제1장에서 밝혔듯, 플라톤은 시인의 작업을 개개의 기술로 분해하여 시인이 개개의 기술을 모르고 있다는 것을 비판적으로 끄집어냈다. 여기에서는 시작詩作 기술이 그 밖의 기술과 같은 기준으로 음미되어야만 한다는 전제가 있다. 아리스토텔레스는 이 전제를 문제시한다.

> 정치 기술의 올바름orthotēs과 시작詩作 기술의 올바름은 동일하지 않으며, 다른 기술의 올바름과 시작 기술의 올바름도 동일하지 않다. ······또한 개개의 기술에 입각한 오류는 시작 기술 자체의 오류가 아니다〔그러므로 이러한 오류는 허락된다〕. (1460b 13-15, 19-21)

이와 같이 아리스토텔레스는 시작詩作 기술을 개개의 기술로 분해하고자 하는 플라톤에 비해, 오히려 시작 기술에 고유한 차원을 확보하려고 한다. 즉 아리스토텔레스에 의하면 시작 기술은, 설사 그것

이 갖가지 기술을 묘사한다고 해도 고유의 바른 기준을 갖춘 하나의 기술로 파악해야만 한다. 그러므로 설사 호메로스가 의사의 기술, 마부의 기술, 낚시의 기술 등에 관해 모르는 탓에 그 묘사에 오류가 있다 해도, 그 때문에 플라톤처럼 호메로스를 비판하는 것은 용납되지 않는다(cf. Platon, Ion 538b-d).

그렇다면 시작詩作 기술은 무엇에 의해 하나의 기술일 수 있을까? 아리스토텔레스는 호메로스의 『오디세이아』를 예로 들며, 호메로스가 "오디세우스의 신상에 일어난 모든 일을 묘사"하지 않고, "통일된 행위에 입각하여 『오디세이아』를 구성"한 점에 주의를 기울인다(Aristoteles, 1451a 27-29). 즉 서사시의 통일성은 그것이 묘사하는 주인공 행위의 통일성에 의해 뒷받침된다. "다른 모든 모방의 기술에서도 그 모방은 한 대상을 모방하는 것으로서 하나인 것처럼, 줄거리 또한 그것이 행위의 모방인 한, 하나의 행위, 게다가 한 전체로서 행위의 모방이어야만 한다"(1451a 30-32). 일반적으로 말하면, 모방의 기술은 통일된 대상을 묘사함으로써 그 자체가 통일성을 갖춘 것이 될 수 있다.

나아가 모방의 기술을 그것이 묘사하는 전문적인 기술로 분해하는 것을 부정하는 아리스토텔레스에게 있어서, 예술이란 어느 특정한 전문적인 지식에 갇히는 것이 아니라 오히려 일종의 보편성을 갖춘 것이다. 『시학』 제9장에서 아리스토텔레스는 다음과 같이 말한다.

시인의 업무는 실제 일어난 일을 이야기하는 것이 아니라, 일어날 법한 일, 즉 진실 혹은 필연적인 방식으로 생길 법한 일을 이야기하는 것이다. 역사가와 시인은 ……전자가 실제 일어난 일을 이야기하는 데 비해, 후자는 일어날 법한 일을 이야기한다는

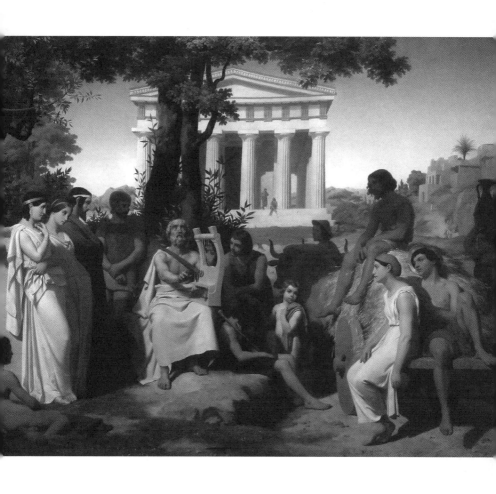

장 밥티스트 오귀스트 를루아르Jean-Baptiste Auguste Leloir,
〈호메로스〉Homère, 1841, 캔버스에 유채, 147×195cm, 루브르 미술관.
아리스토텔레스는 호메로스의 『오디세이아』를 예로 들며, 호메로스가 "오디세우스의 신상에 일어난
모든 일을 묘사"하지 않고, "통일된 행위에 입각하여 『오디세이아』를 구성"한 점에 주의를 기울인다.

점에서 구별된다. 그러므로 또한 시는 역사에 비해 더욱 철학적이며 가치 있다. 왜냐하면 시가 이야기하는 것이 오히려 보편적인 일ta katholou이라면, 역사가 이야기하는 것은 개별적인 일ta kath' hekaston이기 때문이다. 보편적이라는 것은 일반적으로 어떠한 성질의 사람이, 어떠한 것을 말하거나 행하는 것이 진실답거나 필연적인 것이다. 그리고 시는 〔등장인물에게 고유한〕 명칭을 부여하는데, 그때 목표로 삼는 것이 이 보편적인 것이다. 한편 개별적이라는 것은 예컨대 알키비아데스가 실제로 무엇을 했는지, 혹은 무슨 일을 겪었는지 하는 것이다. (1451a 36-b 1, 4-11)

여기에서 아리스토텔레스는 '시'를 '역사'에 대비시킨다. 역사란 고유명사의 세계이며 거기에서 이야기되는 것은 모두 개별적인 일이다. 그에 비해 시는 "보편적인 일"을 이야기하는 것으로 되어 있으나, 그것이 의미하는 것은 설령 시가 (예컨대 오디세우스나 오이디푸스 등의) 고유한 이름을 사용한다고 해도, 거기에서 이야기되는 것은 이들 각각의 등장인물에만 타당한 일이 아니라, 등장인물이 처한 것과 동일한 상황에 처하게 되면 어떤 일정한 성질을 지닌 사람들이 그렇게 말하고 행동하는 것이 당연할 법한 일이다. 즉 여기에서 말하는 보편성은 개개의 전문적인 지식에 의해 제약되는 법 없는 인간의 일정한 성질 속에서 성립한다. 그리고 비극의 관객이 주인공에게 공감할 수 있다면, 그것은 이러한 보편성에서 비롯된다.

그리고 시가 이와 같이 보편성과 결부되는 것은 아리스토텔레스에게 있어서 시작 기술이 기술이기 위한 조건이기도 하다. 플라톤의 시인 비판이 변론가 비판과 동일한 논리에 입각해 있다는 것은 이미

서술한 바이다. 아리스토텔레스는 시작 기술을 정당화하는 것과 같은 논법으로 변론술을 기술로서 정당화한다.

> 그 어떠한 기술도 개별적인 일을 고찰하는 것이 아니다. ……변론술 또한 [기술인 이상], 개개의 있을 법한 일, 예컨대 소크라테스나 히피아스에게 있을 법한 일을 고찰하는 것이 아니라, 이러이러한 사람에게 있을 법한 일을 고찰하는 것이 될 것이다. (1356b 30, 33-34)

변론술은 항상 어떤 특정한 개별적인 일에 결부되지만, 그것을 개별적인 일로 고찰하는 것이 아니다. 오히려 변론술은 어떤 종류의 사람들에게 보편적으로 성립하는 사태에 입각해 어느 특정한 일의 진실다움을 증명하고자 한다. 그러므로 변론술에서 문제가 되는 것은 고유한 이름을 지닌 개별적인 사람들의 세계가 아니라 불특정 다수의 세계(세상 사람들)이며, 같은 것이 기술로서의 시작詩作에서도 타당하다.

진실다움의 기준

그렇다면 이 보편성은 어떻게 생길 수 있을까? 아리스토텔레스는, 시인은 "가능하다고 해도 믿기 힘든 일보다, 불가능해도 진실다운 일adynata eikota을 선택해야 할 것이다"(1460a 26-27), 혹은 "시에 대해서는, 믿기 어려워도 가능한 일보다 불가능해도 설득력 있는 일 pithanon adynaton을 골라야 한다"(1461b 11)라고 서술하고 있다. 여기

에서 드러나듯 묘사되는 사건의 보편성을 뒷받침하는 기준은, 그것이 과연 실제 일어났는지 여부인 역사적인 세계 속에서 요청되거나 그것이 가능한지 여부인 논리성 속에서 요청되어야 하는 것도 아니고, 단지 관객에 대한 설득력 혹은 박진성에 달려 있는 듯 여겨진다. 그러나 그렇다면(그리고 여기에서 말하는 관객이 대중이라는 점에 주의를 기울이면), 시란 대중의 추측에 영합하는 것이라는 플라톤적 비판을 아리스토텔레스도 피할 수 없는 게 아닐까?

이 지점에서 다음 문장을 참조해보도록 하자.

〔비극이 수행하는 모방이란〕 단지 완결된 행위의 모방일 뿐 아니라, 두려움과 동정을 불러일으키는 사건의 모방이기도 한데, 이러한 일이 가장 잘 일어나는 것은 그러한 행위가 사람들의 추측에 어긋나고〔뜻밖의 방식으로〕para tēn doxan, 그럼에도 서로 긴밀하게 관련을 맺으면서di' allēla 일어나는 경우이다. 실제 이와 같은 방식으로 사건이 일어난다면, 저절로 일어나거나 우연히 그렇게 된 경우보다 훨씬 사람들을 놀라게 한다. (1452a 1-6)

시가 "진실다운" 행위를 모방한다고는 해도, 그 진실다움은 일상적인 평균성에 머물러서는 안 된다. 오히려 "사람들의 추측에 어긋나" 생길 법한 "행위"야말로 시가 추구해야 할 것으로 간주된다. 애초 "행위"란 아리스토텔레스에 의하면 "다른 것일 수도 있는 것"(즉 필연적인 게 아니라 우연적인 것)인데(1140b 3), 통상 그것은 유형화되어 우리가 예상할 수 있는 것, 즉 "대부분의 경우 그렇게 되는 것"(1357a 34)으로 변한다. 그리고 '변론술'이 의거하는 것은 이 유형화된 세계이다. 그

러나 만일 시가 이러한 유형화된 행위를 모방하는 것에 그친다면, 우리가 새삼 이러한 시에 관심을 보일 일은 없을 것이다. 시가 우리에게 특별한 관심을 불러일으켜야 한다면—그리고 '비극'에서 그것은 "두려움과 동정을 불러일으키는" 것에 의해 가능해지는데—, 그것은 우선 시가 일상적인 추측의 지평, 상식적인 유형화의 지평에서 우리를 끌어내는 것임에 틀림없다.

그런데 이는 시가 제시하는 사건이 단지 우연한 일에 불과하다는 가능성을 배제하지 않는다. 그리고 말할 필요도 없이 시는 이러한 단순히 우연한 일에 만족해서는 안 된다. 그러므로 아리스토텔레스는 이러한 사건이 "서로 긴밀하게 관련을 맺으면서" 생겨야 할 것이라는 한정을 덧붙인다. 즉 시가 대상으로 하는 행위는 세간적인 유형화의 지평을 넘으면서도, 일종의 필연성을 갖추고(즉 일련의 사건의 인과적인 연쇄 속에서) 제시되지 않으면 안 된다. 그러므로 시의 의의는 "다른 것일 수 있는" 것으로서의 행위를 관통하는 일종의 필연성을 밝은 곳으로 끄집어내는 것에 있다고 할 수 있다. 물론 시가 이러한 필연성을 밝은 곳으로 끌어낼 수 있는 것은 시인이 그러한 방식으로 '줄거리'를 구성하기 때문이다. 아리스토텔레스에 의하면 '줄거리'란 바로 "온갖 사건의 구조"이다(1450a 5, 15). 그러므로 "줄거리의 구조"(1452a 18-19)라는 구성적인 요소가 여기에서는 중요한 의미를 지닌다. 그리고 일상적인 추측의 지평을 넘어서기 위해 조직된 행위가 "보편적인 것"일 수 있다면, 그것은 바로 시인이 구성에 의거해 있는 이러한 필연적인 관련 때문이며, 이 지점에서 비극에 고유한 '놀라움'이 성립한다.

아리스토텔레스는 『시학』에서 주로 비극을 주제로 논하는데, 그 논의는 결코 시에 한정된 것이 아니다. 그가 누차 시와 회화를 유비적

으로 다루는 것에 주의해보면, 아리스토텔레스의 『시학』에서 예술 일반이론을 읽어낼 수 있을 것이다. 비극시인 소포클레스를 화가 제욱시스Zeuxis(기원전 5세기 후반~기원전 4세기 초)와 비교하는 구절을 인용해보자.

> 만일 진실alēthē이 그려져 있지 않다고 비난한다면, "그러나 아마도 있을 법한 일dei이 그려져 있다"라고 답할 수 있으리라. 예컨대 소포클레스는 "나는 인간 본연의 모습을 시로 지었으나, 에우리피데스는 인간을 있는 그대로 그린 것에 불과하다"라고 말했는데, 그렇게 응해야 할 것이다. ……제욱시스가 그린 인물은 실제로는 존재할 수 없다 해도 더욱 빼어나다. 모범paradeigma은 〔현실을〕 능가해야 하기 때문이다. (1460b 32-35, 1461b 13)

예술이 모방하는 것은 개별적인 일이 아니라 보편적인 일이다—이 기준에 입각하여 아리스토텔레스는 소포클레스에게서 그리스 비극의 정점을 간파한다. 그것이 가능한 것은 예술가가 추측의 지평을 타파하고, 개별적인 것을 모범으로 이상화하기 때문이다. 이 이상화 작업에 의해 예술작품은 비길 수 없는 박진성을 획득한다. 이것이 바로 아리스토텔레스가 말하는 "진실다움"이다.

진리에 관해서는 예로부터 명증설, 대응설, 정합설의 세 가지 입장이 있다.【도표 2-1】 명증설이란 명백히 의심할 수 없는 것을 진리로 간주하는 입장이며, 르네 데카르트René Descartes(1596~1650)의 '명석·판명'성 이론은 그 전형이라 할 수 있다. 또한 대응설이란 인식(혹은 명제)과 그 대상의 일치를 진리의 기준으로 간주하는 입장이며, 정

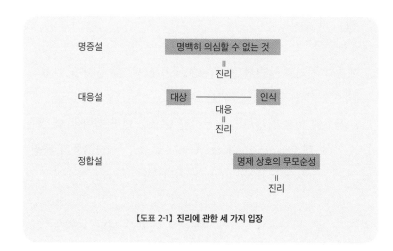

【도표 2-1】 진리에 관한 세 가지 입장

합설이란 명제와 대상과의 대응이 아니라 공리계로 대표되듯, 명제
가 서로 모순 없이 관련되는 것을 진리의 기준으로 여기는 것이다. 아
리스토텔레스의 '진실다움' 이론을 이러한 진리론과의 관계에서 다시
고찰해보면, 아리스토텔레스는 예술작품과 경험적인 개체 사이의 대
응을 부정하면서도, 예술작품이 그 내적 정합성을 매개로 인간의 이
상적이고 보편적인 사안과 대응해야 한다고 보고, 거기에서 예술작품
의 박진성 혹은 명증성을 인정하고 있다고 할 수 있다. 이러한 아리스
토텔레스의 이론은 그 후 예술과 진리를 둘러싼 고전주의적인 논의에
틀을 부여하여 18세기 중엽에 '미학'을 제창한 바움가르텐Alexander
Gottlieb Baumgarten(1714~1762)의 '미적 진리'론에서 체계적으로 정
식화되었다(Baumgarten [1750/58], §423-613).

예술과 진리

예술과 진리를 둘러싼 논의는 20세기에 새로운 전개를 보였다. 마지막으로 이 점을 고찰해보기로 한다.

20세기에 예술을 진리와 결부시킨 논고로 먼저 꼽아야 할 것은 마르틴 하이데거Martin Heidegger(1889~1976)의 『예술작품의 근원』 *Der Ursprung des Kunstwerkes*(1935/36)이다. 하이데거는 "예술이란 진리Wahrheit가 자기 자신을 작품에 머물도록 하는 것이다"(Heidegger, V, 21), 혹은 "예술작품에서 진리가 작품으로 머물 수 있다"(35)라고 말하고, 예술(혹은 예술작품)을 '진리'와 결부시키고 있는데, 이 주장을 이해하기 위해서도 애초에 '진리'란 무엇인지를 묻지 않으면 안 된다.

진리란, 오늘날 그리고 훨씬 이전부터 인식과 사태Sache의 일치를 의미한다. 그러나 인식과, 인식을 형성하고 진술하는 명제가 사태에 적합하기 위해서는, 나아가 그에 앞서 사태 그 자체가 명제에 구속력을 지닐 수 있기 위해서는, 사태 그 자체가 그 자체로서 자기를 드러내지 않으면 안 된다. 그러나 만일 사태 그 자체가 은폐된 상태에서 벗어날 수 없다면, 사태 그 자체가 비은폐된 것 das Unverborgene 가운데 서지 않는다면, 어떻게 사태는 자기를 드러낼 수 있을까? 명제가 진리인 것은 명제가 비은폐된 것, 즉 참인 것에 자기를 따르게 하는sich richten 데 한해서다. 명제의 진리는 항상 이 〔사태에 자기를 따르게 한다는 의미에서〕 정당성 Richtigkeit에 불과하다. (37)

진리는 "인식과 사태의 일치"라고 자주 일컬어져왔으나, 인식을 사안과 비교할 수 있으려면 먼저 사안이 그 자체로 명백한 것으로서 제시되어야만 할 것이다. 이러한 의미에서 진리의 대응설은 진리의 명증설을 전제로 한다. 하이데거는 양자의 진리를 구별하기 위해 대응설적인 진리에 대해서는 '진리'라는 말이 아니라 '정당성'Richtigkeit 이라는 말을 할당한다. Richtigkeit라는 말은 하이데거에 의하면, 대상에 따르거나 혹은 입각한 상태를 의미한다. 그렇다면 '정당성'에서 구별되는 '진리'란 무엇인가? 그것은 바로 사태가 숨어 있는 상태에서 밖으로 나와 숨김없는 것으로서 모습을 드러내는 것이다. 그리고 하이데거에 의하면 이러한 진리 개념은 진리를 의미하는 그리스어 alêtheia에 의해 진술된다. 이 말이 '망각'을 의미하는 lêthê와 부정을 나타내는 접두사 a-에서 성립하여 "비은폐성"Unverborgenheit을 의미하기 때문이다(36). 이와 같이 하이데거는 진리의 대응설을 비판하면서 진리의 명증설을 독자적이고 존재론적으로 재해석함으로써, "존재하는 것의 비은폐성"(37)으로서 진리의 현현을 예술 속에서 인정한다.

한스 게오르크 가다머Hans-Georg Gadamer(1900~2002)는 이러한 하이데거의 '진리'관에 입각하면서도 이를 아리스토텔레스의 『시학』과 결부시킴으로써 예술에서 '모방'의 의의를 강조한다.

가다머는 "모방의 인식상의 의미는 재인식Wiedererkennung이다"(Gadamer, I, 119)라고 주장한다. '재인식'이라면 이미 인식된 사태, 즉 이미 알려진 사태를 그것으로서 단순히 재인식하는 것처럼 여겨지겠지만, 가다머가 말하는 '재인식'은 그런 것이 아니다.

재인식에서는, 우리가 알고 있는 것이 그것을 야기하는 온갖 상

황이 지닌 모든 우연성과 가변성에서 벗어나 마치 조명된 것처럼 드러나며, 그 본질 속에서 파악된다. ……"이미 알려진 것"은 재인식됨으로써 비로소 그 참된 존재sein wahres Sein에 도달하고, 존재하는 대로 자기를 나타낸다. (119)

우리에게 세계의 많은 사태는 "이미 알려진 것"이며, 우리는 그것을 알고 있다(고 추측한다). 그러나 이러한 사태를 묘사하는 예술작품과 조우할 때, 우리는 마치 그 사태와 처음 만나서 그것을 비로소 알게 되는 듯 느낄 때가 있을 것이다. 그때 우리는 예술작품이라는 '모상'模像을 그것이 모방하는 현실의 '원상'原像과 대조함으로써 그 올바름을 판정하는 것이 아니다. 오히려 거꾸로 '모상'이야말로 '원상'의 참된 본연의 모습을 비로소 보여준다. "호메로스가 그린 아킬레우스는 그 원상〔인 실제의 아킬레우스〕 이상의 것이다"(120). 그러므로 '원상'을 기준으로 모방의 올바름을 측정하는 '원상-모상'의 통상적인 관계가 여기에서 역전된다. 이러한 역전을 전제로 하는 인식의 방식이 가다머가 말하는 '재인식'이다. 여기에서는 아리스토텔레스가 말하는 "모범은 〔현실을〕 능가해야 한다"(Aristoteles, 1461b 13)라는 생각이 반영된 것을 발견할 수 있다. 물론 모든 사태는 그때마다 새롭게 '재인식'될 것이고, 또한 되지 않으면 안 된다. 이것이 의미하는 것은 예술작품 속에서 드러나는 '진리'란 결코 고정된 것일 수 없고, 늘 새롭게 자기를 드러낸다는 점이다.

가다머의 진리관은 하이데거의 '존재하는 것의 비은폐성'으로서의 진리라는 생각을 계승하며, 이 점에서 가다머 또한 진리에 관한 명증설을 채택한다. 그러나 가다머는 예술작품 본연의 모습을 '모방'과

관련지음으로써 동시에 진리의 대응설을 예술이론 속에서 새로운 방식으로 되살렸다고 할 수 있다.

마지막으로 예술이 지닌 비판적인 기능에 착목하면서 예술의 진리에 관해 논한 테오도어 아도르노Theodor Wiesengrund Adorno(1903~1969)의 『미학이론』Ästhetische Theorie(1970년 사후 간행)을 살피고자 한다.

아도르노는 예술의 특징을 "마술적 단계의 잔재"로 간주한다(Adorno, VII, 93). '마술'이란 인간과 자연이 여전히 일체이며 인간과 자연이 대립하기 이전, 혹은 인간이 자연을 지배하기 이전의 단계에 성립한 것이다. 그러나 인간은 그 후 '세계의 탈마술화'die Entzauberung der Welt를 추진하고 '합리성'을 추구하기에 이른다. 이것이 이른바 '계몽'의 과정이다. 그러나 이 계몽의 합리화는 자연 지배를 야기하는 동시에, 그것을 은폐함으로써 비합리적인 것으로 바꾼다. 아도르노에 의하면 이러한 사태를 앞두고 그것을 비판하는 것이 예술이다. 물론 이는 예술이 '마술적 단계'로의 회귀임을 의미하는 것은 아니다. 오히려 예술이란 이렇게 탈마술화되고 합리화된 세계에서 비로소 가능해지는 것이며, 애초부터 이러한 세계에 대한 비판의 계기를 갖추고 있다.

계몽화된 시대에 예술이 지닌 마술적인 것은, 한편으로는 합리적인 세계에서 그 존재를 부정당하면서도 다른 한편으로는 이 합리적인 세계를 비판하는 기능을 지닌다는 이중성을 특징으로 한다.

예술을 몰고 가는 것은 다음 사태, 즉 마술적인 단계의 잔재로서의 예술의 마력이 세계의 탈마술화 때문에 간접적, 감성적으로 현전하는 것으로서는 부정되면서도, 저 [마력이라는] 계기는 결코 근절될 수 없다는 사태이다. 이 계기에서야말로 예술이 지닌

모방적인 것은 계속 유지될 수 있다. 그리고 이 계기는 자기 존재를 통해 자기에게 절대적인 것이 된 합리성을 비판하는데, 이 비판 덕택에 이 계기는 그 진리를 가진다. (92-93)

아도르노가 예술에서 '모방적인 것'을 인정하는 것은, 예술이 예전의 '마술'을 — 단, 탈마술화된 시대에 가능한 방식으로 — 계속 유지하고 있기 때문이다. 그러므로 "예술은 모방적인 태도의 은신처다"(86)라고 일컬어진다. 그리고 예술이 '진리'를 담을 수 있는 것은, 예술이 '모방적인 것'을 계속 유지함으로써 합리적인 세계에 흡수되지 않고, 오히려 비합리성을 들춰낼 수 있기 때문이다. 물론 예술이 합리성을 방기하고 예전의 '마술'로 돌아가는 것은 허용되지 않는다. 그러므로 "모방적인 것으로서 예술은 합리성의 한복판에서 가능하며, 합리성이라는 수단을 이용하는 것은 관리된 세계로서 합리적인 세계가 지닌 악한 비합리성에 대한 반응이다"(86)라고도 일컬어진다. 예술 또한 "계몽의 일부"를 이루고 있다(93).

아도르노의 미학이론을 앞서 서술한 진리관에 입각해 되짚어본다면, 아도르노는 한편으로는 예술작품의 '합리성', 즉 "통일을 만들어내고 조직화하는 계기"(88)를 중시함으로써 정합설에 따르면서도, 다른 한편으로는 예술이 지닌 '모방적인 것'에 주목하여 예술을 "마술의 모방"(93)으로 파악하는 점에서, 일종의 대응설에 따라 예술과 진리를 결부시키고 있다고 할 수 있다.

예술과 진리의 관계를 문제 삼으려면, '진리'라는 말의 의미를 먼저 명확히 해야 한다. 그렇지 않으면 진리라는 말의 다의성 때문에 논의는 공론이 되어버릴 수밖에 없을 것이다. 그러나 진리라는 말의 의

미를 그때마다 명확히 한다면, 예술과 진리를 둘러싼 20세기의 갖가지 논의 속에서 우리는 아리스토텔레스에 의해 그 기초가 다져진 예술이론의 풍부한 변주를 들을 수 있을 것이다.

참고문헌

Aristotle, *Poetics*, Introduction, commentary and appendices by D. W. Lucas, Oxford, 1968.
Aristoteles, *Poetik*, Übersetzung und Kommentar von Arbogast Schmitt, Berlin, 2007.
— 주석서는 아리스토텔레스 『시학』에 대한 최고의 참고문헌이다. 이 두 권을 추천한다.

Käte Hamburger, *Wahrheit und ästhetische Wahrheit*, Stuttgart, 1979.
— 이 장에서 다룬 '예술과 진리'의 문제를 둘러싼 고전적인 연구서.

사사키 겐이치佐々木健一, 「허구와 참」虛構と眞, 『신 이와나미 강좌철학 3 기호·논리·메타포』新·岩波講座哲學 三 記號·論理·メタファー, 岩波書店, 1984.
니시무라 기요카즈西村清和, 『현대 아트의 철학』現代アートの哲學, 제5장, 産業圖書, 1995.
— 일본어 문헌으로는 이 두 권이 서로 대립하는 견해를 제시하고 있다.

아리스토텔레스, 『수사학/시학』, 천병희 옮김, 도서출판 숲, 2017.
마르틴 하이데거, 『숲길』, 신상희 옮김, 나남, 2008.
한스-게오르크 가다머, 『진리와 방법』 1, 이길우·이선관·임호일·한동원 옮김, 문학동네, 2000.
_____, 『진리와 방법』 2, 임홍배 옮김, 문학동네, 2012.
테오도어 아도르노, 『미학이론』 홍승용 옮김, 문학과지성사, 1984; 1997.

제3장

내적 형상

플로티노스

Plotinos

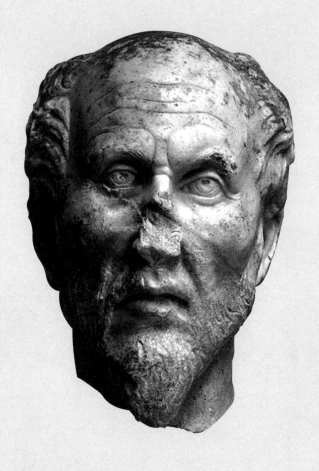

플로티노스로 추정되는 조각상. 이탈리아 수도 로마 남서부에 위치한 고대 로마 시대의 도시 유적인
오스티아 안티카Ostia Antica에서 발견되었다. 오스티아 고고학 박물관.

Plotinos

아리스토텔레스가 플라톤의 전제를 뒤집음으로써 예술의 정당화를 꾀했다면, 이른바 신新플라톤주의의 창시자인 플로티노스Plotinos(205 년경~270년경)는 플라톤의 체계적인 전제를 인정하면서 예술을 정당화 했다. 이 장에서는 그의 미학이론을, 초기의 논고「아름다운 것에 관하여」와 중기의 논고「예지적인 미에 관하여」두 편에 입각하여 검토 하는 한편, 이 이론의 귀추를 더듬어가고자 한다(또한「아름다운 것에 관하여」(I 6),「예지적인 미에 관하여」(V 8)에서의 인용은 관례에 따라 각각의 절수를 붙인다).

미의 원리로서의 내적 형상

플로티노스는 고대 그리스의 조각가 페이디아스Pheidias(기원전 490~기원전 415년경)가 제작한 제우스 상을 예로 들면서, 플라톤 이래로 주장되어온 '예술=모방'설에 대해 다음과 같이 서술한다.

만일 누군가가 기술이 자연을 모방함으로써 제작한다는 이유로 기술을 경멸한다면, 우선 자연 또한 다른 것들을 모방한다고 말하지 않을 수 없다. 다음으로 기술은 단지 가시적인 것을 모방하는 게 아니라 자연의 원천인 여러 원리logoi로 되돌아가는 것이

고, 나아가 많은 것을 스스로 제작하는 것이며, 미를 소유하고 있으므로 무언가 결여되어 있다면 그것을 첨가한다는 것을 이해하지 않으면 안 된다. (V 8, 1)

여기서는 먼저 플라톤에서 검토한 '이데아-현상적 사물-예술작품'이라는 존재의 위계가 전제된다. 만일 플라톤이 말하듯 예술이 "단지 가시적인 것을 모방하는" 데 그치는 것이라면, 플라톤의 예술 비판은 올바른 것이다. 그러나 가시적인 것 또한 이데아를 모방하고 있으며, 그러므로 플로티노스에 의하면 본래의 예술은 "단지 가시적인 것을 모방하는" 것이 아니라 '가시적인 것'에서 그것이 모방하는 '원리'로 거슬러 올라간다. 그럼으로써 예술은 가시적인 것에 종속되지 않고 오히려 자신이 '소유'하는 '미'에 따라 "많은 것을 스스로 제작할" 수 있다. 즉 예술은 그 자체가 지닌 원리에 입각해서 제작한다. 그러므로 예술은 대상 속에 "무언가 결여되어 있다면 그것을 첨가"할 수 있다. 자연의 이상화=이데아화 속에서 예술의 행위가 성립한다.

플라톤은 예술이 이데아와 결부되지 않는 까닭에 기술이 아니라고 단죄했지만, 플로티노스에 의하면 예술은 이데아로 되돌아옴으로써 진정으로 기술의 이름에 적합한 것이 된다(플로티노스가 사용하는 원어는 technē이며 직역하면 '기술'이지만, '미'를 원리로 하는 점에서 '예술'이라 번역해도 될 것이다. 한편 '예술의 자연모방설'에 대해서는 제14장 참조).

그렇다면 예술이 '소유'하는 '원리'란 무엇인가? 또 이 원리는 어떻게 해서 예술에 의해 제작된 것 속에 도달하는가?

이 세계(감성계)에 있는 아름다운 것들은 형상eidos을 분유分有

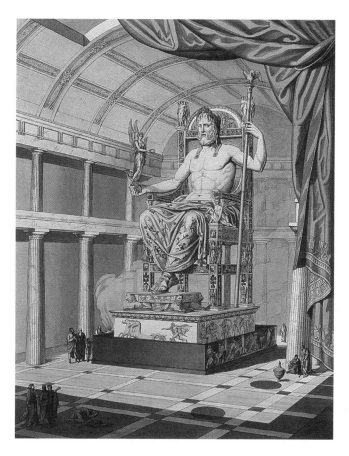

페이디아스Pheidias가 제작했다고 하는 올림피아의 제우스 상(상상도).
높이 12미터로 그림과 보석으로 장식되어 있었다고 전한다.

하는 것metochē에 의해 아름답다고 우리는 말한다. ……형상이
비슷해지고, 많은 부분이 종합에 의해 하나가 되어야 할 것을 하
나로 모아서, 하나의 완성된 상태를 초래하고, 〔각각의 부분이〕
조화하듯 하나가 된다. 실제 형상은 하나이지만, 만들어지는 것
또한 ─ 많은 부분으로 이루어지는 것에서 가능한 한 ─ 하나이

지 않으면 안 된다. (I 6, 2)

구체적으로 플로티노스 자신이 사용하는 석상의 예를 들어보자(V 8, 1). 여기에 대리석 두 개의 혼이 있는데, 하나는 거칠게 깎은 그대로라서 아름답지 않으며, 다른 하나는 조각술로 석상이 마무리되어 아름답다고 하자. 플로티노스에 의하면 석상이 아름다운 것은 그것이 "돌이기" 때문이 아니라 "조각술technē이 거기에 내재시킨 형상"에 의해서다. 형상이란 그 자체로는 질서 없는 질료에 질서를 부여하고, 그것을 하나로 하는 원리이다. 그러므로 이 '형상'은 돌이라는 '질료'가 원래 "소유하고 있던" 것이 아니라 "돌이 찾아오기 전에" 미리 "장인 속으로"—동시에 이 장인이 "솜씨가 있는" 한이 아니라 "조각술을 분유하는" 한에서—존재하던 것이다. 이 장인 속에 있는 형상—이것을 플로티노스는 '내적 형상'to endon eidos(I 6, 3)이라고 부른다—을 돌이 "분유"함으로써 이 돌은 하나의 완성된 아름다운 석상이 된다. 단 마찬가지로 "하나"라고 해도 "내적 형상"과 "물체 속에 있는 형상"(I 6, 3) 사이에는 어떤 근본적인 차이가 있다. 그것은 전자가 단적으로 하나(즉 '부분이 없는 것')임에 비해, 후자는 많은 부분 속에서 현상現象한다는 점에서 확인할 수 있다. 내적 형상은 "돌이 조각술에 굴복하는 정도"에 응해서 석상 속에 내재할 수 있는 것에 불과하기 때문이다(V 8, 1). 이것이 두 형상 사이의 존재론적 차이를 이룬다.

내적 형상은 물체 속에 있는 형상에 앞서 이 물체가 아름답게 있는 것을 가능하게 한다. 그렇다면 우리가 그 물체를 '아름답다'고 '말할' 때 생기는 것은 어떠한 사태일까? 플로티노스에 의하면 우리가 이 "많은 부분 속에서 현상"하는 "물체 속에 있는 형상"을 우리의 마음

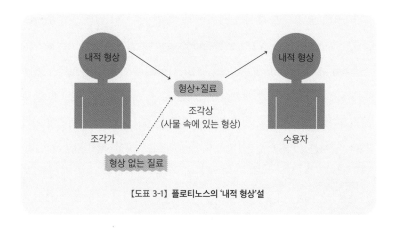

【도표 3-1】 플로티노스의 '내적 형상'설

속으로 "되돌려서", 이 "물체 속에 있는 형상"을 "더 이상 부분이 없는 것"으로 순화할 때, 우리는 그것을 "아름답다"고 판정한다(I 6, 3). 즉 질료를 사상捨象함으로써 '물체 속에 있는 형상'을 '내적 형상'으로 환원할 때, 우리는 이 물체를 '아름답다'고 간주한다.【도표 3-1】

여기서는 '내적 형상'에서 '물체 속에 있는 형상'으로, '물체 속에 있는 형상'에서 '내적 형상'으로, 라는 원환 구조가 성립한다. 이 원환 구조는, 모든 존재가 '일자'一者로부터 '환류'한다는 플로티노스의 기본적인 생각에도 대응한다. 예술은 일자一者로부터의 유출과 일자一者로의 환류라는 구조로 편입되어, 형이상학적으로 정당화된 것이다.

손이 없는 라파엘로

이 신플라톤주의적인 '내적 형상'설이 르네상스 이후 예술론의 기초를 이루고 예술은 신에 의한 세계 창조에 유비적인 것으로 간주된

다. 예컨대 르네상스 후기의 화가이자 미술이론가인 페데리코 추카리〔추카로〕Federico Zuccari(1542/43~1609)는 『화가 · 조각가 · 건축가의 이데아』*L'idea de' pittori, scultori ed architetti*(1607)에서 플로티노스가 말하는 '내적 형상'을 '내적 디세뇨disegno', '물체 속에 있는 형상'을 '외적 디세뇨'라 부르고(덧붙이자면 '디자인'이라는 근대어의 어원이 여기 있다), 양자를 이론과 실천(혹은 지성과 신체)에 대응시킨다(Zuccaro, 221-222). 이것은 외적인 것에 대해 내적인 것을, 실천적인 것에 대해 이론을, 신체에 대해 지성을 중시하는 르네상스 이론의 전형적인 예라고 할 수 있다(이 점에 대해서는 이 장 맨 뒤의 참고문헌을 보라).

이렇듯 지성을 중시하는 예술관을 체현하는 구절이 고트홀트 레싱Gotthold Ephraim Lessing(1729~1781)의 희곡 『에밀리아 갈로티』 *Emilia Galotti*(1772) 속에 있다. 레싱은 화가 콘티에게 다음과 같이 말하게 한다.

예술은 조형적인 자연—그러한 것이 있다면 말이지만—이 상像을 생각한 대로 그리지 않으면 안 됩니다. 즉 저항하는 소재 때문에 어쩔 수 없이 생기는 한계를 피해서요. ······아니 정말이지, 우리〔화가〕가 직접 눈으로 그릴 수 없다니요. 눈에서 팔을 거쳐 붓으로 이어지는 긴 여정에서 얼마나 많은 것들이 유실됩니까. ······만일 라파엘로가 불행히도 손 없이 태어났다면, 그가 위대한 천재 화가가 될 수 있었겠습니까. (Lessing, II, 381, 383-384)

예술의 업무를 조형적인 자연(즉 자연 속에서 활동하는 신)의 업무와 유비적으로 파악하는 화가 콘티의 생각은, 신플라톤주의 예술관을

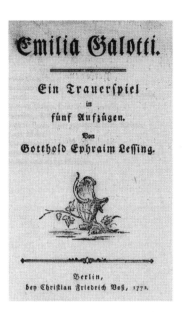

『에밀리아 갈로티』 초판 속표지.
지성을 중시하는 예술관을 체현하는 구절이 고트홀트 레싱의 희곡 『에밀리아 갈로티』(1772) 속에 있다.

명료하게 보여준다. 손이 없는 라파엘로는 질료적인 세계에 의해 흐려지는 법 없는 그 순수한 정신적인 구상 덕택에, 신플라톤주의적 예술가의 이념을 체현한다고 할 수 있다. 예술가의 '내적 형상'은, "저항하는 소재 때문에 어쩔 수 없이 생기는 한계" 때문에 그것이 올바로 향유자에게 전해지지 않을 가능성을 배제할 수 없다. "직접 눈으로 그린다"는 것은 예술가가 자기의 '내적 형상'을 직접 향유자에게 전하기 위한 유일한 방도일 것이다. 그러나 손이 없는 화가, 즉 실제로는 그림을 그리지 않는 화가라는 기묘한 상정이, 이 신플라톤주의적인 예술관이 지닌 문제점을 끌어내는 것처럼 여겨진다.

질료에 의해 제약되는 형상

여기에서 일단 내적 형상과 질료(혹은 소재)의 관계를 더 깊이 고찰해보자. 확실히 미리 구상하지 않고 제작에 임하는 사람은 없다. 그렇게 보면 내적 형상은 물체 속에 있는 어떤 형상에 선행하는 듯 여겨진다. 그런데 과연 그럴까?

구체적으로 플로티노스가 예로 든 '건축가'에 입각해서 생각해보자. 이 질문은 과연 건축가는 이용하는 재료가 무엇이든지 상관없이(즉 이용하는 재료가 석재든 철근콘크리트든, 혹은 목재든 전혀 고려하지 않고, 또 고려할 필요도 없이) 동일한 방식으로 구상하는가로 바꿔 말할 수 있다. 답은 말할 필요도 없이 '아니다'일 것이다. 애초에 어떤 집을 벽면으로 지탱할 것인가, 아니면 기둥으로 지탱할 것인가라는 건축 디자인의 출발점에 그 집 재료의 특질이 반영되어 있기 때문이다.

물론 굳이 재료의 특질에 어긋나게 구상하는 일도 있을 수 있다. 예컨대 벽면으로 구조를 지탱하는 석재 건축물에 커다랗게 개방된 부분을 디자인하는 경우이다. 그러나 이럴 때도 재료가 석재인 한, 벽면 대신 건축물을 지탱하는 것(예컨대 버팀벽과 지지대)이 불가결하고, 그러므로 이러한 구조상의 제약에 적합한 디자인이 요구된다. 벽면으로 건축물을 지탱하는 로마네스크에서, 벽면에 스테인드글라스를 장식한 개방 부분을 커다랗게 설치하는 고딕으로의 이행은 이러한 새로운 구조를 요청한다.

이처럼 우리가 사용하는 자료의 재질이 우리의 구상을 제약한다. 이 점은 예술이론상의 유물론자로도 형용되는 고트프리트 젬퍼 Gottfried Semper(1803~1879)의 다음과 같은 말이 명확히 보여준다. 그

는 "소재에 의존하는 한에서 양식의 법칙"으로 다음 세 가지를 꼽는다.

(1) 그때마다 주어진 과제에 가장 알맞은 재료를 사용할 것,
(2) 그 재료에서 가능한 한 이점을 끌어낼 것……,
(3) 그 재료를 단지 수동적인 혼이 아니라 수단으로서, 구상을 불러일으키기 위해 함께 활동하는 요소로서 파악할 것. (Semper [1884], 280)

내적 형상이 석상 속에 내재할 수 있기 위해서는 "돌이 조각술에 굴복할" 것을 요구하는 플로티노스에게, 소재는 형상 앞에서 전적으로 수동적으로 있을 수밖에 없다(Plotinos, V 8, 1). 그러나 젬퍼는 오히려 재료를 구상의 실현에 기여하는 '수단'으로 파악한다. 개개의 재료는 각각 특징을 지니고 있으며 그것이 장점은 물론 단점도 될 수 있다. 하지만 재료의 결함은 부정되어야 할 게 아니라 오히려 "항상 새로운 형식상의 수단에 대한 지극히 풍요로운 원천"이 될 수 있다. 그런 의미에서 이 결함을 적절히 이용함으로써 "화를 복으로 바꿀" 필요가 있다고 젬퍼는 주장한다(Semper, [1863], 257-258).

이러한 젬퍼의 생각은 '도구' 제작을 하나의 전형으로 삼고 있지만, 하이데거는 '도구'와 '예술작품'의 차이에 주목하면서, 예술작품에서 소재의 의의를 더욱 강조한다.

도구는 유용성과 사용 가능성에 의해 규정되고 있으므로, 그것을 성립시킨 소재를 스스로를 위해 유용하게 한다. 예컨대 돌은 도끼와 같은 도구 제작에서는 사용되어 소진된다. 돌은 유용성

속에서 자취를 감춘다. 소재는, 그것이 도구의 도구라는 데 저항 없이 매몰할수록 더욱 뛰어난 적재이다. 그에 비하여 신전이라는 작품은 하나의 세계를 세움으로써 소재를 소멸시키는 게 아니라, 오히려 소재를 처음 나타나게 하는 동시에 작품 세계가 열리도록 하는 것이다. (Heidegger, v, 32)

여기에서 문제가 되는 것은 '기술'과 '자연'의 관계이다. 자연을 어떤 목적을 위해 이용하는 것이 통상의 기술이다. 기술의 소산인 '도구'에서 자연은 소비된다. 그러나 예술작품은 기술성을 지니면서도—덧붙이자면 여기에서 하이데거가 '세계'라 부르는 것은 기술에 의해 인위적으로 가능해진 것이다—, 동시에 자연을 소비하는 게 아니라 오히려 자연을 그것으로서 나타나도록 한다. "확실히 조각가는, 석공이 석공 나름의 방식으로 돌을 다루듯 돌을 사용한다. 그러나 조각가는 돌을 다 소진하지 않는다. 소진해버리는 것이 어떤 의미에서 타당한 것은 작품이 실패할 경우뿐이다. 화가 또한 그림물감을 사용하지만, 색채를 다 소진해버리는 법 없이 오히려 처음 빛에 다다른다는 방식으로 그림물감을 사용한다"(34). 예술작품에서 소재는 기술을 담당하면서, 소재로서 나타난다. 이와 같이 파악하는 하이데거가 예술에서 매체성을 중시하는 모더니즘 운동에 부합하는 점이 있는 것은 주목할 가치가 있다(제10장 참조).

질료 속에서 완성하는 형상

그런데 만일 내적 형상이 미리 질료에 의해 제약된다면, 신플라톤주의자와 같이 '내적 형상'과 '물체 속에 있는 형상'의 관계를 '이론'과 '실천'의 관계에 입각하여 포착하고 실천에 대한 이론의 선행성을 주장할 수 없다고 해야 하는 게 아닐까?

확실히 예술가가 미리 명확한 형상을 머릿속에 지니고 있는 듯 보이는 경우도 있을 것이다. 예컨대 예술가가 어떤 망설임도 없이 자기 구상을 한번에 실현하는 때이다. 신체적인 실천은 이론이 추구하는 의도를 충실히 실현하는 하인처럼 보인다. 그러나 그때 실제로는 스스로 실천 가능한 범위에서 기획하는 데 불과하다. 즉 이 내적 형상은 관습으로 변한 구상의 반복이며, 신체에 의해 이룩할 수 있는 것이 예견된 것, 신체가 기술로서 능숙해진 것을 수행한다. 그렇다면 여기서는―아까 우리가 상정한 것과 반대로― 마치 구상된 내적 형상이 신체(의 기술)의 하인인 것과 마찬가지로, 실천이 이론에 앞선다고 할 수 있을 것이다. 이러한 기술은 일단 확립하면 언제든 이러한 실천을 통해 현실적인 형태를 만들어낼 수 있는 까닭에 마치 머릿속에 미리 명확한 형태(모델·설계도)가 있는 듯한 인상을 주지만, 이 명확한 형태는 결코 머리(지성) 속에 있는 것이 아니다. 굳이 그 장場을 특정한다면, 그것은 이러한 기술을 몸에 익힌 신체 속에 태세로서 갖추어져 있다고 해야 할 것이다.

이러한 습관을 기술로서 획득하는 것은 구상을 실현하는 데 확실히 필요하다. 기술적인 기초가 없는 구상은 있을 수 없다. 그러나 습관화된 기술에 의해 가능한 형태를 만든다는 것, 즉 이미 신체 속에서

태세를 갖추고 있는 것을 현실화하는 것뿐이라면, 거기에 구상은 필요하지 않다. 구상이란 습관화된 기술을 이용하면서도 그것을 새롭게 재편성함으로써, 형태를 추구하면서 만드는 것, 혹은 만들어가면서 형태를 추구하는 것이라고 할 수 있다. 그렇다면 여기서는 이론이 실천에 선행하는 것도, 실천이 이론에 선행하는 것도 아니다. 오히려 양자의 상호작용이 요구된다고 할 수 있다. 머릿속에 아직 명확한 형태로서는 존재하지 않는(다시 말해 습관화된 기술로 만들 수 없는) 형태를 추구하는 사람은 구상하는 것이고, 그 구상은 실제 만들어질 때 비로소 완성된다. 이러한 의미에서 '내적 형상'과 '사물 속에 있는 형상'을 구별할 수 없으며, 양자는 단적으로 하나이다.

이 점을 명료하게 지적한 논고로서, 콘라트 피들러Konrad Fiedler (1841~1895)의 『예술활동의 근원』*Über den Ursprung der Künstlerischen Tätigkeit*(1887)을 들 수 있다. 그는 예술에서 '정신적인 활동'(이론 혹은 구상)과 '신체적인 활동'(실천)을 엄격히 구별하는 입장을 비판한다. 피들러에 의하면 이 구별에서는 "예술가는 외적으로〔신체를 이용하여〕활동할 때 어떠한 외적 활동과도 결부되지 않은 자신의 표상능력에서 이미 형태를 획득하고 있던 것을, 단지 타자에게 가시적으로 하여 지속적인 방식으로 묘사하는 데 불과하다"라는 귀결이 나온다. 나아가 거기에 그치지 않고 "예술가가 예술적인 활동에 종사하는 것은 필요에 의한 것이다. 왜냐하면 어떠한 외적인 수단도 자기 정신 속에 사는 형태를 순수하고 완전한 그대로 재현할 수 없기 때문이다"라는 견해가 나온다(Fiedler, I, 174). 예술가의 "정신 속에 사는 형태"란 이른바 '내적 형상'이므로, 여기서 피들러가 비판하는 것이 '손이 없는 라파엘로'를 이상화하는 입장임은 명백하다.

이러한 전통적인 생각에 대해 피들러가 대치하는 것은 그린다는 신체적인 활동이야말로 본다는 표상활동을 한층 전개시키는 가능성을 지닌다는 견해이다. "손은 그야말로 눈이 그 활동의 종점에 도달했을 때 눈이 수행하는 일을 넘겨받아 전개하고 나아가 추진한다"(165). 손의 관여가 필요한 것은, 본다는 내적인 활동이 그 자체로서는 명확하게 규정되지 않고 그린다는 외적인 활동을 매개로 표현되어 외재화됨으로써 비로소 명확한 것이 되기 때문이다. "예술의 과정은 ……불명확한 내적인 과정에서 명확한 외적인 표현으로 진행된다"(193). 여기에서 확인할 수 있는 것은 신플라톤주의의 '내적 형상'론의 전도顚倒이다(제18장 참조).

신플라톤주의의 역습

마지막으로 20세기 신플라톤주의의 귀추에 대해 짚어보려 한다.

첫째, 모던 디자인의 성립이다. 대량생산제도의 확립과 함께, 종래의 직인職人에 의한 제작에서는 여전히 상대적으로만 나뉘어 있었던 '구상'과 '제작'이 직종으로 분리되어 전자가 중요한 위치를 차지하게 된다(이에 수반해 구상활동을 전제로 한 '제작'制作은 기능적인 '제작'製作이 된다). 최종적인 제품製品의 질에 대해 제작자의 '손'이 아니라 그것을 구상하는 사람(디자이너)의 '모델'이 결정적인 역할을 완수할 때, 그리고 '최종적인 제품'이 더 이상 "반복 불가능한 둘도 없는 것"이 아니라 같은 모델에 의한 일련의 제품이 될 때 모던 디자인은 성립한다. 이러한 대량생산체제와 분업체제를 전제로 하는 모던 디자인이

마르셀 뒤샹, 〈부러진 팔에 앞서서〉In Advance of the Broken Arm, 1915, 132×35cm, 이스라엘
박물관 © Association Marcel Duchamp/ADAGP, Paris-SACK, Seoul, 2017.
뒤샹의 시도는 손에 의한 제작이나 소재를 모두 경시하고, 게다가 대량생산품을 제시한다는 점에서
20세기 신플라톤주의적인 예술관의 귀추를 아이러니컬한 방식으로 보여준다.

개개의 둘도 없는 작품을 스스로 구상하면서 창조하는 천재적인 예술가에게 초점을 두는 전통적인 미학적 사고와 서로 어우러질 수 없는 것은 당연하다. 그럼에도 모던 디자인은 '구상'과 '제작'을 분리하고, 후자에 대해 전자를 우선시한다는 점에서 신플라톤주의적인 사고를 계승하고 있다. 이러한 의미에서 모던 디자인 사상은 신플라톤주의적인 미학이론의 엉뚱한 자식이라 할 수 있다.

둘째로 주목하고 싶은 것은 마르셀 뒤샹Henri Robert Marcel Duchamp(1887~1968)의 레디메이드이다. 레디메이드는 대량생산품이 세상에 쏟아지고 있는 상황을 전제로 한다. 1915년 뉴욕에 도착한 뒤샹은 어느 공구점에서 눈 치우는 삽을 구입하고, 자기 아틀리에에서 그 삽에 〈부러진 팔에 앞서서〉In Advance of the Broken Arm라는 제목을 붙였다. 이것이 최초의 레디메이드라고 일컬어진다. 레디메이드에서 중요한 것은 "내 팔을 잘라라!"To cut my hands off!이다(Naumann, 10). 뒤샹의 이 말에서 '손이 없는 라파엘로' 이념의 반향을 들어야 한다. 이러한 뒤샹의 시도는 손에 의한 제작이나 소재를 모두 경시하고, 게다가 대량생산품을 제시한다는 점에서 20세기 신플라톤주의적인 예술관의 귀추를 아이러니컬한 방식으로 보여준다.

참고문헌

에르빈 파노프스키エルヴィン・パノフスキー, 『이데아―미와 예술의 이론에 대하여』イデア―美と藝術の理論のために, 이토 히로아키·도미마쓰 야스후미伊藤博明·富松保文 옮김, 平凡社, 2004.
― 플로티노스의 미학사적인 의의를 명확히 논한 저서로 우선 추천한다.

에른스트 카시러エルンスト・カッシーラー, 『영국의 플라톤·르네상스』英國のプラトン・ルネサンス, 하나다 게이스케花田圭介 감수, 미츠이 레이코三井禮子 옮김, 工作舍, 1993.
― 17·18세기의 신플라톤주의의 조류를 고찰하는 명저이다.

에르빈 파노프스키, 『파노프스키의 이데아』, 마순자 옮김, 예경, 2005.
플로티노스, 『엔네아데스』, 조규홍 옮김, 지식을만드는지식, 2009; 2015.
_____, 『영혼 정신 하나―플로티노스의 중심 개념』, 조규홍 옮김, 나남출판, 2008.
화이트비, 『플로티노스의 철학』, 조규홍 옮김, 누멘, 2008.
도미니크 J. 오미라, 『플로티노스 엔네아데스 입문』, 안수철 옮김, 탐구사, 2009.
고트홀트 레싱, 『에밀리아 갈로티』, 윤도중 옮김, 지식을만드는지식, 2009; 2014.

제 4 장

기대와 기억

아우구스티누스

Aurelius Augustinus

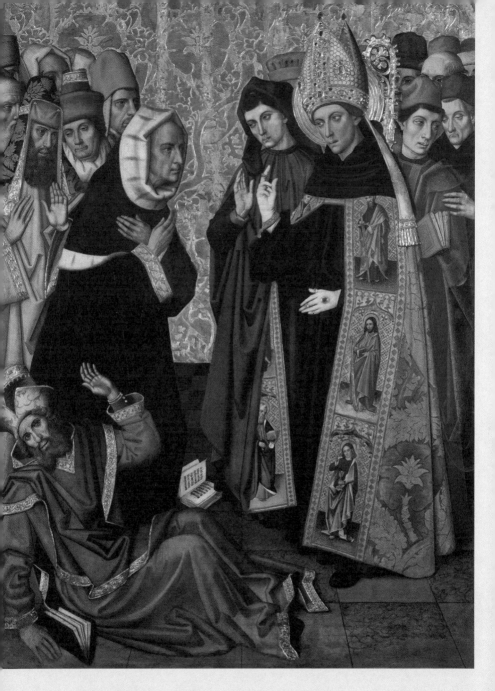

베르고스 가문의 장인들Vergós Group, 〈이단자들과 토론하는 성 아우구스티누스〉Saint Augustine Disputing with the Heretics, 약 1470/1475~1486, 템페라, 벽토 부조 및 나무 금박, 264×196.5×7.5cm, 카탈루냐 국립 미술관.

Aurelius Augustinus

아리스토텔레스는 『시학』에서 '비극'이란 "하나의 전체를 이루는 완결된 행위의 모방"이라고 정의하고(Aristoteles, 1450b 23-24), 이러한 모방을 가능케 하는 "줄거리의 구조"(1452a 18-19)에 착목한다. 줄거리란 바로 작품이 하나의 전체임을 가능케 하는 요소이다. 그러나 그렇다면, 작품은 어떻게 하나의 전체로서 파악될 수 있을까? 특히 시와 같이 일정한 시간을 전제로 하는 예술 장르에서 이러한 전체는 어떻게 성립하는 것일까? 아우구스티누스Aurelius Augustinus(354~430)는 『고백』Confessiones(400년경) 제11권에서 '전체로서의 노래'를 '노래한다'는 행위에서 '기대'와 '기억'이 완수하는 역할을 논함으로써 위와 같은 질문에 대한 하나의 고전적인 응답을 하고 있다. 이 장에서는 이 점을 고찰하고자 한다.

공간적인 전체와 시간적인 전체

아우구스티누스 이론의 배경을 고찰하기 위해서 아리스토텔레스의 『시학』으로 거슬러 올라가보도록 하자.

아리스토텔레스가 '줄거리의 구조'에 대해 논하는 것은 『시학』 제7장에서다. "전체란 시작과 중간과 끝을 가진 것이다. ……적절하게 구성된 줄거리는 임의의 장소에서 시작하지 않을뿐더러 임의의 장소

에서 끝나지도 않는다"(1450b 26-27, 32-33). 줄거리를 구성하는 온갖 사건이 인과적인 연쇄를 이루는 것, 즉 어떤 '질서'taxis(37)를 갖추는 것은 아리스토텔레스에게 있어서 시가 만족시켜야 할 첫 번째 조건이다. 그런데 아리스토텔레스는 나아가 "여러 부분이 질서를 갖추고 있어야 할 뿐 아니라 그 크기도 임의의 것이어서는 안 된다"(35-36)라고 덧붙이고, 어떤 일정한 크기를 지니고 있는 것을 시가 만족시켜야 할 두 번째 조건으로 간주한다. 아리스토텔레스는 구체적으로 '생물'을 예로 들어 다음과 같이 설명한다. 즉 한편으로는 "너무 작은 생물"의 경우, "그 관찰은 거의 지각할 수 없을 정도의 시간에 일어나는 까닭에 혼연일체가 되어" 있지만, 다른 한편으로는 "너무 큰 생물"의 경우, "관찰이 한 번에 일어나지 않기" 때문에, "[이 생물의] 통일과 전체를 관찰할 수 없다"(1450b 37-51a 2). 대상의 크기란 지각 가능성과의 관계에서 측정되어야만 하는 것이다(덧붙이자면 '지각할 수 없다'라고 번역되는 그리스어 anaisthēton은, '미학'의 어원인 aisthēsis의 파생형에 부정접두사 an-이 붙은 말이다[제6장 참조]. 이는 아리스토텔레스가 지각 혹은 감성이라는 조건에서 미적 현상을 파악하고자 했음을 시사한다).

그리고 이상의 두 가지 조건을 조합하면서, 아리스토텔레스는 다음과 같이 결론을 내린다.

신체와 생물의 경우, 어떤 일정한 크기가 필요한 동시에 쉽게 전망할 수 있는 것eusynopton이어야 하는 것처럼, 줄거리의 경우도 일정한 길이가 필요한 동시에 쉽게 기억할 수 있는 것 eumnēmoneuton이어야 한다. ……줄거리는 명확하게 구성되는 syndēlos 한, 길면 길수록 크기의 측면에서 더욱 아름답다. (1451a

즉 아리스토텔레스에 의하면 어떤 대상은 질서를 지닐 수 있는 한에서 크면 클수록 아름답다. "미는 크기와 질서 속에 있다"(1450b 36-37)라는 명제는 이와 같이 이해되어야 한다.

그런데 '생물'의 예는 '줄거리'의 특질을 충분히 설명하고 있을까? '생물'의 경우 그 '크기'는 한순간에 보여야만 할 것이다('쉽게 전망할 수 있는 것'이라 번역되는 그리스어 eusynopton은 '쉽게'를 의미하는 접두사 eu-, '함께'를 의미하는 접두사 syn-과 '본다'라는 동사에서 파생된 opton으로 이루어진다). 그러나 '줄거리'의 '크기'(즉 '길이')는, 결코 한순간에 볼 수 있는 것이 아니라 기억되어야만 할 것이다('쉽게 기억할 수 있다'라고 번역되는 그리스어 eumnēmoneuton은 접두사 eu-와 '기억하다'라는 동사에서 파생된 mnēmoneuton으로 구성된다). 공간적인 전체와 시간적인 전체는 그것을 파악하는 능력으로서 저마다 시각과 기억을 필요로 하므로 '생물'의 예로써 '줄거리'의 특질을 충분히 밝혀낼 수 없을 것이다.

애초에 "전체란 시작과 중간과 끝을 가진 것이다"(1450b 26-27)라는 '전체'의 정의는 '생물'처럼 공간 속에 존재하는 개체에서가 아니라 시간적 과정을 전제로 하는 '줄거리'에서 타당하다. 이와 같이 아리스토텔레스는 『시학』 제7장에서 먼저 시간적 과정 속에서 성립하는 '전체'를 주제로 삼으면서도, 도중에 '생물'의 예를 들고 있는 것에서 알 수 있듯(b 34), '줄거리'를 시각에 의해 파악해야만 할 공간적인 전체에 준해서 이해하고 있다('명확하게 조직되어 있다'라고 번역되는 그리스어 syndēlos는 '함께'를 의미하는 접두사 syn-과 '명확한'을 의미하는

dēlos로 이루어지는데, 이 dēlos라는 말은 '반짝임'을 의미하는 어근에서 파생된 것이다). 또한 아리스토텔레스는 제23장과 제24장에서 서사시를 논할 때, 서사시의 '줄거리'는 "쉽게 전망할 수 있는 것"eusynopton이어야 하고, "시작과 끝이란 한눈에 모두 볼 수 있는 것이어야 한다"라고 말하고(1459a 33, 1459b 19), 제7장에서 '생물'에 관해 전개한 논의를 그대로 서사시에 적용하고 있다. 이와 같이 『시학』에서 '줄거리'의 시간적인 특질을 파악하는 '기억'의 활동은 충분히 논해지지 않았다.

노래와 그 전체성

작품을 공간적인 전체로 파악하는 견해에 대해, 오히려 시간적인 전체로서 파악하는 관점을 제기한 대표적인 논의로, 아우구스티누스의 『고백』 제11권의 논의를 들 수 있다(이하에서는 제11권의 장·절수만을 표기한다).

'과거'란 "더 이상 존재하지 않는 것"iam non est이며 '미래'란 "아직 존재하지 않는 것"nondum est이다(XIV, 17). 그런데 왜 우리는 '과거'와 '미래'에 대해 말할 수 있을까? "존재하지 않는 것"에 대해 말하는 것은 애초 불가능한 게 아닐까? 이 질문에 대해 아우구스티누스는 다음과 같이 답한다. '과거'에 대해 말할 경우에는 "나는 그 상像을 현재의 시점에서 직관한다"라는 것이며, "그 상은 내 기억memoria 속에 아직 존재한다"(XVIII, 23). 마찬가지로 미래에 대해 '예언'할 경우에도, 나는 "이미 존재하는 곳의 현재 있는 사람들로부터" 미래를 "기

대"expectatio한다(XVIII, 24). 즉 과거도 미래도 존재하지 않지만, 우리는 현재 있는 것의 직관에 바탕해—한편으로는 '기억'을 매개로, 다른 한편으로는 '기대'를 매개로— 과거와 미래에 대해 말할 수 있다. 그러므로 "존재하는" 것은 "과거, 현재, 미래라는 세 개의 시간"이 아니라 "지나간 것들의 현재, 현재 있는 것들의 현재, 앞으로 올 것들의 현재"라는 "세 개의 시간"이며(XX, 26), 이 "세 개의 시간"이 각각 '기억', '직관', '기대'로서 "정신 속에 존재한다"(XXVIII, 37).【도표 4-1】

이상의 규정을 전제로 하면서 아우구스티누스는 "이미 알고 있는 노래를 부르자"라고 하는 경우에 대해 다음과 같이 쓴다.

〔노래를〕 시작하기 전에는 내 기대가 〔노래의〕 전체로 향한다 tendere. 그러나 〔노래를〕 부르기 시작하면, 내 기대로부터 과거로 인도된 부분에는 내 기억이 향한다. 이리하여 내 활동의 삶은

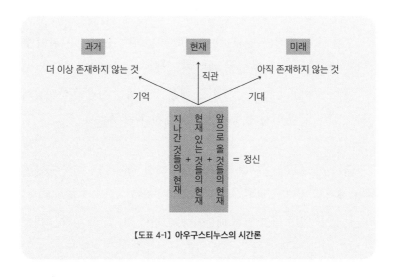

【도표 4-1】 아우구스티누스의 시간론

기억과 기대라는 다른 방향으로 나뉘어서 향한다distendere. 즉 내가 이미 노래를 끝낸 부분 때문에 기억으로, 또 지금부터 부르고자 하는 부분을 위해서 기대로 향한다. 그러나 〔현재로 향하는〕 내 주의attentio는 여기에 존재한다. 그리고 미래였던 것은 이 주의를 통해 이동하여 과거가 된다. 이것이 진척됨에 따라 기대는 점차 짧아지고, 기억은 점점 길어져서 마침내 기대 전체가 소멸하며, 내 활동은 끝나고 기억으로 옮겨간다. (XXVIII, 38)

여기서 이야기되는 것은 이미 알려진 작품을 상연할 때의 시간의식 구조이며, 여기서는 상연자가 이 작품의 '시작'과 '끝'을 미리 알고 있는 것이 전제되어 있다(XXVII, 34). 그러나 아우구스티누스는 그 '끝'을 이미 알지 못하는(듯 여겨지는) 일에도 자기 논의를 적용하면서 다음과 같이 말한다.

노래 전체에서 행해지는 일은 ……이 노래를 그 부분으로 할 때보다 더욱 긴 행위에서도 아마 행해질 것이며, 또한 그 사람의 모든 행위를 그 부분으로 할 때의 전 생애에서도 행해질 것이고, 나아가 사람들의 모든 생애를 그 부분으로 하는 사람의 자녀들의 모든 세기〔즉 역사 전체〕에서도 행해진다. (XXVIII, 38)

내가 스스로 행한 어떤 행위에 대해 말할 경우에는, 이미 알려진 곡을 부르는 경우와 마찬가지의 일이 타당하다. 나는 그 행위의 '시작'과 '끝'을 이미 알고 있기 때문이다. 그러나 그 '끝'이 아직 알려지지 않은 나의 '모든 생애'에 대해 과연 나는 같은 방식으로 말할 수 있

을까? 나는 나의 '모든 생애'의 '끝'을 올바르게 '기대'할 수 있을까? 나아가 인류의 역사 전체에 대해 말할 수 있는 '기대'와 '기억'이란 과연 누구에게 속하는 것일까? "나는 나의 정신에서 시간을 가늠한다"(XXVII, 36), 이것이 아우구스티누스 논의의 기본적인 전제인데, 인류의 역사 전체에 대해 말하기 위해서는 '나의 정신'을 넘는 것이 필요하지 않을까? 아우구스티누스는 "다대한 지식과 예지를 갖추고 있으며, 마치 내가 하나의 노래를 잘 알고 있는 듯, 과거와 장래의 모든 것을 잘 알고 있는 듯한 정신"을 상정하는데(XXXI, 41), 이 정신의 가능성에 대해 그는 이 이상 말하지 않는다.

여기서 생기는 것은, 과연 인류 역사의 '끝'은 이미 정해져 있는지 여부와, 과연 그 '끝'이 정해져 있다면 그것은 어떻게 알 수 있는지, 혹은 만일 그 '끝'이 아직 정해져 있지 않다면 '나'는 어떻게 해서 아직 진전 중인 역사에 대해 말할 수 있는가라는 의문이다. 이 책에서 우리도 나중에 ─ 특히 '비평'의 역할과 '예술 종언론'에 입각하여 ─ 이 점으로 되돌아오게 된다(제13장과 제18장 참조).

'진실다움'과 '기대'

아우구스티누스가 『고백』에서 시사한 작품의 시간적인 전체성 문제는 이후에도 충분히 논해지지 않았는데, '기대'의 문제는 미학의 시조인 바움가르텐에 의해 '진실다움'과의 관계에서 미학의 주제가 되었다.

바움가르텐은 『미학』*Ästhetik*(1750/58)에서 다음과 같이 말한

다. "'대개의 경우 생길 법한 일, 통상 생기는 일, 추측에 입각한 일' ……, '그러한 일들에 대해' 관객과 '청중은 정신 속에서 일종의 기대anticipationes를 갖는데', 그것은 '진실다운 것'이다"(Baumgarten [1750/58], §484). 아마 여기서 바움가르텐은 아리스토텔레스의 『알렉산드로스에게 보내는 변론술』*Rhetorica ad Alexandrum*(현재는 가짜 문서로 간주된다)의 다음 구절에 입각했을 것이다. "청중이 이야기되는 일의 예例를 정신 속에서 가진다면, 그러한 일은 진실답다"(Aristoteles, 1428a 25). 바움가르텐은 아리스토텔레스에서 명시적으로 논의되지 않은 '기대'라는 말을 사용함으로써, 예술작품의 '진실다움'을 수용자의 '기대'와의 관계에서 논하는 논리를 개척했다.

바움가르텐의 논의를 구체적으로 따라가보도록 하자. 그는 고트프리트 라이프니츠Gottfried Wilhelm Leibniz(1646~1716)의 '가능적 세계론'을 미학에 도입하면서, "이 [현실]세계"에서는 가능하지 않지만, 다른 세계에서는 가능할 법한 '허구'를 "다른 세계적 허구"라고 부른다(Baumgarten [1750/58], §511). 이러한 이론은 확실히 '전혀 미지'의 '허구'(§518)를 만들어낼 가능성을 예술가에게 인정하는 것이며, 전통적인 창작을 일탈하는 독창적인 예술가의 창작 활동을 정당화하는 것이라 해도 좋다. 그러나 바움가르텐은 동시에 "아무도 모르고, 누구도 말하지 않은 것을 처음으로 세계에 묻기보다는 『일리아스』*Ilias*에서 몇 개의 막을 만드는 편이 나을 것이다"라는 고대 로마의 호라티우스Horatius(기원전 65~기원전 8)의 『시론』*Ars Poetica*(제128~130행)에 의거하면서, 전혀 미지의 다른 세계적 허구를 창작하는 것이 곤란하다고 지적하고(§519), 시인에게 다음과 같이 충고한다. "당신은 이야기 속에서 미적 필연성 없이 손님들을 미지의 어려운 길로 유혹하면 안 된다. 오

바움가르텐의 『미학』 속표지.
'진실다움'을 이상으로 삼는 바움가르텐의 미학
이론의 바탕에는 바로 예술가와 수용자가 역사
적으로 엮어온 공동체에 대한 신뢰가 있다.

히려 '시인들의 세계' 전체에서 한층 풍요롭고 품위 있으며 진실하고
잘 알려져 있는 영역에서 당신의 새로운 허구를 끌어내야 한다"(§595).
여기서 말하는 '시인들의 세계'란 선행하는 시인들이 만들어내어 많
은 사람들이 이미 공유하고 있는 전통적인 시적 세계(구체적으로는 호
메로스로 대표되는 신화적인 세계와 그리스도교에서의 성인전)을 의미한
다(§513). 바움가르텐에 의하면 시인은 전통적으로 주어진 '시인들의
세계'를 사상捨象해서는 안 되고, 오히려 그것을 전제로 하며, 나아
가 그것을 번안하면서 자기의 '새로운 허구'를 창작해야만 한다. 왜
냐하면 그렇게 해서 만들어진 새로운 허구는 수용자가 "이미 잘 알려
진 '시인들의 세계'에 바탕하여 자기 속에서 그것에 대해 일종의 기대
를 갖는" 것이며, 그렇기 때문에 수용자는 이 '시인들의 세계'를 '보조
정리'로 삼으면서 "말하자면 이미 알고 있는 다리를 지나는 것처럼 이

가정을 지나서" 시인이 창조하는 "새로운 세계로 도약할 준비가 되어 있기" 때문이다(§588, cf. §819).

'시인들의 세계'는 한편으로 예술가들에게 새로운 세계를 창조하도록 자신을 몰아세우는 소재의 역할을 완수한다. 예술가가 창조자일 수 있는 것은 자기에 앞선 예술가가 창조한 궤적이 이 '시인들의 세계' 속에서 유지되고 있으며, 이 세계를 자기 활동의 장으로 하는 데 따른다. 예술가는 선행하는 예술가의 창작 활동에 뒷받침을 받으면서 자기의 새로운 세계를 창조한다. 동시에 이 '시인들의 세계'는 다른 한편으로 수용자들에게는 예술작품을 수용하기 위한 전제가 되는 기대의 지평을 이룬다. 자기에게 전혀 미지의 세계는 이 기대의 지평 밖에 있으므로 수용자는 그 속으로 들어가기 위한 단서가 없다. 이 기대의 지평이야말로 '시인들의 세계'를 전제로 하면서, 새롭게 창조된 작품세계로 수용자가 들어올 수 있도록 한다. '진실다움'을 이상으로 삼는 바움가르텐의 미학이론의 바탕에는 바로 예술가와 수용자가 역사적으로 엮어온 공동체에 대한 신뢰가 있다.

수용미학과 '기대의 지평'

바움가르텐이 다룬 논의를 20세기 후반에 새로운 방식으로 되살린 것이 한스 로베르트 야우스Hans Robert Jauß(1921~1997)이다. 역사의 실증주의적인 객관성을 비판의 표적으로 삼은 가다머의 『진리와 방법』*Wahrheit und Methode*(1960)을 이어받아서, 야우스는 『도전으로서의 문학사』*Literaturgeschichte als Provokation*(1970, 이 논문은 1967년

강연의 개정판이다)에서 "문학사의 쇄신은, 역사적 객관주의의 선입견을 소거하고, 전통적인 생산과 표현의 미학을 수용과 작용의 미학 속에서 기초화할 것을 요구한다"(Jauß [1970], 171)라고 주장한다. 즉 야우스는 작품 혹은 저자에게 초점을 두는 (객관주의적) 미학으로부터, 작품이 수용되는 (주관적) 과정에 착목하는 미학으로의 전환을 도모함으로써 과거와 현재의 매개를 가능케 하는 역사 기술記述을 추구한다.

야우스는 다음과 같이 서술한다.

문학작품은, 그것이 새롭게 간행될 경우라도 정보가 전혀 없는 곳에서 절대적으로 새로운 것으로서 나타나는 게 아니다. …… 작품은 이미 읽힌 것의 기억을 상기시키고, 독자에게 어떤 특정한 정동적인 태도를 취하게 하여 이미 그 '시작'부터 '중간과 끝'에 대한 기대를 불러일으킨다. 이 기대는 텍스트의 장르 혹은 종류가 지닌 특정한 규칙에 응하는 독서의 진전을 통해 그대로의 방식으로 유지되는가 하면, 변경되어 새롭게 방향이 정해지기도 한다. 그뿐 아니라 아이러니 가득한 방식으로 해소되는 경우도 있다. (175)

야우스는 '시작' 및 '중간과 끝'에 대해 말함으로써 아리스토텔레스의 『시학』을 근거로 삼고, 또한 '기억'과 '기대'를 언급함으로써 나아가 아우구스티누스적인 시간론도 넌지시 참조하고 있는 듯 보인다. 그러나 중요한 점은, 야우스에게 문학작품의 '시작' 및 '중간과 끝'은 '독서'라는 행위에 입각해 파악되고 있으며 또한 '기억'과 '기대'도 그 작품과 동일한 '장르'의 작품을 수없이 읽음으로써 독자가 획득

할 수 있다고 간주하고 있는 것이다.

"기대의 지평과 새로운 작품의 출현 사이"에는 항상 '차이'가 있다. 야우스는 그것을 "미적 거리"라 부르고 그 거리의 정도에 입각하여 예술작품의 "예술적 특질"을 규정한다.

> 기대의 지평과 작품 간의 거리, 선행하는 미적 경험이 이미 익숙한 것과 새로운 작품을 수용함에 따라 요구되는 '지평의 변화' 사이의 거리, 그것이 수용미학적으로는 어떤 문학작품의 예술적 특질을 규정한다. 이 거리가 감소함에 따라 ……작품은 점차 오락 예술에 가까워진다. ……반대로 작품의 예술적 특질은 최초의 대중의 기대에 대해 이 작품이 지닌 미적 거리에 의해 가늠해야만 한다. (178)

여기서 명확하듯 야우스에게서 "예술적 특질"이란 일종의 '소외 효과' 속에서 성립한다. 수용자의 '기대의 지평'을 말하자면 배반하고, 그로 인해 '지평의 변화'를 초래할 법한 혁신적인 작품이야말로 야우스에 의해 '예술적'이라고 간주된다. 이후의 그 자신의 말을 빌리자면, "부정성否定性의 미학"([1972], 10)이 야우스의 수용미학을 특징짓는다.

여기에는 바움가르텐과 야우스 사이에 가로놓인 약 2세기 사이에 일어난 예술관의 변화가 반영되어 있다. 바움가르텐이 예술가와 수용자가 역사적으로 만들어온 공동체에 대한 신뢰에 의거하면서 수용자의 '기대'에 입각해 작품을 칭찬하는 데 비해, 야우스는 오히려 수용자의 '기대의 지평'을 쇄신하는 작품을 중시한다. 이 점에서 야우스의 '부정성의 미학'은 암묵적으로 근대적 혹은 전위적 예술관을 전제로

HANS ROBERT JAUSS
KLEINE APOLOGIE
DER ÄSTHETISCHEN
ERFAHRUNG

MIT KUNSTGESCHICHTLICHEN
BEMERKUNGEN VON MAX IMDAHL

KONSTANZER UNIVERSITÄTSREDEN

야우스의 『미적 경험을 위한 작은 변명』 표지.
1970년대 야우스는 다원적으로 분열하는 사회에서 "공통하는 세계의 지평"을 만들어내는 것 속에서 '예술'의 역할을 찾고, '기억'을 통해 예술과 공공성을 새롭게 매개하고자 하는 이론을 계획한다.

하고, 그것을 절대시하고 있다고 하지 않을 수 없다.

야우스 자신도 이 문제를 곧 알아차리고, 『미적 경험을 위한 작은 변명』Kleine Apologie der ästhetischen Erfahrung(1972)에서 자신의 1960년대 수용미학의 역사적 상대화를 시도하고 있다. 이 책에서 야우스는 낭만주의를 매개로 성립한 근대적인 '아이스테시스'(미적 지각)의 의의에 유의한다. '아이스테시스'의 근대적인 특질이란 '기억'(36)과 결부됨으로써 "사회적 역할과 학문적 세계관의 복수성複數性에 직면하면서 모든 사람에게 공통하는 세계—이 세계는, 예술이야말로 어떤 가능적인 전체로서, 혹은 현실화되어야 할 전체로서 눈앞에 등장하는 게 여전히 가능한 곳인데—의 지평을 유지한다"(37)라는 것에 있다. 이렇게 해서 1970년대 야우스는 다원적으로 분열하는 사회에서 "공통하는 세계의 지평"을 만들어내는 것 속에서 '예술'의 역할을

찾고, '기억'을 통해 예술과 공공성을 새롭게 매개하고자 하는 이론을 계획한다.

예술가와 수용자를 포함한 예술의 공공권公共圈이 역사적으로 형성되어가는 과정을 이론화하는 시도는 지금 시작된 참이지만, 이러한 시도가 앞으로 미학에서 중요한 과제 중 하나가 될 것임은 확실하다.

참고문헌

폴 리쾨르ポール · リクール, 『시간과 이야기』時間と物語(*Temps et Récit*), 전3권, 구메 히로시久米博 옮김, 新曜社, 1987~1990.
— 이 장에서 전개한 문제에 대해서 포괄적인 논의를 전개하고 있다.

폴 리쾨르, 『시간과 이야기』 1, 김한식·이경래 옮김, 문학과지성사, 1999.
_____, 『시간과 이야기』 2, 김한식·이경래 옮김, 문학과지성사, 2000.
_____, 『시간과 이야기』 3, 김한식 옮김, 문학과지성사, 2004.

제작과 창조

토마스 아퀴나스

Thomas Aquinas

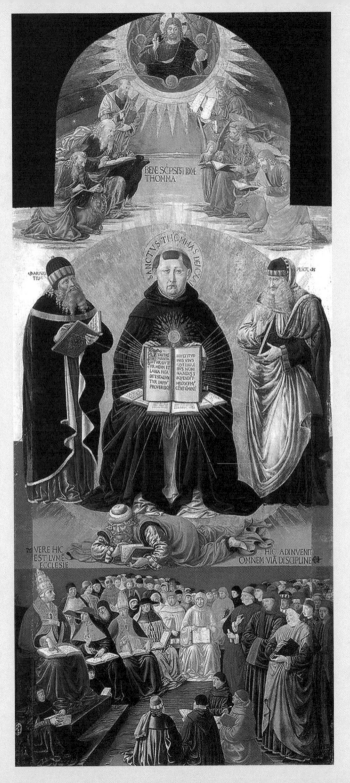

베노초 고촐리Benozzo Gozzoli, 〈성 토마스 아퀴나스의 승리, 플라톤과 아리스토텔레스 사이의 공동共同 박사〉Triumph of St. Thomas Aquinas, Doctor Communis, between Plato and Aristotle, 1471, 루브르 미술관.

Thomas Aquinas

유럽의 근대적 예술관에서 예술가가 '창조하는' 자임은 자명한 명제이며, 창조성이야말로 예술가의 본질을 이루고 있다. 그러나 역사를 되돌아보면 그리스도교적 전통에서 '창조하다'creare라는 술어는 오로지 신에게만 귀속되고, 인간에게는 '창조하는' 능력이 아니라 '제작하는'facere 능력이 인정되었던 것에 불과하다. 이 장에서는 중세 스콜라 철학을 대표하는 한 사람인 토마스 아퀴나스Thomas Aquinas(1225년경~1274)의 '무로부터의 창조'설에 초점을 맞추면서 그것과의 대비에서 예술 창조라는 근대적 관념의 위치를 측정하고자 한다.

고대 그리스의 '제작'관

'무에서의 창조'라는 관념은 그리스도교가 고안한 것이다. 그 독창성을 명확히 하기 위해, 그리스도교의 성립에 앞선 고대 그리스의 '제작'관을 일별하는 것에서 시작해보자.

플라톤은 『향연』*Symposium*과 『소피스테스』*Sophista*에서 '제작'poiēsis을 부재(혹은 비非존재)로부터 존재로의 이행으로 정의한다. "무엇이든 부재(비非존재)to mē on에서 존재to on로 이행한다면, 그 원인은 모두 제작이다"(Platon, Sym. 205b-c). 언뜻 보면 플라톤도 '무에서의' 제작을 주제로 삼는 듯 보이지만, 여기서 플라톤이 '부재' 혹은

'비존재'라 부르는 것은 이후 그리스도교의 '창조'설에서의 '무'와는 전혀 다르다. 플라톤이 '제작'의 근원으로 이해하고 있는 것은 예컨대 '도구'의 제작과 '농업'으로 대표되는 행위이다(So. 219a-b). 어떤 도구가 결코 '무에서' 제작되는 게 아니라 여러 재료를 바탕으로 제작되는 것은 새삼 지적할 필요도 없다.

그러나 설사 이러한 인간의 행위에 관해 '무에서'의 제작이 성립하지 않는다 해도, 신은 '무에서' 세계를 제작할 수 있지 않은가. 이러한 물음에 답하기 위해 세계의 성립에 대해 논한 대화편 『티마이오스』*Timaeus*로 눈을 돌려보자. 플라톤에 의하면 이 세계는 "제작자 dēmiourgos가 늘 동일함을 유지하는 것〔이데아〕을 바라보면서, 그 종류의 것을 범형으로 삼아"(Ti. 28b) 제작한 것이다. 즉 이 세계의 성립에 앞서서 이 세계의 '범형'이 되는 것(즉 항상 동일함을 유지하는 영원한 이데아)이 존재한다. 이러한 신에 의한 제작 과정은 직인이 눈앞의 설계도에 따라 제작하는 것과 유비적일 것이다. 그러므로 플라톤에 입각한다면, '무에서'의 제작이라는 관념은 인간에게도 신에게도 타당하지 않다.

아리스토텔레스의 경우, "세계 전체"는 "하나이면서 부단히 존재하는 것"이라고 규정되는 까닭에(283b 26-28), 애초에 세계의 생성 그 자체가 주제화되지 않는다. 나아가 아리스토텔레스는 『자연학』*Physica*에서 "부재〔비非존재〕to mē on에서 아무것도 생기지 않는다"(187a 28)라고 주장하고 '무에서'의 제작이라는 관념이 타당할 여지를 남기지 않는다.

그렇다면 그리스도교적 이념으로서 '무에서의 창조'란 무엇을 의미하는 것일까?

'무無에서의 창조'설

토마스 아퀴나스는 『신학대전』Summa Theologiae 제1권 제45문에서 신에 의한 '창조'의 문제를 주제로 논한다.

신에 의한 '창조'의 특질을 이해하기 위해서는 먼저 인간 '제작'의 특질을 명확히 할 필요가 있다. "누군가 어떤 것을 무언가에서 제작할 경우, 그 사람의 활동에는 그 사람이 거기에서 제작한 것illud ex quo facit(질료)이 전제된 것이며, 이는 결코 그 사람의 활동에 의해 산출된 것이 아니다. 예컨대 기술자가 나무와 청동이라는 자연물을 소재로 거기에서 작업을 하는 경우처럼"(Thomas Aquinas, I, qu. 45, art. 2). 아리스토텔레스는 '원인'이라는 말로, 그것이 무엇인가를 규정하는 '형상인', 그것이 거기에서 성립할 때의 '질료인', 그것이 거기에서 시작할 때의 '작동인', 그리고 그것이 지향하는 바인 '목적인'이라는 네 가지를 꼽았는데(Aristoteles, 983 a26-32)【도표 5-1】, 토마스 아퀴나스가 위에서 지적하는 것은 인간의 제작활동이 외부의 '질료인'을 전제로 한다는 점이다. 만일 신 또한 이러한 방식으로 제작한다면 "신 또한 어떠한 전제된 것(질료)에서 움직인다"는 것이 되며, "거기서 전제되는 것은 신에 의해 생긴 것이 아니게 된다"(Thomas Aquinas, I, qu. 45, art. 2)라고 할 수 있다. 여기서는 신의 외부에서 신의 의해 기인한 것이 아닌 것이 존재한다는 귀결이 나오지만, 이것은 신의 전능에 위반되는 생각이다. 인간이 제작할 경우와 달리 신의 창조란 질료를 포함하는 '존재 전체의 유출'이어야 하기 때문에 거기서 '어떤 존재가 전제되는 것은 있을 수 없다'. 즉 신의 창조란 "부재(비非존재)non ens, 즉 무nihil에서의 창조"여야 한다(art.1).

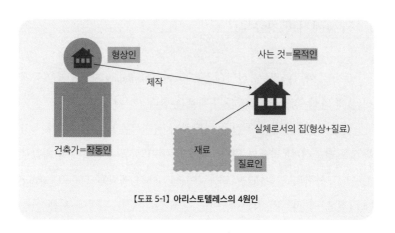

【도표 5-1】 아리스토텔레스의 4원인

이와 같이 토마스 아퀴나스는 외부의 질료인을 전제로 하는지 여부에 따라 단순한 제작과 무에서의 제작으로서 창조를 구별한다. 즉 '제작' 중에서 외부의 질료인을 전제로 하지 않는 것만이 '창조'라 불리는데, 토마스 아퀴나스의 창조 이론은 단순히 질료인에만 결부되는 것이 아니다. 앞서 플라톤의 세계 제작 과정으로 돌아가 생각해보자. 플라톤에 의하면 세계 제작자는 "늘 동일함을 유지하는 것〔이데아〕을 바라보면서, 그 종류의 것을 범형으로"(Platon, Ti. 28b) 세계를 제작하는데, 이는 아리스토텔레스=스콜라적으로 바꾸어 말하면 제작자는 외부의 형상인을 전제로 한다는 사태이다. 이 점에 관해서 토마스 아퀴나스는 어떻게 생각할까? 제1권 제15문 「이데아에 대하여」에서 토마스 아퀴나스는 "신의 지성 속에는, 그에 닮은 세계가 제작되었을 때의 형상이 존재한다"(Thomas Aquinas, I, qu. 15, art. 1)라고 말하고, 형상인 또한 신에 내재한다고 주장한다. 즉 신은 자기 외부의 '범형'과 닮은 세계를 창조한 게 아니라 "신 그 자체가 모든 것의 제1범형"인 것이다 (qu. 44, art. 3). 동시에 애초부터 신이 "제1의 근원"(qu. 45, art. 1)으로서 이

세계를 창조한 것이며, 이 세계의 "목적"은 바로 "신의 선성善性"이기 때문에(qu. 44, art. 4), 신은 이 세계의 '작동인'이면서 '목적인'이기도 하다. 여기서 밝혀지듯 토마스 아퀴나스 창조설의 특징은 아리스토텔레스적 4원인을 모두 신에 내재시키는 점에 있다고 할 수 있다.【도표 5-2】

그런데 토마스 아퀴나스의 제작관 혹은 창조관에 관해 유의해야 할 점은 제작 혹은 창조되는 것은 개개의 실체이지, '형상'이 아니라는 것이다. 여기서 플라톤과 함께 '침상'을 예로 들어 생각해보자. 어떤 침상을 봤을 때, 우리는 이 침상을 제작한 직인의 존재뿐 아니라 이 침상의 형상(설계도)을 제작한 사람(이른바 디자이너)의 존재를 거의 자명한 것으로서 상정한다. 그러나 플라톤에게 이와 같은 사고방식은 이질적이다. 앞서 제1장에서 살펴보았듯, 플라톤에 의하면 침상의 이데아란 '신'이 '제작'할 때의 "진眞이 있는 침상"이며, 그것은 생성변화에서 벗어난다. 즉 어떤 시기에 누군가에 의해 침상의 형상(디자인)이 생기는 것과 같은 일은 있을 수 없다(Platon, R. 597b-d).

그렇다면 이 점을 토마스 아퀴나스는 어떻게 논하고 있을까? 토

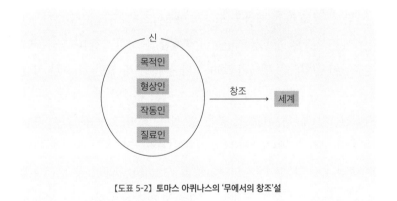

【도표 5-2】 토마스 아퀴나스의 '무에서의 창조'설

마스 아퀴나스는 다음과 같이 서술한다. "제작된다, 창조된다는 것은 본래 자존하는 사물res subsistens[실체]에밖에 적합하지 않다. ······ 형상에는 제작되는 것도 창조되는 것도 속하지 않는다"(Thomas Aquinas, I, qu. 45, art. 8). 즉 제작 혹은 창조되는 것은 형상과 질료에서 이루어지는 개개의 실체이지 형상 그 자체도, 질료 그 자체도 아니다. 침상의 예로 돌아가면 '제작'되는 것은 침상의 형상(설계도) 자체도, 침상의 재료 자체도 아니고 일정한 재료 속에서 현실화된 침상이다(우리는 '청동 공'을 제작하는 것이지, 질료로서 '청동'을 제작하는 것도, 형상으로서 '공 자체'를 제작하는 것도 아니다(Aristoteles, 1032 b28-31)라는 아리스토텔레스의 생각이 여기에 반영되어 있다). 여기서 명확해지듯 플라톤, 아리스토텔레스, 토마스 아퀴나스 모두에게 "새로운 관념(아이디어)이 생긴다"라든가 "새로운 소재를 만들어낸다"라는 표현은 성립할 수 없다.

상상력의 창조성

만일 '창조'라는 개념을 토마스 아퀴나스적으로 규정한다면, 인간에게는 애초에 창조할 가능성이 존재할 수 없다. 그러나 근대적인 창조관이 성립하는 연원이 토마스 아퀴나스에게 있던 것 또한 사실이다. 그것은 신체와 결부되어 있는 한에서 혼魂의 활동을 논한『신학대전』제1부 제84문에서 찾을 수 있다. 토마스 아퀴나스는 다음과 같이 말한다. "인간에게는, 분리되거나 결합하거나 함으로써 사물의 여러 상을 형성하는diversas imagines formare 활동이 있다. 동시에 이 활동은 감관에 의해 수용될 수 없을 법한 사물의 상까지도 형성한

다"(Thomas Aquinas, I, qu. 84, art. 6). 물론 토마스 아퀴나스는 이러한 '상상력'imagination의 활동에 창조성을 인정하지 않는다. 그러나 근대 미학은 이 상상력의 활동 속에서 예술의 창조성을 추구하게 된다. 이 계보를 다음에서는 영국의 감각주의적 철학의 전통에 입각해 살펴보고자 한다.

데이비드 흄David Hume(1711~1776)은 『인간지성론』*A Treatise of Human Nature*(1739)*에서, 주어진 인상을 재현하는 능력으로서 '기억'과의 대비에서 '상상력'을 "자기의 여러 관념을 뒤바꾸고 변화시키는"transpose and change its ideas 능력으로 규정한다(Hume [1739], 10). 이후의 『인간지성연구』*An Enquiry Concerning Human Understanding*(1748)**에서 인용해보자.

인간의 상상력 이상으로 자유로운 것은 없다. 상상력은 확실히 내관과 외관에 의해 주어진 관념들의 원래의 축적original stock of ideas을 뛰어넘을 수는 없지만 이들 관념을 혼합, 복합, 분리, 분할하여 모든 종류의 허구와 환상을 만드는 무한한 능력을 가지고 있다. ([1748], 47)

플라톤의 '이데아'로 거슬러 올라가는 '관념'이라는 말을 "내관 및

* 『인간이란 무엇인가—오성·정념·도덕 본성론』, 김성숙 옮김, 동서문화사, 2016; 『오성에 관하여—인간 본성에 관한 논고 1』, 이준호 옮김, 서광사, 1994; 『정념에 관하여—인간 본성에 관한 논고 2』, 이준호 옮김, 서광사, 1996; 『도덕에 관하여—인간 본성에 관한 논고 3』, 이준호 옮김, 서광사, 1998(수정판 2008).
** 『인간의 이해력에 관한 탐구』, 김혜숙 옮김, 지식을만드는지식, 2012.

외관에 의해 주어진" 것으로 규정한 점에서 흄의 근대적인 감각주의의 특징이 드러난다. 그러나 '상상력'의 기본적인 활동에 대한 흄의 이해는 토마스 아퀴나스의 견해와 다르지 않다. 상상력이 "관념들의 원래의 축적을 뛰어넘을" 수 없다는 것은 소재(질료인)가 주어지지 않는 한 상상력은 활동할 수 없으며 상상력에 의해 새로운 소재가 생기지도 않는다는 것이다. 상상력의 작용은 그것이 아무리 '자유'라 할지라도 "무에서의 창조"일 수는 없다.

그러나 그럼에도 상상력에 창조성을 인정하는 논자가 나타난다. 에드먼드 버크Edmund Burke(1729~1797)가 그중 하나다. 그는 『숭고와 아름다움의 이념의 기원에 대한 철학적 탐구』A Philosophical Enquiry into the Origin of our Ideas of the Sublime and Beautiful 「취미에 대한 서론」(1759)에서 "상상력이라는 이 힘은 절대적으로 새로운 것을 만들어낼 수 없다. 그것은 단지 감관에서 수용된 여러 관념의 배열을 변경할 수 있을 뿐이다"(Burke, 17)라고 한편으로는 인정하면서도, 동시에 상상력을 "일종의 창조적 힘"으로 규정한다. 버크는 다음과 같이 서술한다. "유사를 만들어냄으로써 우리는 **새로운 상**new images을 만들어낸다, 즉 우리는 통합하고 창조하고create, 우리의 축적stock을 증대시킨다"(19). 상상력이 작용하기 위해서는 그 소재가 주어져야만 한다. 그러나 상상력이 이러한 소재를 이용해 만들어내는 상은 그때까지 존재하지 않았던 '새로운' 것일 수 있다. 이 범위에서 상상력에는 창조성이 갖추어져 있다고 버크는 생각한다. 마찬가지로 "축적"이라는 말을 사용하여 흄과 버크는 서로 정반대의 주장을 한다.

그리고 이와 같은 버크의 생각이 근대적인 창조관을 뒷받침하게 된다. 여기서 말하는 '창조'란 '무에서' 만들어내는 것을 의미하

는 게 아니라 새로움을 그 특징으로 한다. 1750년대에 '창조적 상상력'이라는 술어가 '천재'론의 문맥에서 유포되기 시작한 것도 이러한 배경에 바탕해 있다(Adventurer [1753], Nr. 93, p. 134; Duff [1767], 48). '창조적 상상력'이라는 관념은 미지의 것을 만들어내는 천재적인 예술가를 성립시키는 요건으로서 확립했다고 할 수 있다. 그렇다면 '창조적'인 상상력은 일반적인 상상력과 어떤 점에서 다를까? 다음으로 두 종류의 상상력을 구별하여 이론화한 새뮤얼 콜리지Samuel Taylor Coleridge(1772~1834)의 『문학평전』*Biographia Literaria*(1817)을 살펴보도록 하자.

두 종류의 상상력

콜리지는 상상력에 imagination과 fancy라는 두 가지 말을 대입시킴으로써 두 종류의 상상력을 구별한다. 양자를 구분해서 번역하는 것은 어렵지만, 콜리지가 fancy에 '수동적'이라는 형용사를 붙이기도 하므로(Coleridge, I, 104), fancy는 '수동적 상상력'으로 옮기고자 한다. fancy와 대비되는 imagination의 특질은 '생동적'이라는 점에 있으므로(304), imagination은 필요에 따라 '생동적 상상력'이라 번역하여 fancy와 구별하고자 한다. 콜리지는 양자를 다음과 같이 규정한다.

생동적 상상력은 재창조re-create하기 위해 용해, 확산, 소산消散시킨다. 이 과정이 불가능한 경우도 생동적 상상력은 이상화하고 통일하고자 노력한다. ……그에 비해 수동적 상상력은 단지

고정된 것, 한정된 것만을 다룬다. 실제 수동적 상상력이란 시간과 공간의 질서에서 해방된 한에서의 기억력에 불과하다. ……그것은 모든 소재를 미리 완성된 것으로서 연상의 법칙에 따라 받아들이지 않을 수 없다. (304-305)

수동적 상상력이란 주어진 고정된 것, 구별된 것을 조합하는 능력에 불과하다. 여기서 정신은 능동성을 발휘하지 않고 단지 "습관"(121)에 따라 "기계적"(104)으로 작용한다. 연상의 법칙이란 "정신의 법칙"이 그 능동성을 한없이 잃었을 때의 "한계"이다(123). 그에 비해 생동적 구상력은 창조성과 결부된다. 물론 생동적 상상력이라 해도 완전히 무에서 무언가를 만들어낼 수 없으며, 그것이 가능한 것은 바로 "재창조"이다. 그렇다면 재창조란 어떠한 과정인가? 콜리지가 여기서 '용해', '확산', '소산消散이라는 말을 사용하는 것이 보여주듯, 생동적 상상력은 서로 구별된 것을 변용하고 유동화하며 거기서 새로운 것을 만들어내는 능력이다.

이와 같이 콜리지는 두 종류의 상상력을 대비시키는데, 여기서 유의해야 할 것은 이 양자가 서로 배제하는 게 아니라는 점이다. 오히려 생동적 상상력은 고정된 것을 발판으로 활동하는 한에서 수동적 상상력을 전제로 한다고 할 수 있다. 바꿔 말하면, 수동적 상상력은 생동적 상상력이 그 능동성을 잃었을 때의 극한 상태이다. 그러므로 생동적 상상력은 수동적 상상력을 포함하며, 수동적 상상력의 습관적인 기계적 작동을 활성화하고 생동화하는 것에서 성립한다.

여기서 구체적으로 고찰해보도록 하자. 콜리지는, 자신에게 두 종류의 상상력의 차이를 확신시킨 것은 친구인 윌리엄 워즈워스

헨리 윌리엄 피커스길Henry William Pickersgill, 〈윌리엄 워즈워스〉William Wordsworth, 1850년경, 캔버스에 유채, 217×133cm, 국립 초상화 미술관, 런던.
새뮤얼 콜리지는 윌리엄 워즈워스의 시로 말미암아 '생동적 상상력'과 '수동적 상상력'의 차이를 확신하게 된다.

William Wordsworth(1770~1850)였다고 회상한다(82). 대관절 콜리지에게 워즈워스 시의 특징은 무엇인가? "이 세계"는 원래 "전부 다 퍼올릴 수 없는 보물"이면서, 우리는 "거기에 너무 익숙해져 있기" 때문에 "눈이 있으면서도 그것을 볼 수 없고, 또한 듣지 않는 귀를, 느끼지도 이해하지도 않는 마음을 지닌 것에 불과"한데, 워즈워스는 "정신의 주의력을 관습의 무기력에서 일깨우고, 정신의 주의력을 우리 앞 세계의 사랑스러움과 경이로움으로 향하고자" 시도했다고 콜리지는 논

한다(II, 7). 즉 상상력이 연상의 법칙에 따라 완전히 수동적으로 작용할 때 세계는 자명한 것으로서 나타나고 우리의 주의를 끌지도 않지만, 이러한 사태를 맞이하여 "관찰된 사물을 변용시키는 상상적 능력 imaginative faculty"(I, 80)을 작용하게 함으로써 습관에서 사람들을 일깨우고 세계의 자명하지 않은 모습을 드러내는 것이야말로 예술가의 과제라고 바꿔 말할 수 있을 것이다.

콜리지는 나아가 다음과 같이 말을 잇는다.

옛것과 새로운 것의 통일 속에서 어떤 모순도 인정하지 않고, 신과 신의 작품을 마치 모든 것이 그야말로 〔신의〕 최초의 창조 행위creative fiat에 의해 생긴 듯 신선하게 관조하는 것, 이것이야말로 세계의 수수께끼를 해명할 정신의 특징이다. 어린이의 감정을 성인의 능력 속에서 계속하는 것, 어린이가 지닌 경이로움과 새로움의 감각을 아마도 40년이나 지났기 때문에 익숙해져버린 외견과 연관시키는 것, ……이것이야말로 천재의 성격과 특권을 구성한다. (80-81)

"옛것과 새로운 것의 통일"이란, "성인의 능력" 속에서 "어린이의 감정"을 초래하는 것과 같은 뜻이다. 성인의 능력이란 사물을 구별·분석하고 고정화하는 데 있다. 성인에게 세계의 모든 사물은 기지의 것을 만들어내는 틀의 내부에 미리 짜여진 것으로서, 혹은 적어도 짜여질 수 있는 것으로서 존재한다. 그에 비해 어린이들에게는 세계의 모든 것이 새롭고 경이로움에 차 있다. 콜리지가 추구하는 것은 성인과 어린이의 특징을 결부시키는 것, 즉 습관화된 것을 변용시켜

서 유동화하고 새롭게 태어나게 하는 일이며, 이것이야말로 창조적인 상상력의 활동이다. 그리고 콜리지에 따르면 창조적 상상력은 "모든 것이 그야말로 〔신의〕 최초의 창조 행위에 의해 생긴 듯" 세계를 파악하게 한다. 창조적 상상력의 활동에 의해 신의 창조가 이른바 다다를 때, 동시에 그때마다 새로운 방식으로 반복된다.

창조의 편재 혹은 연속적 창조

마지막으로 20세기 창조 이론의 한 부분을 언급하고자 한다.

신의 창조가 늘 반복된다는 명제는 일찍이 데카르트가 제기한 것이다. 데카르트는 "신이 세계를 현재 보존하고 있는 활동은, 신이 세계를 창조했을 때의 활동과 완전히 똑같다"(Descartes, VI, 44)라고 말한다. 즉 세계는 일단 신에 의해 창조된 후에도, 결코 신의 손을 벗어나서 자동적으로 운행하는 것이 아니라 늘 매순간마다 신에 의해 계속 창조되고 그로 인해 동일한 것으로 유지된다. 이것이 데카르트의 이른바 '연속적 창조'설이다(후에 라이프니츠는 신이 한순간이라도 창조를 멈추면 세계가 무로 돌아간다는 데카르트의 이러한 설에 반대하여 세계를 하나의 자동기계로 파악하는데, 여기서는 이 부분으로 들어가지 않는다).

이러한 데카르트의 이론을 "예견 불가능한 새로움의 연속적 창조"(Bergson, 1331)로서 비판적으로 바꿔 읽은 것이 앙리 베르그송Henri-Louis Bergson(1859~1941)이다. 이하에서는 논문 「가능적인 것과 현실적인 것」Le possible et le réel(1930)을 실마리로 고찰해보도록 한다.

창조 과정에서 "예견 불가능한 새로움"에 대해 설명하는 데 있어

서 베르그송은, 장래의 연극에 대해 질문 받았을 때의 곤혹스러움을 예로 들고 있다. 장래 나타나게 될 작품의 가능성에 대해 말하는 것은 조금도 불가사의한 일이 아닌 듯 여겨진다. 애초에 가능적인 것이 아니라면 현실화할 수 없기 때문이다(라이프니츠의 '가능적 세계'론은 이러한 전제로 전개되고 있다). 그러나 베르그송에 의하면 이러한 사고 방식은 잘못됐다. "재능 있는 사람이나 천재가 나타나서 어떤 작품을 창조한다고 해보자. 이 작품이 현실이 되면 그야말로 그로 인해 회고적 혹은 소급적으로 그 작품은 가능하게 된다. ……예술가는 그 작품을 창작할 때 현실적인 것을 창조하는 동시에 가능적인 것을 창조한다"(Bergson, 1340, 1342). 즉 그때까지 알려지지 않았을 법한 새로운 작품이 가능하다는 것은 그 작품이 현실에서 만들어져서 처음으로 우리가 아는 바가 되는 것이며, 이 작품이 현실화되기 이전에는 그것이 가능한지 여부의 물음 자체가 애초에 존재하지 않았다. 그런데 일단 이 작품이 현실화되면 우리는 그 가능성을 과거로 투영하고 마치 과거에도 이미 이 작품이 가능했던 것처럼 생각하는 과오를 범하고 만다. 그리고 이러한 과거에서 현재를 설명하는 방식은 "예견 불가능한 새로움"을 단순한 과거로부터의 연속으로 과소평가하게 될 것이다. 실제로 많은 역사 기술은 이러한 방식에 바탕해 있다. 그러나 '예술'이 우리에게 주는 만족감은 이러한 연속성을 차단한다. 훌륭한 작품과 만날 때 우리는 무심코 이런 것이 가능했던가 하고 감탄하는데, 그것은 우리가 이러한 예견 불가능한 새로움을 경시하고 있음을 보여주는 증거이다. 이 점에 대해 베르그송은 다음과 같이 설명한다.

우리의 눈앞에서 창작된 실재는……, 우리 요구의 항상성을 위

해 최면 상태에 빠져 있는 우리의 감관이 거기서 인정한 고정성과 단조로움의 저편에, 늘 소생하는 새로움이, 여러 사물의 동적인 근원성〔독창성〕originalité이 있다는 것을 우리에게 보여주는 것이다. …… 〔여러 사물의〕 근원에, 우리 눈앞에서 이어지는 위대한 창조의 활동에, 우리 또한 우리 자신을 창조하는 것으로 참여하고 있는 것이다. (1344-45)

우리가 창조의 과정에 스스로 참여하고 있다는 실감—'예술'이 우리에게 주는 '만족감'(1344)이란 그야말로 이러한 실감이라고 할 수 있다.

참고문헌

Umberto Eco, *The Aesthetics of Thomas Aquinas*, Translated by Hugh Bredin, Cambridge, Massachusetts: Harvard University Press, (1970)1988.
— 토마스 아퀴나스의 미학·예술이론에 대해 포괄적으로 논하고 있다.

Ivor Armstrong Richards, *Coleridge on Imagination*, London, 1950.
— '창조적 상상력' 문제에 대한 고전적인 연구서.

무라카미 류村上龍, 「창조성의 전파—베르그송 미학에 대한 일고찰」創造性の傳播—ベルクソン美學への一視座, 『미학』美學 제225호, 일본미학회, 2006.
— 베르그송의 창조 개념에 대해 간결히 논한다.

토마스 아퀴나스, 『신학대전』 1~16, 정의채 옮김, 바오로딸, 1997~2014.
데이비드 흄, 『인간의 이해력에 관한 탐구』, 김혜숙 옮김, 지식을만드는지식, 2012.
에드먼드 버크, 『숭고와 아름다움의 이념의 기원에 대한 철학적 탐구』, 김동훈 옮김, 마티, 2006.

함축적인 표상

라이프니츠

Gottfried W. Leibniz

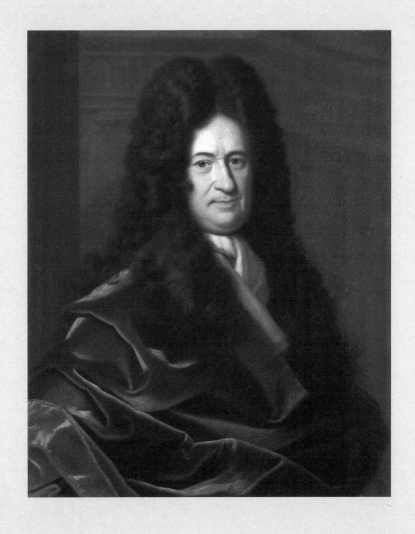

크리스토프 베른하르트 프랑케Christoph Bernhard Francke, 〈라이프니츠 초상〉Bildnis des Gottfried Wilhelm Leibniz, 1700년경, 헤어초크 안톤 울리히 미술관, 브라운슈바이크.

Gottfried W. Leibniz

'미학'이라는 학문은 고트프리트 라이프니츠Gottfried Wilhelm Leibniz (1646~1716)의 학통을 잇는 바움가르텐(1714~1762)에 의해 만들어졌다. '미학'을 통해 바움가르텐은 라이프니츠 철학의 가능성을 넓힐 수 있었다. 이 장에서는 바움가르텐에서 라이프니츠로 거슬러 올라가면서 '미학'의 성립 과정을 조명해보기로 한다.

바움가르텐에 의한 미학의 정의

바움가르텐은 1735년의 논문 『시에 관한 약간의 일에 대한 철학적 성찰』*Meditationes philosophicae de nonnullis ad poema pertinentibus*에서, 종래의 논리학이 지성(상위인식능력)에만 결부되어온 것을 비판하면서 "하위인식능력〔즉 넓은 의미의 감성〕으로 이끄는 학문" 혹은 "무언가를 감성적으로 인식하는 학문"으로서의 새로운 논리학을 요청하고(Baumgarten [1735], §115), 이 새로운 학문을 다음과 같이 규정한다.

> 가지可知적인 것noêta, 즉 상위 능력에 의해 인식된 것은 논리학의 대상이며, 가감可感적인 것aisthêta은 감성의 학으로서 미학aesthetica의 대상이다. (§116)

우리가 '미학'美學이라 부르는 학문은 바움가르텐이 그리스어인 '감성'aisthēsis에 바탕해 만든 말로써, 문자 뜻 그대로는 바움가르텐이 말하듯 '감성의 학'을 의미하는데, 바움가르텐은 『형이상학』 *Metaphysica*(제4판, 1757)에서 aesthetica라는 라틴어에, '아름다운 것의 학'die Wissenscahft des Schönen이라는 독일어를 대응시킨다 (Baumgarten [1759], §533). 그러므로 '미학'이라는 번역어는 어원적으로 원어에 대응하지 않지만, 의미상으로는 바움가르텐의 의도를 정확히 반영하고 있다.

여기서 바움가르텐은 왜 굳이 '가지可知적인 것'과 '가감可感적인 것'을 그리스어로 표기하고 있는가? 아마도 바움가르텐은 플라톤의 용어법에 입각해 있다고 여겨진다. 양자가 대비되는 부분으로 바로 떠오르는 것은 『파이돈』*Phaedo*의 다음 구절일 것이다. "눈에 의한 관찰은 기만으로 가득 차 있다. 또한 귀와 그 밖의 감각(기관)aisthēsis에 의한 그것도 기만으로 차 있다"(Platon, Pd. 83a). 플라톤은 이렇듯 가감可感적인 것에 대해 "혼이 그 자체에 입각해 안다"는 것, 즉 "존재하는 것 속에서 그 자체로 존재하는 것(이데아)"을 대치하고, 이러한 "가감可感적인 것aisthēta이면서, 가시적인 것"과 "가지可知적인 것 noēta이면서 불가시적인 것"이라는 대개념을 제기한다(83b). 감성을 시각으로 대표시키는 것은 고대 그리스인이 특히 시각을 중시했던 것과 관련 있을 것이다. 플라톤은 또한 "시각이야말로 육체를 통해 받아들이는 지각 중 가장 예리하다"(Pd. 250d), 혹은 "보는 것과 보이는 것에 관계되는 기능"은 여러 감관 중에서 "특히 호사롭다"(R. 507c)라고 말한다.

플라톤은 나아가 『국가』(제6권 제20~21장)에서 이른바 '선분線分의

비유'라 불리는 논의를 전개한다.【도표 6-1】가감可感적인 것과 가지可知적인 것을 각각 간접적인 것과 직접적인 것으로 이분하는 플라톤은, 가감可感적인 것에 관해 "닮은 상에 의한〔간접적〕지각"eikasia과 "직접적인 지각"pistis을, 가지可知적인 것에 관해서는 기하학으로 대표될 법한 "간접적인 지"dianoia와 이데아를 그 대상으로 하는 "직접적인 지"nous, noēsis를 대비시키고, 간접적인 지각에서 직접적인 지각으로, 나아가 간접적인 지를 통해 직접적인 지에 다다르는 인식의 위계를 상정한다. 그리고 이러한 지의 위계는 마치 존재(혹은 존재의 진실성)의 위계와 중첩되는 것으로 규정된다. "이들 혼의 상태〔지의 본연의 모습〕pathēmata는 제각각 대상이 진실성alētheia에 이바지하는 데 따라서, 마치 그와 같은 정도로 명석성saphēneia에 이바지한다"(511e).

이러한 플라토니즘에 따른다면, '감성'은 '지성'에 비해 진실성에 관여하는 일이 적고, 동시에 예술과 같이 '닮은 상'을 이용하는 것은 존재의 위계 속에서도 가장 열등하다. 이와 같이 감성을 부정적으로 파악하는 입장에 대한 비판으로 '감성의 학'으로서의 '미학'이 성립했다.

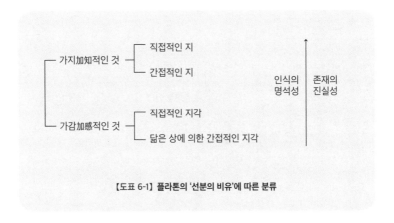

【도표 6-1】플라톤의 '선분의 비유'에 따른 분류

미학의 틀로서 라이프니츠 철학

바움가르텐이 이처럼 미학의 구상을 얻을 수 있었던 것은 라이프
니츠 철학을 전제로 해서였다.

라이프니츠는 「인식, 진리, 관념에 관한 고찰」Meditationes
de Cognitione, Veritate et Ideis(1684)에서 데카르트의 『철학 원리』
Principia philosophiae(1644) 제1부 제45절에서 볼 수 있는 명석한 인
식과 판명한 인식에 관한 논의를 근거로 삼으면서 다음과 같이 인식
을 분류한다.【도표 6-2】

> 인식은 명석하지 않은 인식cognitio obscura과 명석한clara 인식
> 으로 나뉘고, 명석한 인식은 또한 혼연한confusa 인식과 판명한
> distincta 인식으로 나뉜다. (Leibniz IV, 422)

구체적으로 라이프니츠의 논술에 따라 각각의 위계를 살펴본다
면, 우리가 어느 개념을 표상하는 사상事象을 그것으로서 결정할 수

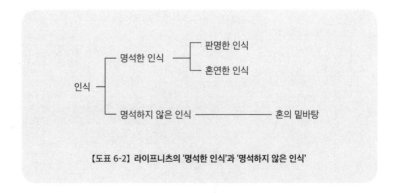

【도표 6-2】 라이프니츠의 '명석한 인식'과 '명석하지 않은 인식'

없는 경우 그 개념은 '명석하지 않다'. 그에 비해 그러한 결정이 가능한 경우, 개념은 '명석'하다. "명석한 인식"이 "판명"한 것은 어느 사상事象을 다른 사상과 구별하는 데 충분한 징표를 분석적으로 열거할 수 있는 경우이다.

'혼연한 인식'의 예로서 라이프니츠는 '감관의 대상'sensuum objecta(가령 색, 향, 맛 등)을 들고 있다. 예컨대 우리가 개개의 색을 명석하게 인식하고, 그래서 각각의 색을 구별할 수 있다고는 해도, 그 인식은 '감관의 증거'에 불과하며 '징표'에 바탕한 것이 아니다. 그러므로 빨강이란 무엇인가라는 질문을 받으면, 우리는 그렇게 묻는 사람에게 실제 빨간색을 보여줄 수밖에 없다(이른바 직시直示 정의).

그리고 이러한 틀이 바움가르텐 미학의 구상을 뒷받침한다. 왜냐하면 라이프니츠는 예술가에 의한 작품의 판단 또한 '혼연한 인식'에 포함하고 있기 때문이다. 라이프니츠에 의하면 예술가는 작품의 좋고 나쁨을 "올바르게 인식함"에도 불구하고 그 "이유를 보여줄" 수 없다. 그렇기 때문에 왜 어느 작품이 "마음에 들지 않는가displicere"라고 질문 받으면 그 사람은 "한마디로 말하기 힘든nescio quid 것이 결여되어 있다"라고 답할 수밖에 없다(423). 이유를 보여줄 수 없는 것은 대상의 표상이 그 징표로 분석되지 않기 때문이다. 예술가의 비평은 지성적인 분석 이전에 일종의 직증성直証性으로 뒷받침된다.

"이유를 보여줄 수" 없다는 것은 결코 이유(합리성)가 없다는 게 아니다. 여기에 라이프니츠와 플라톤의 결정적인 차이가 있다. 제1장에서 살펴보았듯, 플라톤에게 있어서 "이유aitia를 서술할 수 없다"(Platon, Gor. 465a)라는 것은 바로 지식이 결여되었음을 보여주는 증거이다. 이에 비해 라이프니츠는 「이성에 바탕한 자연과 은총의 원

리」Principes de la Nature et de la Grâce Fondés en Raison(1714)에서 다음과 같이 말한다. "감관의 쾌조차 혼연히 인식되는 지성적인 쾌로 귀착한다se réduire. 음악의 미는 수의 조화와 음향체의 타격 혹은 진동에 관하여 우리가 의식하는 일 없이ne pas s'apercevoir, 하지 않고는 견딜 수 없는 계산 속에 있는 것에 불과한데도, 음악은 우리를 매료한다"(Leibniz, VI, 605). 즉 라이프니츠는 한편으로는 감관의 쾌를 지성적인 쾌로 환원réduire하고, 감관의 쾌에 일종의 합리성을 보증한다. 그러나 그는 동시에 감관의 쾌는, 이러한 합리성을 우리가 의식하지 않을 때 생긴다고 논함으로써 감관의 쾌를 그 자체로서 긍정하고 있다고도 할 수 있다. 음악의 미가 실제로는 수의 조화에 관한 계산에 바탕한다고는 해도, 이 계산은 우리가 의식하는 것이 아니라는 이면성二面性의 주장이 라이프니츠 논의의 특징이다.

그리고 '혼연한 인식'이란 의식되지 않은 합리성과 결부된다는 라이프니츠의 생각을 배경으로, 바움가르텐은 미의 소재所在를 '혼연한 인식' 속에서 추구했다(cf. Baumgarten [1750/58], §15).

미소 표상의 사정射程

라이프니츠에 의하면 지성적인 분석 혹은 반성적인 의식이 활동하기 이전의 표상—그것은 '미소 표상'微小表象이라고도 불린다—은, 단순히 감성적인 인식과 심미적인 인식 속에서만 확인되는 것은 아니다. 각 모나드가 우주 전체를, 동시에 과거에서 미래에 이르는 우주 전체를 비출 수 있는 것도 이러한 '미소 표상' 때문이다. 존 로크John

Locke(1632~1704)와 대결하는 책 『인간지성신론』*Nouveaux Essais sur L'entendement Humain*(1703년 완성, 1765년 사후 간행)의 서문에서 라이프니츠는 다음과 같이 말한다.

> 한마디로 말하기 힘든 것je ne sais quoi, 취향goûts, 감관의 성질에 관한 상像 ─그것은 그 전체에서는 명석하지만 그 부분에서는 혼연하다 ─ 을 형성하고 있는 것은 미소 표상petites perceptions이다. 또한 주위의 물체가 우리에게 주는, 무한을 포함한 인상을 형성하는 것, 개개의 존재자가 여타 우주와의 사이에서 지닌 관계를 형성하는 것도 미소 표상이다. 그뿐 아니라 이 미소 표상의 결과로서 현재는 장래를 품고 과거를 짊어지고 있으며, 모든 것이 호응하고 있다conspirant. 히포크라테스가 말했듯 "모든 것은 함께 호흡하고 있다". (Leibniz, V, 48)

이처럼 미소 표상이란, 이른바 의식 아래에서 우리를 우주와 결부시키고 있는 것이다. 바꿔 말하자면, 미소 표상을 통해 유한한 존재인 우리도 무한과 닿아 있는 것이며, 라이프니츠에 의하면 바로 이 지점에 '혼의 밑바탕fond'(V, 66)이 있다. 바움가르텐은 이를 다음과 같이 정의한다. "혼 속에는 어두운 표상이 있다. 그 총체는 혼의 밑바탕fundus animae, der Grund der Seele이라 불린다"(Baumgarten [1739], §511).

한편 라이프니츠가 '미소 표상'과 관련하여 "현재는 장래를 품고 과거를 짊어지고" 있다고 말하는 것에 주의해보자. '품다'의 어원은 gros라는 프랑스어인데, 그는 라틴어에서는 praegnans라는 말을 사용한다(II, 424). 표상에 관한 이 '품다'라는 은유는 바움가르텐의

『형이상학』에서 "많은 징표를 자기 속에 내포한 표상은 함축이 있는 〔많은 것을 품은〕 표상perceptio praegnans이라 불린다"([1739], §517)라는 규정을 통해서, 레싱의 『라오콘』Laokoon(1766)의 다음과 같은 명제에 도달한다(자세하게는 제10장 참조). "회화는 그 공존적인 〔동시적〕 구도에서 행위의 단 한순간밖에 이용하지 못하는 까닭에 선행하는 것과 후속하는 것이 가장 이해할 수 있는 제일 함축적인 순간der prägnanteste Augenblick을 골라야 한다"(Lessing, IX, 95). 나아가 이 계보는 요한 고트프리트 헤르더Johann Gottfried Herder(1744~1803)의 '자연 상징'론을 거쳐 에른스트 카시러Ernst Cassirer(1874~1945)의 '상징 형식'론에서 '의미잉태성'Sinnprägnanz 이론으로까지 이어지는데, 여기서 헤르더의 논의에 주목해보도록 하자.

혼의 어두운 밑바탕 혹은 심연

헤르더는 1767년경부터 라이프니츠, 크리스티안 볼프Christian Wolff(1679~1754), 바움가르텐을 집중적으로 연구했으며, 바움가르텐의 『미학』과 라이프니츠의 『인간지성신론』 혹은 「이성에 바탕한 자연과 은총의 원리」, 나아가 볼프의 『철학 일반에 대한 예비적 서설』 Philosophia rationalis sive Logica(1728) 등의 발췌록을 만드는 동시에, 거기에 자기의 사고를 적어두었다. 헤르더가 특히 주목한 것은 혼의 "어두운 밑바탕"dunkler Grund(Herder, XXXII, 185)을 둘러싼 라이프니츠와 바움가르텐의 이론이었다. 1767년에 쓰였다고 여겨지는 단장斷章 「바움가르텐 저작에서 그의 사고양식에 대하여」Von Baumgartens

Denkart in Seinen Schriften에서 헤르더는 다음과 같이 쓰고 있다.

> 인간 혼의 어두운 심연Abgrund을 굽어보라. 거기서는 동물의 감
> 각이 인간의 감각이 되고, 이를테면 저 멀리부터 〔인간의〕 혼과
> 뒤섞인다. 또한 어두운 사고의 심연을 내려다보라. 거기서는 나
> 중에 충동과 정념이, 쾌와 불쾌가 생긴다. (XXXII, 186)

이 혼의 어두운 심연이야말로 헤르더에 의하면 "혼의 가장 활동
적이고 생동적인 부분"(ibid.)이며, "거기서부터 시가 창조"될 뿐 아니
라(187), "거기서 대부분의 발견이 일어나는"(157) 영역이다.

다만 헤르더가 바움가르텐에게 만족하고 있는 것은 아니다. "바
움가르텐 미학의 첫 번째 결함은 모든 것을 너무도 아프리오리a priori
하게, 이를테면 공중空中에서 꺼내고 또 보편적인 명제의 공중空中에
몰두하는 점이다"(191). 즉 "대지 위에 머물고자" 하지 않고, "공허하게
자주 접하는 추상"(192)에서 시작해서 끝나는 게 바움가르텐 미학의
문제점이라고 헤르더는 주장한다. "미학은 그 이름이 보여주는바, 즉
감정론이 되지 않고 있다. ……아름다운 것의 내적 감정이 미학을 발
생시키는 원천이 되지 않고 사변이 원천이 되고 있다"(192). 이 점에서
는 헤르더가 볼프에게 한 비판, 즉 "볼프는 〔혼의〕 하위 여러 힘에 대
하여, 정신이 자기를 죽이는 신체에 관해 이야기하듯 말한다"(157)라
는 비판에서 바움가르텐도 완전히 벗어날 수 없었다고 할 수 있다.

헤르더에게 미학이란 마땅히 상공 비행적인 사고를 비판하는 "아
래로부터의"von unten hinauf(IV, 44) 미학이어야 한다. "아름다운 것
의 감정은 ……일종의 근본적인 힘, 즉 혼과 신체를 결합하는 유대이

작가 미상, 〈헤르더의 초상〉Portrait of Johann Gottfried von Herder, 연대 미상, 킨 콜렉션.
헤르더에게 미학이란 마땅히 상공 비행적인 사고를 비판하는 "아래로부터의" 미학이어야 한다.

다"(Herder [BDK], I, 672). 이렇게 헤르더는 심신 통일체로서의 인간에게 고유한 '감정'을 논하는 이론으로서 자신의 미학을 구축하게 된다.

촉각의 미학

헤르더가 '감정'을 의미하기 위해 사용하는 독일어는 Gefühl인데, 이 말은 동시에 '촉각'도 의미한다. '촉각'을 '혼의 밑바탕'에 두는 그의 이론은 특히 『비판논총』*Kritische Wälder* 제4집(1769년 집필)과 『조소』彫塑(*Plastik*)(1778)에서 전개된다.

'감성'에 대해 고찰할 때 우리는 자주 '시각'을 하나의 전형으로 간주한다. 플라톤이 '가감可感적인 것'을 논할 때, 그것을 '가시적인 것'으로 대표시켰다는 것은 앞서 지적한 대로이다. 동시에 '이데아'라

는 명사가 '보다'idein라는 동사와 어원적으로 관계가 있다는 것이 보여주듯 '시각'은 '가지可知적인 것'과도 일종의 친근성이 있다. 헤르더의 말을 빌리자면, 시각은 "철학적 감관"(IV, 77)이라는 이름에 적당하다고 여겨진다. "만일 보편적인 철학적 언어가 발명된다면, 그것은 아마도 선천적으로 농아로 태어났기에, 말하자면 전적으로 시각이며 추상의 기호인 듯한 사람에 의해서일 것이다"(VIII, 188). 여기서 볼 수 있는 것은 제3장에서 언급한 '손이 없는 라파엘로'(즉 질료적 세계에 의해 더럽혀지지 않은 순수 시각으로서의 화가)의 이상과도 연결되는 생각이다. 그런데 이 한 문장이 비현실적인 가정을 나타내는 접속법 2식으로 쓰인 것에서 알 수 있듯, 헤르더에게 이 순수 지성의 꿈은 꿈으로 그쳐야 했다.

"동일한 촉각이 모든 감관을 통해 변모한다"(IV, 54). "촉각이란 이른바 확실하고 충실한 제1의 감관으로서 전개된다. 그 최초의 생성은 이미 태아에게서 볼 수 있고, 다만 시간이 흐르면서 다른 감관이 촉각으로부터 나누어진다"(79). 이와 같은 발생론적인 시점을 취함으로써 헤르더는 '시각' 중심적인 관점을 물리친다. 왜냐하면 그것은 쉽게 지성중심주의 혹은 상공 비행적 사고로 이행하기 때문이다. 헤르더에게 '시각'은 "다양한 것, 결합된 것을 자기 자신 앞에 가지고 있기 때문에 그것에 의해 밑바탕Grund에 다다르는 일이 결코 없을 것이다"(VIII, 11)와 같은 감관이며, "가장 밑바탕에 있을 법한 것, 단순한 것, 제일의 것"이 결여되어 있는 까닭에 '촉각'이라는 '기초'를 필요로 한다(11). 그런데 우리는 시각의 밑바탕에 '근원적 감관'(IV, 65)으로서의 촉각이 있다는 것을 망각하고, 오히려 시각적인 세계를 그 자체 속에 근거가 있는 자율적인 것으로 오해하고 만다. 이것이 상공 비행적 사고를 낳는

다. 헤르더는 이와 같은 시각과 촉각의 관계를 재해석함으로써 상공비행적 사고가 탄생하는 연유를 비판적으로 밝히는 한편, '아래로부터의' 미학을 '촉각의 미학'으로서 전개한다.

촉각에 "가장 단순한 것"을, 시각에 "결합된 것"을 대응시키는 헤르더는, 라이프니츠의 모나돌로지monadology가 말하는 '실체'와 '현상'의 관계에 입각하여 촉각과 시각의 관계를 파악한다. 이러한 의미에서 헤르더의 미학은 라이프니츠의 모나돌로지를 감각의 차원─즉 '생리학'과 '심리학'이 교차하는 차원(VIII, 180)─으로 집어넣음으로써 성립했다고 할 수 있다.

예술의 모나돌로지

마지막으로 헤르더의 '촉각의 미학'의 내실에 관해 간단히 짚어보자. 레싱은 『라오콘』에서 회화와 조각을 함께 시각과 결부시켰다. 혹은 더욱 정확하게 말한다면, 레싱은 조각도 회화로서 파악하고 있었다. 그러므로 『라오콘』은 조각에 의한 라오콘 군상과 베르길리우스 Publius Vergilius Maro(기원전 70~기원전 19)에 의한 라오콘 묘사의 비교를 시도하는 것임에도 불구하고, 부제는 「회화와 시의 한계에 관하여」*라고 되어 있다(제10장 참조).

그에 비해 헤르더는 시각과 결부되는 회화에서 촉각과 연결되는

* 　2008년 출판된 한국어판에서 윤도중은 부제 'Über die Grenzen der Malerei und Poesie'를 '미술과 문학의 경계에 관하여'라고 번역했다.

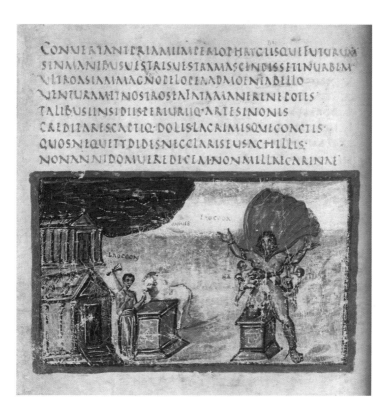

베르길리우스의 서사시 『아이네이스』가 묘사한 트로이의 신관 라오콘. 『베르길리우스 로마누스』 *Vergilius Romanus*로 알려진 판본의 그림이다. 5세기에 제작된 이 판본은 베르길리우스의 원고를 담은 가장 오래되고 중요한 판본으로 꼽힌다.

조각을 구별한다. 헤르더에 의하면 회화 속에는 시각의 특질이 반영되어 있으며 회화는 애초부터 "하나의 시점에서"(VIII, 74), "하나의 전체로서", "한번에 전망할"(76) 수 있는 것이다. 만일 이러한 시각의 특질을 조각에 적용한다면 어떠한 사태가 일어날까? 조각은 애초에 "시점이 없는데", 시각은 하나의 시점에서 바라봄으로써 조각을 "잘게 잘라서"(12), "동판화, 선묘화, 회화에 의해 치환되게"(72) 할 것이다. 이

레싱의 『라오콘』 속표지.
고트홀트 레싱은 『라오콘』에서 회화와 조각을 함께
시각과 결부시켰다. 혹은 더욱 정확하게 말한다면,
레싱은 조각도 회화로서 파악하고 있었다.

리하여 헤르더는 조각을 시각과 대응시키는 것을 부정하고 그것을 오
히려 촉각과 대응시키지만, 실제로 조각상을 만져보라고 요구하지는
않는다.

> 몸을 낮게 구부리고 조각상의 주위를 돌면서 걷는 애호가를 보
> 라. 이렇게 하는 것도 시각을 촉각으로 변화시켜 마치 암흑 속에
> 서 만지기라도 하듯 보기 때문이다. ……이 사람은 여기저기 걸
> 으면서 그 눈은 손이, 광선은 손가락이 된 것이다. (12)

이때 눈은 "그 자체로 신체 주변을 돌아다니며 신체를 형성하는
선을 따르는" 것이 될 것이다(IV. 65). 헤르더의 '촉각의 미학'은 이처럼
非비상공 비행적 시각을 통해 대상의 생성에 입회할 것을 요청하는
것이라고 할 수 있다.

헤르더가 여기서 제기한 의문은 그 후 알로이스 리글Alois Riegl

얀 슈반크마예르, 〈대화의 가능성〉Dimensions of Dialogue, 1982, 클레이 애니메이션.
체코의 예술가 얀 슈반크마예르가 제창한 '촉각주의'는 오늘날 문명에서 "감수성의 빈곤화"에 직면
하여 세계와의 최초의 접촉을 우리에게 의식시키고 우리의 신체 감각을 각성케 하고자 하는 시도인
데, 이 또한 헤르더의 구상을 독자적인 방식으로 계승한 것이라 할 수 있다.

(1858~1905)의 『로마 말기의 미술공예』*Die spätrömische Kunstindustrie nach den Funden in Österreich-Ungarn*(1901, 제2판 1927)에서 조형미술이 "촉각적"taktisch, haptisch 혹은 "근시적"인 파악법에서 "촉각적–시각적"taktisch-optisch, 즉 "정상시적"正常視的 파악법을 거쳐서 "본질적으로 시각적"wesentlich optisch 혹은 "원시적"遠視的 파악법에 다다른다는 명제 속에서 정식화된다(Riegl, 32-35). 나아가 하인리히 뵐플린 Heinrich Wölfflin(1864~1945)의 다음과 같은 기본적인 명제, 즉 르네상스에서 바로크까지의 전개에서 "미술은 아르카이크archaïque한, 〔사물과 사물을〕 분리하고 철자를 읽는 듯한 시각에서 〔사물과 사물을〕 통합해서 보는 시각에 다다른다"(Wölfflin, 46)라는 명제도 헤르더의 문제 제기를 이어받은 것이라 해도 좋다.

또한 바우하우스에서 활약한 라슬로 모호이너지László Moholy-Nagy(1895~1946)는 『소재에서 건축으로』*Von Material zu Architektur*(1929)에서 '촉각 훈련'의 중요성을 강조하는데, 그 이유는 다음과 같다. "원시적인 촉각 훈련이 기초 과정의 맨 처음에 배치되었는데, 여기에는 더한 목적이 있었다. ……〔촉각에 바탕한〕 근본 체험은 정신적으로 전개하고 변용되어 이후에는 모든 여타 체험과 결부된다"(Moholy-Nagy [1929], 19). 모호이너지가 추구한 것은 이러한 체험에 바탕하여 "천천히 대상 그 자체에 다시 다가간다"(39)라는 것인데, 이와 같은 생각은 헤르더의 생각과 함께 울려 퍼진다. 나아가 체코의 예술가 얀 슈반크마예르Jan Švankmajer(1934~)가 제창한 '촉각주의'는 오늘날 문명에서 "감수성의 빈곤화"에 직면하여 세계와의 최초의 접촉을 우리에게 의식시키고 우리의 신체 감각을 각성케 하고자 하는 시도인데, 이 또한 헤르더의 구상을 독자적인 방식으로 계승한 것이라 할 수 있다.

참고문헌

에른스트 카시러エルンスト·カッシーラー, 『계몽주의의 철학』啓蒙主義の哲學, 나카노 요시유키
中野好之 옮김, ちくま學藝文庫, 2003.
— 라이프니츠 철학부터 미학이 탄생하는 경위를 논한 책으로서, 이제 막 고전적인 위치를 점하고
있다(원저는 1932년). 이 정도의 학식과 명석함으로 근대 미학의 성립사를 그려내는 것은 카시
러 이외에는 불가능하다.

에른스트 카시러, 『인간이란 무엇인가』, 최명관 옮김, 창, 2008.
_____, 『상징형식의 철학』 1~2, 박찬국 옮김, 아카넷, 2011~2014.
_____, 『상징 신화 문화』, 심철민 옮김, 아카넷, 2012.
_____, 『언어와 신화』, 신응철 옮김, 지식을만드는지식, 2015.

방법과 기지

비코

Giambattista Vico

DE
NOSTRI TEMPORIS
Studiorum Ratione

DISSERTATIO

A JOH. BAPTISTA A VICO

NEAPOLITANO

Eloquentiae Proſeſſore Regio

In Regia Regni Neap. Academia
XV. Kal. Nov. Anno cIɔIɔccIIX.

AD

Literarum ſtudioſam Juventutem
ſolenniter habita

DEINDE AVCTA

NEAPOLI
Typis Felicis Moſca Anno cIɔIɔccIx.
Permiſſu Publico.

잠바티스타 비코, 『우리 시대의 학문 원리에 대하여』*De Nostri Temporis Studiorum Ratione*(1709 초판).

Giambattista Vico

권위를 비판하고, 모든 것을 새로운 기초부터 확실한 방법에 따라 만
드는 것, 그것이 근대 정신의 토대를 이루는 특징이었음은 잘 알려져
있다. 다음 장인 제8장에서 프랜시스 베이컨Francis Bacon(1561~1626)
의 권위 비판이 18세기 중엽에 '독창성'이라는 근대적인 이념을 낳는
과정을 밝혀낼 것이다. 그에 비해 이번 7장에서는 이러한 근대적인
지知가 지닌 일면을 비판하고, 아리스토텔레스적=변론술적 지의 복
권을 꾀한 잠바티스타 비코Giambattista Vico(1668~1744)를 주제로 삼
는다. 그리고 비코에 의한 바로크적 구상력의 이념이 낭만주의로 계
승되는 양상을 짚어보도록 하자.

크리티카와 토피카

비코는 『우리 시대의 학문 원리에 대하여』*De Nostri Temporis
Studiorum Ratione*(1709)에서 크리티카Critica와 토피카Topica를 대비
한다.

크리티카란 "확실"한 "제1의 진리"(Vico, 77)에서 출발하여 모든 것
을 연역적으로 도출하는 방법을 가리키는 라틴어이며(그러므로 어원
에 입각하여 '비판적 방법'으로 번역해도 좋다), 비코는 그것을 "기하학적
방법"(77), "분석[적 방법]"(76), 혹은 단적으로 "방법"methodus(227)이

라고도 부른다. 비코가 구체적으로 염두에 두고 있는 것은 데카르트의 방법 및 데카르트의 방법을 응용한 자연학이다. 비코는 이러한 크리티카에 관해 『이탈리아인 태고의 지혜에 대하여』*De Antiquissima Italorum Sapienta ex Linguae Latinae Originibus Eruenda Librir Tres*(1710)에서 다음과 같이 말한다.

기하학적 방법은 기하학에는 유용하지만, 그것은 기하학이 이 방법에 적합하기 때문이다. 즉 거기서는 명사를 정의하고 가능한 일을 공준公準하는 것이 허락된다. 그런데 이 방법이 자연학에 도입되면, ……새로운 일을 발견하는 데는 도움이 되지 않고, 단지 이미 발견된 것을 순서 좋게 배열하는 데 도움이 될 뿐이다. ……방법은 용이함을 중시하는 까닭에 기지ingenium에 있어서는 장해가 될뿐더러 진리를 미리 준비하기 때문에 호기심을 없앤다. (226-227)

크리티카란 공리계를 전제로 하는 데다가 거기에서 논증을 연역적으로 도출하는 것이기 때문에 기하학과 같은 학문에는 완전히 적합하다. 그러나 공리계를 전제로 할 수 없는 학문에 이 방법을 적용하려고 한다면 어떤 귀결이 생길까? 이 방법은 이미 밝혀진 진리의 질서를 잡고, 그것을 새롭게 논증할 수는 있으나 아직 알려지지 않은 일을 발견하는 데는 도움이 되지 않을 것이다.

그렇다면 크리티카에 앞서는 것이 있어야 할 것이다. 비코에 의하면 그것이 토피카이다. 토피카란 그리스어로 '장소'를 의미하는 '토포스'의 파생형으로, '장소론'이라는 의미가 있지만, 여기서 말하는

의미란 구체적으로는 논의를 구성하기 위한 소재가 되는 '논점'을 찾기 위한 장소를 의미한다. 그러므로 '토피카'란 다름 아닌 어떤 일을 증명하기 위한 논점(이 있는 장소)을 발견하는 기술이다. 비코는 다음과 같이 쓴다.

> 논점argumentum의 발견이 자연본성적으로 그 논점이 진리인지 여부의 판단에 앞서는 것과 마찬가지로, 토피카는 가르치고 배우는 데서 크리티카에 앞서야 한다. ……토피카, 즉 ……논점을 발견하는 이론을 배운 사람들은 논술에 임하여 마치 알파벳을 쭉 훑어보듯 논점의 모든 토포스를 내다보는〔앞지르는〕percurrere 것에 이미 익숙하기 때문에, 어떠한 사례에서도 설득 가능한 일을 재빨리 찾아내는 능력을 이미 가지고 있다. (79-80)

이와 같이 사전에 알려진 일을 크리티카에 의해 연역적으로 증명하는 데 앞서 우선 논해야 할 사안(으로서의 논점)을 찾아야 한다. 그리고 연역적으로 논증할 능력과는 다른 "논점의 모든 토포스를 내다보는" 능력을 주는 이론이, 비코에 의하면 토피카이다. 그러므로 토피카가 크리티카에 앞서지 않으면 안 된다.

비코는 데카르트적인 크리티카를 심하게 비판하고 있는 까닭에, 언뜻 보면 크리티카 자체를 부정하는 듯한 인상을 준다. 그러나 그는 학문에서 이러한 비판적인 방법이 이른바 독립하여, 본래 그것에 앞서야 할 것을 사상捨象해버리는 사태에 대해 비판의 화살을 돌리고 있는 것에 불과하다. 만일 토피카가 크리티카에 선행하고, 크리티카에 의해 음미된다면 "토피카는 그 자체가 크리티카로 될 것이다"(225).

이것이야말로 비코가 추구하는 것이다.

기지와 바로크

그렇다면 "논점의 모든 토포스를 내다보는" 능력이란 무엇인가? 그것이 앞의 인용문에서 '기지'라고 번역된 ingenium이다. 이 말은 본래 "빼어나게 타고난 능력"을 의미하는데, 비코는 그것을 "유사한 것들을 찾아내서 만들어내기" 위해 필요한 능력이라고 정의한다(225). 즉 A라는 사상事象과 B라는 사상事象이 있고, 그때까지 누구도 눈치 채지 못한 양자 사이의 연관을 어떤 이가 눈치챘다면, 그 사람을 움직이는 능력은 이것이다. 사상 A와 사상 B가 양자에 공통되는 점에 의해 관계를 맺고 있는 까닭에, 양자의 결합을 가능케 하는 매개항 C는 종종 '비교의 제3항'이라 불린다. 이는 사상 A와 사상 B를 연관시키고자 하는 일종의 수수께끼에서 해답에 해당한다고 해도 좋다. 그리고 사상 A와 사상 B 사이의 거리가 멀면 멀수록 매개항 C를 찾아내는 것은 곤란해진다. 매개항 C를 찾아내는 능력이 '기지'라 불리는 것은 그 때문이다. 비코는 이 능력의 활동을 다음과 같이 설명한다.

학원(스콜라)에서 '매개항'medius terminus이라 불리는 논거가 argumen 혹은 argumentum〔논점〕이라 불렸는데, 〔논점을 의미하는〕 argumen이라는 말은 argutum, 즉 "예리하게 된"이라는 말과 어원을 같이한다. 실제 arguti〔예리한 사람들〕란, 멀리 떨어진 다른 여러 사물들 사이에서 그것들을 결부시키는 어떤 유사

관계를 명확히 하는 사람들인데……, 이것이야말로 ingenium의 징표이며, 예민함이라 불린다. 이리하여 ingenium은 새로운 것을 발견하기 위해 필요하다. (226)

　"논점을 찾아낸다"라는 토피카의 작업은 서로 관련 없다고 여겨지는 일을 관련 짓는 예리한 능력을 필요로 한다. 이 능력이 '기지'이다. 덧붙이자면 바움가르텐은 『형이상학』에서 "서로 다른 여러 사물 사이의 동일성을 파악하는 능력"을 ingenium이라 정의하고, 같은 책(제4판)에서 이 말에 Witz라는(영어의 위트wit, 프랑스어의 에스프리 esprit에 해당하는) 독일어를 대응시킨다(Baumgarten [1739/1757], §572).

　그런데 기지야말로 "예리하게 장식된 말하기 형식acutae ornataeque dicendi forma의 원천이자 원리"(Vico, 84)라고 일컬어지듯, 비코에게 기지는 변론술과 밀접하게 연관되어 있다. 그는 키케로Marcus Tullius Cicero(기원전 106~기원전 43)와 데모스테네스Dēmosthenēs(기원전 384~기원전 322)라는 두 명의 웅변가를 비교하면서 다음과 같이 말한다. 키케로의 변론에서는 최초로 말한 일에서 다음 일이 바로 일어나고, 일의 전개가 매우 논리적이다. 이것은 크리티카의 방법에 따른 것이라 해도 좋다. 그런데 데모스테네스의 변론에서는 "말하는 순서"가 "거꾸로" 되었다. 즉 그는 우선 변론의 요지를 말하고, 다음으로 그것과는 공통되지 않는 일로 이야기를 빗나가게 하여, 청중을 주제에서 멀어지게 한다. 그러나 "마지막으로 그는 지금 말하고 있는 일과 앞서 보여준 명제 사이의 유사 관계를 보여주는데, 그것은 예기치 못한 것이었던 만큼 그의 웅변의 번개는 더욱 강렬히 떨어진다"(224). 비약을 동반한 데모스테네스의 변론을 그때까지 들어온 청중은 마지막 순간에

거기서 하나의 결말을 발견하고, 그로 인해 그의 변론에 감격한다고
비코는 설명한다.

　이러한 그의 생각을 동시대의 문맥으로 치환하면 그 특징이 더욱
명확해질 것이다. 여기서 로크의 『인간지성론』*An Essay Concerning
Human Understanding*(1690)을 살펴보도록 하자. 로크는 이 책 제3권
제10장 「말의 오용에 관하여」Of the Abuse of Words에서 "기지wit와
공상"을 낳는 "비유어법"과 "암시어법"이 "쾌와 기쁨"을 추구하는 언어
에서는 허용된다고 말하면서도 다음과 같이 말한다.

> 그런데 우리가 일의 진상을 말하고자 한다면, 순서order와 명석함
> clearness에서 벗어난 변론술, 즉 웅변이 발견한 말의 인공적이고
> 비유적인 적용은 모두 잘못된 관념을 암시하고, 정념을 움직이
> 고, 판단력을 그르치게 하는 것이며 완전한 기만이다. (Locke, 508)

　이와 같이 변론술을 비판하는 로크의 논의에서 데모스테네스적
인 변론이 활동하는 장은 존재하지 않는다.

　데모스테네스적인 변론을 키케로적인 변론보다 높이 평가하는 비
코는 양자를 근대의 이탈리아어와 프랑스어의 특질 속에서 읽어낸다.

> 지구상에서 프랑스인만이 지극히 간결한 언어의 힘에 의해 완전
> 히 정신적으로 보이는 새로운 크리티카……를 창안할 수 있었
> 다. ……이에 비해 우리에게 주어진 언어〔이탈리아어〕는 늘 형
> 상을 일으켰고, 이리하여 이탈리아인이야말로 회화, 조각, 건축,
> 음악에서 이 지구상의 모든 민족에 우월했다. 또한 그것은 늘 활

발했으며, 유사물을 제시함으로써 듣는 이의 지성을 멀리 떨어져서 존재하는 사안으로까지 옮겨간다. 이리하여 이탈리아인은 스페인 사람에 이어 예민한 민족이다. (Vico, 92-93)

프랑스어의 특질은, 형상성을 배제하고 이른바 순수정신으로 변한 추상성을 추구하는 점에 있다. 데카르트의 크리티카도 이러한 프랑스어의 특질을 전제로 하고 있다. 이와 반대로 이탈리아어는 '기지'를 움직여서 형상성을 추구한다. 이러한 이탈리아어의 시적인 특질 때문에 이탈리아인은 그 밖의 예술에도 뛰어나다. 이와 같이 생각하는 비코는 언어의 특질이 그 언어를 구사하는 사람들의 성격을, 더 나아가 사람들이 만들어내는 각종 문화적 소산의 성격을 규정한다고 생각하고 있다.

그런데 비코가 여기서 프랑스인을 이탈리아인, 나아가 스페인인과 비교하는 배경으로는 17세기 스페인, 이탈리아에 풍미한 바로크 취미를 꼽을 수 있다. 잘 알려져 있듯, 프랑스 고전주의의 대표적인 이론가인 니콜라 부알로Nicolas Boileau-Despréaux(1636~1711)는 『시학』L'Art Poétique(1674)에서 "잘못된 재기로 넘치는 광기의 사태 l'éclatante folie는 이탈리아에 맡기자"(l, 43-44)라고 말하고 있는데, 비코는 굳이 이러한 광기의 사태를 자신의 것으로 하면서 토피카와 크리티카의, 혹은 기지와 방법의 통합을 추구했다. 18세기 초에 쓰인 비코의 '기지'론은 바로크 최후를 장식하는 것이었다 해도 좋다.

체계와 단편

다만 이러한 바로크적 특질은 비코와 함께 끝나지 않았다. 그것은 부모를 건너뛰고 선조를 닮는 것처럼, 독일 낭만파로 전해진다.

독일 낭만파를 대표하는 이론가인 카를 빌헬름 프리드리히 슐레겔Karl Wilhelm Friedrich Schlegel(1772~1829)이 '단편'을 유독 좋아하는 사상가였다는 것은 잘 알려져 있다. "고대인의 많은 작품은 단편이 되었다. 근대인의 많은 작품은 그것이 탄생하는 단계부터 단편이다"(II, 169; AF 24). 1798년의 이 단장斷章은, 슐레겔이 근대인으로서 의식적으로 단편=단장斷章 형식을 이용하고 있었음을 시사한다. 이 장에서는 마지막으로 비코에게서 방법과 기지의 대비, 혹은 크리티카와 토피카의 대비가 슐레겔에게서 체계와 단편의 대비라는 형태를 취하면서 다시 등장하는 것을 확인하고자 한다.

슐레겔의 '단편'관은 그가 1804년에 쓴 레싱론에서 가장 정리된 방식으로 전개되고 있다. 레싱을 본래 '단편' 작가라고 생각하는 슐레겔은, 레싱 단편의 특질을 다음과 같이 규정한다.

그렇다면 이들 단편이란 본래 무엇인가. 이들 단편에 높은 가치를 부여하는 것은 무엇인가. 또한 이들 단편은 어떠한 정신력에 특히 속한 것인가. 어떠한 범위 내에서 이들 단편은 단편인데도 불구하고 하나의 전체로서 간주될 수 있는가. 개개의 단편을 조금씩 보면서 과연 그것들이 이〔단편이라는〕 명칭 아래 속할 수 있는지 여부를 생각하는 게 아니라 하나의 통합으로서 이들 단편에서, 즉 전체의 정신에 착목한다면, 다음과 같이 말할 수 있을

것이다. 즉 여기서 지배하는 정신력은 기지Witz라고. (III, 81)

슐레겔은 개개의 단편이 아니라 단편군을 주제로 삼고, 이들 단편군을 하나의 전체로 정리하는 형식적 원리로서 '기지'에 착목한다.

레싱은 계몽주의자로서 당시의 온갖 선입견을 비판했으나, 레싱의 책에서 중요한 것은 단지 이러한 '내용'이 아니다. "레싱의 서적과 사고는, 단순히 그 내용 자체를 통해서만 자기가 생각하는 것을 환기한다는 전적으로 특수한 힘을 가지고 있는 게 아니라, 오히려 그 형식 또한 그러한 힘을 가지고 있다"(47-48). 이와 같이 슐레겔이 단편 작가 레싱에게 중시하는 것은, 레싱의 저작에서 확인할 수 있는 '형식'이 독자로 하여금 '스스로 생각하'도록 유도한다는 점에 있다(덧붙이자면 '스스로 생각한다'라는 술어는 필시 슐레겔이 칸트의 『판단력 비판』*Kritik der Urteilskraft*(1790)(Kant, V, 294)에서 계승한 것이다).

슐레겔은 요한 고틀리프 피히테Johann Gottlieb Fichte(1762~1814)의 지식학이 "참된 것의 제1원리"의 "발견 혹은 재흥再興"을 초래했음을 인정한다. 그러나 "지의 원리"는 그것이 아무리 "판명하게 표현"된다고 해도, 그로 인해 사람들이 이해한 것은 될 수 없다(Schlegel, III, 47). 즉 제1원리에서 모든 것을 연역적으로 도출하고자 하는 피히테 류의 엄격한 학문—그것은 비코라면 크리티카라 불렀을 것에 해당한다—은 바로 그 엄밀함 때문에 사람들의 접근을 방해하고, 사람들에게 '전달'되는 일이 없다. 그러나 '철학'이란 애초에 "이것저것 사고된 것을 생각하는 게 아니라 사고하는 것 그 자체를 가르치고자 하는" 것이다. 즉 "사고된 것을 전달하는 게 아니라 사고하는 것을 그 생성과 성립에 입각해 타인에게 표현함으로써 사고하는 것을 가르치는" 것이

어야 한다(48). 철학이란 "소산과 함께 산출하는 것도 제시"한다는 의미에서 "초월론적"이며(II, 204; AF 238), 사안을 "그 최초의 기원에서 최후의 완성에 도달하기까지"의 그 "생성에서 구성하는" 점에서 "비판적"이라고(III, 60) 바꿔 말해도 좋다(슐레겔의 '비평' 개념에 대해 제13장 참조). 슐레겔에 의하면, 레싱이 사용한 단편 형식은 이러한 철학의 전달에 어울린다. 그러므로 여기서 요구되는 것은 피히테와 레싱의 종합일 것이다(이는 비코가 크리티카와 토피카의 일치를 추구한 것과도 대응한다).

1802년의 어느 단장에는 다음과 같이 적혀 있다. "참된 철학적인 문체란 피히테의 방법과 단편의 종합이다"(XVIII, 497; Nr. 255). 여기서 1797년부터 1798년에 걸쳐서 쓰였다고 추측되는 다음 단장을 참고로 인용할 수 있다. "최대의 체계라 해도 실제로는 단순한 단편이다"(XVI, 163; Nr. 930). 언뜻 보면 이 단장은 이른바 '체계'를 야유하고 있는 것에 불과한가 싶은 인상을 준다. 그러나 위의 레싱론을 참조한다면, '체계'는 동시에 '단편'이기도 할 때 참된 체계일 수 있다는 명제를 이 단장에서 끌어낼 수 있을 것이다. "체계를 지닌 것도, 체계를 지니지 않은 것도 정신에는 치명적이다. 그러므로 정신은 양자를 결합하도록 결심하지 않으면 안 될 것이다"(II, 173; AF 53)라는 슐레겔의 『아테네움』*Athenäum-Fragment* 제53단장(1798)도 다른 걸 말하고 있는 게 아니다. 같은 제383단장은 '기지'를 다음과 같이 특징짓는다. "구축적인 기지는 매우 체계적이어야 하지만, 또한 체계적이어서는 안 된다. 완벽함에도 불구하고, 깨졌을까abgerissen 싶은 것과 마찬가지여서, 무언가 부족한 듯 보여야 한다. 이러한 바로크적인 것이 아마도 기지에서 위대한 양식을 만들어내는 것일 터이다"(II, 236; AF 383).

레싱의 논술은 '우연'히 주어진 주제에서 출발하면서 거기서 "보다 고차원의 관념을 결부시켜서", '선입견'을 '반박'한다. 각종 '장르'를 횡단하면서 '이론'이 주제가 되었을 때는 굳이 '예'를 제시하고, "독자가 개별적인 일에 관하여 물을 것을 기대하고" 있을 때는 굳이 "사변적 견해"를 제시한다고 말한 레싱의 '역설'적인 방식은, 언뜻 보면 그의 저작이 '몰형식적'인 듯한 인상을 준다(그것은 비코라면, 데모스테네스적이라고 특징지을 수 있을 법한 것일 터이다). 그러나 슐레겔에 의하면, 그의 저작이 "도달하는 곳에서", 즉 "개개의 부분에서도 전체에서도", "사고가 참으로 놀라운 방식으로 표현되고 배열되어" 있으며, 이것이 "전적으로 그에게 독자적인 방식의 사고 결합"을 이룬다. 앞서 슐레겔이 '기지'라 부른 것은 바로 이러한 사고의 역설적인 결합을 뒷받침하는 원리이다. 이러한 사고의 결합은 독자에게 놀라움을 환기하면서 독자의 사고 행위 자체를 활성화하는 것이다. 이러한 의미에서 "레싱이 사고하는 흐름 자체가 천재적genialisch이며, 또한 천재를 환기하는 것genieerregend이다"라고 일컬어진다(III, 50-51).

이리하여 슐레겔은, 레싱의 "단편의 가치"는 "스스로 생각하도록 환기하는" 것에 있다고 말하고, "기지의 우위"를 보여주는 이 "언뜻 보면 몰형식적으로 보이는 형식"을 "내적 형식"이라 명명한다(81, 51). '단편'을 '단편'이게 하는 '내적 형식'은 외적인 몰형식성에도 불구하고 존재할 수 있을 법한 '통일성'이며, 그러므로 사람을 놀라게 하고 사고로 꾀할 수 있을 법한, 그러한 동적인 통일성이다. 동시에 그것은 결코 "개개의 점에서 추구되어야 할 것이 아님"에도 불구하고, "어떠한 사고의 흐름 속에서도, 어떠한 사고의 집합 속에서도 명확히 찾을 수 있는 것"(51)이다. 바꿔 말하면 이 "내적 형식"은 내적인 까닭에 오

히려 외적인 모든 세부에 머물 수 있다.

　이러한 낭만주의의 사고를 뒷받침해주는 것은 다름 아닌 '기지'를 중시하는 '바로크적' 정신이다(II, 236; AF 383). 여기서 언급되는 바로크적 정신이란 미술사(혹은 문학사)의 바로크와 같이 어느 시대에 한정된 것이 아니라 모습을 바꾸면서도 다시 나타난다. 구스타프 르네 호케Gustav René Hocke(1908~1985)의 『미궁으로서의 세계』*Die Welt als Labyrinth*(1957)로 대표되는 20세기 마니에리슴maniérisme의 재평가(혹은 재발견)를 뒷받침하고 있던 것도 이러한 바로크적 정신이다.

참고문헌

이사야 벌린アイザィア・バーリン, 『비코와 헤르더』ヴィーコとヘルダー─理念の歷史 二つの試論, 고이케 게小池銈 옮김, みすず書房, 1981.
― 비코에 관해서는 뛰어난 예측을 보여주고 있다. 이 책에 수록된 헤르더론은 제6장의 참고문헌이기도 하다.

이사야 벌린, 『비코와 헤르더』, 이종흡·강성호 옮김, 민음사, 1997.

모방과 독창성

영

Edward Young

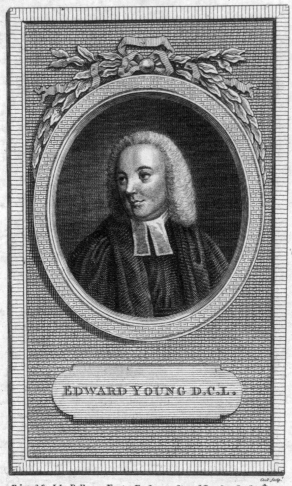

작가 미상, 〈에드워드 영〉Edward Young, 1777, 종이에 에칭, 10.6×6.6cm, 테이트 모던 미술관.

Edward Young

독창적이라는 것은 예술가에게 본질적인 조건과 같이 여겨진다. 그러나 '독창성'originality이라는 개념은 18세기 중엽에 확립된 미학의 개념이며, 근대적인 각인을 띠고 있다. 이 개념이 사람들의 입에 오르내리게 된 계기가 된 것은 에드워드 영Edward Young(1683~1765)의 논고 『독창적인 작품에 대한 고찰』*Conjectures on Original Composition*(1759)이다.

물론 original이라는 말의 용례는 originality라는 개념이 '독창성'이라는 근대적인 의미를 획득하기 이전으로 거슬러 올라간다. origin에서 파생한 '원천의', '원천에서 유래한다'는 의미를 지닌 이 말은 '독창성'이라는 개념이 성립하기 이전의 예술이론에서 사용될 경우, 첫째는 '복제'copy 및 '번역'의 대비에서 '원작'을 의미하고, 둘째로는 예술이 모방해야 할 대상(즉 '원상-모상' 관계에서 '원상')을 의미했다(The Spectetor, Nos. 160, 416). 두 경우 모두 original한 것이란 예술가의 행위에 앞서서 존재하고, 예술가의 행위에서 일종의 원천 혹은 규범이라 간주되고 있다(확실히 첫째 경우에도 original한 것은 이미 다른 예술가에 의해 만들어진 것이긴 하지만, 그것은 후속 예술가가 그것을 복제하거나 번역할 경우에 그 행위를 규제하는 모범의 위치에 서 있으며, 그 범위에서 둘째 경우와 마찬가지로 규범성을 지닌다).

그렇다면 18세기 중엽 이후 예술가의 originality가 강조된다는 것은 original인 것이 예술가의 창작에 선행하여 주어진 규범 ─ 자연

프랜시스 베이컨, 『대혁신』Instauratio Magna(1620)의 속표지.
고대에 헤라클레스의 기둥은 항해의 한계로 여겨졌다. 그곳을 지나 항해하는 배는 경험의 빛에 의거
해 고대인의 권위를 비판하면서 '진보'해야 할 근대 학문의 상징이다. 베이컨이 제창한 고대인에 대
한 권위 비판이야말로 18세기 '독창성' 이념의 기초를 이룬다.

이든 예술작품이든―에서 예술가 자신으로 이행하고, 예술가 자신이 예술의 '원천'이 되었음을 시사하는 것일 터이다. 독창성 개념의 성립은 예술가가 자기에 앞선 규범에서 자기를 해방하면서 오히려 자기 자신 속에서 일종의 규범성을 획득하는 과정을 증명하고 있다고 생각할 수 있다. "위대한 선례나 권위authorities가 그대의 이성을 위협한다고 해서 그대가 자신을 잃어서는 안 된다. 그대 자신을 존경하라"(Young, II, 564). 이와 같이 예술가에게 요구하는 영의 논의는 베이컨에 의한 '권위'의 비판을 계승한다.

아래에서는 특히 originality의 origin(원천)의 소재가 변천하는 양상을 명확히 함으로써 독창성 이념이 의미하는 것을 해명하기로 한다.

원천으로서의 자연

18세기 중엽에 예술가에게서의 '원천'은, 예술이 모방하는 '자연'에서 '예술가' 자신으로 이행하고 그것이 18세기 중엽의 근대적인 '독창성' 개념의 성립을 가능케 한다. 그러나 그 이행 직전에 있었던 근대적인 사고방식을 말하자면 준비하는 듯한 이론이 18세기 초에 제기된다. 알렉산더 포프Alexander Pope(1688~1744)의 말에 주목해보자.

original이라는 이름에 걸맞은 작가가 있다면 그것은 셰익스피어다. 호메로스 자신도 〔셰익스피어만큼〕 자연의 원천the fountains of Nature에서 자신의 기술을 이토록 직접적으로 끌어내지는 못했다. ……셰익스피어는 모방자가 아니라 자연의 도구이

다. ……그의 등장인물은 그야말로 자연 그 자체이다. ……〔그와 대조적으로〕 다른 시인들의 등장인물은 항상 유사하다. 이 사실이 보여주는 것은 다른 시인들은 서로 등장인물을 빌려서 동일한 상을 단순히 확대하는 데 불과하다는 점이다. 즉 어떤 묘사도 ……반사의 반사에 불과하다. 그러나 셰익스피어에게는 어떤 등장인물이라도 실생활에서와 같은 개인an individual이며, 유사한 두 사람을 발견할 수 없다. (Pope, 184)

이러한 포프의 논의의 토대가 되는 것은 이른바 '자연의 모방'과 '고대인의 모방'이라는 대개념이다. 포프가 윌리엄 셰익스피어William Shakespeare(1564~1616)를 original한 작가로 칭송할 때 그는 자연모방설에 따르고 있다. 자연이라는 원천에서 직접 자신의 기술을 끌어내는 것이야말로 예술가가 이루어야 할 과제이며, 다름 아닌 자연이야말로 original한 예술가의 origin이다. 그러나 자연의 원천에서 퍼올리는 일은 결코 용이하지 않다. 많은 경우 사람들은 다른 예술가(즉 고대인)를 모방해버리고, 자연의 원천을 직시하지 않는다. 그렇기 때문에 이러한 모방적 예술가가 낳는 등장인물은 서로 유사하고 몰개성적이 된다. 즉 모방적 예술가는 자연을 이른바 전통이라는 틀로 덮어쒸워서 자연의 다양성과 개개인의 개성을 무시하고 추상화, 일반화된 인물의 (재생산적) 창작에 만족해버리고 마는 것이다. 그에 비해 original한 예술가인 셰익스피어는 그야말로 자연이라는 원천에서 직접 퍼 올리기 때문에 자연의 다양성을 작품 내부에 그대로 반영한다.

이와 같이 '개인'을 묘사하는 것을 평가하는 관점은 고전적인 전

알렉산더 포프의 모습. 뉴욕 공공도서관
의 에메트 컬렉션 소장 원고.
포프는 셰익스피어가 자연이라는 원천
에서 직접 등장인물을 만들고 있기 때문
에 자연의 다양성을 작품 내부에 반영하
고 있다고 말한다.

통에서는 나타나지 않던 것이다. 예컨대 18세기 중엽의 고전주의를
대표하는 새뮤얼 존슨Samuel Johnson(1709~1784)은 1765년에 셰익
스피어를 다음과 같이 칭찬한다. "그〔셰익스피어〕의 인물은 모든 정
신에 강한 영향을 미치는 보편적인 정념과 원칙의 영향에 따라 행동
하고 말한다. ……다른 시인의 저작에서는 인물이 너무 자주 개인이
다too often an individual. 그런데 셰익스피어의 저작에서 인물은 일
반적으로 〔인간에게 공통의〕 종species이다"(Johnson, 648-649). 존슨은
시가 역사처럼 개별적인 상황을 말해야 하는 게 아니라 오히려 보편
적인 상황을 말해야 한다는 아리스토텔레스적 전통 아래 있다(제2장
참조). 이러한 고전주의 전통에 비해 포프 이론은 명백하게 새롭다.
다양한 자연의 직접적인 관찰을 추구하고 그것을 적극적으로 평가하
는 포프는 그야말로 '개인'을 그리고 있다는 이유에서 셰익스피어를
original한 작가로 특징짓는다. 다만 셰익스피어의 이러한 특질은 포

프에 따르면 어디까지나 셰익스피어가 모방하는 '자연의 원천'에서 유래하는 것이며, 이 점에서는 여전히 예술가 자신이 예술의 '원천'으로서 긍정되지 않는다.

원천으로서의 예술가

18세기 중반이 되면 예술가의 내면에서 예술의 원천을 구하고, 예술가가 타고난 천재성을 완수하는 역할을 강조하는 이론이 성립한다. 그 대표적인 예가 앞서도 제시한 영의 『독창적인 작품에 대한 고찰』이다.

영은 다음과 같이 말한다.

> 학식은 빌려온 지식이다. 그에 비해 천재성은 타고난 지식이며, 전적으로 우리 소유의 지식이다. ……외부에서 얻은 그 어떤 풍족한 수입품보다도 그대 자신의 정신의 자연스러운 성장을 선호할 필요가 있다. 이렇게 빌려온 부는 우리를 가난하게 한다. ……독창적인 저자란 자기 자신에게서 태어나 자기 자신을 낳은 어버이인 것이다. 그리고 아마도 자신을 모방하는 무수한 자손 offspring을 번식시켜서 자신의 영광을 영원한 것으로 할 것이다. 그에 반해 노새와 같은 모방자는 자손issue 없이 죽는다. (Young, II, 559, 564-565, 569)

독창적인 것은 타자에게 지식을 빌리지 않고 타고난 것에 의거해

타고난 능력을 스스로 전개할 때 성립한다. 그러므로 독창적인 예술가는 타자의 도움 없이 스스로 자신을 만들어내는, 즉 자기 자신 속에 원천을 지닌 자립적 주체이다. 그에 반해 모방자는 자기 속에 원천을 지니지 않고 항상 타자에게 의존하며, 따라서 거기서는 그 어떠한 흐름issue도 생겨나지 않는다.

중요한 점은 이렇듯 타고난 천재성을 강조하는 것이 인간의 다양한 개성을 정당화하는 것과 결부되어 있다는 사실이다.

> 모방의 정신에 의해 우리는 자연을 거스르고, 자연의 계획을 방해한다. 자연에 의해 우리는 모두 이 세계에서 독창적인 것originals〔= 독자적인 것, 특유한 것〕으로 태어난다. 그 어떤 두 개의 얼굴도, 정신도 서로 같지 않으며, 모든 것이 자기 위에서 타자와의 차이를 보여주는 명백한 증거를 자연에게서 받고 있다. 이와 같이 독창적인 것으로 태어났으면서도 왜 우리는 모방물copies로서 죽게 되는가. 저 참견 많은 원숭이 흉내야말로……, 타자와의 차이를 나타내는 자연의 표시를 지워버리고 자연의 친절한 의도를 무효화하며 모든 정신적 개성mental individuality을 파괴한다. 이와 같이 문학의 세계는 더 이상 개별자들로 이루어진 것이 아니며 여러 가지가 뒤섞인 집합에 지나지 않는다. (561)

'자연'을 강조하는 영의 논의는 당시의 '자연권 사상'을 전제로 한다. 즉 애초 인간은 자연권상 original한 존재이며, 다른 인간과 구별되는 '정신적인 개성'을 지닌 존재로서 태어난다. 그런데 이러한 '정신적인 개성'은 타자를 모방하는 까닭에 소실된다. 영의 독창성 이론

이 추구하는 것은 바로 현실에서는 소실된 인간의 자연권 복권이다.

그러므로 영에게 근대란 "고대의 수확자가 수확 가능한 것을 남겨두지 않아서 인간 정신의 다산多産의 시대가 지나가버린"(553) 듯한 시대이다. 이 점에서 영은, 고대야말로 독창성이 개화된 시대였으며 근대에는 "독창적인 사람이 적다"(553)라는 쇠퇴사관의 입장을 취한다. 그러나 예술의 이러한 쇠퇴는 어디까지나 사실에 지나지 않으며 필연이 아니다. "나는 근대인이 훨씬 열등하다는 것을 한탄하고 있다. 그러나 내가 생각하기에 근대인이 열등하다는 것은 결코 필연적인 것이 아니다. ……나는 인간의 혼이 어느 시대나 동일하다고 생각한다. ……고대와 근대의 지식에 대한 논쟁에 관해서 지극히 명백한 것은, 우리는 실제 성과가 아니라 능력에 대해 말하고 있다는 점이다. 근대의 능력은 그에 앞서는 〔고대의〕 능력과 동등하다"(554, 562). 이와 같이 근대인은 그 '성과'에서 고대인에게 열등하다고 할지라도, 그 '능력'에서 고대인과 동등하다면 적어도 가능성의 측면에서 근대인은 고대인과 동등하게 독창적일 수 있을 것이다. 아니 오히려 근대인은 고대인에 비해 우위에 있는 상황이다. "자연의 관대함으로 인해 우리는 우리의 선행자와 마찬가지로 강력하다. 그리고 시간의 자비에 의해 우리는 〔선행자에 비해〕 한층 높은 지점에 서 있다"(555). 이와 같이 '시간'의 축적으로 인해 근대인은 고대인보다 '높은' 위치에 있다고 간주하는 점에서 영은 전통적인 베이컨주의자이며, 진보사관의 표방자이다.

자기 자신 속에 원천을 지닌 독창적인 예술가는 더 이상 외부 세계에 의존할 필요가 없다. "외부 수입품"(564)에 의존하는 이는 독창성의 결여를 보여준다. "만일 국토에 발견이 결핍된다면 ……우리는 식

료품을 구하기 위해 멀리까지 여행을 해야 한다. 즉 우리는 멀리 떨어져 있는 풍요로운 고대인을 방문해야 한다. 그런데 발견적인 천재성 inventive genius은 무사히 자기 집에 머문다"(562). 그러나 외부 접촉을 끊었을 때 사람은 자신의 과거 작품을 반복하는 경향에 빠지지 않고 정말 새로운 작품을 만들어낼 수 있을까? "사람이 자기 능력을 모르는 채로 있는be strangers 것은 충분히 있을 수 있는 일이다. …… 그대 가슴을 깊이 파헤쳐보시오. ……그대 안에 있는 낯선 것과 친교를 맺으시오"(564). 타자를 모방하고 타자에게서 여러 지식을 획득할 때 사람은 자기 자신의 개성을 깨닫지 못한 채 지낸다. 우리의 타고난 개성이란 우리에게 미리 알려진 것이 아니라 우리가 스스로 '탐구해야'(562) 할 것, 즉 아직까지 알려지지 않은 자기 안에 있는 타자이다. 발견되어야 할 타자는 자기 외부가 아니라 자기 내부에 존재한다. 그러므로 영에 의하면, 자기 속에서 타자를 찾아낼 수 있는 사람이야말로 바로 독창적인 저자이다.

독창성과 범례성

독창성의 원천이 예술가 자신 속에 있다고 해도 예술가는 어떻게 자기의 독창성을 자각하고 발휘할 수 있을까? 이 점에 대해 고찰한 것이 이마누엘 칸트Immanuel Kant(1724~1804)의 『판단력 비판』(1790)이다.

먼저 칸트에 의한 '천재'의 규정부터 고찰해보자. 칸트는 다음과 같이 서술한다. "첫째로 천재는 그에 관해서는 어떤 일정한 규칙이 존

재하지 않는 것을 산출하는 재능이며, 어떠한 규칙에 따라 배울 수 있는 것을 습득하기 위한 소질이 아니다"(Kant, V, 307). 어느 "일정한 규칙"에 따라 어떤 소산을 제작하는 일에 "숙련"된 일반 기술자의 경우와 달리, 예술가의 창작을 미리 통제할 수 있는 "일정한 규칙"은 존재하지 않기 때문에 "독창성이 천재의 첫째 특징이어야 한다". 그러나 "둘째"로 "독창적 무의미라는 것도 존재할 수 있으므로, 천재의 소산은 동시에 모범Muster이 되어야 한다. 즉 범례적exemplarisch이어야 한다"(308). 여기서 귀결되는 것은 예술 창작을 미리 규제하는 "일정한 규칙"은 존재하지 않더라도, 그와는 별종의 "규칙"이 예술 창작에 존재한다는 것이다. 즉 칸트에 따르면 "〔예술가의〕 주체 속의 자연Natur im Subjekte〔=천부의 자연적 소질〕이 예술에 규칙을 부여한다"(307). 이리하여 예술가에게는 '모방적 독창성'(318)이 요구된다.

　이 모범적 혹은 범례적 독창성이라는(역설적으로도 보이는) 개념은 예술의 "계승"이라는 차원에서 그 의미를 명확히 드러낸다.

　　어느 천재의 소산은(그 소산에서 천재에게 귀속되어야 할 점, 즉 학습할 수 있는 것과 유파에 귀속할 수 없는 점에서) 모방 Nachahmung을 위한 예가 아니라 ……다른 천재에게 계승 Nachfolge하기 위한 예이다. 다른 천재는 이〔=선행하는 천재의 작품〕를 통해 자신에게 고유한 독창성에 눈뜨고, 예술에서 규칙을 벗어난 자유를 실천한다. 그 결과 예술은 그를 통해 스스로 새로운 규칙을 획득하고, 이것에 의해 이 재능은 범례적인 것으로 나타나는 것이다. (318)

칸트는 독창적인 예술가들의 상호관계에 관해 그 자신도 "이것이 어떻게 가능한가를 설명하는 것은 어렵다"(309)라고 인정하면서도, 그에 대해 다음과 같이 이해하고 있다. 즉 여기서 문제시되는 것은 후속 예술가가 선행하는 예술가를 '모방'하는 데 있지 않다(그러한 모방에서 생기는 것이 '유파'(318)이다). 그게 아니라 독창적인 예술가 상호의 영향 관계란 선행하는 예술가의 작품을 통해 후속 예술가가 "자신에게 고유한 독창성에 눈뜬다"라는 점에 있다. 그것은 뒤를 잇는 천재가 선행하는 천재의 작품 속에서 '일정한 규칙'을 벗어난 '자유로운' 실천을 간파하고, 자신 또한 이러한 자유의 가능성에 눈뜨고, 자기 고유의 독창성을 자각함으로써 이루어진다. 어떤 독창적인 예술가가 그 작품을 매개로 별개의 독창적인 예술가를 일깨우는 방식으로 예술은 '계승'되는 까닭에 독창적인 예술가들의 상호관계는 비연속성 혹은 간헐성을 띠게 된다.

칸트에 의하면, 여기에 예술과 학문의 근본적인 차이점이 있다. "뉴턴이 자연철학의 여러 원리에 관한 그의 불멸의 서적에서 서술한 모든 것은 그것을 발견하기 위해 제아무리 엄청난 두뇌가 필요했다고 해도 모두 배울 수 있는 것"인데, 그것은 학문에서 모든 것이 "점차 진보fortschreiten하여 완전성을 향하기" 때문이다(308-309). 그런데 이러한 진보사관이 타당한 학문과는 달리 예술에서는—"완만하고 쓰디쓴 고통으로 가득 찬 개선"(318)을 필요로 하는 기술적 측면을 제외하고—이런 종류의 인식이 축적되는 것 자체가 성립하지 않는다. 오히려 역사의 흐름을 단절하는 비연속성이야말로 예술가의 독창성을 드러내는 증표가 된다.

독창성의 역설

칸트가 "모범적 독창성"이라는 말로 가리킨 것은 아무리 독창적인 예술가라도 선행하는 예술가가 제공하는 작품을 매개로 해서만 자기의 독창성에 눈뜰 수밖에 없다는 사태이다. 이 점을 더욱 일반화하면 역사의 흐름을 단절하는 비연속성으로서의 독창성도 역사 혹은 전통을 전제로 한다고 할 수 있다. 이 문제는 특히 독창성이 예술의 필요조건으로서 일종의 강박관념처럼 된 아방가르드 시대에 가장 첨예한 자세를 취하게 된다.

아방가르드 운동이 그 윤곽을 명확히 했던 1910년대에 T. S. 엘리엇Thomas Stearns Eliot(1888~1965)은 「전통과 개인의 재능」Tradition and the Individual Talent(1919)이라는 제목의 에세이를 발표하고 자신의 반反개인주의적이고 반反낭만주의적인 입장을 선명히 한다. 엘리엇에 의하면 그와 동시대의 영국인은 "어느 시인을 칭찬할" 때 "그 시인이 다른 시인과 가장 닮지 않은 측면", 즉 "개인적인 것, 그 사람에게 독특한 본질"을 강조하는 경향이 있다. 그러나 그는 이와 같이 독창성을 중시하는 경향에 대해 "그 시인의 작품에서 가장 뛰어난 부분만이 아니라 가장 개성적인 부분도, 그 시인보다 먼저 죽은 시인들이 그 불후의 명성을 가장 강력하게 발휘하고 있는 부분인 것을 알 수 있다"라고 반론한다(Eliot, 14). 개인에 대해 전통을 대치하는 지점에서 엘리엇의 기본적인 입장이 드러난다.

그런데 "전통"이란 "상속할 수 있는 것"이 아니라 "엄청난 노력에 의해 그것을 획득해야만 할" 법한 것이다. 다시 말하면 전통이란 죽은 것, 고정된 것이 아니라 오히려 현재에 여전히 살아 있는 것으로서 존

THE EGOIST

No. 4 Vol. VI SEPTEMBER 1919 Ninepence

Editor : HARRIET SHAW WEAVER *Assistant Editor :* T. S. ELIOT *Contributing Editor :* DORA MARSDEN

CONTENTS

Tradition and the Individual Talent

IN English writing we seldom speak of tradition, though we occasionally apply its name in deploring its absence. We cannot refer to " the tradition " or to " a tradition "; at most, we employ the adjective in saying that the poetry of So-and-So is " traditional " or even " too traditional." Seldom, perhaps, does the word appear except in a phrase of censure. If otherwise, it is vaguely approbative, with the implication, as to the work approved, of some pleasing archæological reconstruction. You can hardly make the word agreeable to English ears without this comfortable reference to the reassuring science of archæology.

Certainly the word is not likely to appear in our appreciations of living or dead writers. Every nation, every race, has not only its own creative, but its own critical turn of mind; and is even more oblivious of the shortcomings and limitations of its critical habits than of those of its creative genius. We know, or think we know, from the enormous mass of critical writing that has appeared in the French language the critical method or habit of the French; we only conclude (we are such unconscious people) that the French are " more critical " than we, and sometimes even plume ourselves a little with the fact, as if the French were the less spontaneous. Perhaps they are; but we might remind ourselves that criticism is as inevitable as breathing, and that we should be none the worse for articulating what passes in our minds when we read a book and feel an emotion about it, for criticising our own minds in their work of criticism. One of the facts that might come to light in this process is our tendency to insist, when we praise a poet, upon those aspects of his work in which he least resembles anyone else. In these aspects or parts of his work we pretend to find what is individual, what is the peculiar essence of

「전통과 개인의 재능」이 처음 실린 『에고이스트』 지면.
아방가르드 운동이 그 윤곽을 명확히 드러내던 1910년대에 T. S. 엘리엇은 「전통과 개인의 재능」이라는 제목으로 에세이를 발표하여, 반개인주의적이고 반낭만주의적인 입장을 밝힌다.

속하고 있는 것이며, 그러므로 어떤 특수한 "역사적 감각"을, 즉 "과거의 것이 단지 과거의 것일 뿐 아니라 현전하고 있음을 지각하는 것"을 전제로 한다(14). 엘리엇은 다음과 같이 말한다.

어떠한 시인도, 어떠한 장르의 예술가도 자신만으로 완전한 의의를 지닐 수 없다. 그 사람의 의의와 평가는, 그 사람이 죽은 과거의 시인들과 예술가들에 대해 갖는 관계의 평가이다. 시인과 예술가의 값어치를 그 사람 단독으로 파악할 수는 없으며, 그 사람을 죽은 사람들 사이에 놓고 비교 대조하지 않으면 안 된다. ……지금 존재하고 있는 뛰어난 작품은 서로 이상적인 질서를 형성하고 있지만, 거기에 새로운 것이 더해지면 이 질서는 변용된다. 지금 있는 질서는 새로운 작품이 나타나기 이전에는 완결 complete해 있지만, 새로운 것이 더해진 후에도 이 질서가 존속하기 위해서 지금 있는 질서는 설사 아주 조금이라도 변화하지 않으면 안 된다. 이리하여 개개의 예술작품이 예술 전체에 대해 갖는 관계, 균형, 가치가 재조정된다. (15)

중요한 점은 개개의 예술가 혹은 개개의 예술작품의 의의는 예술의 역사라는 문맥에서 명확해진다는 것이 아니라, 이 의의가 예술의 역사적인 전개와 함께 끊임없이 변화한다는 것이다. 예술사의 질서는 그때마다 '완결'해 있다, 즉 예술사란 그야말로 마땅히 있어야 할 작품으로 구성되지만, 그렇기 때문에 '정말 새로운'(다시 말해 독창적인) 작품이 탄생했을 때 이 질서는 새롭게 다시 만들어져야 한다. 이러한 의미에서 예술사를 짜맞추는 문맥은 늘 열려 있는 "현재가 과거에 의

ANATOMY
OF
CRITICISM

Four Essays by

NORTHROP FRYE

Princeton University Press

노스럽 프라이의 『비평의 해부』 표지.
전통을 부정하면서 개성을 존중하는 데서 낭만주의의
특색을 찾는 것은 필시(특히 영미권에서 공고한) 선입견
일 것이다. 예컨대 20세기 후반에 활약한 비평가 노스럽
프라이 또한 마찬가지의 선입견에 사로잡혀 있었던 것
처럼 여겨진다.

해 인도되는 것과 마찬가지로 과거가 현재에 의해 변화된다"(15). 그러
므로 역사란 과거에 있던 것이 현재를 규정한다는 일방향적인 흐름이
아니다(만일 그렇게 생각한다면 '정말 새로운' 작품은 태어날 수 없을 것이
다). 현재에 새롭게 태어나는 것이 과거를 동시에 재편성하는 까닭에
과거와 현재는 쌍방향적으로 관계를 맺는다. 그리고 현재 예술사의
전체상도 앞으로 등장하게 될 새로운 작품을 만들어내는 계기가 되는
동시에 그러한 작품에 의해 다시 쓰이게 된다.

　엘리엇은 개성을 중시하는 낭만주의를 비판하는 점에서 스스로
를 반反낭만주의자로 규정한다. 그러나 전통을 부정하면서 개성을 존
중하는 데서 낭만주의의 특색을 찾는 것은 필시(특히 영미권에서 공고
한) 선입견일 것이다. 예컨대 20세기 후반에 활약한 비평가 노스럽
프라이Northrop Frye(1912~1991) 또한 마찬가지의 선입견에 사로잡
혀 있었던 것처럼 여겨진다. 왜냐하면 그는 『비평의 해부』*Anatomy of
Criticism*(1957)에서 "관습을 낮게 평가하는 것은 ……개인을 이념적

으로는 사회에 앞선 것으로 간주하는 낭만주의 시대 이래의 경향에서 비롯된 결과라고 생각된다. 이 견해에 대립하는 생각, 즉 유아는 ……이미 존재하는 사회에 제약되어 있다는 사고방식이 사실에 가깝다는 이점이 있다"(Frye, 96-97)라고 말하고 있기 때문이다.

그러나 이러한 선입견을 일단 괄호로 넣는다면 엘리엇이 자신의 '역사적 감각'에 근거해 구상하는 '유럽 문학의 전체' 이념은 19세기 초의 낭만주의가 처음으로 제기한 것이며, 특히 낭만주의적 '비평' 개념을 전제로 하고 있는 것이 명확해질 것이다(제13장 참조). 이와 같이 생각한다면, 낭만주의는 엘리엇의 의도를 넘은 방식으로 그의 비평활동 속에서 그 생명을 발휘했다고 할 수 있다.

참고문헌

Thomas McFarland, *Originality and Imagination*, London: Johns Hopkins University Press, 1985.
— 독창성의 역설에 관해서는 무엇보다 먼저 참조해야 할 서적이다.

노스럽 프라이, 『비평의 해부』 임철규 옮김, 한길사, 2000.

제9장

취미의 기준

흄

David Hume

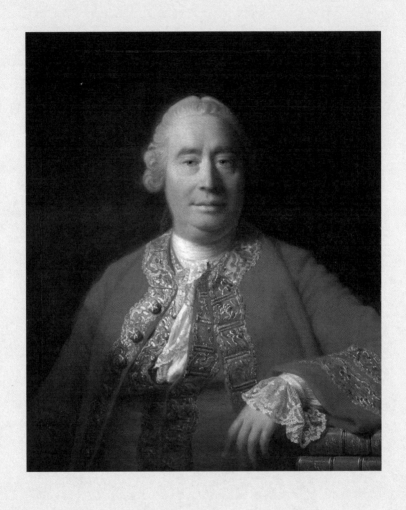

앨런 램지Allan Ramsay, 〈데이비드 흄〉David Hume, 1766,
캔버스에 유채, 76×64cm, 스코틀랜드 국립미술관.

David Hume

원래 '미각'을 의미하는 taste라는 말(혹은 그에 해당하는 프랑스어 goût 와 독일어 Geschmack)이 '애호', '기호'라는 의미를 거쳐 일종의 심미적인 판정 능력으로서 '취미'라는 의미를 획득한 것은 17세기 후반부터 18세기 초에 걸쳐서다. 18세기는 '취미론'이 가장 활발히 논해진 시대였고, 그래서 이 시대는 종종 '취미의 세기'(조지 디키George Dickie)라고도 불린다. 또한 취미를 둘러싼 기본적인 논점은 18세기에 이미 다 나왔다고도 할 수 있다.

"취미에 관해 논할 수 없다"De gustibus non est disputandum라는 격언에서 드러나듯, 취미는 개개인의 독자적인 취향을 인정하는 것이며, 그 점에서 이 개념은 '자유로운 시민'이 성립한 근대라는 시대의 동향을 반영하고 있다. 그러나 동시에 취미는 일종의 교양을 전제로 하며, 그러한 점에서 그것은 사회성, 혹은 사회 속에서 요구되어야 할 모범 또는 이상과 결부된다. 이와 같이 취미는 개인과 사회, 자유와 규범이라는 일종의 대립을 포함한 개념이며, 이 점을 명료하게 보여준 것이 18세기의 취미론을 대표하는 데이비드 흄David Hume(1711~1776)의 논고 『취미의 기준에 관하여』Of the Standard of Taste(1757)이다.

이 장에서는 우선 흄의 이 논고에 초점을 맞추어 '취미' 개념의 내실을 검토한다. 이를 바탕으로 피에르 부르디외Pierre Bourdieu(1930~2002)와 가다머(1900~2002)의 취미론으로 눈을 돌려서, 흄이 제기한 문제가 20세기 미학이론에서 어떻게 계승되는지를 밝히기로 한다.

취미의 이율배반

흄은 이 논고의 서두에서 "모든 종류의 미와 추에 관해 사람들의 감정은 자주 지극히 다르다"라는 사실, 즉 '취미의 다양성'을 지적한 뒤(Hume [1757], 227), 다음과 같은 과제를 설정한다. "우리에게 취미의 기준standard of taste을 추구하는 것은 자연 본래적이다. 그 기준이란, 다시 말해 사람들의 여러 감정을 조정할 수 있을 법한 규칙, 혹은 적어도 어떤 감정을 시인하고 다른 감정을 비난하는 결정을 내릴 수 있는 규칙을 말한다"(229).

흄은 '취미의 기준'에 관해 먼저 두 개의 상반된 입장을 제기한다. 하나는 취미에 관한 기준을 부정하는 '회의주의적 철학'의 입장이다. 이 입장에 따르면 '판단력'과 '취미' 사이에는 다음과 같은 상이점이 있다. 즉 '판단력'은 늘 실재와 결부되는 까닭에 그 판단의 옳고 그름은 실재하는 사물이라는 '기준'에 입각해 판정된다. 그에 비해 미와 추는 '사물의 성질'이 아니기 때문에 '취미'가 '대상 속에 실제로 존재하는 것'과 결부되는 일 없이 '취미'에서의 객관적인 '기준'은 존재하지 않는다. 취미란 실제로는 "대상과 정신의 기관 혹은 능력 사이의 일종의 적합함"에 불과하며, 그렇기 때문에 개인마다 다르지 않을 수 없다. 이리하여 '회의주의적 철학'에 입각한다면, 사람들 사이의 감정 차이는 '조정'되지 못하고, 어떠한 취미도 '시인'되며, 모든 사람들이 취미에 관해 (견해가 다른데도 혹은 다르기 때문에) '동등성〔=평등의 권리〕'equality을 지닌다. 여기서 전적인 다원론, 상대주의가 발생한다.【도표 9-1】동시에 흄에 의하면 통상적으로는 철학상의 '회의주의'적 입장과 양립하지 않는 '상식'common sense 또한 취미 기준의 부재라

는 점에서 '회의주의적 철학'을 지지하고 있다. 왜냐하면 '미각〔=취미〕에 관해서는 논할 수 없다'라는 격률格率은 '상식'에 의해 인정되고 있기 때문이다(229-230).

그런데 흄에 의하면 '상식' 속에는 이러한 첫째 입장에 대한 비판도 포함되어 있다. 확실히 '상식'은 뛰어난 작가와 열등한 작가를 구별하고, 취미의 우열을 인정하고 있다. 이와 같이 '상식'은 "취미의 자연 본래적 동등성의 원리"를 "완전히 잊고", 취미 "기준"의 존재를 암묵적으로 긍정한다(230-231).

그렇다면 '상식'은 한편으로는 '취미의 기준은 존재하지 않는다'라고 주장하면서 다른 한편으로는 '취미의 기준은 존재한다'라고 주장하고 있다고 말하지 않을 수 없다. 이것은 취미의 기준에 관한 이율배반이라 부를 수 있는 사태이다. 이 이율배반을 어떻게 해소할 것인가, 이것이 흄의 과제이다. 아래에서 살펴보듯 흄이 '취미의 기준'을 인정하는 둘째 입장에 선다고는 해도 그것은 단순한 '상식'의 추인追認이 아니다.

흄은 우선 취미의 기준을 부정하는 첫째 입장에 대해 다음과 같이 반론한다. 확실히 '작문'과 '시'가 따라야 할 '취미'의 '기준'을 (마치 '기하학적 진리'와 같이) '아프리오리a priori한 추론'에 의해 도출하

【도표 9-1】 흄에 따른 '회의주의적 철학'의 입장

는 것은 불가능하다. 그러나 이것이 취미의 기초를 부정하는 논거가 되지는 않는다. 오히려 취미의 '기초'는 우리의 '경험'experience 속에 있다고 생각해야만 한다. 즉 "모든 나라에서 모든 시대에 쾌를 불러 일으킨다고 보편적으로 간주되어온 것[=이른바 고전적 문학작품]에 대한 일반적 고찰"을 통해 우리는 '시'가 따라야 할 '기술의 여러 규칙'을 찾아낼 수 있다(231). 그렇다면 이러한 규칙의 보편성은 무엇에 기반해 있을까? "기술의 보편적인 규칙 모두는 단지 경험에, 즉 인간의 자연본성에 공통된 감정common sentiments of human nature의 관찰에 바탕해 있다"(232). 이와 같이 흄은 '인간의 자연본성'에 있는 공통성에 의거하여 취미 기준의 보편성을 확고히 한다.【도표 9-2】"2,000년 전 아테네와 로마에서 사람들을 기쁘게 한 것과 동일한 호메로스가 여전히 파리와 런던에서 칭찬받고"(233) 있는 것은 바로 그 때문이다.

권위authority나 선입견 때문에 나쁜 시인과 변론가가 일시적으로 유행할 수도 있겠지만, 그 명성도 결코 지속적이거나 일반적이 될 수 없을 것이다. ······[반면 참된 천재에 관해 말하자면] 선망과 질투는 좁은 범위에서는 힘을 갖지만, ······이러한 장해가

취미

↑

인간본성

【도표 9-2】흄에 따른 '자연주의'의 입장

없어지면, 자연본성적으로naturally 좋은 감정을 불러일으킬 수 있는 아름다운 점은, 즉시 그 힘을 발휘한다. (233)

확실히 고전적인 작품의 '자연본성적'인 특질이 발휘되는 것을 가로막는 요인이 존재한다. 그것은 '권위와 선입견'이다. 특히 '선입견'은 "정신이 오랜 관습custom의 결과 익숙해진 감정"(247)에 뒷받침되고 있는 까닭에 강한 힘을 발휘할 것이다. 그러나 이들 요인은 인간의 자연본성에 어긋나는 이상, 결국 시대의 음미에 굴복한다. '자연'과 '선입견'의 대립은 '자연'의 승리로 끝나고 "선입견은 최종적으로는 인간의 자연본성과 올바른 감정의 힘에 굴복한다"(243).

이와 같이 흄은 취미를 자연주의적으로 확고히 하고 취미의 기준이 존재한다고 주장하는데, 동시에 "그러나 그렇다고 해서 인간의 감정이 모든 경우에 이들 법칙에 적합하다는 등의 상상을 해서는 안 된다"(232)라고 하면서, 현실에서 취미의 다양성을 인정한다. 물론 흄은 앞서 언급한 회의주의처럼 취미의 다양성을 취미의 다원론 혹은 상대주의로서 그대로 긍정하는 것은 아니다. 오히려 그는 '취미의 기준'에서 일탈하는 횟수만큼 취미가 현실에서 다양화된다고 간주하고, 취미의 다양성을 부정적으로 파악한다. 그런 의미에서 현실에서 인정되는 취미의 다양성은 결코 '취미의 기준'을 부정하는 것이 아니다.

이와 같이 흄은 자연주의적인 취미의 기준을 체현한 사람을 '비평가'로 부르고 그 사람이 내리는 '판결'이야말로 '취미와 미의 참된 기준'이라고 결론 내린다. 확실히 흄이 요청할 법한 '비평가'―다름 아닌 매우 소수의 엘리트이다―에 관해서는 "그러한 비평가는 어디서 찾을 수 있을까, 어떠한 지표에 의해 이러한 비평가를 제대로 알아볼

수 있을까"라는 '물음'이 생기고, 그것은 '우리를 당혹시킬' 것이다. 즉 자연주의적인 취미의 기준을 체현하는 비평가란 현실에서는 존재하지 않을지도 모르고, 설사 그러한 비평가가 존재한다고 해도 그를 여타 비평가와 구별하는 것은 이 기준을 체현하지 않은 사람들—즉 엘리트 이외의 사람들—에게는 불가능할지도 모른다. 그러나 흄에 의하면 이러한 의문은 '사실 문제'와 결부되는 데 불과하며 권리 문제로서 취미 원리가 지닌 보편성을 의문시할 성격의 것은 아니다(241-242). 이와 같이 흄은 사실 문제와 권리 문제를 구별함으로써 앞서 자신이 제기한 이율배반을 해소한다.

자연주의의 아포리아

그런데 흄의 이러한 해결은 새로운 문제를 수반한다. '비평가'에 관해 흄이 서술하고 있는 한 구절을 검토해보자(〔α〕, 〔β〕는 인용자의 보충).

〔α〕 비평가는 자기의 정신을 모든 선입견에서 자유롭게 유지하여, 자신이 음미하는 바로 그 대상 이외의 것이 자기의 고찰에 섞여 들어가지 않게 해야만 한다. 〔β〕 모든 예술작품이 그에 어울리는 효과를 정신에 발휘하기 위해서는 어떤 특정한 시점에서 조망되어야만 하고, 누군가의 상황 — 현실에서든 상상에서든 — 이 작품이 요구하는 상황에 적합하지 않으면 그 사람은 이 작품을 충분히 음미할 수 없다. 〔그 이유는 다음과 같다, 즉〕 어

떤 변론가는 특정한 청중을 향해 연설하는 것이고, 그 청중에게 고유한 특질, 관심, 견해, 정념, 선입견을 고려하지 않으면 안 된다, 〔그렇기 때문에〕 만일 다른 시대 혹은 다른 나라의 비평가가 이 변론을 숙독한다면 그 비평가는 이 변론에 대해 올바른 판단을 내리기 위해 이러한 모든 상황을 전부 고찰하여 자기 자신을 청중과 동일한 상황에 대입할 필요가 있다. 〔α〕 마찬가지로 어느 작품이 대중에게 드러날 경우에는 설사 내가 그 저자와 친구라 할지라도, 혹은 적대하고 있다고 해도, 나는 이러한 상황에서 벗어나 나를 인간 일반a man in general으로 간주하면서, 가능하다면 나의 개별적 존재, 나의 특수한 상황을 잊어버릴 필요가 있다. 〔β〕 그런데 선입견에 영향을 받는 사람은, 이러한 조건에 따르지 않고 자기의 평소 〔즉 선입견과 역사적 조건에 의해 주어진〕 입장을 고집하며, 자기를 이 작품이 전제로 하는 시점에 대입하는 법이 없다. 어느 작품이 〔자기와는〕 다른 시대 혹은 다른 나라의 사람들을 대상으로 했을 때도, 이 〔선입견에 영향을 받는〕 사람은 이러한 〔다른 나라의 혹은 다른 시대의〕 사람들에게 고유한 견해와 선입견을 인정하지 않고, 오히려 자기의 시대와 나라의 풍습만을 생각하는 까닭에, 그 변론도 애초의 청중에게는 칭찬받아 마땅하다고 여겨졌던 것을 비난한다. (239)

이 구절은 '선입견으로부터의 자유'를 기본 주제로 논의를 전개하고 있다. 선입견으로부터의 자유란 작품을 향수하는 사람이 자기의 '개별적 존재', '특수한 상황', '관습'을 '잊음'으로써 '인간 일반'a man in general이 되는 것을 의미한다. '선입견'에 사로잡힌 '자기의 평소

입장'을 배제함으로써 '인간의 자연본성'에 고유한 것에 도달하는 것이야말로 '취미의 원리'라는 말이 된다. 이러한 흄의 논의는 그의 자연주의적인 논의에서 필연적인 귀결이다.

그러나 그렇다면 도대체 왜 '선입견으로부터의 자유'가 필요한가라고 물으면 논의는 복잡한 양상을 띠기 시작한다. '선입견으로부터의 자유'가 필요한 것은 결코 (흄이 그렇게 주장하고자 하는 것처럼), 예술작품의 향수가 선입견을 배제하기 때문이 아니라 오히려 (흄 자신이 실제로는 인정하듯) 모든 예술작품이 '어느 특정한 시점'을, 즉 '특정한 청중'에게 '고유한 특질, 관심, 견해, 정념, 선입견'을 전제로 하기 때문이다. 그런데 그렇다면 다른 문화가 낳은 작품을 향수하는 자는 확실히 자기에게 고유한 '선입견'과 '습관'으로부터 자유로워질 필요가 있다고는 해도, 그것은 이 작품을 만들어낸 어떤 '특정'한 '선입견' 속에 '자기를 대입하기' 위해서이지 결코 이 작품을 '인간 일반'으로서 향수하기 위해서가 아닌 게 될 것이다. 다시 말하면 개개의 작품은 각자 고유한 '선입견' 혹은 '습관'을 전제로 하며, 그 작품을 정당하게 향수하고자 하는 이는 이러한 "〔자기 선입견과는 다른〕 특수한 풍습을 시인"(245)하고, 거기에 '자기를 대입하는' 것이어야 한다. 고전적인 작품이라고는 해도 그것은 '인간 일반'에게 호소하는 작품이 아니라 그 작품을 뒷받침하는 특정한 '선입견' 속에 '자기를 대입'할 수 있는 사람에게만 호소하는 작품이다. 그런데 흄은 이 사태를 '선입견으로부터의 자유'와 등치하고, 그것을 '개별적 존재'에서 '인간 일반'으로의 전환으로 파악한다.

이상의 고찰에서 밝혀졌듯, 앞의 인용문에서 흄은 선입견으로부터의 자유 혹은 선입견의 부정이라는 (계몽주의적) 관점 〔α〕와, 타자

의 선입견을 시인한다는 (이후의 이른바 역사주의적) 관점 〔β〕를 혼재시키면서, 굳이 후자를 전자와 동일시하고 있다. 두 관점을 동일시하는 것은 '선입견'의 의의를 부정하는 그의 자연주의적 취미론의 요청에 근거해 있다. '선입견'이 취미에서 완수하는 역할을 긍정하는 것은 그의 자연주의적 취미론에 입각한다면 애초에 불가능하기 때문이다.

그러나 흄의 논의는 자연주의적 취미론의 한계 속에 머물러 있으면서도 이 한계에서 일탈하는 논점도 도입하고 있다. 여기서 새롭게 확인할 수 있는 것은 모든 선입견을 부정함으로써 자연주의적인 취미의 기준을 체현하는 엘리트가 아니라, 오히려 자기의 입장(선입견)과는 다른 타자의 입장(선입견)으로 자기를 대입하는 것을 통해서 한 발한 발 더욱 보편적인 입장으로 자기를 승화해가는 새로운 엘리트의 존재이다. 흄에 따르면 "보통 청중은 자신들의 통상적인 관념과 감정을 버리면서까지 자기와 전혀 닮지 않은 묘사를 음미하려고 하지 않지만", "학식과 반성을 수반한 사람"은 "〔자기와 다른〕 특수한 풍습을 시인하는" 게 가능한 특권이 있다(245). 이와 같은 서술을 통해 흄은 여러 타자와 입장을 교환함으로써 자기를 보편화해가는 능력으로서 '취미'를 파악하는 방식을 제시했다고 할 수 있다.

20세기의 대표적인 취미론으로 눈을 돌려서, 부르디외가 취미의 자연(주의)화를 비판적으로 폭로했다면, 가다머는 자기를 보편화하는 능력으로서 취미를 파악했다. 두 사람의 이론을 검토함으로써 흄의 취미론에서 비롯된 20세기의 영향작용사를 밝혀낼 것이다.

취미의 사회성

　　부르디외는 『구별짓기』*La Distinction: Critique sociale du jugement* (초판 1979, 제2판 1982)에서 자연주의적 취미론이 지닌 문제점을 사회학적으로 조명한다.

　　부르디외는 취미가 "전적으로 부정적인 방식으로, 즉 그 밖의 여러 취미에 대한 거부라는 방식으로 자기를 긍정한다"(Bourdieu [1979], 59-60)라는 사실에 주목한다. 취미가 일단은 부정적으로 기능한다는 것은 취미의 기준이 존재한다는 점을 시사한다. 취미에 일종의 기준이 갖추어져 있는 까닭에, 취미는 이 기준에서 일탈하는 것 혹은 이 기준에 어긋나는 것을 부정하게 된다. 그러나 부르디외가 이 저서에서 일관되게 문제 삼는 것은 취미를 이러한 기준에 적합한 것과 기준에 어긋나는 것으로 양분하는 전통적인 미학이론이다. 그는 이러한 종래의 미학이론에 대해 "취미의 불가분성, 즉 가장 '순수'하고 순화된 그리고 가장 '고상'하고 승화된 취미와, 가장 '불순'하고 '막된' 그리고 가장 일상적이고 가장 미개한 취미가 하나인 점"(565)을 주장한다. 물론 기준에 의거한 취미와, 기준에 위반되는 취미가 '하나'라는 것은 두 종류의 취미 사이에는 그 어떤 구별도 존재하지 않는다는 점을 의미하지 않는다. 오히려 양자가 구별되면서도 이른바 표리일체의 것으로 성립한다는 메커니즘을 부르디외는 이 책에서 명확히 하고자 한다. 동시에 두 종류의 취미 사이에 차이는 단순히 예술의 차원에서 일어나는 일이 아니다.

　　부르디외는 어떠한 계급에 속하는 이가 어떠한 예술작품을 선호하는가에 관해 실제 설문조사를 실시하여 이러한 취미가 지배-피지

배 관계에서 이루어지는 사회적인 실천에 의해 만들어진다는 점을 밝혀낸다.

> 취미는 분류하고, 분류하는 사람을 분류한다. 사회적인 주체는 아름다운 것과 추한 것, 탁월한 것과 저속한 것을 구별하는 조작에 의해 자기 자신을 탁월하게 만드는 것이며, 이〔대상을 구별하는〕 조작 속에는 객관적인〔사회적〕 등급에서 그 주체가 차지하는 위치가 나타난다, 혹은 간파된다. (vi)

취미에서는 무엇을 아름답다고 간주할 것인가라는 대상의 평가방식이, 동시에 그와 같이 평가하는 사람에 대한 평가로 이어진다(소수의 엘리트야말로 '취미와 미의 참된 기준'을 체현하고 있다는 것은 흄도 인정한 바이다). 그리고 부르디외에 의하면 취미의 기준으로 간주되는 것은 그때마다 사회에서 지배적인 위치에 있는 이들, 특히 엘리트층이 자기를 탁월한 것으로 드러내고, 피지배적인 사람들을 배제하고자 하는 성향에 의해 만들어진다. 그런데 이러한 '사회적 관계'는 "신체화되고 자연화되기"(585) 때문에 취미는 인간의 자연본성에 바탕해 있는 것인가 싶은 착각이 생긴다. 그러나 사회적 관계는 늘 변화할 수 있는 것인 만큼 취미의 기준도 항상 변화에 노출되어 있다. 이와 같이 부르디외는 사회적인 역학에 입각하여 자연주의적인 취미론을 비판한다.

이러한 부르디외의 논의는 특히 19세기에 새로운 예술운동이 거의 항상 지배적인 취미에 대한 반항이라는 형태로 성립하고, 이 예술운동을 지지하는 새로운 사회층의 성장과 함께 취미의 혁신을 초래했

피에르 부르디외의 『구별짓기』 표지.
부르디외는 사회적인 역학에 입각하여 자연주의적인
취미론을 비판한다.

으며, 나아가 지배적인 취미의 자리를 차지한다는 취미의 주도권을
둘러싼 세대 간의 투쟁을 이론화한 것이라고 할 수 있다. 부르디외의
통찰은 흄이 이론화한 자연주의적 취미론이 소수의 엘리트를 자연화
하고 탈역사화한 지점에서 성립하고 있음을 비판적으로 폭로한 점에
그 특징이 있다.

취미와 이상적인 공동체

그런데 앞서 살펴보았듯 흄의 취미론은 자연주의의 한계 내에 있
으면서도 자기를 상대화하면서 여러 타자와 입장을 교환함으로써 보
편적인 입장으로 이르는 길을 시사했다. 이러한 관점을 부활시킨 것
이 가다머의 『진리와 방법』(1960)이다.

가다머는 부르디외와 마찬가지로, 취미가 "부정적"으로 작용하는 것을 인정한다(Gadamer, I, 42). 이는 취미가 일종의 기준을 전제로 하고 있음을 의미하는데 가다머는 이러한 취미의 사회성을 비판적으로 음미하는 것이 아니라, 오히려 취미의 사회성이 지닌 적극적인 함의를 밝혀내고자 한다. 이 점에서 가다머의 지향점은 부르디외와 구별된다.

가다머는 우선 '취미'와 '유행'의 차이에 착목한다. 양자는 모두 "공동성共同性 속에서 움직이지만', '유행'이 "공동성에 종속"되고, "사회적인 의존을 만들어내는" 것에 비해서 '취미'는 늘 "자기 자신의 판단을 움직이게 한다"(42-43). 이 점에서 취미는 개인이 공동성에의 종속에서 자기를 해방하고, 자유로운 존재가 되는 것을 가능케 한다. 그러나 취미란 단순히 개인적인 자의가 아니다. 가다머는 '취미'의 특질에 대해 다음과 같이 말한다.

특히 취미의 문제가 되는 것은 이런저런 아름다운 대상을 아름답다고 인식할 뿐만 아니라, 아름다운 모든 것이 적합해야 할 전체로 눈을 돌리는 것이다. ……그러므로 유행에 의한 압정壓政에 대항하여 확신을 지닌 취미는 독자적인 자유와 우월함을 유지한다. 이 점에서 이상적인 공동체가 〔자기의 판단에〕 동의할 것을 확신한다는, 취미에 독자적인 규범력, 취미에 전적으로 고유한 규범력이 있다. ……취미는 전체를 고려하고 개별적인 것을 판정한다. 즉 이러한 개별적인 것이 그 밖의 모든 것과 조화되는가 여부를 판정한다. (43)

여기서 의문시되어야 할 것은 취미가 전제로 하는 '전체'란 무엇

가다머는 사실 문제와 권리 문제를 엄격히 구별하지 않고 오히려 개별과 전체 사이의 순환운동에 착목함으로써, 개개인이 존재해야 할 이상적인 공동체를 실현해가는 과정 속에서 취미의 독자적인 활동을 정당화한다.

인가 하는 점이다. 이 '전체'란 개인에 의한 개개의 판단이 옳다는 것을 보증하는 일종의 규범이지만, 이 규범은 사실로서 여러 개인에 주어지는 것이 아니다. 만일 그렇다면 취미는 규범에 종속되어버릴 것이다. 오히려 "전체를 염두에 두고 있지만, 그 전체가 전체로서 주어지거나 혹은 목적 개념 속에 사고되지 않는다"(43-44)와 같은 '전체', 그것이 가다머가 추구하는 '전체'이다. 개인은, 아직 존재하지는 않지만 존재할 수 있는 이상적인 공동체를 향해, 이러한 공동체가 자신의 판단을 시인하게 되리라는 것을 확신하면서 취미판단을 내린다. 물론 이러한 판단은 시행착오를 벗어날 수 없다. 그러나 개개인이 이러한 방식으로 판단을 내리는 과정을 통해서, 존재해야 할 공동체는 "끊임없이 형성되고 지속되어간다"(44). 이와 같이 가다머는 사실 문제와 권리 문제를 엄격히 구별하지 않고 오히려 개별과 전체 사이의 순환운동에 착목함으로써, 개개인이 존재해야 할 이상적인 공동체를 실현

해가는 과정 속에서 취미의 독자적인 활동을 정당화한다.

확실히 부르디외가 말하듯, 개개인의 취미는 그 사람의 사회적인 환경에 의해 규정된다. 그리고 누군가가 타자의 취미를 부정할 때, 그 사람은 그러한 부정적인 취미를 가진 이를 자기가 속한 사회계층에서 배제하고 그로 인해 자기의 우월성을 확증하고자 하는 경향을 가진 것을 부정할 수 없을 것이다. 이 점에서 취미는 현실의 사회관계를 반영하며 현실의 사회관계를 고정화하는 기능을 완수하게 된다. 그러나 동시에 취미에는, 자기의 취미판단을 타자와 공유하고자 하거나 타자에게 전달해서 타자의 시인是認을 받고자 하는 경향이 있는 것도 확실히 사실이다. 여기서는 약간이나마 자기를 타자에게 열고, 아직 존재하지 않는 공동체 속에 자리매김하고자 하는 경향도 확인할 수 있을 것이다. 그렇다면 가다머와 같이 취미 속에서 이상적인 공동체를 저 멀리 내다보는 일도 허락될 것이다. 그리고 이와 같은 취미론 속에서 우리는 실러의 '미적 교육' 이념의 반향을 듣는 것도 가능할 것이다(제12장 참조).

참고문헌

George Dickie, *The Century of Taste: The Philosophical Odyssey of Taste in the Eighteenth Century*, New York/Oxford: Oxford University Press, 1996.
— 18세기의 취미론을 개관한 책이다.

피에르 부르디외, 『구별짓기—문화와 취향의 사회학』 상·하, 최종철 옮김, 새물결, 2005.
한스 게오르크 가다머, 『진리와 방법』 1, 이길우·이선관·임호일·한동원 옮김, 문학동네, 2000 (개정판 2012).
_____, 『진리와 방법』 2, 임홍배 옮김, 문학동네, 2012.

시화 비교론
레싱

Gotthold Lessing

안나 로지나 데 가츠Anna Rosina de Gasc ,〈고트홀트 레싱〉Gotthold Ephraim Lessing,
1767~1768, 할버슈타트 글라임하우스 미술관.

Gotthold Lessing

Ut pictura poesis — 시는 그림과 같이. 이것은 고대 로마의 호라티우스(기원전 65~기원전 8)의 『시론』 제361행에서 볼 수 있는 말이다.

> 시는 그림과 같이. 어떤 것은 가까이 가면 갈수록, 어떤 것은 멀어지면 멀어질수록 그대의 마음을 사로잡는다. 어떤 것은 암흑을 선호하지만, 어떤 것은 빛 아래서 조망되는 것을 희망하여 비평가의 예리한 비판을 두려워하지 않는다. 어떤 것은 한 번밖에 기쁘게 할 수 없지만, 어떤 것은 열 번이라도 기쁘게 할 것이다.
>
> (Horatius, ll. 361-365)

그러나 많은 경구가 그러하듯 이 어구도 원래의 문맥에서 벗어나 시와 회화의 유사성을 요청하는 일종의 명법으로서 사람들의 입에 오르내렸다. 아마도 이 어구가 시와 회화라는 다른 장르의 연관을 단적으로 드러내고 있기 때문일 것이다.

시와 회화의 연관에 관해서는 이미 고대 그리스에서 자주 논해졌다. 예컨대 플라톤(기원전 427~기원전 347)이 『국가』(기원전 375년경) 제10권의 「시인 추방론」에서 '침상'을 그린 회화를 예로 들면서 자신의 논의를 전개한 것은 이미 살펴본 대로이다(제1장 참조). 또한 아리스토텔레스 역시 『시학』에서 '비극'을 구성하는 요소인 '줄거리'와 등장인물의 '성격'을 각각 '회화'에서 '닮은 상'(선묘)과 '색채'에 대응시킨다

(Aristoteles, 1450 a38-b3). 이러한 대응관계가 가능한 것은 아리스토텔레스에 의하면 회화가 "색채와 형태를 이용하여 많은 것을 모방하는" 것에 비해 시는 "운율과 언어와 음계에 의해 모방을 수행하기" 때문이다 (1447 a18-19, 21-22). 즉 시와 회화란 마찬가지로 '모방'에 종사하면서도 그 수단 혹은 매체가 다르다.

　서양의 예술론에서 이러한 시와 회화의 비교론은 일반적으로 '파라고네'paragone라고 불리면서 많은 이론을 낳았으나 그중에서도 커다란 영향을 미친 것은 단연코 고트홀트 레싱Gotthold Ephraim Lessing(1729~1781)의 『라오콘』*Laokoon oder Über die Grenzen der Malerei und Poesie*(1766)이라 할 수 있다. 이 때문에 '파라고네'는 '라오콘 문제'라 불리기도 한다. 예술의 표현수단을 '기호'(Lessing, IX, 94)로서 파악하는 점에서 이 책은 예술 기호론의 고전이라고 해야 할 위치에 있다. 덧붙이자면 이 책이 『라오콘』이라는 제목을 달게 된 것은 레싱이 베르길리우스(기원전 70~기원전 19)의 서사시 『아이네이스』*Aeneis*에서 볼 수 있는 트로이의 신관 라오콘에 관한 묘사(제2권 199~224행)와 1506년 로마에서 발견된 조각상 〈라오콘 군상〉Gruppo del Laocoonte(레싱은 로마 제정기의 작품이라고 추정했지만, 현재는 기원전 1세기 중반의 작품으로 간주된다)을 단서로 시와 회화—덧붙이자면 레싱은 "회화라는 명칭 아래 조형예술 일반을 이해"(6)하고 있다—의 관계에 대해 논하고 있기 때문이다.

〈라오콘 군상〉, 기원전 1세기 중반, 바티칸 미술관.
레싱은 베르길리우스의 서사시 『아이네이스』에서 볼 수 있는 트로이의 신관 라오콘에 관한 묘사와
1506년 로마에서 발견된 조각상 〈라오콘 군상〉을 단서로 시와 회화의 관계에 대해 논한다.

병렬적인 기호와 계기적인 기호

『라오콘』에서 레싱의 중심적인 이론은 제16장 서두에 드러난다.

만일 회화가 모방을 위해 시와는 전혀 다른 수단 혹은 기호 Zeichen를 이용하는 것, 즉 전자는 공간 내의 형태와 색채를, 후자는 시간 내의 분절음을 이용하는 것이 옳다면, 그리고 나아가 기호가 반드시 기호에 의해 표시된 것Bezeichnetes과 적절한 관계를 가져야만 한다면, 병렬적으로 질서 잡힌 기호는 단지 병렬적으로 존재하는 대상, 혹은 그 부분이 병렬적으로 존재하는 대상을 표현할 수 있을 뿐이며, 다른 한편으로 계기繼起적인 기호는 단지 계기적으로 존재하는 대상, 혹은 그 부분이 계기적으로 존재하는 대상을 표현 가능할 뿐이다.

병렬적으로 존재하는 대상, 혹은 그 부분이 병렬적으로 존재하는 대상은 물체Körper라 불린다. 그러므로 가시적인 성질을 수반한 물체가 회화의 본래적인 대상이다.

계기적으로 존재하는 대상, 혹은 그 부분이 계기적으로 존재하는 대상은 일반적으로 행위Handlung라 불린다. 그러므로 행위가 시의 본래적인 대상이다. (94-95)

레싱은 회화와 시가 이용하는 표현수단인 기호의 특질에 바탕하여 각각의 기호가 표시할 수 있는 대상의 특질을 밝혀낸다. 병렬적인 기호를 이용하는 회화는 병렬적인 대상으로서의 물체를, 계기적인 기호를 이용하는 시는 계기적인 대상으로서의 행위를 표현해야만 한다

기호	기호 표시된 것
회화: 병렬적	병렬적 대상=물체
시: 계기적	계기적 대상=행위

【도표 10-1】 레싱의 회화와 시

는 것이 그 결론이다.

『라오콘』 서문으로 눈을 돌리면, 레싱이 무엇을 비판 대상으로 삼았는지 명확해진다. 레싱에 의하면 회화의 특질이 시에 잘못 적용될 때 대상에 대한 "묘사 중독"Schilderungssucht이 생기고, 시는 "말하는 회화"가 된다. 레싱은 스위스의 시인 알브레히트 폰 할러Albrecht von Haller(1708~1777)의 묘사시 「알프스」Die Alpen(1729)의 한 구절(Haller, 37-38)을 그 대표적인 예로 간주한다(Lessing, IX, 102-103). 이는 레싱에 의하면 계기적인 기호에 의해 병렬적인 대상을 묘사하고자 하는 오류이다. 반대로 시의 특질이 회화에 잘못 적용되었을 때는 "과도한 알레고리화"Allegoristerei가 생겨서 회화는 "자의적인 문자"가 된다(IX, 5; cf. XIV, 334, 342). 이는 병렬적인 기호로써 병렬적인 대상(으로서의 물체)을 넘은 '추상 개념'(IX, 73)을 표시하고자 하는 잘못이라 할 수 있다. 레싱의 이론은 이와 같이 이중 비판으로 뒷받침되고 있다.【도표 10-1】

일루전의 가능성

"그러나"—라고 레싱은 이어지는 제17장에서 다음과 같이 계속

한다― "시의 기호는 단순히 계기적인 것일 뿐만 아니라 자의적이기
도 하며, 그것은 자의적 기호로서는 물론 물체를 공간 내에 존재하는
그대로 표현할 수 있다는 반론이 나올 것이다"(101). 왜 계기적인 기호
에 의해 병렬적인 대상을 묘사하는 할러의 시는 부정되어야만 할까
라고 바꿔 말해도 좋다. 레싱에 의하면 이러한 반론은 '시'의 특질을
'언어' 일반의 특질과 등치하는 잘못을 범하고 있다. 확실히 "언론言論
의 기호는 자의적"이기 때문에 언론言論은 계기적 대상일 뿐 아니라
병렬적 대상도 표현할 수 있다. 이 점이 자의적 기호와 자연적 기호
의 차이가 된다. 즉 자연적 기호의 경우에는 가령 회화를 예로 들자
면, 기호가 병렬적인 까닭에 그것이 표현할 수 있는 대상의 병렬성으
로 귀결하는 데 비해서, 언어와 같은 자의적 기호의 경우에는 기호가
계기적인 까닭에 그것이 표현할 수 있는 대상의 계기성으로 귀결되지
않는다. 언어가 병렬적 대상을 기술하는 것은 당연하다. 그러나 이는
"언어와 그 기호 일반의 특성"이지 결코 "시의 의도에 가장 적격이다"
라고 말할 수 없다고 레싱은 재반론한다(101).

병렬적 대상을 기술하는 언어란 대상을 부분으로 분해하는 분석
적인 언어이다. 우리는 언어를 매개로 하는 "여러 부분의 분석"에 의
해 개개의 "징표"를 의식하고(105), 이렇게 표상은 "명석하고 판명"(101)
해진다(레싱의 이 논의는 제6장에서 검토한 라이프니츠의 술어를 따르고
있다). 그러나 그 때문에 "이들 부분을 전체 속에서 다시 결합시키는
것은 매우 곤란하며 나아가 불가능할 경우도 드물지 않다"(104). 즉 분
석적 언어는 한편으로는 "명석하고 판명"한 표상을 초래하면서도, 전
체의 표상을 희생시킨다.

이에 대해 시적 언어는 대상을 여러 부분으로 분해하는 게 아니

라 "전체의 개념"(102)을 환기할 것을 요구한다. 즉 시적 언어의 특질
은 "한눈에 들어오는 것"을 분석적 언어와 같이 "천천히 계기적으로
우리에게 열거하는"(102) 대신, 회화의 표상에서 확인할 수 있는 것과
같은 "재빠름"(101)으로 전체성을 초래하는 데 있다. "우리의 상상력은
〔시의〕 모든 부분을 똑같은 빠르기로 완주하여 그 결과 〔시각을 매개
로 한다면〕 실제로는 한번에 보이는 것을, 이들 〔시의〕 여러 부분에서
한번에 결합해야 한다"(103). 여기서 분석적 언어에서는 저지되던 일
루전illusion이 생긴다.【도표 10-2】

> 시인은 우리 안에서 환기하는 관념을 매우 생동적이게 하고자 한
> 다. 그리고 그 결과 이들 관념이 재빠른in der Geschwindigkeit 까닭
> 에 우리가 관념의 대상에게서 참된 감성적 인상을 느낄 수 있다
> 고 믿고, 이 일루전의 순간에 시인이 사용하는 수단으로서의 말
> 을 의식하지 않게 되는 것, 시인은 그것을 바라는 것이다. (101)

시적 언어가 초래하는 일루전이란 바로 기호가 이른바 투명하게
되어 의식에서 사라지고, 기호에 의해 표시되는 것이 이른바 직접적
으로 표상되는 사태를 말한다. 그리고 시각에 의해 한번에 전체로서

【도표 10-2】 레싱에 따른 시적 언어의 위치

조망되는 회화는 일루전을 환기한다는 점에서 일종의 전형이었다.

나아가 어느 유고에서 레싱은 다음과 같이 말한다.

> 시는 ……자의적 기호를 [회화가 사용하는] 자연적 기호가 지닌
> 위엄과 힘으로까지 승화시키는 수단을 가지고 있다. ……시는
> 단순히 개개의 말을 이용할 뿐만 아니라 이들 말을 어느 일정한
> 계기繼起에서 사용한다. 그러므로 확실히 말은 자연적인 기호가
> 아니라고는 해도 말의 계기는 자연적 기호의 힘을 가질 수 있다.
> 즉 모든 말이 그것이 표현하는 사물 그 자체가 계기하는 바로 그
> 방식으로 계기한다는 경우이다. (XIV, 428)

확실히 개개의 말에 주목하는 한, 말과 그것이 기호로 표시하는
것 사이에는 자의적 결합밖에 존재하지 않는다. 그러나 개개의 말
이 계기하는 방식과 개개의 언어가 표시하는 사상事象이 계기하는 방
식 사이에는 구조적인 대응이 성립할 수 있다. 계기적인 기호를 사용
하는 시는 계기적인 대상으로서의 행위를 표현해야만 한다는 『라오
콘』 제16장의 명제는 자연적 기호를 사용하는 회화에서는 반드시 성
립하는 관계—즉 병렬적인 기호가 병렬적인 대상을 표시한다는 관
계—를 자의적 기호로 바꾸어 옮기고 시가 사용하는 자의적 기호를
가능한 한 자연화하고자 하는 것이었다.

레싱은 확실히 시와 회화에서 사용하는 기호의 특질을 토대로 양
자가 묘사하는 대상의 차이를 밝혀냈다. 요한 볼프강 폰 괴테Johann
Wolfgang von Goethe(1749~1832)가 이후 『시와 진실』*Dichtung und
Wahrheit*(제2부, 1812)에서 『라오콘』에 의해 "'시는 그림과 같이'라는 생

요제프 카를 슈틸러Joseph Karl Stieler, 〈요한 볼프강 폰 괴테〉 Johann Wolfgang von Goethe, 1828, 캔버스에 유채, 78×64cm, 노이에 피나코테크, 뮌헨.
괴테는 『시와 진실』에서 『라오콘』에 의해 "'시는 그림과 같이'라는 생각이 단번에 사라지고 조형예술과 언어예술이 서로 다르다는 게 밝혀졌다"라고 술회한다.

각이 단번에 사라지고 조형예술과 언어예술이 서로 다르다는 게 밝혀졌다"(Goethe, IX, 316)라고 술회한 데서도 이 점은 명확하게 드러난다. 그러나 만일 표현수단으로서의 기호가 대상을 표현하는 방식을 표현 방식이라 부른다면, 레싱에게 예술 표현방식의 전형은 기호의 투명성으로 특징지을 수 있는 회화에 있었다고 할 수 있다. "기호는 반드시 기호에 의해 표시되는 것과 적절한 관계를 가져야 한다"(94)라고 레싱이 말할 때, 이 "적절한 관계"는 회화가 사용하는 자연적인 기호 속에서 전형적으로 확인할 수 있기 때문이다. 예술이 어떠한 대상을 표현할 수 있는가는 그 예술의 표현방식에 의해 규정되는 것이므로 레싱이 표현대상의 차원에서 시를 회화로부터 해방시킨 것은 오히려 더욱 근본적인 표현방식의 차원에서는 '시는 그림과 같이'라는 명법에 따르고 있는 것에서 유래한다고 할 수 있다.

시의 비非모방성

레싱과 같은 해에 태어난 에드먼드 버크(1729~1797)는 『라오콘』에 앞서 『숭고와 아름다움의 이념의 기원에 대한 철학적 탐구』(초판 1757. 제2판 1759) 제5편에서 독자적인 시화詩畵 비교론을 전개한다.

버크가 비판하는 것은 로크로 대표되는 다음과 같은 언어관이다. "시와 웅변이 발휘하는 힘, 또 일상 회화의 말이 발휘하는 힘에 관한 일반적인 생각에 의하면, 시, 웅변, 말은 그것이 습관에 의해 대리하는stand for 사물의 관념을 마음속에서 환기함으로써 마음에 작용한다"(Burke, 163). 즉 이 언어관에 의하면 말은 사물이 부재할 때 사물의 '대리'가 되어 실제 사물이 마음속에 환기하게 될 '관념'을 마음속에서 환기하는 작용을 지닌다. '관념'이라는 말이 버크에 의해 '사물의 표상'(164), '사물의 상image'(168), '[사물의] 가감可感적인 상'(170), 혹은 단적으로 '회화'picture[畵像·像](166)라고도 일컬어지는 것에서 알 수 있듯, 이 언어관은 언어에 관한 상像 이론picture theory이다.

그러나 버크에 따르면 이러한 로크적 언어관은 언어가 지니는 두 가지 기능, 즉 '표상' 환기 기능과 '정념' 환기 기능 중에서 전자를 파악하고 있는 것에 불과하다(덧붙이자면 제7장에서 드러나듯 로크도 언어의 '정념' 환기 기능에 대해 몰랐던 것은 아니다. 그러나 그는 그러한 종류의 언어가 "정념을 움직이고 판단력을 그르친다"(Locke, 508)라는 것을 비판하는 점에서 버크의 언어관과 근본적으로 대립한다). 버크는 다음과 같이 말한다.

누군가 어떤 주제에 관해 말한다면, 그 사람은 단지 그 주제를 우리에게 전달하는 것일 뿐만 아니라 이 주제에 의해 그 사람이 얼

마나 영향을 받았는가be affected를 전한다. ……명석한 표현은 지성과 결부되며 강력한 표현은 정념과 결부된다. 전자는 대상을 있는 그대로as it is 기술하고, 후자는 대상을 느껴지는 대로as it is felt 기술한다. (173)

만일 화자가 "주제를 우리에게 전달하는" 데 집중한다면 그 표현은 "명석"해진다. 그에 비해서 만일 화자가 "이 주제에 의해 자기가 얼마나 영향을 받았는가를 전하는" 것에 집중한다면, 그 표현은 "강력"해질 것이다. 이러한 두 종류의 표현은 누군가 어느 대상에 대해 말한다는 행위에서 생기는 두 가지 극이며, 통상의 언어 표현은 양자의 혼합이라 해도 좋다. 그런데 회화에 비하면 "모든 언어적 기술記述은 ……그것이 아무리 정확한 것일지라도 기술되는 것에 관해 빈약하고 불충분한 관념을 줄 수 있는 것에 불과하다"(175). 즉 언어는 '표상' 환기 기능에 관해서는 회화보다 열등할 수밖에 없다. 이러한 결함에 직면하여 시는 일부러 "강력한 표현"에 집중하고, 언어의 '정념' 환기 기능을 충분히 활동하도록 한다. 왜냐하면 '정념' 환기 기능이야말로 "시와 웅변이 가장 성공하는 영역"이기 때문이다(172).【도표 10-3】

이리하여 버크는 언어의 '표상' 환기 기능과 '정념' 환기 기능에

【도표 10-3】 버크에 따른 두 종류의 언어

A
Philoſophical Enquiry
INTO THE
ORIGIN of our IDEAS
OF THE
S U B L I M E
AND
B E A U T I F U L.

LONDON:
Printed for R. and J. DODSLEY, in Pall-mall.
M DCC LVII.

에드먼드 버크의 『숭고와 아름다움의 이념의 기원에
대한 철학적 탐구』 표지.
버크는 언어의 '표상' 환기 기능과 '정념' 환기 기능에
관한 논의를 시화 비교론과 결부시킨다.

관한 논의를 시화 비교론과 결부시켜 다음과 같이 주장한다.

> 시와 웅변은 정확한 기술記述에 관해 회화만큼은 성공을 거둘 수
> 없다. 시와 웅변의 작업은 모방에 의해서가 아니라 오히려 공감
> 에 의해 작용한다. 즉 사물 그 자체에 대한 명석한 관념을 제시하
> 는 것이 아니라 화자……의 마음에 대해 사물이 지닌 작용을 보
> 여주는 것이다. (172)

'모방'이란 플라톤 이래 예술을 특징짓는 개념 중 하나였다. 이 개
념이 일관되게 채택되어온 것은 사람들이 암묵적으로 작품을 그것에
의해 묘사되는 세계와 직접적으로 결부시켜왔기 때문일 것이다. 이러
한 예술관을 앞서 언어의 '상 이론'과의 유추에 의해 예술의 '상 이론'

이라 부른다면 버크는 시화 비교론을 통해 예술의 '상 이론'이 예술 일반을 파악하는 데 충분하지 않다는 것을 자각하는 데 이르렀다고 할 수 있다. 세계와 작품 사이에 끼어들어 자기의 감정을 통해 세계를 작품으로 변환시키는 예술가의 존재, 이것을 버크는 시의 구성요건으로 간주한다. 이러한 예술가의 존재가 시뿐만이 아니라 예술 일반의 요건이라 간주될 때 '모방' 대신 새로운 이념이, 즉 예술작품을 통합할 주체로서의 예술가라는 근대적인 이념이 탄생한다.

모더니즘 속의 라오콘 문제

마지막으로 20세기에 라오콘 문제가 전개되는 양상을 살펴보기로 한다. 모더니즘 비평가 클레먼트 그린버그Clement Greenberg(1909~1994)가 매우 초기에 쓴 에세이 중에 「더욱 새로운 라오콘을 향해서」Towards a newer Laocoon(1940)가 있다. 그린버그에 의하면 레싱은 『라오콘』에서 "여러 예술〔장르〕의 이론적이고 실천적인 혼란의 존재"에 착목하는 동시에 '묘사시'를 비판하는 점에서 "문학에 관해서"는 그 문제의 소재所在를 올바르게 밝혀내고 있다. 그러나 회화에 관한 한 레싱이 "회화가 시를 침략하는" 예로서 두 가지, 즉 "알레고리적 회화"와 "동일한 화면에 다른 두 개의 순간"을 그린 회화를 꼽고 있다는 것은 "레싱의 시대에 고유한 오해를 예증하고 있는 것에 불과하다"(Greenberg, I, 25-26). 이와 같이 레싱의 회화관에 결함이 있다고 지적하는 그린버그는 스스로 '새로운 라오콘'론을 요청하게 된다.

그린버그에 의하면 레싱이 살던 시대에 지배적인 예술 장르는

'문학'이었다. 그렇기 때문에 회화는 '문학의 효과'를 우선 추구했다.

〔레싱 시대의 회화에서〕 매체는 강조되지 않고 대신 주제가 강조되었다. 중시된 것은 이제 사실적인 모방조차 아니다. 왜냐하면 이는 당연시되고 있었기 때문이다. 시적 효과를 불러일으키기 위한 주제를 해석하는 예술가의 능력, 이것이야말로 중시되었다. (25)

구체적으로 말하자면 화가에게는 "자기 소재〔매체〕를 무화無化"하면서 정경을 생생히 그려서 "일루전을 불러일으키는" 능력이 필요해졌다(24).

그러나 아방가르드 운동—그린버그는 그 효시를 귀스타브 쿠르베Gustave Courbet(1819~1877)에게서 읽어낸다—과 함께 사태는 변한다.

저마다의 예술〔장르〕은 그 매체medium 덕택에 고유하며 엄밀한 의미에서 그 자체이다. 어떤 예술〔장르〕의 독자성을 회복하려면 그 매체의 불투명성이 강조되어야 한다. ……"예술은 기技를 숨기는 것"이라는 르네상스 예술가의 모토는 "예술은 기技를 드러내는 것"으로 바뀌었다. (32, 34)

'순수성'을 추구하는 아방가르드 운동에서는 "자유무역" 대신 "자급자족"이 중시되어, 각각의 장르는 여타 장르에서 주제를 빌리는 일 없이 "자기의 '정당한' 국경 속에" 머물고자 한다(32). 가령 회화를 예

로 든다면 "모방에서, 또한 모방과 함께 '문학'에서 자유로워지고, 나아가서는 회화와 조각 사이의 혼란—이것은 사실주의적 모방에서 파생적으로 생겨난 것인데—에서도 자유가 되는" 것이야말로, 아방가르드 회화의 특질이다(34). 이 에세이 「더욱 새로운 라오콘을 향해서」는 '모더니즘'을 둘러싼 그린버그의 이후 이론의 핵이 된다.

또한 매체성을 중시하는 그린버그의 예술관이 젬퍼의 유물론적인 관점, 나아가 하이데거의 예술관과 친근성을 가지고 있다는 점을 지적해두고자 한다(제3장 참조).

예술의 국경을 넘는 것

이제 그린버그의 눈으로 18세기 예술이론을 돌아보도록 하자.

그린버그는 종종 자기 이론을 뒷받침하는 것으로 칸트를 언급하고 있다. 1960년의 논고 「모더니즘 회화」Modernist Painting에서 그린버그는 19세기 중엽부터 20세기로 계승되는 예술운동으로서의 '모더니즘'을 "철학자 칸트에 의해 (18세기 말에) 시작된 자기 비판self-criticism 경향을 더욱 강화, 아니 거의 격화한 것"이라 규정하고(IV, 85), 자기의 예술이론을 칸트의 계보 속에 자리매김한다. 그린버그가 착목한 것은 "논리학의 한계를 확정하기 위해 논리학을 이용한다"라는 칸트의 방법이다(85). 즉 자기 권능이 어디까지 미치는지 '자기 비판' 혹은 '자기 한정'self-definition(86)하는 것이야말로 칸트가 철학의 영역에서 시작하여 모더니즘 예술이 계승한 것이라고 그린버그는 주장한다(그린버그의 '자기 한정' 개념은 제18장에서 다시 언급한다).

그러므로 이 '자기 비판' 경향을 칸트 철학이 아니라 칸트의 예술론 속에서 간파하고자 한다면, 그것은 애초 그린버그의 의도에도 어긋나는 것이 될 것이다. 왜냐하면 칸트의 『판단력 비판』에는 "기술은, 그것이 기술이라는 것을 우리가 의식하면서도 우리에게 자연으로 보이는 경우에만 아름답다〔즉 예술이다〕고 말할 수 있다"(Kant, V, 306)라는 구절이 있는데, 이 명제가 의미하는 것은 예술은 기技에 의한 것이라는 것을 사람들에게 의식시키면서도 기技에 의한 것이 아닌 것처럼 보여야 한다는 것이기 때문이다(제11장 참조). 그린버그는 칸트의 이 구절을 충분히 알고 있었지만(Greenberg, II, 66), "'예술은 기技를 숨기는 것'이라는 르네상스 예술가의 모토는 〔모더니즘에서〕 '예술은 기技를 드러내는 것'으로 바뀌었다"(I, 34)라고 주장한다. 그린버그의 이 입장은 명백히 칸트의 예술관과 다르다고 할 수 있다.

그렇다면 그린버그와 비교할 때 레싱의 특징은 어떤 점에서 구할 수 있는가. 레싱은 일루전을 예술의 필요조건으로 간주하고 있는데, 일루전이란 예술의 매개로서의 기호가 투명해져 의식에서 사라지고, 기호에 의해 표시된 것이 이른바 직접 표상되는 사태를 일컫는다. 이 점에서 그는 일루저니즘을 비판하고 '매체의 불투명성'을 강조하는 그린버그와 전혀 다른 지점에 서 있다. 애초 레싱에게 "일루전을 불러일으키는 것"(Lessing, IX, 9)은 예술 일반이 지향해야 할 목적이며, 그러므로 시화 비교론은 이 동일한 목적에 이르기 위한 수단과 결부되는 것이다. 그렇기 때문에 레싱은 시와 회화의 상호적 연관을 결코 부정하지 않는다. 앞서 인용한 『라오콘』 제16장의 중심 명제에 이어 레싱은 다음과 같이 서술한다.

회화는 그 공존적[동시적] 구도에서 행위의 단 한순간밖에 채택할 수 없기 때문에 선행하는 것과 후속하는 것이 가장 이해될 수 있는 제일 함축적인 순간을 골라야 한다. 마찬가지로 시 또한 그 전진적 모방에서 물체의 단 하나의 특질밖에 채택할 수 없으므로, 시가 필요로 하는 측면에서 물체의 가장 감각적인 상을 불러 일으킬 법한 특질을 골라야만 한다. (95)

즉 레싱은 회화가 시와 같이 행위를, 또 시가 회화와 같이 물체를 그리는 것을 전제로 하고, 공간적인 회화는 어떠한 범위에서 시간성과, 또 시간적인 시는 어떠한 범위에서 공간성과 결부되는가를 논한다. 그러므로 레싱에게 '라오콘 문제'란 예술 장르를 서로 구별하는 것에 그치지 않고, 예술 장르 간의 상호 교섭을 주제로 하는 것이기도 하다.

나아가 레싱은 시와 회화 사이를 다음과 같은 두 나라에 비유한다. 즉 "한쪽이 다른 쪽의 가장 내부 영역에서 제멋대로 하는 것을 허락하지 않는다"라고는 해도 "먼 국경 지대에서는 사소한 침해를 ……양자가 평화롭게 보장함으로써 해결할 법한 상호적인 관대함을 인정하는" 듯한 두 나라이다(107-108). 이러한 생각 또한 "자급자족"(Greenberg, I, 32)을 제일로 여기는 그린버그와 다르다.

레싱의 입장은 모더니즘 이전의 것이지만, 모더니즘 성립과 함께 과거의 것이 되었다고 할 수 없다. 오히려 예술 장르 간의 상호 교섭을 주제로 삼은 점에서 『라오콘』은 지금도 여전히 많은 시사점을 내포하고 있는 책이다.

참고문헌

Rensselaer W. Lee, *Ut Pictura Poesis, The Humanistic Theory of Painting*, New York: Norton, 1967(*The Art Bulletin*지에 처음 실린 것은 1940년); レンサレアー・W・リー, 「詩は繪のごとく―人文主義繪畫論」, 나카모리 요시무네中森義宗 엮음, 『繪畫と文學―繪は詩のごとく』, 中央大學出版部, 1984.
— 시화 비교론에 관한 고전적인 문헌이며 원문 참조를 추천한다.

고트홀트 레싱, 『라오콘』, 윤도중 옮김, 나남출판, 2008.
에드먼드 버크, 『숭고와 아름다움의 이념의 기원에 대한 철학적 탐구』, 김동훈 옮김, 마티, 2006.
요한 볼프강 폰 괴테, 『시와 진실』 1·2, 박광자 옮김, 부북스, 2014.
클레먼트 그린버그, 『예술과 문화』, 조주연 옮김, 경성대학교출판부, 2004.

자연과 예술 I
칸트

Immanuel Kant

요한 하인리히 립스Johann Heinrich Lips,
〈이마누엘 칸트의 초상〉Bildnis des Immanuel Kant, 1791~1817, 베를린 국립도서관.

Immanuel Kant

이마누엘 칸트Immanuel Kant(1724~1804)는 『판단력 비판』*Kritik der Urteilskraft*(1790) 제45절에서 "기술은, 그것이 기술이라는 것을 우리가 의식하면서도 우리에게 자연으로 보이는 경우에만 아름답다〔즉 예술이다〕고 말할 수 있다"(V, 306)라고 논한다.

일본의 미학자 오니시 요시노리大西克禮(1888~1959)는 이 구절을 일찍이 "예술은 우리가 그 예술이 되는 것을 의식하면서도, 항상 그것이 자연과 같은 관觀을 드러내는 경우에만 미美라 불릴 수 있다"라고 번역했다. 한편 철학자이자 번역가인 시노다 히데오篠田英雄(1897~1989)는 "예술은 우리가 이것을 인공이라는 것을 알지만, 그런데도 우리에게 자연인 듯 보이는 경우에만 미라고 칭해질 수 있다"라고 옮겼다. 이들 번역문에 따르는 한 칸트는 어떤 경우에 예술이 아름다울 수 있는가를 문제 삼고 있는 듯 보인다(그리고 이 경우에는 '아름답지 않은 예술'의 존재가 전제된다).

그런데 이 구절에서 칸트가 문제시하는 것은 기술이 어떠한 경우에 아름다울 수 있는가라는 점이다. '아름다운 기술'schöne Kunst이란 '예술'을 의미하는 말이므로, 칸트의 의문은 기술Kunst은 어떠한 경우에 예술schöne Kunst이 될 수 있는가로 바꿔 말할 수 있다. 즉 칸트에게 '아름답지 않은 예술'이란 형용모순이며 존재할 수 없다(덧붙이자면 미와 예술의 관계를 의문에 붙인 것은 콘라트 피들러Konrad Fiedler(1841~1895)이다. 그는 19세기 후반에 "미는 예술의 목적이다"라는

명제를 "증명되지 않은 자의적인 상정"으로 간주하고, '예술'을 '미'에서가 아니라 '의식'과 결부시켰는데(Fiedler, II, 16, 262), 이 생각은 미학과 구별되는 예술학의 이론적 기반이 되었다. 단『더 이상 아름답지 않은 예술』*Die nicht mehr schönen Künste*이라는 표제의 서적이 간행되어 이 표현이 사람들 입에 오르내리기 시작한 것은 1958년이다).

칸트의 명제는 예술이 '기技'Kunst이면서 "작위적인"gekünstelt 것이어서는 안 된다(Kant, XVI, 138; Refl. 1855)는 것을 이야기하고 있는데, 이 명제는 고전적인 변론술의 원칙에 따르고 있다. 아리스토텔레스는『변론술』*Ars rhetorica*에서 적절한 운문을 만드는 방법에 대해 "만들고 있는 걸 깨닫지 못하도록, 즉 인위적이 아니라 자연스러운 방식으로 말하는 것처럼 보이지 않으면 안 된다"(Aristoteles, 1404 b18-19)라고 말한다. 아리스토텔레스는 이와 같은 생각을『자연학』*Physica*에서 기술의 자연모방설과 관련 짓고 있지는 않으나, 기술의 작위성에 대한 비판과 기술의 자연모방설은 이미 고대의 변론술에서 연관을 맺고 있었다. 그 전형적인 예는 전傳롱기노스Longinos의『숭고에 대해서』*Peri hypsous*(1세기) 속에 있다.

> 뛰어난 산문 작가 아래서는 ……자연의 활동을 목적으로 한 모방이 탄생한다. 왜냐하면 기술은 자연인 것처럼 여겨질 때 완전하기 때문이다. 반면 자연은 기술을 알아차리지 못한 채 내부에 지닐 때 성공한다. (Longinos, 22.1)

전傳롱기노스의 말은 자연과 기술의 일종의 대칭성 혹은 상호보완성을 지적하는 점에서 "자연은, 그것이 동시에 기술인 듯 보일 때

아름답다. 그리고 기술은, 그것이 기술이라는 것을 우리가 의식하면서도 우리에게 자연으로 보이는 경우에만 아름답다〔즉 예술이다〕고 말할 수 있다"(Kant, V, 306)라는 칸트의 말(단 여기서는 전반부의 문장 시제를 현재형으로 고쳤다)과 맥락이 통한다. 1,700년을 넘어 전(傳)롱기노스와 칸트가 서로 반향하는 것은 칸트가 변론술의 전통에 입각해 있기 때문일 것이다.

그러나 중요한 것은 칸트에게서 변론술의 전통을 지적하는 게 아니다. 오히려 칸트가 이 전통을 통해 무엇을 말하고자 했는지, 혹은 어떤 점에서 이 전통을 쇄신하고자 했는지가 명확해져야 할 것이다.

기술 일반과 예술

칸트는 『판단력 비판』 제43절 이후에서 예술이론을 전개한다. 먼저 제43절에서 칸트는 '기술 일반'을 '자연'과 대비하여 규정한다.【도표 11-1】 자연의 행위는 원인-결과의 연쇄 속에 있고, 이 연쇄 속에는

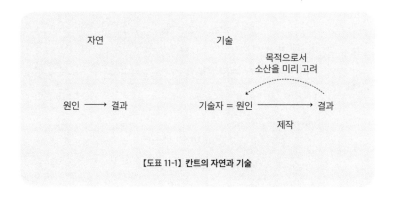

【도표 11-1】 칸트의 자연과 기술

목적이 관여하지 않는다. 기술의 행위 또한 어떤 원인(즉 제작자)을 전제로 한다고 해도, 이 원인이 목적을 고려하는 점에서 자연의 행위와 본질적으로 다르다. 즉 기술에서 "어떤 소산을 산출한 원인은 어떤 목적을 고려한 것이며, 이 소산의 형식은 이 목적에서 유래한다"(303). 그리고 목적을 고려할 수 있는 것은 '자유' 혹은 '의지'Willkür를 지닌 이성적 존재로서의 인간에 한정된 까닭에 "기술의 소산"Kunstwerk은 "인간의 소산"이라고 규정된다(ibid.).

이어지는 제44절에서 칸트는 '기술'의 하위분류를 시도한다.【도표 11-2】

기술이, 어떤 가능한 대상의 **인식**에 적합하고, 단지 이 가능한 대상을 현실화하는 데 필요한 행위를 완수하는 데 불과하다면, 그 것은 **기계적** 기술mechanische Kunst이다. 그러나 그것이 직접 의도하는 것이 쾌의 감정이라면 그것은 **미적** 기술ästhetische Kunst이라 불린다. 후자는 **쾌적한** 기술angenehme Kunst이든지, **아름다운** 기술〔=예술〕schöne Kunst이다. 쾌가 단순한 **감각**으로서의 표

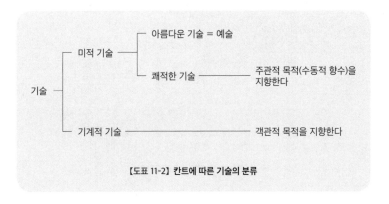

【도표 11-2】 칸트에 따른 기술의 분류

상을 동반하는 게 목적인 경우, 미적 기술은 쾌적한 기술이다. 그런데 쾌가 **인식적 양식**으로서의 표상을 수반할 경우, 미적 기술은 아름다운 기술〔＝예술〕이다. (305)

칸트의 '기계적 기술'의 정의는 아리스토텔레스 이래의 '기술technē의 정의를 상기시킨다. 아리스토텔레스는 『니코마코스 윤리학』Ethica nicomachea(제6권 제4장)에서 "모든 기술은 생성시키는 것genesis과 결부된다. 기술을 움직이게 하는technazein 것은 존재하는 것도, 존재하지 않는 것도 가능한, 그리고 그 시원始元이 〔자연적 사물과 같이〕 만들어지는 것 속에 있는 게 아니라 제작자 속에 있을 법한 사물이, 어떻게 하면 생길 수 있는가에 관해 논구하는theōrein 것이다"(Aristoteles, 1140a 10-14)라고 서술하고, 어느 가능적인 목적을 현실화하기 위한(지적 고찰을 수반하는) 제작 활동으로서 기술을 파악하는데, 이것이 칸트의 '기계적 기술' 규정에 부합한다. '기계적 기술'을 특징짓는 것은 목적 합리성이다.

'미적 기술'은 이 기계적 기술과 대비된다. 여기서 '미적'이란 대상의 인식 혹은 개념과 결부되지 않는다는 의미이며, 이러한 '미적 기술'이 곧 '아름다운 기술＝예술'인 것은 아니다. 칸트는 나아가 '미적 기술'을 '쾌적한 기술'과 '아름다운 기술＝예술'로 나눈다. 양자의 구별을 뒷받침하는 것은 '쾌적한 것'과 '아름다운 것'에 관한 논의이다. 전자가 소여所與의 감각내용, 즉 '질료'(예컨대 색채와 음향)에 의존하는 수동적인 쾌라면(Kant, V, 205), 후자는 소여의 표상을 전제로 하면서도 그 '형식'을 매개로 생기는 '인식의 여러 능력의 자유로운 유동'에 의해 성립한다(217, 238)(칸트의 '형식' 개념에 대해서는 제12장 참조). 그

러므로 '쾌적한 기술'과 '아름다운 기술=예술'이라는 칸트의 이 구별
은 오늘날의 용어로 고치면, 향수자의 정신이 적극적으로 관여할 필
요가 없는 일종의 '오락 예술'과, 향수자의 정신이 오히려 적극적으로
활동해야 하는 일종의 '고급 예술'의 대비에 대응하는 면이 있다.

　이와 같이 칸트는 '아름다운 기술=예술'을 '기계적 기술'과 엄격
히 구별하지만, "규칙에 따라 파악되고 엄수될 법한 기계적인 것이
……그 본질적인 조건이 되지 않을 법한 아름다운 기술[=예술]은
존재하지 않는다"(310). 오늘날의 말을 사용한다면 이 '기계적인 것'이
란 예술에서 테크닉에 상응한다. 그러나 단지 테크닉만 뛰어난 것, 혹
은 테크닉을 과시하는 것을 우리는 아직 참된 의미에서 예술이라고는
부르지 않을 것이다. 칸트에 따르면 이러한 '규칙'에 규제받는 한, 예
술은 여전히 단순한 '기계적 기술'에 불과하다. 확실히 '규칙'에 규제
받는 '예술' 또한 우리에게 "만족을 주겠으나", 그것은 "아름다운 기술
[=예술]이 아니라 기계적 기술"(306)에 불과하다.

　그렇다면 '예술작품'의 특질은 무엇일까? "아름다운 기술의 소산
[=예술작품]에서 합목적성은 의도적이면서도 의도적으로 보여서
는 안 된다. 즉 아름다운 기술[=예술]은 기술로서 의식되면서도 자
연으로 간주되지 않으면 안 된다"(306-307). 구체적으로 말하자면 "규
칙과의 일치"가 "엄격"히 엄수된다고 해도 "규칙이 예술가의 눈앞에
떠올라 예술가 마음의 여러 힘을 구속시키는 것처럼은 보이지 않는
다"(307)라는 것이 예술을 기술 일반과 구별한다. 설사 테크닉이 예술
을 뒷받침하고 있다고 해도 그 테크닉은 과시되어야 할 게 아니라 오
히려 우리 관조자가 눈치채지 못하는 것이어야 한다고 바꿔 말하는
것도 가능할 것이다.

210

칸트의 논의가 아리스토텔레스 이래의 고전적인 변론술의 원칙을 따르는 것은 이와 같은 제작론적인 관점에서다. 그러나 "기술은, 그것이 기술이라는 것을 우리가 의식하면서도 우리에게 자연으로 보이는 경우에만 아름답다[즉 예술이다]고 말할 수 있다"(V, 306)라는 칸트의 명제는 이와 같은 제작론적 관점에서 끝나는 것이 아니다. 이 점을 칸트 예술론의 중핵을 이루는 "미적 이념"ästhetische Idee의 규정에 입각하여 고찰해보도록 하자.

구상력의 표상 과잉

칸트는 미적 이념을 다음과 같이 정의한다.[도표 11-3] "미적 이념이라는 말에 의해 내가 이해하는 것은, 많은 것을 사고하도록 하는 계기가 되지만, 어떠한 규정된 관념, 즉 개념도 그것에 적합할 수 없을 법한, 그러므로 어떠한 언어도 완전하게는 그것에 도달할 수 없으며, 또 그것을 이해시키는[늑오성적으로 하는] 것도 불가능할 법한 구상력의 표상이다"(314). 미적 이념이란 (직관 능력으로서의) 구상력 표상의 일종이다(여기서 '구상력'이라 불리는 것은 제5장에서 논한 '상상력'과 동일하다. 이 점에 대해서는 제12장 참조). 단 미적 이념은 개념과의 사이에 어떤 특수한 관계를 지닌 점에서 여타 구상력의 표상과 구별된다.

칸트에 의하면 예술가는 "목적으로서의 소산[예술작품]에 대한 어느 규정된 개념ein bestimmter Begriff을, 그러므로 [개념의 능력으로서의] 오성을 전제로 하는데, 그러나 또한 ……이 개념을 감성화하

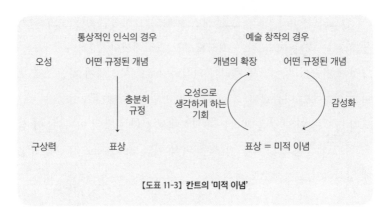

【도표 11-3】칸트의 '미적 이념'

기 위한 소재, 즉 직관의 표상도, 그러므로 오성에 대한 구상력이 있
는 관계 또한 전제로 한다"(317). 예술가는 자신이 그려야 할 일정한
상황, 사물에 관해 우선 명확한 개념을 가지고, 그 위에 그것을 구상
력의 표상 속에서 감성화한다. 그러나 단지 이것뿐이라면 이러한 감
성화는 주어진 목적을 실현하는 행위이며, 여기서 확인할 수 있는 것
은 목적 합리성을 추구하는 '기계적 기술'에 불과하다. 칸트에 의하
면 예술가에게 고유한 일이란 '구상력'이 '오성의 강제'에서 해방되어
'자유'가 되고, 그 결과 구상력이 "개념과의 일치를 넘어서, 다만 스스
로〔＝오성에 의해 강제되지 않고〕오성에 대해 풍부하고 아직 전개되
지 않은 소재―오성은 자기 개념 속에서 이와 같은 소재를 고려하지
않았건만―를 제공한다"(317)라는 데 있다.

천재는, 어느 규정된 개념을 감성화할 때 미리 책정된 목적
vorgesetzter Zweck을 수행하는 데 있는 게 아니라, 오히려 어떤 의
도에 대해 풍부한 소재를 포함하는 미적 이념을 나타내거나 혹

은 표현하는 데 있다. 그러므로 천재는 구상력을 모든 규칙에 의한 교시教示에서 자유로우면서도 주어진 개념의 감성화에 대해서는 합목적적이도록 한다. (317)

이 구절에서 칸트가 명확히 하고자 한 것은 천재의 행위에 갖춰지는 역설, 즉 천재는 한편으로 단순한 목적 합리성에 얽매이지 않는다고는 해도 다른 한편으로는 목적에서 일탈하는 일도 없다는 역설이다. 칸트에 의하면 예술가는 확실히 "어느 규정된 개념"에서 출발하지만, 그것을 구상력에 의해 감성화할 때는 미리 오성이 이 개념 아래에서 사고하던 것 이상의 "풍부한 소재"를 나타낸다. 그러므로 예술가가 만들어내는 구상력의 표상은 "말에 의해 규정된 개념 아래에 표현할 수 있는 이상의 것을 생각하게 하고", 그것을 통해서 "개념을 미적으로 확장"할 수 있다(315). 즉 이 표상에 적합한 개념은 존재하지 않고, 이 표상을 언어에 의해 충분히 규정하는 것은 애초에 불가능하다. 이와 같이 구상력의 표상과 개념의 부조화로 인해 칸트는 예술가가 만들어내는 구상력의 표상을 '미적 이념'이라고 부른다. 그것은 마치 '이성 이념'이 "어떠한 직관(구상력의 표상)도 적합할 수 없는 개념"(즉 결코 충분히 감성화할 수 없는 개념)이라는 것과 대조적이다(314). 구상력의 표상이 어느 규정된 개념 아래 포섭될 때 인식이 생기는데, '미적 이념'의 경우에는 구상력의 표상 과잉 때문에, '이성 이념'의 경우에는 반대로 개념의 과잉 때문에 구상력의 표상과 개념 사이에 부조화가 생긴다. 천재란 칸트에 따르면, 어느 규정된 개념을 감성화할 때 이 목적에서 일탈하는 일 없이, 즉 합목적성을 잃는 법 없이, 그럼에도 동시에 구상력의 표상 과잉을 만들어낼 수 있는 능력이다.

이 능력은 '개념의 능력'으로서의 '오성'에 의해 규정되는 일이 없으므로 예술가의 행위는 "규칙에 의한 교시教示에서 자유롭고", 예술가 자신도 "어떻게 해서 자신이 자기의 소산을 만들어내는지를 기술記述하거나 학문적으로 나타낼 수 없다"(308). 그렇다면 자신의 '의도'를 넘어서 풍부함을 만들어내는 '천재'란 이미 예술가의 의식적인 측면에 바탕을 둔 것이 아니라 오히려 "자연에 속하는" 것, "〔예술가라는〕 주체의 자연"(즉 천부의 자연적 소질)에서 유래하는 것일 터이다 (307). 예술이란 "우리에게 자연으로 보이는"(306) 한에서의 기술이라는 칸트의 예술 정의는 예술 창작이 "의도"와 "주체의 자연"이 교차하는 지점에서 성립하는 것을 의미한다. 그리고 이러한 교차가 예술작품의 의미를 전부 퍼 올릴 수 없을 정도로 풍요롭게 한다.

그러므로 칸트에 의한 '예술'의 정의는 일종의 비틀림을 포함한다. 첫째로 '예술'은 '기술'에 속하는 이상 '자연'과 대립해야 하는데도 불구하고 "자연으로 보여야"(306) 한다는 의미에서 그러하다. 둘째로 '예술'은 '미적 기술'의 일종인 이상 '기계적 기술'과 대립해야 하는데도 불구하고 "기계적인 것이 ……그 본질적인 조건이 되지 않을 법한 아름다운 기술〔=예술〕은 존재하지 않는다"(310)라는 의미에서 그러하다. 이러한 역설이 '예술'의 근간이 된다.

예술작품에 울리는 '자연의 소리'

칸트의 이러한 생각은 셸링을 통해 아도르노로 계승된다. 칸트는 예술 창작이 '의도적'인 동시에 '의도'가 관여할 수 없는 "〔예술가라

는) 주체의 자연"에 바탕을 두고 있다고 지적했는데, 이러한 두 가지 계기를 셸링Friedrich Schelling(1775~1854)은 『초월론적 관념론의 체계』(1800)에서 '의식적 활동'과 '몰의식적 활동'으로 부르고, 양자를 각각 다음과 같이 설명한다.【도표 11-4】

예술에서 '의식적 활동'이라 불리는 것은 "일반적으로 Kunst〔예술〕라 불리고 있으나 실제로는 그 일부"에 불과하다(Schelling, III, 618). 즉 그것은 "Kunst〔예술〕에서 의식, 사고, 반성에 의해 실천 가능하고, 그러므로 또한 가르치고 배울 수 있으며 전통과 자기 훈련에 의해 습득할 수 있는 것"(618), 즉 "Kunst〔예술〕의 단순한 기계적인 것das bloß Mechanische"(619)으로서의 이른바 테크닉이다. 이는 "일반적으로" 예술 그 자체와 등치되지만, 셸링에 의하면 '예술'은 이러한 "의식적 활동"으로는 환원되지 않고, "의식적 활동"과 동시에 "몰의식적 활동"도 포함해야 한다. 그렇다면 "몰의식적 활동"이란 무엇일까? 그것은 "Kunst〔예술〕에서 배울 수 없고 훈련이나 다른 방식에 의해서도 도달할 수 없으며 다만 자연의 자유로운 은총에 의해 태생적으로 갖추고 있어야 하는" 것, 즉 "한마디로 말하자면 Kunst〔예술〕의 Poesie〔창조성〕라 부를 수 있는 것"(618)이다. 이어서 셸링은, 예술에서는 이러한 두 가지 활동이 모두 필요하며 "Poesie〔창조성〕 없는 Kunst〔기술〕"

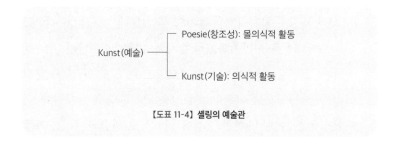

【도표 11-4】 셸링의 예술관

나 "Kunst〔기술〕 없는 Poesie〔창조성〕"도 모두 불충분하다고 주장한다(618). 덧붙이자면 칸트의 『판단력 비판』에서는 아직 "아름다운 기술"schöne Kunst이라 불리던 '예술'이 그로부터 10년 후 셸링의 『초월론적 관념론의 체계』에서는 단적으로 Kunst라 불리고 있는 점에 주의하자.

그렇다면 'Poesie 없는 Kunst'라 불리는 것, 즉 '예술의 단순한 기계적인 것'과 진정한 예술(즉 Poesie를 수반한 Kunst)의 차이는 무엇일까? 다시 말해 예술은 기계적 기술과 어떻게 구별될까? 'Poesie 없는 Kunst'에서 생기는 것, 즉 '의식적인 활동'의 소산으로서 인위적인 것은 인간의 유한한 '의도'의 실현, 즉 바로 "의식적인 활동의 충실한 각인"이며, 그것을 제작하는 사람도, 또 그것을 보는 사람도 그 소산의 의미를 오성적으로 파악할 수 있다. 그러나 바로 그 때문에 그러한 소산은 "예술작품의 성격을 단지 자칭한" 것에 지나지 않으며 단순히 "Poesie의 가상"이 되는 데 불과하다(619-620). 여기서 결여된 것은 '무한성'이다.

예술가가 아무리 의도적이라 할지라도, 자신의 창작에서 본래 객체적인 것에 관해서는 일종의 위력의 영향 아래 있는 듯 여겨진다. 이 위력으로 인해 예술가는 다른 사람들과 구별되고, 또한 자기 자신도 완전하게는 통찰할 수 없는데 그 의미가 무한한 unendlich 내용을 이야기하거나 묘사하도록 강요당한다. ……예술가는 그 작품 속에 명백한 의도로 스스로를 넣어두었을 뿐만 아니라, 본능적으로 이른바 무한성을 제시한다고 여겨진다. 이 무한성은 그 어떤 유한한 오성에 의해서도 완전하게는 전개될

수 없다. ……진정한 예술작품은 마치 무한한 의도가 그 속에 있는 것처럼 무한한 해석을 받아들인다. (617, 619-620)

예술이 예술의 이름에 걸맞은 때는, 그것이 예술가의 기계적 기술이 빚어내는 속박을 벗어나 '유한한 오성'에 의해서는 '전개'될 수 없을 법한 '무한성'을 제시할 때이다. 다시 말해 '무한한 해석'의 가능성 유무가 예술작품을 여타 기술의 소산에서 구별한다. 그리고 예술작품이 무한성을 제시할 수 있는 것은 "[예술가의] 자아가 의식을 수반하고 (주관적으로) 시작하지만 몰의식적인 것에서 끝나는"(613) 경우이다. 즉 예술가의 '의식적'인 활동이 예술가 자신도 완전하게는 '통찰'할 수 없는 '몰의식적'인 활동으로 이른바 반전할 때 예술가는 "스스로 그렇게 의지하는 법 없이 자기 작품 속에 가늠하기 어려운 깊이를 넣어둘"(619) 수 있다. 이와 같이 셸링은 인위성과 자연성의 교차에 의해 예술을 특징짓는다.

『미학이론』에서 테오도어 아도르노Theodor W. Adorno(1903~1969)는 이러한 셸링의 생각에 직접 의거하면서 다음과 같이 서술한다.

예술은 인간적인 수단에 의해 비인간적인 것[자연]의 이야기를 실현하고자 한다. 예술의 순수한 표현은 ……자연에 속박된다. ……예술은 인간의 의도가 거기에 삽입되지 않은 듯한 표현을 모방하고자 한다. 인간의 의도는 예술에게 매개체에 불과하다. 예술작품이 완전할수록 예술에서 인간의 의도는 사라진다. (Adorno, VII, 121)

아도르노는 셸링의 생각에 의거하여, 예술이 "예술에서 생긴 정신화"에 의해 오히려 "자연미에 가까워진다"라고 말한다. 아도르노의 모습.

아도르노에 의하면 안톤 폰 베베른의 음악에서는 모든 게 "순수한 음향"으로 "환원"되면서 이 "순수한 음향"은 "자연의 소리로 반전한다".
안톤 폰 베베른의 모습.

아도르노가 구체적으로 염두에 둔 것은 안톤 폰 베베른Anton von Webern(1883~1945)의 음악이다. 아도르노에 의하면 거기서는 모든 게 "순수한 음향"으로 "환원"되면서 이 "순수한 음향"은 "자연의 소리로 반전한다"(121). 여기서 확인할 수 있는 것은 예술이 "예술에서 생긴 정신화"에 의해 오히려 "자연미에 가까워진다"라는 역설이다(121). 전적으로 의도에 바탕을 두고 만들어진 작품이 오히려 자연으로 반전하는 지점에서 예술은 성립한다. 그리고 예술작품은 이것에 의해 "현실적인 것의 모방이 아니라 ……아직 알려지지 않은 것, 그리고 주관을 통해 규정되어야 할 것을 미리 얻게"(121) 된다고 아도르노는 주장한다. 이와 같이 아도르노는 인간의 의도가 자연에서 반전하는 사태 속에서 일종의 유토피아적인 것을 읽어낸다.

예술 창작에 앞선 '음악적인 것'

앞서 검토한 셸링의 생각에 실러Friedrich Schiller(1759~1805)는 즉각 반론한다. 셸링과 나눈 대화를 실러는 괴테에게 보낸 서한에서 다음과 같이 회고한다.

며칠 전 나는 셸링과, 그가 초월론적 철학에서 제기한 어떤 주장 때문에 논쟁을 벌였다. 자연에서는 몰의식적인 것에서 시작하여 그것이 〔유기체라는〕 의식적인 것으로 승화되는 것에 비해서, 예술에서는 의식에서 출발하여 몰의식적인 것에 다다른다고 그는 주장한다. ……〔그러나〕 경험에서는 시인 또한 오직 몰의식

적인 것에서 출발한다. ……모든 기교적인 것das Technische에 앞
선 명확하지는 않지만 강력한 전체 관념 없이는 그 어떤 시 작품
도 성립할 수 없다. 그리고 시란 저 몰의식적인 것을 입 밖에 내
서 전달 가능한 지점에서, 즉 저 몰의식적인 것을 어떤 대상 속에
집어넣는 지점에서 성립한다고 생각한다. (Schiller, XXXI, 24-25)

즉 "의식적인 것"에서 "몰의식적인 것"이라는 방향을 상정하는 셸
링에 대하여, 실러는 오히려 "몰의식적인 것"으로서의 "명확하지는
않지만 강력한 전체 관념"이야말로 실제의 예술 창작에 앞서야 한다
고 주장한다. 이 주장은 아마도 "시를 짓고자 했을 때에는 내 혼 앞
에 그 시의 음악적인 것das Musikalische이 떠오르는 쪽이, 내용에 관
한 명석한 관념klarer Begriff von Inhalt이 떠오르는 경우보다 훨씬 많
다"(XXVI, 142)라는 자기 "경험"에 의거한 것으로 보인다. 이러한 실러
의 주장은 예술가가 "목적으로서의 소산에 관한 어느 규정된 개념ein
bestimmter Begriff을 전제로 한다"(Kant, V, 317)라는 칸트의 생각과도 대
립한다. 실러가 여기서 창작에 앞선 몰의식적인 것을 "음악적인 것"이
라고 부르는 것은 그것이 아직 명확한 "관념"의 형태를 취하지 않고
오히려 일종의 "예감"에 머물러 있기 때문일 것이다(Schiller, XXVI, 142).
　그러나 실러도 창작활동에서 "의식적인 것"이 관여하는 것을 부정
하는 게 아니다. 오히려 창작활동 그 자체는 철저하게 의식적이다. 중
요한 것은 "시인이 자기 행위의 가장 명석한 의식을 통해서 자기 작품
에서 최초의 명확하지 않은 전체 관념을 그대로의 강력함으로 완성한
작품 속에서 재발견하기에 이른다"(XXXI, 24)라는 것이다. 그러므로 실
러는 "몰의식적인 것이 의식적인 것과 결부될 때 예술가로서 시인이

태어난다"(25)라고 서술한다. 이러한 의미에서 실러 또한 셸링과 마찬가지로 예술을 인위성과 자연성의 교차로서 파악하고 있다.

피렌체와 베네치아

예술이란 인위성과 자연성의 교차라는 명제를 다음과 같이 즉, 예술작품은 한편으로는 철두철미하게 만들어진 것으로서 자립성을 갖지만, 동시에 존재의 전체적인 연관에 내포되어 있다고 파악한 것은 게오르크 지멜Georg Simmel(1858~1918)이다. 지멜에게 자연성이란 예술가 개인의 자연적인 천재성이 아니라 예술이라는 자율적인 형상의 배경에 있으며, 이 형상을 뒷받침하는 '삶' 혹은 '뿌리'를 의미한다.

지멜은 「베네치아」Venedig(1907)에서 다음과 같이 말한다. "예술이 아무리 그 자체로서 완결〔완성〕해 있어도, 삶의 의미가 예술의 배후에서 사라진다면 혹은 삶의 의미가 예술과 대립하는 방향으로 나아간다면 예술은 인위적인 것이 된다"(Ⅷ, 259). 지멜은 인위성을 넘어 진정한 예술로 승화된 예술과 인위성에 머문 예술을, 각각 르네상스를 낳은 토스카나의 중심도시 피렌체와 아드리아해에 떠오른 인공도시 베네치아에 비유한다.

예술이 완결〔완성〕하여 인위성Künstlichkeit을 넘어서는 것은 예술이 예술 이상의 것일 때이다. 피렌체가 그러하다. 피렌체는 영혼에 고향과 같은 근사하고 일의 一意적인 평온함을 준다. 그러나 베네치아의 미는, 꺾어서 바다 위에 떠오른 꽃처럼 뿌리를 잃고

게오르크 지멜은 인위성을 넘어 진정한 예술로 승화된 예술과 인위성에 머문 예술을, 각각 르네상스를 낳은 토스카나의 중심도시 피렌체와 아드리아해에 떠오른 인공도시 베네치아에 비유한다.

삶 속에서 표류하는 모험과 같은 양의兩意적인 미이다. (263)

　　지멜에게 베네치아란 어느 전체를 구성하고 있던 부분이 저마다 자립성을 획득한다는, 특히 근대에 현저해지는 경향을 상징한다. 「풍경의 철학」Philosophie der Landschaft(1913)에는 다음과 같은 구절이 있다. "어느 전체에 속하는 부분이, 그 성장의 결과로서 전체를 벗어나 전체에 대해 자기에게 고유한 권리를 주장함으로써 자립적인 전체가 되는 것, 이것은 필시 정신 일반의 근본적인 비극이며, 이 비극은 근대에서 완전히 작용하기에 이르렀다"(XII, 473). 즉 지멜은 '정신' 속에서 부분이 전체에서 자립해서 (상대적으로) 독립된 체계가 되기 위해 부분이 전체(라는 체계)로, 혹은 또 부분이 서로 대립하고 그 결과 전체가 해체한다는 본질적인 경향을 간파하고, 그것을 "정신 일반의 비극"이라고 부른다. 그러나 예술은 이러한 비극을 모면한 것이다.

「예술을 위한 예술」L'art pour l'art(1914)에서 이러한 예술 본연의 모습은 "예술작품의 이중적인 입장"으로서 다음과 같이 설명된다. "예술작품은 전적으로 그 자체에서 완결하고, 삶에서 추려낸 형상이지만 동시에 삶의 거대한 흐름 속에 포함되어 있기도 하다"(XIII, 13).

"예술이 예술 이상의 것임"을 추구하는 지멜의 예술론은, 예술의 근간이 되는 역설을 가장 적확하게 포착한 것 중 하나라고 할 수 있다.

참고문헌

오니시 요시노리大西克禮, 『미학』美學 상권, 弘文堂, 1959.
— 이 책을 읽던 때 나는 이 장에서 다룬 주제에 봉착했다(같은 책 231쪽 참조). 일본어로 쓰인 최초의 방대하고 체계적인 미학서를 한번 읽어보길 권한다.

이마누엘 칸트, 『판단력 비판』, 백종현 옮김, 아카넷, 2009.
프리드리히 셸링, 『초월적 관념론 체계』, 전대호 옮김, 이제이북스, 2008; 『선험적 관념론의 체계』, 김혜숙 옮김, 지식을만드는지식, 2010.
테오도어 아도르노, 『미학이론』, 홍승용 옮김, 문학과지성사, 1997.

유희와 예술

실러

Friedrich Schiller

프리드리히 페히트Friedrich Pecht · 요한 레온하르트 랍Johann Leonhard Raab,
〈프리드리히 실러〉Friedrich Schiller, 1859년경, 강판 조각.

Friedrich Schiller

플라톤(기원전 427~기원전 347)은 일찍이 중기 대화편 『국가』에서 예술가는 자신이 묘사하는 대상에 관한 '지식'을 지니지 않고 단지 "많은 무지한 사람들에게 아름답게 보이는 것"을 "모방하는" 데 불과하기 때문에 예술이란 "진지한 행위"가 아니라 "놀이"paidia에 지나지 않는다(Platon, R. 602b)고 예술을 단죄했다(제1장 참조). 이 주장에 비하면 만년의 대화편 『법률』Leges에는 '놀이'에 대한 다른 종류의 생각도 발견되는 듯하다. 왜냐하면 플라톤은 '인간'이란 애초에 "신의 완구paignion〔노는 도구〕"(덧붙이자면 '완구'와 '놀이'라는 두 개의 그리스어는 어근이 같다)이기 때문에, 인간은 "가능한 한 훌륭한〔아름다운〕 놀이를 즐기면서 생애를 보내야" 한다고 아테네에서 온 손님에게 이야기하도록 하기 때문이다(L. 803c). 즉 인간은 신의 완구로서 직분을 스스로 다해야 할 존재로 여겨진다. 그렇다고는 해도 플라톤에 의하면 "신의 꼭두각시"인 인간은 "거의 진리에 관여하지 않기" 때문에(804b) '놀이'라는 개념도 그 부정적인 함의를 모면하지 못한다.

'놀이=유희'라는 개념을 다시 규정함으로써 플라톤의 비판에서 예술을 구출하는 것은 근대 미학을 휩쓸아친 동기 중 하나이며, 이 점에서 지도적 역할을 한 것이 프리드리히 실러Johann Christoph Friedrich von Schiller(1759~1805)이다. 이하에서는 실러의 독자적인 '유희'Spiel 개념이 전개된 『인간의 미적 교육에 관한 서간』Über die ästhetische Erziehung des Menschen(1795, 이하에서는 『미적 교육 서간』이

라 쓴다)*에 입각하여 그의 '유희' 개념을 검토하기로 한다.

인식의 여러 능력의 유동遊動

실러의 논의는 칸트의『판단력 비판』(1790)을 전제로 한다. 여기서 먼저 칸트에 관해 필요한 범위에서 짚어보고자 한다.

『순수이성비판』*Kritik der reinen Vernunft*(제1판 1781, 제2판 1787)에서 Spiel이라는 말의 용법은 크게 두 가지로 나뉜다. 하나는 ins Spiel setzen이라는 숙어의 용법으로, '활동시키다'라는 의미이다. "인식 능력을 활동시킨다"(KrV, A66; B91)라는 용례가 그 전형적인 예이다. 또 하나는 "어떠한 객관과도 관계하지 않는 표상의 Spiel"(KrV, A194; B239)이라는 용례와 "객관적 타당성을 지니지 않은 단순한 Spiel이다"(A239; B298)라는 용례에서 전형적으로 볼 수 있듯, 우리의 표상이 객관과 관계하여 인식을 초래하는 법 없이 단지 주관적인 것에 머무는 경우에 사용된다. 부정적인 의미를 포함하는 까닭에 '장난'이라는 번역어를 이에 대응시킬 수도 있을 것이다.

이에 비해『판단력 비판』에서 칸트는 새로운 Spiel 개념을 제기한다. 아름다운 것에 대한 취미판단에 관해 칸트는 다음과 같이 말한다(덧붙이자면 여기서 인용하는 것은『판단력 비판』본문에서 처음으로 Spiel이라는 말이 사용된 부분이다).

* 프리드리히 실러,『프리드리히 실러의 미적 교육론』, 윤선구·이경희·조경식·하선규·한진이 옮김, 대화문화아카데미, 2015.

이 표상에 의해 활동Spiel되는 인식의 여러 능력[즉 구상력과 오성]은, 여기서는 자유로운 Spiel 속에 있다. 왜냐하면 어떠한 규정된 개념도 이들 인식의 여러 능력을 어느 특수한 인식규칙으로 제약하는 일이 없기 때문이다. (V, 217)

여기서 말하는 "자유로운 Spiel"이야말로 『판단력 비판』에서 칸트가 새롭게 도입한 Spiel 개념이며, 이 "자유로운 Spiel"의 유무에 의해 취미판단은 통상의 인식판단―즉 『순수이성비판』이 주제로 삼는 판단―과 구별된다.

칸트에 의하면 '인식'이 생기는 까닭에 "직관의 다양을 통합하기" 위한 능력으로서의 "구상력"과 "개념의 통일"을 위한 능력으로서의 "오성"이 필요하다(217). 알기 쉽게 바꿔 말하면 "구상력"(이는 제5장에서 "구상력"이라 번역한 imagination과 동일하다)이란 감성의 차원에서 하나의 통합(일종의 게슈탈트)을 파악하는 능력이며, '오성'이란 개념에 의해 대상을 규정하는 능력이다. 이 두 가지 능력이 함께 '활동'Spiel함으로써 처음으로 인식이 성립한다. 즉 구상력에 의해 대상이 감성적으로 주어지고, 오성에 의해 이 감성적인 소여가 개념적으로 규정된다. 칸트의 술어를 사용한다면, 구상력에 대해 감성적으로 주어지는 대상의 '표상'은 "오성을 통해 객관과 결부"된다(203).

'취미판단'도 판단인 한, 이 두 가지 능력을 전제로 하지만 "이것은 아름답다"라는 판단은 결코 "아름답다"라는 개념에 의해 대상을 객관적으로 규정하는 게 아니다. 왜냐하면 칸트에 의하면 취미판단을 내리는 사람은 대상에 의해 주어지는 "표상"을 결코 "객관과 결부시키지" 않고, 단지 "주관에, 즉 주관의 쾌, 불쾌의 감정에 결부시키는" 데

불과하기 때문이다(203). 어떠한 객관과도 관계하지 않는다는 점에서 『판단력 비판』에서의 "자유로운 Spiel"이라는 개념은 『순수이성비판』에 쓰인 Spiel의 둘째 용례를 계승하고 있는 듯 여겨진다. 그러나 여기서는 『순수이성비판』의 둘째 용례에서 볼 수 있는 듯한 부정적인 함의는 없다. 오히려 Spiel이 '자유'롭다는 것의 적극적인 의의를 칸트는 강조한다.

"이것은 X이다"라는 인식판단의 경우, 어느 일정한 오성 개념 X가 "이것"이라는 주어에 의해 지명된 구상력의 표상을 규정한다. 그러므로 인식에서는 오성이 구상력을 지배하고, 그러므로 양자 사이에 "자유로운 Spiel"은 성립하지 않는다. 칸트의 말을 사용한다면, "구상력을 인식을 위해 사용할 때에는 구상력은 오성의 강제 아래 있으며, 오성 개념에 적합하도록 제약되어 있고"(316), "두 가지 마음의 힘〔구상력과 오성〕의 일치는 ……어느 일정한 〔오성〕 개념의 강제 아래에 있다"(295-296).

그에 비해 취미판단에서는 오성과 구상력 사이의 이러한 지배, 피지배 관계는 존재하지 않고 오히려 "구상력은 자유 속에 있어서 오성을 환기하고, 오성은 개념 없이 구상력을 규칙적인 활동 속에 넣어둔다"(296)라는 구상력과 오성의 상호작용이 성립한다. 바꿔 말하면 "상호적 조화에 의해 생기가 부여된 두 가지 마음의 힘(구상력과 오성)의, 〔오성의 강제에서 해방되어〕 가벼워진 활동"(219)이 취미판단을 특징짓는다. 취미판단에서 구상력과 오성의 활동이 "가벼워"지고 "자유"인 것은 인식판단의 경우와는 달리 "그 어떤 규정된 개념도 이들 인식의 여러 능력을 어느 특수한 인식규칙으로 제약하지 않기" 때문이다(217). 이 의미에서 칸트는 취미판단에서 "표상의 여러 능력〔구

상력과 오성)은 주어진 표상을 **인식 일반**에 결부시킨다"(217)라고 말한다. 취미판단이 '인식 일반'에 관계한다는 것은 그것이 어느 특정한 인식으로 한정되지 않는다는 것을 말한다. 그러므로 『판단력 비판』이 주제로 삼는 인식의 여러 능력의 "자유로운 Spiel"(그것은 '유동遊動'이라고 번역할 수도 있다)이란 어느 특정한 한정에서 해방된 보편성과 결부된다. 그리고 실러의 '유희' 개념은 이러한 칸트의 논의를 배경으로 성립한다.

상호작용 속의 유희충동

실러는 칸트에게 이원론적 논의를 계승하면서 이를 독자적인 방식으로 이론화한다. 『미적 교육 서간』에서 실러에 의하면 감성적-이성적인 이원성을 드러내는 인간 존재 속에는 끊임없이 변화하는 질료적인 '상태'(다성多性)를 추구하는 '소재충동'Stofftrieb 혹은 '감성적 충동'과, 불변의 형식적 '인격'(일성一性)을 추구하는 '형식충동'Formtrieb이라는 두 가지 구별되는 요소가 있다(Schiller, XX, 341, 344-345)(덧붙이자면 실러가 말하는 '형식충동'은 '법칙을 부여하는'(346) 것을 지향하는 것이며, 칸트의 이론오성과 실천이성을 포괄하는 개념이다). 이러한 이원성은 인간의 유한성에서 유래한다. 왜냐하면 신에게는 형식(인격)이 질료(상태)를 결여한 공허한 것이 아니라 형식이 곧 질료이기 때문이다. "인격과 상태, 즉 자기와 그 여러 규정, 이것들을 우리는 필연적인 존재자(신)에서는 동일한 것으로 여기지만, 유한적인 존재자에서 양자는 영원히 두 개이다"(341).

이와 같이 실러는 이원론의 입장에 서지만, 실러에 의하면 이러한 두 가지 충동은 상호 대립하면서도 서로 다른 존재를 필요로 하며 동시에 인간 존재를 구성하는 불가결한 계기를 이룬다. 왜냐하면 인간은 질료(상태)를 결여하고는 자기 외부에 있는 타자와 관계할 수 없고 내용 없는 공허함에 불과하며, 형식(인격)을 결여하고는 인간은 완전히 타자성이며 자기 자신일 수 없기 때문이다. 이렇게 해서 인간에게는 "형식을 현실화"함과 동시에 "질료를 형식화하는" 일이 (343), 즉 서로 대립하는 두 가지 충동을 "결합한다"(354)라는 것이 "사명"Bestimmung(349)으로서 부과된다. 그리고 이 과제를 완수하는 것이 "미"(355)를 그 대상으로 하는 "유희충동"Spieltrieb이다(353).

감성적 충동은 규정**되는** 것을 바라고 그 대상을 수용하고자 한다. 반면 형식충동은 **스스로** 규정하고자 하고, 그 대상을 산출하고자 한다. 그러므로 유희충동은 스스로 산출한 듯 수용하고자 하고, 감관이 수용하고자 바라는 방식으로 산출하고자 하는 것이다. (354)

소재충동이 오로지 수동성과 결부되고 형식충동이 오로지 능동성과 관계하는 것에 비해 두 충동의 "상호작용"(348) 속에 생기는 유희충동에서는 대상을 수용하는 직관과 대상을 산출하는 행위가 하나가 된다.【도표 12-1】

그리고 실러에 의하면 여기서 인간에게 있어서의 '자유'가 성립한다. "소재충동과 형식충동은 마음을 강제한다, 즉 전자가 자연법칙에 의해, 후자는 이성의 법칙에 의해 강제"하지만, 두 충동이 똑같이 작

형식(인격) = 형식충동

두 충동의 상호작용 = 유희충동

질료(상태) = 소재충동

【도표 12-1】실러의 충동 개념

용하는 유희충동에서는 "감각의 강제도, 이성의 강제도 사라지기" 때
문에 "유희충동은 인간을 자연적으로도, 도덕적으로도 자유 속에 넣
어둔다"(354). 여기서 칸트의 "자유로운 Spiel"(유동)과의 관계에 관해
언급할 필요가 있다. 칸트와의 가장 큰 차이는, 칸트가 "구상력과 오
성의 활동Spiel"을 "오성의 강제" 유무에 따라 자유롭지 않은 것과 자
유로운 것으로, 즉 "인식판단"과 "취미판단"으로 나누는 것에 비해 실
러는 Spiel 그 자체를 단적으로 강제에서 '자유'로운 것으로 간주하는
점에 있다(바꿔 말하면 칸트에게 '자유로운'이라는 형용사는 Spiel을 구분
하기 위한 종차이지만, 실러에게 '자유'는 Spiel의 본질적인 특질을 이룬다).
그러므로 실러에게 Spiel, 즉 "유희"란 바로 인간에게 있어서의 이상
이다(352-353). "인간은 말의 완전한 의미에서 인간일 때에만 유희한
다, 그리고 유희할 때에만 전적으로 인간이다"(359). 동시에 유희충동
은 단순히 개인 속에서 조화를 가져오는 것에 그치지 않는다.

취미만이 개인 속에서 조화를 만들어낼 수 있기에 사회 속에 조
화를 가져온다. ……오로지 미적 전달만이 사회를 통합한다. 왜

냐하면 그것은 모든 사람들에게 공통된 것과 결부되기 때문이다. 우리는 감관의 쾌를 단지 개인으로서 향수하며, 그때 우리 안에 사는 유類는 우리에게 관여하지 않는다. ……우리는 인식의 쾌를 단지 유로서 향수한다. 그것은 우리가 우리의 판단에서 개인의 흔적을 주의 깊게 떼어놓기 때문이다. ……아름다움만을 우리는 개인으로서, 동시에 유로서도 향수한다. 즉 유의 대표자로서 향수한다. (410-411)

인간의 감성적인 측면과 정신적인 측면의 조화를 그 존립 조건으로 하는 취미에서 사람들은 감성적인 욕구에서와 같이 단순한 개인도, 이성적인 원리에 의거한 단순한 유類도 아니고, 개적個的인 동시에 유적類的인 존재이다. 미를 향수하는 사람들이 엮어내는 "유희의 나라"(410)에서야말로 개성과 보편성이 공존하는 "평등의 이상"(412)이 성립할 것이다. 실러의 '유희'론은 이와 같은 이상사회에 대한 전망 속에서 끝난다(제9장 참조).

세계의 장난과 예술작품

실러가 인간의 특질로서 도출한 이원성을 프리드리히 슐레겔(1772 ~1829)은 예술작품의 원리로 개조한다.

프리드리히 슐레겔은 자신이 이상으로 여기는 문학 본연의 모습을 "낭만적 문학"이라 부른다(Schlegel, II, 182; AF 116). 이 문학은 '발전적' 특질에 의해 특징지어지는데, 그것은 낭만적 문학이 통상의 문학

과 같이 단지 어느 실재적 대상을 묘사할 뿐만 아니라 동시에, 그것을 통해 묘사하는 자기의 행위 그 자체를 묘사한다는 자기 반성적이고 자기 언급적인 구조를 지니기 때문이다. "발전적인 문학은……자기 자신을 항상 부정하면서sich vernichten, 또한 항상 다시 자기 자신을 책정한다sich setzen"(XVI, 102; Nr. 208). 즉 낭만적 문학은 어느 실재적인 묘사대상 속에 자기를 책정하면서, 그와 같이 실재화된 자기를 부정함으로써 자기의 이념적인 힘을 보여주는데, 그것에 머무르지 않고 다시 어느 실재적인 묘사대상 속에 자기를 책정하는 방식으로 자기 책정과 자기 부정을 반복한다(이 점에 대해서는 제13장의 '비평' 개념을 참조). 이렇게 해서 낭만적 문학은 "〔묘사대상에 대한〕 실재적 관심으로부터도 〔묘사하는 예술가 자신의〕 이념적인 관심으로부터도 자유로워져서 문학적인 반성〔반사〕의 날개를 타고, 묘사되는〔실재적인〕 것과 묘사하는〔이념적인〕 것 사이의 중간에서 가장 많이 떠돌고, 이 반성〔반사〕을 항상 또 거듭제곱해서, 한없이 거울을 이어놓은 것과 같이 몇 겹이고 할 수 있기" 때문에 "낭만적 문학만이 무한이고 또한 자유이다"(II, 182-183; AF 116)라고 일컬어진다. 실러라면 이러한 사태에 대해 "유희"라는 말을 사용하겠지만, 슐레겔은 이 "자기 창조와 자기 부정의 영원의 교환"을 "아이러니"라 부른다(II, 172; AF 51). "아이러니"는 그러므로 문학의(나아가서는 예술 일반의) 원리이다.

그러나 슐레겔 또한 『문학에 관한 회화會話』Gespräch Über die Poesie(1800)에서 등장인물에게 다음과 같이 말하게 함으로써 아이러니를 Spiel과 결부시킨다.

안토니오 어떠한 시 작품도 본래 낭만적이어야 한다. ……실

필리피노 리피Filippino Lippi, 〈음악의 알레고리〉Allegory of Music,
1500년경, 61×51cm, 베를린 국립미술관.
슐레겔은 『문학에 관한 회화』에서 등장인물의 말을 빌려, "모든 미는 알레고리이다.
사람은 지고한 것을 말할 수 없는 까닭에 그것을 단지 알레고리적으로만 말할 수 있다"라고 한다.

제로 완전히 통속적인 장르, 예컨대 연극Schauspiel에서도 우리는 아이러니를 요구하고 있다. 즉 우리는 사건, 인간, 한마디로 말하자면 인생의 활동Spiel 전체가 실제로도, 또한 연기Spiel로서도 받아들여져서 연기되는 것을 요구한다. 이것이야말로 우리에게는 가장 본질적인 것이라고 여겨진다. ……그러므로 우리는 단지 전체의 의미에만 의거한다. 감관, 심정, 오성, 상상력을 개별적으로 매혹하여 감동시키고 활동시켜서 즐겁게 하는 것은, 우리가 전체로까지 승화되었을 때는 이 전체 직관의 단순한 징표, 수단으로 보일 것이다.

로타리오 예술의 모든 신성한 활동〔장난〕Spiel der Kunst은 세계의 무한한 활동〔장난〕, 즉 영원히 자기 자신을 형성하는 예술작품을 멀리부터 아득하게 모조한 것에 불과하다.

루도비코 바꿔 말하면 모든 미는 알레고리이다. 사람은 지고한 것을 말할 수 없는 까닭에 그것을 단지 알레고리적으로만 말할 수 있다. (II, 323-324)

여기서는 독일어 Spiel의 다양성을 이용한 아찔한 논의가 전개된다. 안토니오가 먼저 주제로 삼은 것은 '연극' 혹은 '연기'라는 의미에서의 Spiel이다. 이것은 자기 자신을 부정하고 어느 별개의 것을 모방하면서 나타난다는 특질을 지닌다(그러므로 여기서 안토니오는 '아이러니'의 구조를 간파한다). 게다가 안토니오는 모든 인간의 '활동'Spiel을 '연기' = '아이러니'로 파악해야 할(즉 개개인의 활동을 그 자체로 절대시하는 게 아니라 어느 전체의 부분으로서 복원하는 것) 필요성을 호소한다. 이를 이어받아 로타리오는 예술작품이라는 하나의 Spiel(활동) 또

BELLEZZA.

슐레겔은 예술과 세계 간의 아이러니의 구조에 바탕해 모방을 '알레고리'로 규정한다.
체사레 리파가 『이코놀로지아』에서 묘사한 '미'의 의인상(1603).

한 마찬가지로 아이러니의 구조를 갖추고 있다고 계속한다. 모방하는
예술작품이 하나의 Spiel이라면, 모방되는 것으로서의 '세계' 그 자체
(즉 안토니오가 말하는 '전체') 또한 Spiel로서 특징지어질 것이다. 그리
고 루도비코는 이러한 아이러니의 구조에 바탕해 모방을 '알레고리'
로 규정한다(직접 감성적으로 표현할 수 없는 지고한 것을 간접적으로 표
현하는 '알레고리'에 관해서는 제14장 참조).

　세계 그 자체를 Spiel로서 파악하는 입장은 프리드리히 니체
Friedrich Nietzsche(1844~1900)에게서도 확인할 수 있다. 유고 「그리

체사레 리파가 『이코놀로지아』에서 묘사한 '학문'의 의인상(1603).

스인의 비극시대에서의 철학」Die Philosophie im tragischen Zeitalter der Griechen(1873년 집필)에서 니체는 헤라클레이토스Hērákleitos ho Ephésios(기원전 540년경~기원전 480년경)의 단장을 자유롭게 해석하면서 다음과 같이 말한다.

생성과 소멸, 건설과 파괴를 ……영원히 변함없이 무구하게 영위하는 것은 이 세상에서는 단지 예술가와 어린이의 유희뿐이다. 그리고 어린이와 예술가가 놀듯, 영원히 사는 불은 무구한 채

로 놀고 구축하고는 파괴한다. 이 유희를 영겁의 시간Äon은 스스로 논다. (Nietzsche, III/2, 324)

니체에 의하면 "영원히 사는 불" 혹은 "영겁의 시간"이 "놀" 때 "세계의 유희"(327)야말로 세계 본연의 모습이며, 세계는 "항상 새롭게 눈뜨는 유희충동"(325)에 의해 항상 새롭게 "유희"로 이끌린다.

"자기 창조와 자기 부정의 영원한 교환"(슐레겔)으로서, 혹은 "구축하고는 파괴하는"(니체) 행위로서 "유희"는 어느 특정한 목적에 의해 제약되지 않는 자기 목적적이고 영속적인 활동 그 자체이다.

유희에서 예술로

마지막으로 '유희'를 단서로 예술작품을 해명하는 한스 게오르크 가다머의 『진리와 방법』(1960)을 살펴보기로 하자.

가다머는 슐레겔의 한 구절 —"예술의 모든 신성한 활동〔유희〕Spiel은 세계의 무한한 활동〔유희〕, 즉 영원히 자기 자신을 형성하는 예술작품을 멀리부터 아득하게 모조한 것에 불과하다"(Schlegel, II, 324) —을 인용하면서 슐레겔이 '예술'을 "목적도 의도도 없고 또 노고도 없이 항상 재생하는 유희"로 간주하는 것을 높이 평가한다(Gadamer, I, 111). 그러나 가다머에 의하면 예술은 유희의 일종이긴 하지만 그 속에 어떤 특수한 의의가 있다. 가다머는 이 점을 명확히 하기 위해 예술의 일례로서 '연극'Schauspiel(직역하면 '보이는 유희')을 들어서 다음과 같이 논한다.

통상의 유희(즉 경기를 포함하는 놀이)는 관객을 위해 이루어지는 게 아니다. 스포츠와 같이 관객 앞에서 이루어지는 경기도 본래는 관객을 고려하는 게 아니다(그렇지 않으면 그것은 구경거리가 되어서 경기로서의 성격을 잃는다). 그러나 '연극'은 "관객을 향해 열려 있다"(115). 동시에 이는 연극뿐만이 아니라 모든 장르의 예술에 타당하다. "예술의 표현은 그 본질상 설령 그것을 듣거나 보는 사람이 없어도 누군가에 대한 것이다"(116). 그리고 이와 같이 관객을 향해 열림으로써 "유희〔연기〕는 이해되어야 할 의미내용을, 또 그러므로 연기자의 행동에서 떼어낼 수 있는 의미내용을 자기 자신 속에 짊어지게"(115) 된다. 즉 유희는 유희하는 사람의 단순한 (주관적) 활동이기를 멈추고, 동시에 그 관조자에게 (객관적) 대상이 된다. 가다머는 이 사태를 다음과 같이 설명한다. "유희는 그 이념성을 획득하고 그 결과 유희는 유희로서 사념되고 이해될 수 있는 것이 된다. ……즉 유희는 단순히 에네르게이아energeia〔활동〕라는 성격뿐만 아니라 소산 즉 에르곤ergon이라는 성격을 지닌다. 이러한 의미에서 나는 유희를 형상〔형성된 것〕 Gebilde이라고 부른다"(116).

이리하여 예술 특유의 '형상으로서의 유희'는 이중성을 띤다.〔도표 12-2〕

유희〔연기〕는 형상〔에르곤〕이다 — 이 명제가 의미하는 것은 유희〔연기〕는 연기되는 것에 의거하고 있는데도 불구하고 유의미한 전체여서, 이 전체가 그러한 것으로서 반복적으로 표현되고 또한 그러한 의미 속에서 이해될 수 있다는 것이다. 그러나 형상은 또한 유희〔연기·에네르게이아〕이다. 그도 그럴 것이 형상은

그 이념적인 통일성에도 불구하고, 단지 그때마다 연기되는 것에서만 그 충분한 의미를 요구하기 때문이다. (122)

위의 논의는 두 가지 입장에 대한 비판을 포함한다. 가다머는 첫째로 예술작품을 그때마다의 연기(일반적으로 말하면 해석)에서 해소하는 입장을 비판한다. 확실히 예술작품은 관조자에게 향해 있고 관조되는 것에 의해 그 본래의 모습을 드러낸다. 그러나 예술작품은 개개의 연기(혹은 해석) 이상의 것이며 저마다 개별적인 연기(혹은 해석)에서 해소되는 법 없는 '이념적 통일성'(혹은 '동일성')을 지닌다. 그러나 가다머는 둘째로, 그때마다의 연기(혹은 해석)를 무시하고 예술작품의 동일성을 이른바 추상적으로 파악하고자 하는 입장도 비판한다. 즉 가다머에 의하면 '작품'과 '상연'(혹은 해석)은 불가분의 것이다(여기서 볼 수 있는 논의의 구도는 끊임없이 변화하는 질료적인 '상태'(다성多性)를 추구하는 '소재충동' 혹은 '감성적 충동'과, 불변의 형식적인 '인격'(일성一性)을 추구하는 '형식충동'이라는 두 가지 충동을 구별하면서 양자의 상호작용으로서 '유희충동'을 파악하는 실러의 논의 구조와 유비적이다).

작품에는 필연적으로 복수의 '상연'(혹은 해석)이 존재한다. 그러나 그것은 "다양한 해석이 임의로 병존하고 있음"을 의미하지 않는

┌── 에르곤＝이념적 통일성

└── 에네르게이아＝그때마다의 상연과 해석

【도표 12-2】 가다머에 따른 형상으로서의 유희

다. 오히려 "항상 선행하는 것을 모범으로 삼으면서 생애를 통해 그것을 변화시키는 데서 전통이 형성되는 것이며, 새로운 시도는 모두 이 전통과 대결하지 않으면 안 된다"(124). 즉 다양한 해석은 하나의 전통을 형성하면서 나아가 새로운 해석을—이 전통과의 대결에서, 동시에 이 전통의 더한 전개로서—환기한다. "어느 위대한 배우, 연출가 혹은 음악가에 의해 만들어진 〔모범적〕 전통은 ……〔후속하는 예술가에 의한〕 자유로운 형식화를 방해하는 것이 아니다. 오히려 전통은 작품과 하나로 융합해 있으며 그 결과 이 모범과의 대결은 작품 그 자체의 대결과 마찬가지로, 〔후속〕 예술가 개개인에 의한 모범에 입각한 창조적인 활동die schöpferische Nachstellung을 불러일으킨다"(124). 여기서 가다머는 어느 동일한 작품의 복수 상연(혹은 해석)에 입각하여 논의를 전개하고 있는데, 여기서 확인할 수 있는 전통과 혁신의 문제는 앞서 제8장에서 '독창성의 역설'로서 논한 사태, 즉 역사의 흐름을 끊는 비연속성으로서의 독창성도 역사 혹은 전통을 전제로 한다는 사태에 부합한다. "형상으로서의 유희"라는 가다머의 이론은 유희가 지닌 이원성을 조명함으로써 예술의 역사적인 동태動態 ─즉 예술가 혹은 예술작품을 상연=해석하는 사람뿐만이 아니라 예술작품을 수용=해석하는 모든 사람 또한 창조적으로 거기에 참여하는 역사적인 동태 ─에 대한 통찰을 가능하게 해준다.

참고문헌

위르겐 하버마스ユルゲン・ハーバーマス, 『현대성의 철학적 담론』近代の哲學的ディスクルス 제
2장, 미시마 겐이치·구쓰와다 오사무·기마에 도시아키·오누키 아쓰코三島憲一・轡田收・木前利
秋・大貫敦子 옮김, 岩波書店, 1990, 원저는 1985년 출간.
테리 이글턴テリー・イーグルトン, 『미의 이데올로기』美のイデオロギー 제4장, 스즈키 사토시·
후지마키 아키라·아라이 메구미·고토 가즈히코鈴木聰・藤巻明・新井潤美・後藤和彦 옮김, 紀伊
國屋書店, 1996, 원저는 1990년 출간.
— 실러의 미학이론에 대해서는 이 두 권이 참조가 될 것이다.

위르겐 하버마스, 『현대성의 철학적 담론』, 이진우 옮김, 문예출판사, 1994.
프리드리히 실러, 『프리드리히 실러의 미적 교육론』, 윤선구·이경희·조경식·하선규·한진이 옮김,
대화문화아카데미, 2015.

비평과 저자

슐레겔

Friedrich Schlegel

프란츠 가레이스Franz Gareis, 〈프리드리히 슐레겔의 초상〉Portrait of Friedrich Schlegel, 1801.

비평criticism이라는 말은 '나누다, 골라내다, 판정하다, 결정하다' 라는 의미를 지닌 그리스어 동사 krinein에서 유래한다(판단 기준을 의미하는 kriterion, 질병의 전환점을 의미하는 krisis도 같은 어근에서 파생했다). 이미 플라톤과 아리스토텔레스에서 "판정하는 기술"hē technē kritikē(Platon, Po. 260b-c) 혹은 "이해력은 단지 판별하는 힘kritikē을 가졌을 뿐이다"(Aristoteles, 1143a 43)라는 용례를 볼 수 있지만(kritikē라는 말은 동사 krinein에서 파생된 형용사 kritikon의 여성형이다), 헬레니즘 기에 플라톤, 아리스토텔레스적 용어법과는 독립적으로 kritikē(즉 'krinein하는 재주')라는 명사가 문헌학에서 사용되었고 이것이 '비평' 개념의 기원이 되었다.

그러나 근대적인 '비평' 개념은 18세기 말부터 19세기 초에 걸친 초기 낭만주의 시대에 확립되었다. 미학의 성립기에 해당하는 18세기에 '비평'은 여전히 보편타당한 기준에 의거해 개개 작품의 좋고 나쁨을 판정하는 것을 의미했으나(제9장에서 흄의 '비평가' 규정 및 제7장에서 비코의 '크리티카' 규정을 참조할 것), 초기 낭만주의를 대표하는 카를 빌헬름 프리드리히 슐레겔Karl Wilhelm Friedrich von Schlegel(1772~1829)은 이러한 보편주의를 부정하고 비평을 문학 혹은 예술에서의 불가결한 행위로 파악한다. 이 장의 과제는 이 점을 검토하는 것이다.

비판철학의 '비평가'

프리드리히 슐레겔이 그의 독자적인 '비평' 개념을 제기한 것은 1797년이다. 그 독자성을 밝히기 위해서 슐레겔에 직접 앞선 칸트의 『판단력 비판』(1790)에서 볼 수 있는 '비평가' 규정을 먼저 참조하자 (〔α〕와 〔β〕는 인용자에 의한 보충).

비평가는 우리의 취미판단을 바르게 확장하는 데 이바지하도록 논의할 수 있으며 또 그렇게 하지 않으면 안 된다. 비평가가 무엇에 관하여 논의하는가 하면 그것은 ……〔α〕이 종류의 판단에서 인식의 여러 능력 및 그 행위에 대해 탐구하고, 〔β〕〔구상력과 오성의〕 상호적인 주관적 합목적성 — 주어진 표상에서 이 합목적성의 형식이 이 표상 대상〔에 있어서〕의 미라는 것은 위에서 서술한 대로이다 — 을 실제 예에서 분석하는 것에 관한 것이다. (Kant, V, 286)

칸트에게 '비평가'의 역할은 이중적이다. 비평가의 첫째 행위〔= α〕는 그가 "학문"Wissenschaft으로서의 비평이라고 부르는 것이며, 그것은 취미판단의 가능성을 인식능력의 자연본성에 입각하여 — 즉 오성과 구상력의 자유로운 활동 속에서 — 명확하게 하는 것을 지향한다 (이 점에 관해서는 제12장 참조). 그러므로 이 비평은 바로 『판단력 비판』의 과제이며, 그 비평을 행하는 비평가란 다름 아닌 비판철학자 칸트이다(두말할 필요도 없이 '비평'과 '비판'은 같은 독일어 Kritik의 번역어이다). 그에 비해 비평가의 둘째 행위〔= β〕는 그가 '재주'Kunst로서

의 비평이라 부르는 것이며, 그것은 개개의 작품에 입각하여 그것이
구상력과 오성의 조화를 초래하는 연유를 명확히 한다. 이 둘째 의미
의 '비평'은 우리가 통상 '예술비평'이라는 이름 아래 이해하는 것에
가깝다고는 해도, 칸트에게는 각 작품의 개별성에 대한 시선이 전혀
인정되지 않는 점에 유의해야 할 것이다. 즉 비평가의 행위는 어디까
지나 아프리오리a priori한(즉 개개의 작품에 우선하는) 원리를 전제로
하면서 그 원리를 "실제 예에 입각하여 보여주는" 점에 있다. 그리고
칸트는 "우리는 여기〔『판단력 비판』〕에서는 단지 초월론적 비판으로
서의 비평〔즉 학문으로서의 비평〕에만 종사한다"라고 말하고, 스스로
의 행위를 비평가의 첫째 업무로 한정한다(286). 이와 같이 아프리오
리즘a priorism을 표방하는 칸트의 '학문으로서의 비평'은 이중 의미
에서 개별적인 작품으로부터 멀어진다.

'보편적 이상'에서 '개별적 이상'으로

슐레겔의 비평 개념은 이러한 아프리오리즘에 대한 비판을 함의
하고 있다. 그는 다음과 같이 말한다. "비평은 작품을 보편적 이상ein
allgemeines Ideal에 입각하여 판정하면 안 된다. 그게 아니라 각 작품
의 개별적 이상das individuelle Ideal을 추구해야 한다"(Schlegel, XVI, 270;
Nr. 197). "비평은 작품을 작품 자신의 이상과 비교한다"(179; Nr. 1149). 비
평의 과제는 어느 보편적인 기준을 개개의 작품에 적용하여 그 좋고
나쁨을 판정하는 것에 있지 않고, 개개의 작품에 입각하여 그 작품에
고유한 이상을 추구하는 것에 있다. 이 주장에 의해 슐레겔의 비평 개

념은 그 이전의 비평 개념과 구별된다.

그러나 이 과제는 어떻게 완수될 수 있을까? 과연 각 작품의 '개별적 이상'이란 무엇일까? 슐레겔은 다른 단장에서 다음과 같이 쓰고 있다. "비평이란 본래 어느 작품의 정신과 문자를 비교하는 것이다. ……비평한다는 것은 어느 저자를, 저자가 자기 자신을 이해하는 것보다 더욱 잘 이해하는 것이다"(168; Nr. 992). 즉 비평이란 문자 속에 쓰인 작품을 앞에 두고 그것이 어떠한 것일 수 있었는지, 혹은 어떠한 것일 수 있는지를 묻는 행위이다. 이것이 문자와 정신의 비교, 혹은 작품과 그 이상의 비교라고 불린다(덧붙이자면 문자와 정신이란, 구약과 신약의 관계를 보여주기 위해 『신약성서』—「로마 신자들에게 보낸 서간」(제3장 29절, 제7장 6절)과 「코린토 신자들에게 보낸 둘째 서간」(제3장 6절 참조) —에서 사용된 대對개념 '문자'와 '영'靈에서 유래한다).

저자는 어떤 정신을 실재화하고자 문자를 기록한다. 이러한 의미에서 "문자는 고정화된 정신이다"(XVIII, 297; Nr. 1229). 비평가는 저자에 의한 정신으로부터 문자로 방향을 역전하여 남겨진 문자를 단서로 "[문자 속에 고정된] 정신을 자유롭게 하여"(ibid.), "문자를 유동화한다"(344; Nr. 274). 그러나 이 저자와 비평가의 관계는 결코—신플라톤주의에서와 같이 안에서 밖으로, 밖에서 안으로라는—원환적인 것일 수 없다(제3장 참조). 왜냐하면 저자가 정신을 충분히 문자 속에 고정했다고는 할 수 없기 때문이다. 아니, 애초에 저자가 이 정신을 충분히 파악하고 있었다고도 할 수 없다. 그러므로 비평가에게 요구되는 것은 반드시 문자 속에 충분하게 고정되지는 않았을 정신을 문자 속에서 읽어내는 것이다. 슐레겔은 다음과 같이 적고 있다.

누군가를 이해하기 위해서는 우리가 먼저 그 사람보다 현명하지 않으면 안 된다. 또한 그 사람과 마찬가지로 현명하고, 그 사람과 똑같이 어리석지 않으면 안 된다. 혼란스러운 작품 본래의 의미를 저자가 이해한 이상으로 이해하는 것만으로는 충분하지 않다. 우리는 또한 이 혼란 그 자체를 원리로까지 거슬러 올라가서 인식하고 특성을 묘사하며 더 나아가 구성할 수 있어야 한다. (XVIII, 63; Nr. 434)

비평가의 행위는 저자 이상으로 저자를 이해하면서 저자의 실패를 그 원인으로 거슬러 올라가서 밝혀내고, 있음직한 작품을 만들어내는 것에 있다. 이러한 의미에서 "진정한 비평은 제2의 포텐츠Potenz의 저자이다"(XVIII, 106; Nr. 927)라고 일컬어진다. 낭만파 시대에 널리 사용된 이 '포텐츠'라는 말은 수학의 '거듭제곱'을 하나의 모델로 해서 고안된 것으로, 힘의 정도, 강도를 의미한다('권세', '잠재력'으로 번역되기도 한다). 현실의 저자를 뛰어넘는 비평 행위가 '제2의 포텐츠의 저자'로 정식화된다.

창조의 연쇄로서 비평

비평이 '제2의 포텐츠의 저자'라면 여기서 귀결되는 것은 비평이 예술에서 외적인 게 아니라, 오히려 예술을 구성하는 불가결한 요소이며 예술 그 자체라는 사태이다. 이는 다음 두 가지 의미에서 이해되어야만 한다.

첫째는 작품 그 자체가 비평을 내재시킨다는 의미이다. 슐레겔은 자신이 이상으로 삼는 '낭만적 문학'에 대해 다음과 같이 말한다. "낭만적 문학에서는 낭만적 비평이 문학 그 자체와 결합되지 않으면 안 된다. 이로 인해 문학은 거듭제곱화potenzieren되어 ……그 결과 문학과 비평적인 문학은 결합하고 융합하고 혹은 혼합한다"(XVI, 153; Nr. 797). 구체적으로 말하자면 문학은 비평을 내재시킴으로써 자기 반성적이고 자기 언급적이 되어 단지 어느 작품을 제시할 뿐만 아니라 동시에 이 작품이 태어나는 창작의 과정 자체도 묘사의 대상으로 삼는다. 즉『아테네움』제238단장(1798)의 말을 인용한다면 "문학은 그 어떤 묘사에서도 자기 자신을 동시에 묘사하고 모든 곳에서 문학Poesie인 동시에 문학의 문학Poesie der Poesie이다"(II, 204; AF 238)라고 할 수 있다.

둘째로 슐레겔은 비평 그 자체가 문학이어야 한다고 주장한다. 『리체움』Lyceums-Fragmente 제117단장(1797)에는 다음과 같이 적혀 있다. "문학은 단지 문학에 의해서만 비평될 수 있다. 그 자체가 예술 작품이 아닌 듯한 예술판단[비평]은 ……예술의 영역에서 시민권을 갖지 않는다"(II, 162; L 117).

이와 같이 슐레겔이 말할 때 그는 어느 특정한 작품을 염두에 두고 있었다. 그것은 셰익스피어의『햄릿』평을 포함한 괴테의『빌헬름 마이스터의 수업시대』Wilhelm Meisters Lehrjahre(1795～1796, 이하 『수업시대』로 표기)이다. 첫째로 슐레겔에 의하면 괴테의『수업시대』는 "자기 자신을 판정하고 있으며, 그러므로 예술비평가의 노고를 면제해주는 책 중 하나"이다. "아니 이 책은 단지 자기 자신을 판정하고 있을 뿐 아니라 자기 자신을 묘사하고도 있다"(II, 133-134). 앞서 인용한

슐레겔에 의하면 『빌헬름 마이스터의 수업시대』는 『햄릿』에 대한 비평으로서, "이미 형성된 것"으로
서의 『햄릿』을 다시 "새롭게 형성"한 작품이다. 『햄릿』의 표제지와 권두 삽화, 런던, 1776.

『아테네움』 제238단장과의 대응은 언뜻 보면 명확하다. 슐레겔에게
괴테의 이 소설은 "문학의 문학"(거듭제곱된 문학, 즉 비평을 내포하는 문
학)을 대표하는 작품이다. 나아가 슐레겔은 『수업시대』에서 발견되는
『햄릿』평에 주목하면서 다음과 같이 서술한다.

어느 시인[괴테]이 시인으로서 어느 시 작품[『햄릿』]을 직관하
고 묘사하는 경우에, 시 작품[『수업시대』] 이외의 무언가가 생

길 것인가. ……시인이자 예술가인 자는 ……묘사를 새롭게 묘
사하고, 이미 형성된 것을 또 한번 형성하고자 할 것이다. 그 사
람은 작품을 보완하고 젊게 하며 새롭게 형성할 것이다. (II, 140)

즉 슐레겔에 의하면 『수업시대』는 『햄릿』에 대한 비평으로서, "이
미 형성된 것"으로서의 『햄릿』을 다시 "새롭게 형성"한 작품이다.

그리고 이러한 작업을 요구하는 점에서 『햄릿』은 '고전적'이다.
혹은 달리 말하면 『수업시대』는 『햄릿』을 새롭게 형성하는 시도로서
『햄릿』의 고전성을 드러내는 작품이다. "고전적인 저작은 모두 완전
히 이해되는 일이 없는 까닭에 영원히 비평되고 해석되어야 한다"(XVI,
141; Nr. 671). "고전적인 것das Klassische, 단적으로 영원한 것, 즉 결코
완전하게는 이해되지 않는 것만이 비평의 소재일 수 있다"(II, 241; AF
404). 종종 낭만주의는 고전주의의 부정 위에 성립한 듯 간주되지만,
슐레겔은 고전적인 것을 부정하지 않는다. 오히려 슐레겔은 탁월한
작품 사이에 서로 성립하는 재창조의 과정 속에서 "한없이 생성되는
고전성에 대한 전망"(II, 183; AF 116)을 읽어낸다. 슐레겔의 '비평' 개념은
'상호텍스트성'(줄리아 크리스테바Julia Kristeva, 1941~)에 대한 시선
을 개척했다.

역사 속의 '예견적 비평'

비평을 내포한 문학 행위는 결코 완성될 수 없다. 그러므로 슐레
겔은 자기 문학이론의 강령이라고도 해야 할 『아테네움』제116단장

에서 자신이 추구하는 "낭만적 문학"을 "발전적 문학"(II, 182; AF 116)으로 규정하면서 다음과 같이 말한다.

낭만적 문학 장르는 아직 생성 속에 있다. 아니, 영원히 다만 생성하고 결코 완성될 수 없다는 것이 이 낭만적 문학 장르 본래의 본질이다. 낭만적 문학 장르는 어떠한 이론으로도 건져 올릴 수 없으며, 이 문학 장르의 이상을 특성화하여 묘사하려고 굳이 시도하는 게 허락되는 것은, 오직 예견적 비평eine divinatorische Kritik뿐이다. (II, 183; AF 116)

비평이란 통상 이미 존재하는 문학작품에 대해 이루어진다. 그러나 슐레겔이 여기서 추구하는 것은 "어떠한 이론"도 "건져 올릴" 수 없으며 늘 "생성" 속에 있는 낭만적 문학의 앞으로의 모습을 예견하는 비평이다.

왜 비평에 이러한 역할이 주어지는 것일까? 그것은 '비평'이 "역사와 철학의 중간항이며, 양자를 결부시키고 새로운 제3의 것으로 통합해야 할 것"이라는 점에서 유래한다(III, 60). 즉 '비평'의 행위란 단순히 구체적인 일과 결부되는 경험적 지식의 집적이 아니며 추상적인 개념과 결부되는 철학도 아니고, 양자를 매개하면서 경험적 지식을 개념화하고 혹은 거꾸로 개념을 역사적으로 파악하는 데서 성립한다. 그러나 역사는 아직 닫히지 않았으므로 비평의 행위가 단지 과거로만 향해서는 안 될 것이다. 이 점에 관련하여 슐레겔은 논고 「결합법적 정신에 관하여」Vom kombinatorischen Geist(1804)에서 "이미 존재하고 완성되어 개화를 마친 문학의 주석이 아니라 오히려 앞으로

완성되고 형성되는, 심지어 시작되어야 할 문학의 도구와 같은 비평", 즉 "단순히 〔기존의 것을〕 설명하고 유지할 뿐 아니라 그 자체로 산출적일—적어도 지도, 명령, 환기를 통해 간접적으로—" 듯한 비평의 '가능성'에 관해 논하고 있다(III, 82). 이러한 '비평'이 '산출적'이라 불리는 것은 역사에 앞서 있을 수 있는 장래를 구상하고 실제의 창작을 인도하는 것에 기여하기 때문이다.

다만 슐레겔은 이러한 예견적 비평 행위가 결코 완전한 것일 수 없음을 자각하고 있다. 예술사의 역사적인 인식을 수반하는 "필연적인 불완전성"에 관해 『문학에 관한 회화』*Gespräch über die Poesie*(1800)의 슐레겔은 등장인물 마르크스에게 다음과 같이 이야기하도록 한다.

> 예술사에서는 어느 하나의 정리만이 다른 하나의 정리를 더욱 잘 설명하고 해명한다. 어떤 부분을 그 자체로 이해하는 것은 불가능하다. 즉 어느 부분을 단지 개별적으로 파악하고자 하는 것은 분별없는 일이다. 그러나 전체는 아직 완결되지 않았다. 그렇기 때문에 이러한 종류의 지식은 모두 〔완전한 지식에 대한〕 단순한 접근이며 단편적인 일에 그친다. 그러나 그렇다고 해서 우리는 이 지식에 대한 노력을 단념해서는 안 되고 또 단념할 수도 없다. 왜냐하면 이 접근, 이 단편적인 일이 예술가 형성을 위해서 필요 불가결한 부분을 이루기 때문이다. (II, 340)

슐레겔은 여기서 전체와 부분 사이의 "해석학적 순환"을 역사적으로 동태화하는 것을 시도한다. 전체와 부분 사이의 상호적인 관계를 만들어가는 행위—그것은 슐레겔의 의미에서 바로 '비평'이

다―는 현존하는 여러 부분에서 있음직한 완전한 전체를 구상하는 동시에, 이러한 있을 법한 전체를 선취하면서 그에 어울리는 부분을 만들어낸다는 두 가지 계기를 불가분한 것으로서 포함한다. 역사가 결코 완결하지 않는 이상, 비평은 한편으로는 "단편적인 일"에 머물 수밖에 없지만, 그러나 바로 그 때문에 전체에 대한 접근을 추구하는 행위에서 불가결한 구성요소가 된다.

'아버지'의 이름 없는 비평

이상에서 검토해온 슐레겔의 '비평' 개념은 통상 '낭만주의' 아래에서 이해되는 사고법―즉 천재적인 저자를 중시하고 저자의 심리에 입각하여 작품을 이해하고자 하는 태도―과는 이질적이다. 그러나 19세기부터 20세기를 통해 심리주의적으로 이해된 (이른바) 낭만주의적 비평관이 확산된 것도 사실이다. 그리고 20세기를 대표하는 비평가 롤랑 바르트Roland Gérard Barthes(1915~1980)가 격퇴한 것은 이런 종류의 비평관이었다.

그는 논고 「저자의 죽음」La Mort de L'auteur(1968)에서 다음과 같이 말한다. "비평은 작품 아래에서 '저자'(혹은 저자를 뒷받침하는 여러 실체, 즉 사회, 역사, 진리, 자유)를 발견하는 것을 자신의 중요한 임무로 삼고자 한다. '저자'가 발견되면 텍스트는 '설명'되고 비평가는 승리를 거두게 된다"(Barthes, 44). 비평가가 작품을 저자에게 환원하고자 하는 배경에는 작품을 낳는 원인으로서의 저자야말로 작품을 '점유'하고 있다는 전제가 있다. 이에 대해 바르트는 저자에 의한

'점유'에서 작품을 해방하고자 한다. 이를 위해 그가 도입하는 방법적인 개념이 "텍스트"이다. 논고 「작품에서 텍스트로」De L'oeuvre au Texte(1971)에는 다음과 같은 구절이 있다.

> 작품은 부자 관계의 과정으로 파악된다. 사람들은 작품에 대한 세계의(인종의, 나아가 역사의) 한정작용, 작품 상호의 연쇄 관계, 저자에 의한 작품의 점유를 요청한다. 저자는 작품의 아버지이자 소유자로 간주된다. ……〔그에 비해〕 텍스트는 아버지의 이름 없이 읽힌다. ……텍스트는 그 아버지의 보증 없이 읽을 수 있다.(913)

'텍스트의 통일성'을 보증하는 것은 작품을 저자와 결부시키는 인과관계가 아니다. 오히려 '텍스트의 수신인'으로서 '독자'야말로 '텍스트의 통일성'을 뒷받침한다(45). 알기 쉽게 말하자면, 작품을 그 배후의 저자(혹은 시대정신)로 환원하는 것이 아니라 이른바 바로 앞에 위치하는 수용자의 수용행위와 결부시켜 그 수용행위에 입각해 텍스트로부터 그때마다 새로운 의미를 생산하는 것이 지향된다.

바르트는 종래의 비평 개념을 180도 전환시키는 것처럼 보인다. 그러나 바르트가 "텍스트에 관한 언설은 그 자체가 그야말로 텍스트, 텍스트의 탐구, 텍스트의 노동이 되어야 한다"(915)라고 말할 때, 여기서 "문학은 단지 문학에 의해서만 비평될 수 있다. 그 자체가 예술작품이 아닌 듯한 예술판단〔비평〕은…… 예술의 영역에서 시민권을 갖지 않는다"(Schlegel, II, 162; L 117)라는 슐레겔의 말이 지닌 아득한 반향을 알아듣는 것도 결코 불가능하지 않다. 적어도 "'아버지'의 이름" 없이

적어도 "'아버지'의 이름" 없이 텍스트를 읽고 그것을 통해 새로운 텍스트를 형성하고자 하는 점에서 비평가 슐레겔의 행위는 바르트의 그것과 일치한다. 20세기를 대표하는 비평가 롤랑 바르트의 모습.

텍스트를 읽고 그것을 통해 새로운 텍스트를 형성하고자 하는 점에서 비평가 슐레겔의 행위는 바르트의 그것과 일치한다.

바르트가 격퇴한 것은 작품을 저자에게 환원하는 비평관이었으나 슐레겔이 비판하는 것은 다음과 같은 비평관이다.

이른바 역사적 비평의 두 가지 근본 법칙은 평범함의 요청과 일상성의 공리이다. 평범함의 요청이란 "모든 참으로 위대한 것, 선한 것, 아름다운 것은 진실답지 않다〔있을 법하지 않다〕. 왜냐하면 그것은 상궤를 벗어나서 적어도 의심스럽기 때문이다"라는 것이다. 일상성의 공리란 "우리 안에서, 또 우리 주변에 있는 것은 도처에 그런 것이었다. 왜냐하면 그것은 모두 지극히 자연스럽기 때문이다"라는 것이다. (II, 149; L 25)

슐레겔이 여기서 야유하는 "역사적 비평"이란 현재의 평범한 일상을 기준으로 과거의 위대한 작품을 말하자면 솎아내는 듯한 비평이다. 그에 비해 슐레겔은 사람들이 "참으로 위대한 것"을 낳는 형성 과정에 눈뜨게 하며, 이 형성 과정에 참여하고 나아가 그것을 추진하도록 사람들을 유혹한다. 바로 여기서 슐레겔이 주장하는 '비평'의 특질을 찾아야 한다.

참고문헌

발터 베냐민ヴァルター・ベンヤミン, 『독일 낭만주의의 예술비평 개념』ドイツ・ロマン主義における 藝術批評の概念, 아사이 겐지로浅井健二郎 옮김, 築摩書房, 2001.
— 초기 낭만주의 '비평 개념'의 의의에 주목하고 그것을 "젊게 하고 새롭게 형성"(슐레겔)한 것은 발터 베냐민Walter Benjamin(1892~1940)의 박사논문(1920년 간행)이다. 이 책에는 그 번역이 상세한 역주와 함께 수록되어 있다. 또한 프리드리히 슐레겔의 「괴테의 『(빌헬름) 마이스터〔의 수업시대〕』에 관하여」의 번역이 첨부되어 있으며 그 역주도 참조한다면 베냐민이 슐레겔을 어떻게 인용하고 해석했는지 한눈에 알 수 있다. 독자는 괴테, 슐레겔, 베냐민에 의한 세 가지 텍스트가 엮어내는 상호텍스트성과 마주할 수 있다.

아사누마 게이지淺沼圭司, 『상징과 기호―예술의 근대와 현대』象徴と記號―藝術の近代と現代, 勁草書房, 1982.
— 이 장 마지막에서 언급한 '텍스트' 개념을 다룬 일본의 대표적인 저서이다.

발터 베냐민, 『독일 낭만주의의 예술비평 개념』, 심철민 옮김, 도서출판b, 2013.
필립 라쿠 라바르트·장 뤽 낭시, 『문학적 절대―독일 낭만주의 문학 이론』, 홍사현 옮김, 그린비, 2015.

자연과 예술 II
셸링

Friedrich W. J. Schelling

요제프 카를 슈틸러Joseph Karl Stieler, 〈프리드리히 셸링의 초상〉Portrait of Friedrich Wilhelm
Joseph von Schelling, 1835, 72×58cm, 노이에 피나코테크, 뮌헨.

Friedrich W. J. Schelling

프리드리히 셸링Friedrich Wilhelm Joseph von Schelling(1775~1854)
은 초기 대표작 『초월론적 관념론의 체계』(1800)에서 "단지 우연히 아
름다운 자연이 예술에 대해 규칙을 부여한다는 것 따위는 애초에 있
을 수 없다. 오히려 완전한 예술을 낳는 것이야말로 자연미를 판정
하는 데 원리이자 규범이 된다"(Schelling, III, 622)라고 말하고, 종래의
예술론에서 '예술의 원리'로 간주되어온 '자연의 모방' 이론을 판정
하고 그것을 역전시킨다. 그것은 마치 「거짓말의 쇠퇴」The decay of
lying(1889)에서 오스카 와일드Oscar Wilde(1854~1900)가 말한 "예술이
인생을 모방한다기보다 오히려 인생이 예술을 모방한다"라는 역설적
인 명제를 예상시키는 듯하다(Wilde, 30). 이 장에서는 셸링에 의한 이
러한 역전이 의미하는 바를 자연과 예술의 관계를 둘러싼 미학사에
입각하여 밝히고자 한다.

그리스 로마 시대의 '예술의 자연모방설' 부재

"예술은 자연을 모방한다"라는 명제가 그리스 로마 시대부터 르
네상스를 거쳐 18세기에 이르기까지 타당하게 여겨져온 것은 잘 알
려진 대로이다. 다만 정확히 말하자면 그리스 로마 시대에 "예술은 자
연을 모방한다"라는 명제는 존재하지 않았다.

먼저 플라톤에 입각하여 고찰해보자. 여기서 말하는 '자연'이란 그리스어 physis인데, '이데아–직인의 소산–예술작품'이라는 존재의 3단계설을 취하는 플라톤에게 예술작품이란 "본성physis(이데아)에서부터 꼽자면 세 번째 작품"(Platon, R. 597e)에 불과하다. 즉 확실히 예술작품은 "모방한다"고는 해도 그것은 "이데아"로서의 physis를 "모방한다"는 게 아니라 "보이는 모습을 보이는 대로 모방할" 뿐이다. 이와 같이 physis라는 말을 이데아의 의미로 사용하는 플라톤에게 예술은 애초 physis를 모방하는 것일 수 없다.

"예술은 자연을 모방한다"라는 명제의 원천은 "기술은 자연을 모방한다"(Aristoteles, 194a 21-22, 381b 6)라는 아리스토텔레스의 『자연학』 *Physica*과 『기상학』*Meteorologica*에서 볼 수 있는 말 속에 있다. 이는 자연학상의 명제이며 예술이론과 하등의 관계가 없다. 그러나 이 명제가 "비극은 일정한 길이로 완결된 고귀한 행위의 모방mīmēsis praxeōs이다"(1449b 24-45)라고 예술의 모방성을 주장하는 『시학』의 명제와 후대에 결부됨으로써 "예술은 자연을 모방한다"라는 명제가 생긴다(이 점에 대해서는 제3장과 제11장 참조). 그러므로 "예술은 자연을 모방한다"라는 표현은 아리스토텔레스와 관련이 없기는 하지만, 사람들은 이 명제를 아리스토텔레스의 이름과 함께 계승해왔다.

그렇다면 "기술은 자연을 모방한다"라는 명제는 아리스토텔레스에게 무엇을 의미하는가. 이 명제 속에서는 자연과 기술을 둘러싼 아리스토텔레스의 기본적인 생각을 읽어내야 한다. 첫째, 자연과 기술은 모두 사물을 생성시키는 원리이지만 그 본연의 모습이 다르다. "기술은 (그에 의해 생성되는 사물과는) 다른 것 속에 있는 원리이지만, 자연은 (그에 의해 생성되는) 사물 그 자체 속에 있는 원리이다(인간

이 인간을 낳기 때문에)"(1070a 7-8). 즉 자연에서는 생성의 원리는(동식물이 생성되는 경우에서 확인할 수 있듯) 생성하는 것 그 자체에 내재하고 있으나 기술에서는 이러한 원리가 생성하는 것(예컨대 집)과는 별개의 것(가령 건축가) 속에 있다. 즉 자연의 소산은 내재적인 원리에 의해 생기는 데 비해 기술의 소산은 그 소산 외부의 기술자에 의해 생긴다.

이와 관련하여 둘째로 자연과 기술은 그 생성의 방식에 관해서도 다르다. 기술의 경우는 생성의 원리가 생성하는 사물 그 자체 속에서가 아니라 제작자로서의 인간 속에 있기(즉 석재가 그 자체로 집을 지향해서 생성하는 게 아니라 건축가가 석재를 이용하여 제작하기) 때문에 재료와 목적의 연관 및 제작의 과정도 우연성을 띠지 않을 수 없다. 그에 비해 자연은 거기에 내재하는 원리에 의해 어떤 '목적'telos을 지향하고 있으며, 그렇기 때문에 자연의 소산은 무언가가 그 생성을 '방해'하지 않는 한, '항상' 그렇게 생긴다(199b 17-18). "기술은 자연을 모방한다"라는 명제는 이와 같은 자연과 기술과의 관계를 지시한다. 그러므로 아리스토텔레스에 의하면 기술은 자연의 합목적성을 모방함으로써 그 자체로 합목적적인 행위가 되고 기술의 이름에 걸맞은 것이 된다. 즉 자연은 기술에 있어서 모범성을 갖는다. "목적은 ……기술의 소산에서보다도 자연의 소산에서 더욱 명백하다"(639b 19-20).

그러나 아리스토텔레스는 동시에 "기술은 자연이 이룩할 수 없는 것을 완성epitelein하는 동시에 〔자연을〕 모방mīmeisthai한다"(199a 15-17) 혹은 "기술과 교육은 모두 자연에서 결여된 것을 보완하기를 원한다"(1337a 1-2)라고 서술한다. 언뜻 보면 기술이 자연의 결점을 보완해서 완성시킨다는 생각은 기술에 있어서 자연의 규범성에 위반되는 듯 보인다. 그러나 '완성시킨다'라는 말 epitelein이 '목적'을 의미하

는 telos에서 파생하는 것에서 명백하듯, 아리스토텔레스에게 있어서 '기술'이 "자연이 이룩할 수 없는 것을 완성"할 수 있는 것은 바로 자연의 합목적성 때문이다. 즉 자연은 애초 목적을 지향하는 까닭에 기술은 그 자연의 활동을 돕고 자연의 활동을 실현할 수 있다.

그런데 "기술은 자연이 이룩할 수 없는 것을 완성하는 동시에 〔자연을〕 모방한다"라는 아리스토텔레스의 명제는 특히 르네상스 이후 여러 기술이 분류되는 원리로 간주되어 기술 속에는 자연을 모방하는 것과 자연을 보완하는 것이 있다고 잘못 해석되었다. 그 전형적인 예는 체사레 리파Cesare Ripa(1560년경~1622년경)의 『이코놀로지아』 *Iconologia*(초판 1593)의 '기술' 항목에서 확인할 수 있다. 이 책은 추상 개념을 어떻게 도상화할 것인가를 기록한 예술가를 위한 지도서인데, 리파는 오른손에 '붓과 끌'을 쥐고 왼손에 "아직 어리고 부드러운 식물이 감긴 말뚝"을 쥔 여성으로 '기술'을 의인화한다. 오른손에 쥔 '붓과 끌'은 "특히 회화술과 조각술 속에서" 확인할 수 있는 "자연의 모방"을 의미한다. 그에 비해 왼손에 움켜쥔 '말뚝'은 그 주변을 "부드럽게 도는 어린 나무를 기르는" 것을 가능케 하는 것이며 "특히 농업 속에서" 확인할 수 있듯 "자연을 모방하는 것이 아니라 그 결점을 보완하는" 기술을 의미한다(Ripa, 19). 리파는 이와 같이 의인상擬人像을 설명하고 있지만, 예술가에 대한 이 지도서의 '기술' 항목이 보여주는 것은, 첫째 회화 및 조각과 농업을 동일한 항목인 '기술'에 포섭하는 리파에게 아직 근대적인 의미의 '예술' 개념이 성립하지 않은 점, 둘째 리파가 아리스토텔레스의 명제를 원용함으로써 회화 및 조각과 농업을 동일한 개념 아래 파악하고 있다는 점이다.

여기서 오해를 지적하기는 쉽다. 또한 이 오해가 20세기를 대표하

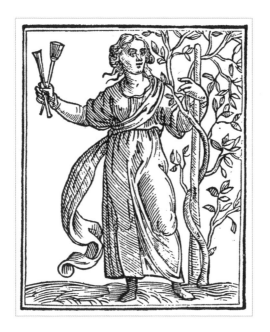

체사레 리파가 『이코놀로지아』에서 묘사한 '기술'arte의 의인상(1603). 오른손에 들고 있는 '붓과 끌'은 자연의 모방을 의미하는 회화술과 조각술을 나타낸다. 왼손에 잡은 '대지에 고정된 말뚝'은 자연의 결점을 보완하는 농업 기술을 뜻한다. 17세기에 회화술과 조각술, 농업이 동일한 범주로 파악되었음을 보여준다.

는 미학사 연구자 블라디슬로프 타타르키비츠Władysław Tatarkiewicz (1886~1980)에게까지 미친다는 점(Tatarkiewicz, 53)에 유의한다면, 이러한 오해의 전통을 지적하는 것은 중요한 일이기도 하다. 그러나 마찬가지로 중요한 것은 이러한 오해를 오해로 잘라내버리는 것이 아니라 이러한 고전의 오해가 서양미학사의 중핵을 이룩해온 점을 인정하는 일이다. 이와 같은 오해의 역사가 서양미학사를 형성해왔다고 해도 좋다.

'자연의 모방'과 '고대인의 모방'을 넘어서

여기서 이 장의 주제인 셸링으로 되돌아가서, 그가 어떻게 해서 자연과 예술의 관계를 역전시켰는지 고찰해보도록 하자.

셸링은 뮌헨 왕립미술원에서 개최한 강연 『자연에 대한 조형예술의 관계에 관하여』*Über das Verhältnis der Bildenden Künste Zu der Natur*(1807)*의 서두에서 근대 미술사를 다음과 같이 개관한다. 18세기 중엽에 이르기까지 근대 미학은 "예술은 자연을 모방해야 한다"라는 기본 명제에 의거해 있었다. 이 명제의 의미는 '자연', '모방'이라는 말을 어떻게 이해하는가에 의해 변화하지만, 당시 사람들은 데카르트의 기계론적 자연관에 기초하여 "자연의 생명을 부정하고", "자연"을 "완전히 죽어 있는 상像"으로 파악하고, 더 나아가 "모방"을 "예속적인 모방"으로 이해했다. 즉 자연의 모방이 의미하고 있던 것은 자연의 외적 형식을 단순히 형식적으로 모방한다는 이중 의미에서의 형식주의였다(Schelling, VII, 293-294).

셸링에 의하면 이러한 상황에서 예술이론을 쇄신한 것이 요한 요아힘 빙켈만Johann Joachim Winckelmann(1717~1768)이다. 왜냐하면 빙켈만은 "예술에서 혼을 다시 활동시켜서 예술을 의존상태로부터 정신적인 자유의 나라로 격상시킴"으로써 예술의 본질을 자연의 외적 형식의 모방이 아니라 "현실을 넘어선 이념적인 자연의 생산" 속에서 추구했기 때문이다. 이와 같이 형식에 대해 본질을, 신체에 대해 혼을, 질료적인 것에 대해 정신적인 것을 중시하고, 자연모방설을 이상

* 프리드리히 셸링, 『조형예술과 자연의 관계』, 심철민 옮김, 책세상, 2017.

주의로 이행시킨 점에 빙켈만의 의의가 있다고 셸링은 판단한다.

그러나 셸링은 동시에 이러한 이상주의도 앞의 자연모방설과 똑같은 실수를 피할 수 없다고 빙켈만에게 비판의 화살을 돌린다.

> 죽어 있는 관찰자에게는 현실의 형식이 죽어 있는 것처럼, 이념적인 형식도 마찬가지로 죽어 있는 것밖에 없었다. ……모방의 대상이 변했다고는 해도 모방은 존속했다. 즉 고대 최고의 작품이 자연을 대신하고, 그것을 배우는 사람들은 고대 작품의 외적 형식을 충족시키는 정신을 결여한 채 외적 형식을 베끼는 데 전념했다. (295)

즉 셸링에 의하면 '자연의 모방'은 '고대인의 모방'으로 바뀐 것에 불과하며 어느 쪽도 형식주의라는 동일한 오류에 빠져 있다.

그러나 왜 빙켈만의 이상주의는 고전적인 작품의 외면적인 모방이라는 형식주의에 빠졌을까? 그것은 빙켈만이 "이상"과 "신체"를 매개할 수 없고, 그렇기 때문에 "최고의 미"를 "두 가지 별개의 요소 속에서, 즉 한편으로는 개념 속에 있고 혼에서 생기는 미로서, 다른 한편으로는 형식의 미로서" 파악해야만 했기 때문이라고 셸링은 빙켈만의 예술이론을 개괄한다(295-296).

셸링이 지적하는 '자연의 모방'과 '고대인의 모방'이라는 두 가지 모방은 빙켈만을 포함하는 17, 18세기 고전주의자에게 중심적인 위치를 차지하고 있다. '자연의 모방'이 예술의 목적이라면, '고대인의 모방'은 이 목적을 달성하기 위한 수단에 해당한다. 즉 고대인이야말로 자연을 뛰어난 방식으로 모방했기 때문에 근대인은 고대인을 모방

안톤 라파엘 멩스Anton Raphael Mengs, 〈요한 요아힘 빙켈만의 초상〉Portrait of Johann Joachim Winckelmann, 1761~1762, 캔버스에 유채, 64×49cm, 메트로폴리탄 미술관, 뉴욕.
형식에 대해 본질을, 신체에 대해 혼을, 질료적인 것에 대해 정신적인 것을 중시하고, 자연모방설을 이상주의로 이행시킨 점에 빙켈만의 의의가 있다고 셸링은 판단한다.

함으로써 예술의 목적으로서의 '자연의 모방'에 도달할 수 있다고 고전주의는 주장한다(Winckelmann, I, 22-24). 그러므로 '자연의 모방'과 '고대인의 모방'은 고전주의에서 한 쌍의 분리 불가능한 것으로 파악된다. 그렇다면 이 두 가지 모방 개념을 부정하는 셸링은 어떠한 생각을 거기에 대치하는 것일까?

'자연의 정신'과의 경합

셸링에 의하면 형식주의를 극복하기 위해서는 "형식을 뛰어넘을" 필요가 있다(Schelling, VII, 299). 대관절 그것은 어떻게 가능할까? 셸링은 다음과 같이 말한다.

예술가가 경합해야 할 것은 바로 자연의 정신Naturgeist — 즉 사물의 내면에서 작용하고 이른바 상징Sinnbild을 매개로 하듯이, 형식 및 형태를 매개로 말하는 자연의 정신 — 이다. 그리고 이 자연의 정신을 생동적으로 모방하면서 파악할 때 예술가는 무언가 진정한 것을 창조했던 것이다. (301)

셸링이 말하는 "자연의 정신"이란—신플라톤주의적인 "조형적인 자연"이 질료성을 벗어난, 순수하게 정신적인 원리였던 것과는 달리 (제3장 참조)—"혼과 신체"를 "동시에 이른바 단숨에 창조"하는 원리로서의 "활동적인 유대"이다(296). 그러므로 예술가는 "자연의 정신"과 "경합"함으로써 "형식을 뛰어넘는" 동시에 "형식을 지성적인 것, 생동적인 것, 진정으로 감수感受된 것으로서 다시 획득"하는 게 가능할 것이다.

여기서 셸링의 생각을 다소 구체적으로 따라가보도록 하자. "자연"에서는 "개념과 행위", "계획과 실행"이 아직 "구별되지 않지만", 이는 "자연의 지"가 여전히 "맹목적"임을 의미한다. 그에 비해 "인간의 지"는 "그 지에 대한 반성과 결부되어" 있으며 이 "반성" 때문에 "개념과 행위", "계획과 실행"이 구별된다. 그리고 "개념과 행위" 사이 혹은 "계획과 실행" 사이의 거리를 전제로 하면서 그것을 보충하고자 하는 것이 "훈련", "교육"이다. 셸링의 비유를 이용한다면 "자연의 정신"은 별의 운행에서 동물의 인식에 이르기까지 개개의 섬광 속에서 "빛나고 있다"고는 해도 "인간"에게 처음으로 "완전한 태양으로서 나타난다". "자연의 지"가 즉자적卽自的인 데 비해 "인간의 지"는 대자적對自的이라고 바꿔 말해도 좋다(299-300).

그렇다고는 해도 "자연"과 "인간"은 결코 대립하는 게 아니다. 왜

냐하면 "인간"이란 무기적無機的인 것에서 시작하는 자연의 창조 과정이 최종적으로 만들어낸 것이기 때문이다. 그러므로 셸링에 의하면 자연에 의해 만들어진 존재인 인간은 "예술"이라는 행위를 통해 그야말로 자기를 낳은 "자연의 정신"과 겨루고, "자연의 정신"이 아직 "맹목적"으로 수행하고 있는 창조 과정을 "반성"하면서 그것을 "모방"한다(305). 그러므로 "예술"과 "자연의 정신"의 경합이란 소산으로서의 인간이 자기 밑바탕에 있는, 자기를 낳은 능산적能産的인 것과 경합한다는 상호 개입적인 행위이다.

그렇다면 이 자연과 인간 사이의 상호 개입적인 행위로서의 '예술'은 무엇을 낳는 것일까? 자연의 소산은 확실히 '한순간'에 "완전한 정재定在"를 가지고 있다고는 해도, 항상 "생성"과 "소멸"에 사로잡혀 있지만, 예술은 자연 소산의 "본질"을 이 최고의 "순간" 속에 표현함으로써 이 자연의 소산을 "시간 밖으로 끄집어낸다", 다시 말해 이 존재자를 "순수한 존재" 속에 "현상하게 한다". 예술의 의의는 "시간" 속에 얽매인 자연적 존재자를 원상의 세계로 격상시키는 것에 있다(303). 이러한 의미에서 예술은 자연을 넘어 자연의 원상에 이르는 행위로서 정당화된다. 그러므로 『학문론』*Vorlesungen über die Methode des akademischen Studiums*(1803)에서 셸링은 다음과 같이 말한다.

> 정신이 충만한 자연학자는 예술철학을 매개로 자연에서는 오직 혼잡한 방식으로만 표현되는 여러 형식의 진정한 원상을 예술작품 속에서 인식하는 것을 배우고, 또 감성적인 여러 사물이 이들 원상에서 생기는 방식을 예술작품 그 자체를 통해 상징적으로 인식하는 것을 배운다. (V, 351-352)

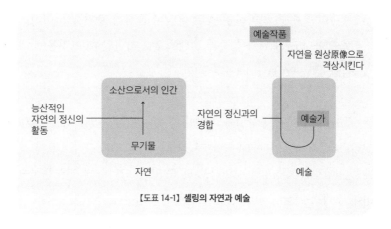

【도표 14-1】셸링의 자연과 예술

바로 이 때문에 셸링은 종래의 고전주의적인 예술론에서 자연의 규범성을 역전시켜서 자연에서의 예술의 규범성을 주장한다.【도표 14-1】 여기서는 낭만주의의 특질의 한 부분을 간파할 수 있다.

고대와 근대 혹은 상징과 알레고리

셸링이 '예술'에 관해 말할 때 그 '상징'성을 강조하는 것은, 셸링에게 '상징'은 정신적인 것과 자연적인 것(혹은 혼과 신체, 보편과 특수)이 단적으로 하나가 되는 지점에서 성립하기 때문이다. "특수가 보편을 의미한다, 혹은 보편이 특수를 통해 직관된다"라는 것을 특징으로 하는 '알레고리'—앞서 살펴본 리파의 『이코놀로지아』에 게재된 개개의 도상은 추상 개념의 의인화로서 '알레고리'의 전형적인 예이다—와 대비시키면서 셸링은 '상징'을 다음과 같이 정의한다.

보편이 특수를 의미하는 것도 아니며 특수가 보편을 의미하는 것도 아니고, 보편과 특수가 절대적으로 하나일 때 그것은 상징적인 것das Symbolische이다. (407)

셸링이 이와 같이 상징을 정의할 때 염두에 두고 있는 것은 고대 그리스의 '조각상'이다(604-608). 이 점에서 셸링 또한 그리스 로마 시대를 이상화하는 경향을 보인다고 할 수 있다. 그러나 셸링은 동시에 고대 그리스 예술이 지닌 일종의 한계도 지적한다. 『학문론』에는 다음과 같은 구절이 있다. "그리스의 시에서 지적인 세계[즉 이념적인 세계]는 말하자면 자라기 전에 오히려 닫혔다, 즉 대상에서는 숨고 주체에서는 이야기되지 않았다"(289). 대관절 고대 그리스 예술의 한계 혹은—더욱 일반적으로 말하자면—'상징'의 한계란 무엇인가.

셸링이 고대 그리스 예술의 한계를 의식한 것은 그가 초기 저서 『초월론적 관념론의 체계』(1800)를 집필한 후, 즉 이른바 '동일철학' 기(1801년 이후)이며, 그의 미학 주저라고도 할 『예술철학』Philosophie der Kunst(1859년 사후 간행)은 이 시기에 예나대학교와 뷔르츠부르크대학교에서 이루어진 강의를 위한 초고이다. '동일철학' 기의 셸링에 의하면, '실재적인 것'과 '이념적인 것', '자연'과 '자유'라는 대립항은 '절대자' 속에서는 절대적으로 동일하지만, 한쪽의 대립항이 다른 한쪽의 대립항에 대해 '우위'를 점할 때 '유한한 것'이, 또한 '유한한 것' 사이의 상호 대립이 성립한다. 이 대립은 구체적으로 말하자면 '이교'異敎와 '그리스도교' 혹은 '고대 세계'와 '근대 그리스도교 세계'라는 형태를 취한다(418-420).

이러한 체계적인 틀을 전제로 하면서 셸링은 그리스 예술에 대해

다음과 같이 말한다. "무한한 것은 어디서나 무한한 것으로서는 나타나지 않는다. 무한한 것은 도처에 존재하지만, 단지 대상에서 존재하고 소재와 결부되어 호메로스의 노래가 그러하듯 시인의 반성 속에 존재하지는 않는다. 무한한 것과 유한한 것은 아직 공통의 덮개 아래에서 쉬고 있다"(420). 즉 고대 그리스에서 '무한성'은 유한한 것에 종속되는 점에서 "질료적 무한성"에 불과하다. 한편 "무한한 것을 직접적으로 그 자체로서 지향한다"(288)라는 것은 그리스도교 시대의 특질이다. 그러므로 그리스도교에서 "유한한 것은, 무한한 것의 상징으로서 자기 자신을 위해 존재하는 게 아니라 단지 무한한 것의 알레고리이며, 무한한 것에 전적으로 속하는 것으로 여겨진다"(ibid.). 이리하여 '실재적인 것'과 '이념적인 것', '자연'과 '자유'의 대비는 '상징'과 '알레고리'의 대비와 겹쳐진다.

여기서 '의미하는 것'과 '의미되는 것'의 관계에 입각하여 셸링의 논의를 정리하자면 다음과 같다.【도표 14-2】고대 세계에서는 '의미하는 것'으로서 예술작품은 '의미되는 것'으로서의 "신들"을 자기에게 내재시키는 까닭에 '의미하는 것'과 '의미되는 것'은 일체화된다. 여기서 "보편과 특수가 절대적으로 하나"(407)일 때의 "상징"이 성립한

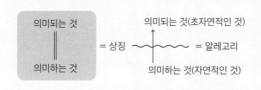

【도표 14-2】 셸링의 상징과 알레고리

다. 한편 근대 세계에서는 '의미하는 것'으로서의 예술작품은 '의미되는 것'을 자기 자신에게 내재시키지 않는다. 오히려 '의미되는 것'은 '이념적 세계'이므로 '의미하는 것'과 '의미되는 것'은 괴리되고 각각 '자연적인 것'과 '자연 외재적이자 초자연적인 것'이라는 다른 차원에 위치한다. 이것은 바로 "특수한 것이 보편적인 것을 의미하는"(407) 지점에서 성립하는 '알레고리'이다. 그러므로 '알레고리'로서 근대 예술작품이야말로 비로소 "불가시적인 정신적 세계"를 지시할 수 있는 것이다(한편 낭만주의에서 '알레고리'관에 대해서는 제12장 참조).

정신과 자연의 유대 해체

이와 같이 셸링은 한편으로는 고대 그리스 예술에서 확인할 수 있는 '상징'적인 특질을 예술의 이상理想으로 간주하면서, 동시에 이러한 예술의 한계를 지적하고 이 한계를 뛰어넘는 것으로서 근대 예술의 '알레고리'적 특질을 정당화한다. 이후 20세기 후반에 '알레고리'의 복권을 꾀한 가다머는 괴테 시대의 미학이론이 '상징'을 특권적으로 다룬 것을 비판했으나(Gadamer, I, 76-87), 적어도 셸링은 근대 예술의 알레고리성을 통찰하고 있었다고 할 수 있다. 다만 이러한 셸링 논의의 이중성은 그의 '동일철학' 틀 내부에 담겨 있는 까닭에 완전히 대립하는 두 가지 원리가 되어 괴리되는 일은 없다(이 범위에서 가다머의 견해도 전체로서는 옳다).

그러나 고대 말기에 '상징'의 해체와 함께 성립한 '알레고리'(Schelling, V, 410)는, 상징의 해체를 추진하지 않을 수 없었다(410). 자기

의미를 자연 본래적으로 안에 포함하고 있는 '상징'과 달리 '알레고리'와 그것에 의해 '의미되는 것'의 연관은 자연적인 것일 수 없으며, 동시에 '알레고리'는 그 어떠한 '산문적' 현실도—그것이 '불가시적인 정신세계'를 지시하는 한에서— 받아들일 수 있다. 그리고 과연 어떤 것이 '알레고리'로서 무언가 불가시적인 것을 지시하고 있는지, 아니면 단지 '산문적' 현실에 불과한지, 그것은 외견을 보는 한에서는 구별할 수 없다. 그렇기 때문에 '알레고리'가 지시하는 '불가시적인 정신세계'는 쉽게 잊히고, 거기에는 단지 '산문적' 현실이 남게 된다. 이리하여 단순히 '산문적' 현실만을 보는(산문적) 사람들과, '산문적' 현실 속에서 '불가시적인 정신세계'의 존재를 간파하는(할 수 있다고 칭하는 낭만적) 사람들 사이에 대립이 생긴다. 셸링의 예술철학은 이러한 낭만주의의 위기를—잠재적이기는 해도—지시하고 있다.

이 위기는 에른스트 호프만Ernst Theodor Amadeus Hoffmann(1776~1822)의 소설 몇 편에서 현재적顯在的으로 나타난다. 예컨대 「팔룬 광산」Die Bergwerke zu Falun(『세라피온의 형제들』Die Serapionsbrüder (1819) 수록)의 주인공 엘리스는 광산 깊은 곳에서 "풍요로운 광맥을 발견"했다고 믿고, 동료에게 그것이 실제로는 "아무것도 포함하지 않은 암벽"에 불과하다는 말을 들어도 다음과 같이 대답한다. "물론 나만이 감추어진 표시die geheimen Zeichen, 즉 〔땅속의〕 여왕 자신의 손이 바위 많은 땅에 새겨 넣은 의미심장한 문자die bedeutungsvolle Schrift를 이해할 수 있다. 이 표시를 이해할 수 있다면 충분하며, 이 표시가 알리고 있는 것을 밝은 곳으로 끄집어낼〔=채굴할〕 필요는 없다"(Hoffmann, IV, 235). 그러나 이 위기는 낭만주의의 종언으로 이어지는 게 아니다. 낭만주의의 위기가 직면한 주제란 어떻게 해서 감성적으

호프만의 『세라피온의 형제들』(1819).
에른스트 호프만의 소설 몇 편에서 낭만주의의 위
기가 현재적顯在的으로 나타난다.

로 표상할 수 없는 것(현전 불가능한 것)이 그래도 여전히 표상되는가
라는 물음이다. 예술표현은 표현의 가능성 그 자체를 묻는 자기 언급
적인 것이 되어 표현방식은 간접적인 것이 되지만, 이 물음은 "숭고한
것"을 둘러싼 장 프랑수아 리오타르Jean-François Lyotard(1924~1998)
의 논의 ― 예컨대 『비인간적인 것』L'Inhumain(원저 1988) 참조 ― 에서
볼 수 있듯 20세기로 흘러들어간다.

참고문헌

츠베탕 토도로프ツヴェタン・トドロフ, 『상징의 이론』象徵の理論, 오이카와 가오루·이치노세 마
사오키及川馥・一之瀬正興 옮김, 法政大學出版會, 1987.
― 셸링 시대의 '상징'과 '알레고리'의 관계를 명쾌하게 논한다.

츠베탕 토도로프, 『상징의 이론』, 이기우 옮김, 한국문화사, 1995.
프리드리히 셸링, 『조형예술과 자연의 관계』, 심철민 옮김, 책세상, 2017.
_____, 『예술철학』, 김혜숙 옮김, 지식을만드는지식, 2013.

제15장

예술의 종언 I
헤겔

Georg W. F. Hegel

율리우스 루트비히 세베르스Julius Ludwig Sebbers, 〈게오르크 빌헬름 프리드리히 헤겔〉Georg Wilhelm Friedrich Hegel, 헤어초크 아우구스트 도서관, 볼펜뷔텔.

Georg W. F. Hegel

1820년대에 게오르크 빌헬름 프리드리히 헤겔Georg Wilhelm Friedrich Hegel(1770~1831)은 베를린대학교에서 이루어진 일련의 미학(혹은 예술철학) 강의에서 '예술 종언론'으로 알려진 이론을 제기한다. 19세기라면 특히 소설과 음악 장르를 중심으로 예술이 가장 번영했던 시대 중 하나이다. 그 시대가 시작될 무렵에 헤겔은 역설적으로 '예술의 종언'을 선언한 것이다.

이 이론은 이미 헤겔이 살아 있을 때부터, 특히 헤겔 강의의 청강자에게 비판의 대상이 되었는데, 그것을 새롭게 현대에 소생시킨 것이 20세기 후반 미국의 철학자인 아서 단토(1924~2013)이다. 헤겔주의자임을 스스로 인정하는 단토는 1960년대 팝 아트의 성립 속에서 '예술의 종언'을 간파하고, 그 이후의 예술은 '역사 이후적' 단계에 있다고 주장한다(단토의 '예술 종언론'에 대해서는 제18장 참조).

물론 헤겔 이론은 단토가 주제로 하는 현대의 예술 상황과 직접 결부되지는 않는다. 아니 그러기는커녕, 엄밀히 말해 헤겔의 저작이나 강의록에서는 '예술의 종언'이라는 표현이 눈에 띄지도 않는다. 실제로 헤겔은 결코 예술의 장래와 이어지는 존재 자체를 부정한 것이 아니기 때문이다. 그렇다고는 해도 그가 남긴 이론에서 '예술 종언론'을 (재)구성하는 것은 가능하며 또한 정당하기도 하다. 이 장에서는 헤겔의 '예술 종언론'을 그 종말론적 겉모습에서 해방하는 동시에, 거기서 진정으로 문제시되는 내용을 명백히 하고, '종언'이라는 개념이

근대 예술의 가능성 자체와 결부되어 있음을 보여주고자 한다.

'철학의 도구이자 증서'인 예술

헤겔의 '예술 종언론'은 셸링의 예술철학과의 대결에서 탄생했다. 여기서 먼저 이 장의 고찰에 필요한 범위에서 셸링이 『초월론적 관념론의 체계』(1800)에서 전개한 논의를 살펴보기로 한다.

셸링에게 철학의 원리란 주관과 객관, 의식적인 것과 몰의식적인 것, 자유와 자연의 동일성이다. 이 동일성은 자아 속에서 성립한다. 왜냐하면 '자아'에서는 '아는 것=주관'과 '알려진 것=객관'이 단적으로 하나이기 때문이다. '자아' 속에 성립한 이러한 무매개적인 동일성을 셸링은 '지적 직관'이라 부른다. 이러한 의미에서 '지적 직관'은 셸링 철학의 출발점이다(Schelling, Ⅲ, 369). 그러나 '지적 직관'이란 그야말로 무매개적인 까닭에 증명할 수 없으며(왜냐하면 증명이란 근거에서 귀결을 매개적으로 도출하는 것이기 때문이다), "철학의 원리로서의 이〔지적〕 직관은, 그러므로 자아는, 단지 요청될 뿐인 것이다"(370). 알기 쉽게 말하자면 철학은 그것이 지적 직관에 의거하는 한, 단순히 사적인 것에 불과하며 학문의 이름에 걸맞지 않는 것이 된다. 그러므로 지적 직관을 객관화하고 보편타당적인 것으로 할 필요가 생긴다.

셸링의 『초월론적 관념론의 체계』는 지적 직관의 객관화를 추구하며 인간 정신의 갖가지 지적 노동과 행위를 음미한다. 그리고 이 논고가 마지막에 이윽고 도달한 결론은 미적 직관이야말로 지적 직관의 객관화라는 것이다. 셸링은 다음과 같이 설명한다. 첫째로 예술의

창작활동에서는 '의식적 활동'인 '기'技와 '몰의식적 행동'(이른바 영감, 즉 '자연의 은총'이라고도 해야 할 천재성)이 일치하며, 여기서 주관과 객관, 의식적인 것과 몰의식적인 것, 자유와 자연의 동일성이 성립하는 것과 동시에(제11장 참조), 둘째로 이 동일성은 단순히 주관적인 것에 머무르는 게 아니라 '예술작품' 속에서 '객관화'된다(613-615). 그러므로 "이 〔철학에서 요청되는 지적〕 직관은 ……단지 내적인 직관이며, 그 자체로는 객관적이 될 수 없다. 그것은 단지 두 번째 직관에 의해서만 객관적이 될 수 있다. 이 두 번째 직관이야말로 미적 직관이다"(625). 철학의 전제였던 지적 직관을 객관화하고 보편타당한 것으로 하는 시도는 미적 직관 속에서 그 최종적인 답을 발견한다. 여기서 『초월론적 관념론의 체계』에서 가장 유명한 다음의 명제가 도출된다.

> 미적 직관이 단지 객관화된 지적 직관이라면, 여기서 다음의 것이 저절로 이해된다. 즉 예술은 철학의 유일한 진리이자 영원한 도구이고 동시에 증서이며, 그것은 철학이 외적〔객관적〕으로는 드러낼 수 없는 것〔= 주관과 객관의 동일성〕을 항상 새롭게 보여준다. (627)

예술을 철학의 '도구이자 증서'로 간주하는 셸링 철학에 대한 헤겔의 비판은 그가 예술과 철학의 매체가 서로 다르다는 것을 강조하는 점과 결부된다.

> 예술은 그것이 ……철학과 공통의 원환圓環에 속하고 ……정신의 가장 포괄적인 진리를 의식화하고 표현할 때 비로소 그 최고

의 사명을 완수한다. ······이 사명을 예술은 ······철학과 공유하고 있다. 다만 예술의 독자성은 지고의 것을 〔철학과 같이 개념적으로 파악하는 것이 아니라〕 감성적으로 드러낸다는 점에 있다. (Hegel, XIII, 20-21)

즉 여기서 헤겔은 철학과 예술이 공통의 과제를 가지고 있다는 것을 인정하면서도 철학과 예술이 개념과 감성적인 직관이라는 다른 매체를 이용하는 것에 주의를 환기시킨다. 예술이 이용하는 매체는 예술에 대한 어떠한 제약을 부여하는 것일까? 이 점을 명확하게 하기 위해서라도 헤겔 미학의 골격을 일별해보기로 하자.

'정점'으로서 그리스 예술

헤겔은 예술을 세 가지 범주로 나눈다.【도표 15-1】

상징적 예술은 내적인 의미와 외적인 형상이 완성된 통일을 추구하는데, 고전적 예술은 감성적인 직관에 대한 실체적인 개체성의 표현에서 이 통일을 발견하고, 낭만적 예술은 그 탁월한 정신성 덕택에 이 통일을 넘어선다. (XIII, 392)

상징적 예술이란 고대 그리스 이전의 예술(예컨대 인도, 이집트, 헤브라이의 예술)을, 고전적 예술이란 고대 그리스의 예술을, 낭만적 예술이란 그리스도교 유럽의 예술을 특징짓는 헤겔의 술어이다(그러므

헤겔은 예술을 세 가지 범주로 나누는데, 그중 상징적 예술은 고대 그리스 이전의 예술(예컨대 인도, 이집트, 헤브라이의 예술)을 특징짓는 헤겔의 술어이다. 고대 이집트의 석상, 마츠오카 미술관, 도쿄.

로 헤겔이 말하는 고전적-낭만적이라는 대비는 고전주의-낭만주의라는 대비와 중복되지 않는다). 중요한 점은 헤겔이 이 세 종류의 예술을 통일적인 관점에서, 즉 예술의 '정신적인 내용'이 '감성적인 형태'와 통일을 추구하여, 통일에 도달하고 통일을 해소하면서 통일을 뛰어넘는다는 정신 과정의 세 단계에 입각해 파악하는 것이다. 그리고 헤겔에 의하면 내용과 형태(혹은 형식)가 일치한 고대 그리스의 고전적 예술

(구체적인 장르에 의거하자면 고대 그리스의 조각작품)이야말로 "미의 정점"(XIV, 26), "미의 왕국의 완성"(127-128)이다. "그것〔＝고전적 예술〕보다 아름다운 것은 존재할 수 없으며 생겨날 수 없다"(128). 고전적 예술 이전의 상징적 예술은 고전적 예술을 목표로 상승하고, 고전적 예술 이후의 낭만적 예술은 정점에서 하강한다. 이와 같이 헤겔 미학은 헤겔 고유의 역사관 혹은 역사철학과 표리일체의 것으로서 구상된다. 헤겔의 생각은 예술의 역사에서 하나의 '완성'을 인정한다는 점에서 제2장에서 검토한 아리스토텔레스의 목적론적 예술사관과 부합하는 측면도 있으나, 이러한 '완성' 이후의 예술 역사까지도 전망한다는 점에서 헤겔은 아리스토텔레스적 역사관을 넘어선다고도 할 수 있다.

헤겔 미학은 고대 그리스의 예술을 예술 일반의 정점으로 간주하는 까닭에 종종 '고전주의적'으로 간주되지만, 여기서 주의해야 할 점은 헤겔이 결코 내용과 형태의 일치라는 순수하게 예술 내적인 관점에서만 그리스의 고전적 예술을 칭찬하는 게 아니라는 것이다. "예술에서의 진정한 내용이기 위해서는, 예컨대 그리스 신들이 그러하듯,

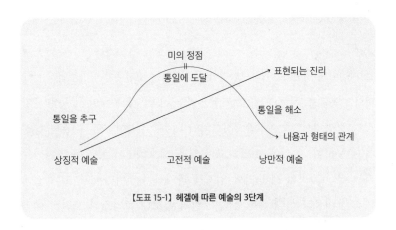

【도표 15-1】 헤겔에 따른 예술의 3단계

감성적인 것으로 걸어 나와서 감성적인 것에 적합할 수 있다는 점이 예술 고유의 사명을 이룬다"(XIII, 23). 여기서 헤겔이 언급하는 '그리스 신들'은 단순한 예시 이상의 의미가 있다. "그리스에서는 예술이 절대 자에 대한 최고의 표현이며 그리스의 종교는 예술 그 자체의 종교였 다"(XIV, 26). 헤겔은 어디까지나 '절대자'(즉 신)의 표현을 예술의 본질 이라고 간주한다. 그가 고대 그리스의 예술을 칭찬하는 것은 고대 그 리스에서는 그리스 신들의 특질이 예술의 본성과 합치하고 있기 때문 이다. 왜냐하면 그리스 신들은 감성적인 형태 속에서 그 정신성을 충 분히 드러내고 있으며 거기에는 정신적인 내용과 감성적인 형태의 일 치가 성립하는데, 바로 그것이야말로 예술이 본래 추구하는 것이기 때문이다.

고대 그리스에서는 종교와 예술이 일치한다. 예술이 종교라는 형 태를 취하거나 혹은 오히려 종교가 예술이라는 형태를 취한다. 그도 그럴 것이 우리가 이해하는 의미에서의 '예술'(즉 '예술을 위한 예술'이 라는 명제에 적합할 듯한 자율적인 예술)이, 이 시대에는 애초에 존재하 지 않았기 때문이다. 그리고 그와 대응하여 고전적 예술에서는 예술 가의 개성이나 독자성이 예술의 본질을 구성하지 않는다. "〔예술작품 의〕 내용은 예술가에게 실체적인 것……을 이루고 있으며 예술가에 대해서 어느 일정한 표현양식에 대한 필연성을 부여한다. ……〔예술 가의〕 주체성은 전적으로 〔표현되는〕 객체 속에 있다"(233). 예술가가 표현해야 할 '절대자'란 예술가에게 소여所與로서의 '실체'를 이루는 것이며, 예술가가 각자 자신의 상상력으로 생각해낼 수 있는 것이 아 니다. 또한 이러한 실체적인 내용을 표현하는 방식도 이 내용 그 자체 에 의해 필연적으로 부여되는 것이며, 거기에 예술가의 개성과 독자

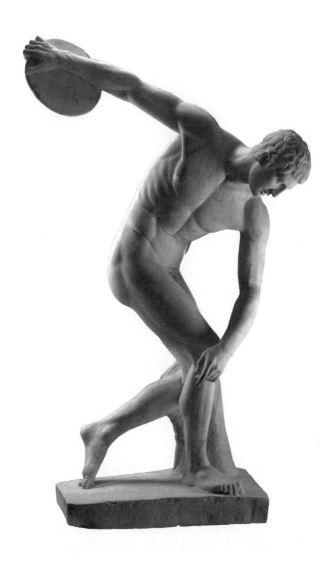

헤겔 미학은 고대 그리스의 예술을 예술 일반의 정점으로 간주하며, 고전적 예술이라 특징짓는다.
고대 그리스의 조각가 미론Myron의 〈원반 던지는 사람〉(청동, 기원전 5세기경)을 대리석으로 복제
한 로마 시대의 작품.

성이 발휘될 여지는 없다. 즉 내용의 측면에서도, 형태의 측면에서도 개별적인 예술가의 창의가 관여할 가능성은 애초부터 부정되고 있다.

예술이 아직 종교와 일체였던 시대—즉 예술이 예술로서 존재하기 이전, 예술가가 예술가로서 존재하기 이전의 시대—에, 예술이 그 '정점'에 도달해 '완성'되었다는 것은 역사의 아이러니처럼 여겨진다. 그러나 헤겔 자신은 낭만적 예술을 확실히 한편으로는 '미의 정점'에서의 하강으로 간주하면서도, 동시에 낭만적 예술이 고전적 예술보다 '높은 차원'(128)의 것일 수 있음을 지적한다. 낭만적 예술의 특질은 대관절 어떤 것일까?

낭만적 예술과 '예술의 종언'

헤겔에 의하면 낭만적 예술은 고전적 예술에서 볼 수 있는 내용과 형태의 통일을 해소하고 있는 까닭에 일종의 분열과 결부되어 있다. "낭만적 예술은 예술이라고는 해도 이미 예술이 부여할 수 있는 것보다 높은 차원의 의식 형태를 지시하고 있다"(XIV, 26-27). 낭만적 예술이 이러한 분열과 불가분인 것은, 그리스도교의 절대자관觀이 그리스의 그것과 본질적으로 다르기 때문이다.

헤겔은 "그리스 신들"의 예술성을 지적한 앞의 인용문에 이어서 다음과 같이 논한다. "그에 비해 진리를 파악하는 더욱 깊은 방법이 있다. 그것에 의하면 진리는 이제 감성적인 것에 친근하지도 우호적이지도 않은 까닭에 그 진리를 이 [감성적인] 소재에 의해 적절한 방식으로 다루어서 표현할 수 없다. 그리스도교에서 진리를 파악하는

방식은 이러한 종류의 것이다"(XIII, 23-24). 고대 그리스인에게 절대자
란 예술에 의해 표현되기에 걸맞은 것이었다면, 그리스도교도에게 절
대자는 감성적인 직관을 넘어선 것이다. 그러므로 낭만적 예술은 감
성적 직관에 구속되면서도 그것을 뛰어넘는 "더 높은 차원의 의식 형
태"를 지시한다. 낭만적 예술에서 내용과 형태의 통일이 해소되는 것
은 낭만적 예술의 내용이 일찍이 고전적 예술의 내용과는 달리 이미
감성적인 직관을 뛰어넘기 때문이다. '내용'이라는 관점에 입각하는
한 낭만적 예술은 고전적 예술보다 '높은 차원'(XIV, 128)의 것으로 간주
할 수 있다.

　이는 한편으로는 예술이 고전적 예술 이상의 것으로 진보한 것을
의미한다. 그러나 여기서 주의해야 할 것은 바로 이러한 동일한 사태
에서 '예술의 종언'이라는 명제가 도출되는 점이다.

　예전에는 예술이야말로 절대자를 의식하기 위한 최고의 방식
이었으나 오늘날의 세계 정신, 더 자세히 말하자면 우리의 종교
와 우리의 이성적인 교양 정신은 그러한 단계를 뛰어넘은 듯 여
겨진다. 예술 제작과 그 작품에 고유한 특질은 우리 최고의 욕구
를 충족시키지 않는다. 우리는 예술작품을 신으로 숭배하고 받
들 수 있는 단계를 뛰어넘었다. ……예술이 우리 안에서 환기하
는 것은 더 높은 차원의 시금석에 의해 음미되고, 다른 측면에서
〔개념에 의해〕진리성을 보증 받을 필요가 있다. 사상과 반성은
예술을 건너뛴 것이다. ……예전 시대의 민족은 정신적인 욕구
의 만족을 예술 속에서 추구하고 오직 예술 속에서 발견했지만
이제 예술은 이러한 만족을 주지 않는다. ……그리스 예술의 아

낭만적 예술에서 내용과 형태의 통일이 해소되는 것은 낭만적 예술의 내용이 일찍이 고전적 예술의 내용과는 달리 이미 감성적인 직관을 뛰어넘기 때문이다. 이는 한편으로는 예술이 고전적 예술 이상의 것으로 진보한 것을 의미한다. 그러나 여기서 주의해야 할 것은 바로 이러한 동일한 사태에서 '예술의 종언'이라는 명제가 도출되는 점이다. 위베르 로베르, 〈폐허가 된 그랜드 갤러리의 상상도〉, 1798년경, 루브르 미술관.

름다운 날들은 ······지나간 것이다. (XIII, 24)

헤겔의 '예술 종언론'은 고대 그리스에서 그리스도교 세계로 이행하는 과정에서 일어난 절대자의 변용이, 절대자의 표현으로서는 예술을 과거의 것으로 했다고 주장하는 것이다. 헤겔 논의의 핵심은 절대자의 파악이 본래는 개념적, 철학적으로 이루어져야 한다는 것이며, 예술이라는 감성적인 매체를 통해 이루어지는 것이 아니라는 점에

있다.

헤겔의 셸링 비판은 이와 관련해서 파악되어야 한다.

〔셸링에 의해서〕 예술은 인간 최고의 관심과 관련해 예술에 고유한 자연본성과 위엄을 이미 주장하기 시작했는데, 그것과 마찬가지로 예술의 개념과 학문적인 위치도 발견되어 예술은 — 확실히 그것은 어떤 면에서 보면 아직 잘못되어 있다고는 해도(여기는 이 점에 관해 논하는 장이 아니다) — 그 높은 진정한 사명에서 받아들여졌던 것이다. (91-92)

현행 텍스트에 따르는 한, 헤겔은 다른 부분에서 셸링의 잘못에 대해 논하지는 않았으나 문맥상 헤겔이 셸링에게서 무엇을 계승하고 셸링의 어떤 점을 비판하는가는 명확하다. 헤겔은 예술이 단순한 오락도 기만도 아니고 절대자의 파악이라는 사명을 지니고 있다고 생각하는 점에서 셸링과 일치하지만, 동시에 예술을 "철학의 도구이자 증서"로 파악하는 셸링의 견해를 비판한다. 셸링의 견해는 확실히 고대 그리스에서는 타당했겠지만 그리스도교 세계에서는 타당하지 않다. 그리스도교 세계에서는 오히려 철학이 예술의 '시금석'(24)이 되어야 한다.

여기서 플라톤이 『이온』과 『국가』에서 전개한 예술 비판을 상기해보자. 플라톤 속에서 간파해야 할 것은 진리 혹은 지를 둘러싼 시(혹은 예술)와 철학 사이의 싸움이었다. 플라톤은 시가 지의 최고 형태였던 시기에 항거하여 시인이란 사항에 대한 '지식' 없이 단지 진실하게 보이는 것을 나타내는 것에 불과하다고 주장하고 이상국가에서

시인을 추방한다(이 점에 관해서는 제1장 참조). 헤겔의 예술 종언론은 그 어떤 점에서도 이러한 시인 추방론과 동일시되어야 하는 것은 아니다. 헤겔은 결코 예술가를 추방하고자 한 것이 아니기 때문이다. 그러나 헤겔이 "예술이 우리 안에서 환기하는 것은 더 높은 차원의 시금석에 의해 음미되고, 다른 측면에서〔개념에 의해〕진리성을 보증 받을 필요가 있다"(XIII, 24)라고 할 때, 거기서 플라톤에 의한 예술 비판의 먼 반향을 듣는 게 가능하다. 애초에 예술에 관해 과연 그것이 "절대자를 의식하기 위한 최고의 방식"(ibid.)인지 여부를 음미하는 것은, 예컨대 개념적인 인식을 예술에서 구별하는 칸트의 『판단력 비판』을 상기할 필요도 없이, 미학에서 결코 필연적인 논점이 아니다.

낭만적 예술의 해소

낭만적 예술은 다음과 같은 역설을 포함하고 있다. 즉 낭만적 예술은 한편으로 예술로서는 감성적인 매체와 결부되면서, 다른 한편으로는 표현해야 할 내용이 감성적인 매체를 뛰어넘는다. 여기서는 내용과 형태의 통일 혹은 적합이 애초부터 인정되지 않는다. 그러나 바로 그 때문에 예술은 우연적인 형태와 관계를 맺게 된다.

낭만적 예술은 외면성이 그 자체로 자유롭게 스스로 행동하도록 내버려두고, 이 점에서 꽃과 나무와 흔해빠진 가구에 이르기까지 온갖 소재를, 정재定在의 자연적인 우연성에서 어떤 방해도 받지 않고 표현 속에 넣는 것을 인정한다. (XIV, 140)

고전적 예술에서는 정신적인 내용과 일체화되었던 형태가 여기서는 '자연적 우연성'을 동반하면서 모습을 드러낸다. 다만 잊어서는 안 될 것은 '자연적 우연성'을 수반한 감성적인 형태는 결코 그 자체로 정당화되는 게 아니라 "감성적인 것에 친근하지도 우호적이지도 않은"(XIII, 24) 것―그리스도교적 절대자―을 "다시 돌이켜 지시하는"(XIV, 140) 한에서 낭만적 예술로 받아들여지는 점이다. 낭만적 예술이 고전적 예술에서 확인할 수 있는 내용과 형태의 통일을 해소한 것은 감성적인 매체에 의해서는 "적절한 방식으로 다루어서 표현할 수 없는"(XIII, 24) 것을 굳이 감성적인 매체를 통해 지시하기 때문이다. 그러므로 낭만적 예술에서 표현은 고전적 예술의 표현과 같이 직접적이 아니라 간접적이고 암시적이 된다.

그러나 헤겔에 의하면 낭만적 예술이 진전함에 따라 예술가는 점차 자연적인 우연성에 대해 관심을 기울이고, 이를 통해 본래 표현해야 할 내용을 잊어버리고 단지 자연적인 우연성을 묘사하는 데 전념하게 된다. 이는 본래 그리스도교적 절대자를 그려야 할 예술이 그 전개를 통해 세속화되는 것을 의미한다. "예술은 세속화되면 될수록 세계의 유한한 여러 사상事象에 머무르고, 그것을 특히 애호하며 그것을 그대로의 모습으로 타당화하고, 그리하여 예술가는 그것을 있는 그대로 표현하는 것에 쾌감을 느끼게 된다"(XIV, 221). 여기서 "낭만적 예술의 붕괴"(222)가 생긴다. 헤겔이 염두에 둔 것은 네덜란드의 정물화와 풍속화이다. 거기에는 "산문적" 세계가 정성껏 그려져 있다. 이것은 "삶의 산문〔=비예술적인 삶의 방식〕에 뿌리를 내리고, 이 삶의 산문을 종교적인 여러 조건에 의존하는 일 없이 그 자체로서 완전히 타당하게"(XIV, 225-226) 할 수 있었던 네덜란드인에게 어울리는 예술이

다. 예술은 일상적이고 우연한 내용으로 관심을 돌린다.

그러나 여기서 그려진 대상은 그 자체로서는 가치가 없는 사상事象인 까닭에 이러한 사태는 다시 다음과 같은 귀결을 낳게 된다. "대상에서 벗어나서 표현수단 그 자체가 목적이 되어 예술의 수단을 예술가가 주체적으로 교묘히 조작할 수 있다는 점이 예술작품의 객관적인 목표가 된다"(227-228). 무엇이 그려져 있는가라는 내용의 측면이 아니라, 이 내용을 예술가가 어떻게 그리고 있는가라는 예술가의 개성적인 표현양식에 사람들은 주의를 돌린다. 이리하여 낭만적 예술의 해소라는 사태를 맞이하는 단계에 이르면 예술은 모든 내용에서 해방되게 된다. "예술은 그 자체에 내재하는 소재를 대상으로 삼아 직관화하면서 바로 이 도정 그 자체에서 한 걸음 한 걸음 진보할 때마다 표현되는 내용 자체에서 자기 자신을 해방하는 데 기여한다"(234).

헤겔에게 동시대의 예술현상이란 이러한 내용에서 해방된 예술이었다. 확실히 이러한 내용에서의 해방이라는 새로운 사태에 대해 이른바 후기 낭만주의자는 예컨대 "가톨릭교도가 되는" 것을 통해 "과거의 세계관을 다시, 말하자면 실체적으로 자기의 것으로 하고자" 시도한다. 이것은 즉 소여로서 주어져야 할 절대적인 표현 내용을 추구하고, 이러한 내용이 해소되지 않았던 과거 시대에 자기를 대입하는 시도이다. 그러나 헤겔에 의하면 이러한 시도는 "아무 도움도 되지 않는" 일종의 시대착오에 불과하다(236). 예술이 세속화되고 소여의 내용에서 해방되는 것은 역사의 필연적인 흐름이다.

그렇다면 예술을 "철학의 도구이자 증서"로 간주하는 셸링에게 헤겔이 반론하는 배경에는 이러한 헤겔의 동시대 예술에 대한 진단이 있다고 생각할 수 있다. 애초 '내용'이 없는 예술은 철학적인 사고의

결정이 될 수 없을 것이다. 그러나 이는 예술의 무력함을 증거하는 것일까?

예술의 새로운 탄생

과거의 예술가, 특히 고전적 예술의 단계에 있던 예술가에게 표현해야 할 내용이란 그 사람의 '실체'를 이루는 것, 즉 예술가 자신의 창의에 의한 고안을 넘어선 절대적인 소여였다. 동시에 그 내용을 표현하는 방식 자체도 이 내용에 의해 결정되어 있었다. 이러한 상황을 돌이켜보면 낭만적 예술이 붕괴하는 단계에 이르러서 "사정이 완전히 바뀌었다"(234)라는 점이 명백해질 것이다.

어느 특정한 내용과 이 소재에 어울리는 일정한 표현양식에 구속된다는 것은 오늘날의 예술가에게 과거의 것이 되었다. 예술은 이리하여 예술가가 자기의 주체적인 기량에 의거하면서 어떠한 내용에 대해서든 동등하게 다룰 수 있는 도구가 되었다. 예술가는 신성시된 일정한 형식과 형태를 뛰어넘어 일정한 내포에도, 또한 신성하고 영원한 것이 일찍이 의식에 주어진 일정한 직관형식에도 의존하지 않고, 자유롭게 스스로 활동한다. (235)

여기서 밝혀지듯, 헤겔은 낭만적 예술이 붕괴되면서 예술가가 일정한 내용과 표현형식에서 자유롭게 자신의 주체성을 발휘하며 활동한다는, 전적으로 새로운 사태가 성립하는 것을 간파한다. 여기서 무

엇을 표현하는가, 어떻게 표현하는가는 개별적인 예술가의 창의에 맡겨지고 예술에서 참된 자유가 가능해진다. 이리하여,

> 예술은 일정한 범위의 내용과 〔그 내용의〕 파악법이 굳건하게 제약되어 있던 상태에서 빠져 나와 인간적인 것Humanus — 즉 인간 심정의 깊이와 높이, 인간의 기쁨과 고뇌에서, 혹은 인간의 노력과 행위와 운명에서 보편적인 인간성 — 을 자신의 새로운 성역으로 삼는다. ……〔여기서 표현되는〕 내용은 예술에서 절대적으로 규정되었던 것이 아니다. 내용과 그 형태를 결정하는 것은 〔예술가의〕 의지적인 창의에 맡겨져 있다. ……예술은 인간이 애초 〔우리 집같이〕 편안하고 친숙해질 수 있는heimisch sein 모든 것을 표현한다. (237-238)

여기서 탄생하는 새로운 예술은 일정한 내용에 속박되는 일도, 개념적인 사유와의 괴리에 고민하는 일도 없이 오히려 자신의 감성적인 매체를 통해 자유롭게 형태화되는 가능성을 인정받고, 새롭게 '인간적인 것'과, 즉 '인간 정신'이 "〔우리 집같이〕 편안하고 친숙해질" 수 있는 무한한 영역과 결부된다. 여기서 명백해지듯 예술은 절대자의 표현이라는 과제를 과거의 것으로 함으로써 비로소 '예술로서의 예술'이 된다고 할 수 있다. 즉 오늘날의 눈으로 본다면 헤겔의 '예술 종언론'은 역설적으로 종교에서 자율적이 된 근대적 예술의 탄생을 증거하고 있는 것이다(덧붙이자면 이는 '예술을 위한 예술'이라는 관념이 19세기 초에 성립한 것과 부합한다).

물론 헤겔은 고대 그리스의 '고전적 예술' 뒤에 근대 그리스도교

의 '낭만적 예술'이 이어졌듯, 다시 그다음에 '인간적 예술'의 시대가 온다는 등의 내용을 논한 게 아니다. 헤겔은 낭만적 예술을 해소시킴으로써 절대자의 표현이 부과된 예술의 역사적인 구성을 종식시켰으며, 그 이후 예술이 전개될 장래에 대해서는 그 어떤 전망도 제시하지 않는다. 그러한 점에서 여기서 탄생하는 '인간적 예술'은 헤겔 미학 체계의 '외부'에 속한다고 할 수 있다. 자유로운 형태화의 가능성을 획득한 '예술로서의 예술'은 과연 무엇을 지향하고 어디로 나아가고 있는가라는 새로운 의문이 생기겠지만, 이러한 의문에 답하는 것은 이후 우리 자신의 과제이다.

참고문헌

헤겔ヘーゲル, 『미학』美學, 전9권, 다케우치 도시오竹內敏雄 옮김, 岩波書店, 1956~1981.
— 헤겔의 『미학』에 관해서는 1995년 이후 청강자에 의한 강의록이 출판되어 종래의 하인리히 구스타프 호토Heinrich Gustav Hotho(1802~1873) 버전에 대한 재검토가 이루어지고 있으며, 많은 새로운 성과가 나오고 있다. 그러나 다케우치의 번역서에서 볼 수 있는 충실한 주석을 능가하는 번역판은 아직 출판되지 않았다. 하세가와 히로시長谷川宏(1940~)에 의한 새로운 번역(1995~1996, 作品社)이 발행되었다고는 해도 다케우치의 번역은 앞으로도 헤겔 연구에서 지침이 될 수 있으리라고 여겨진다.

게오르크 W. F. 헤겔, 『헤겔의 미학강의』 1~3, 두행숙 옮김, 은행나무, 2010.

형식주의
한슬리크

Eduard Hanslick

안톤 하낙Anton Hanak, 〈에두아르트 한슬리크〉Eduard Hanslick, 1913, 청동, 비엔나대학교.

Eduard Hanslick

플라톤은 『향연』에서 미의 이데아에 대해 이미 말했고(Platon, Sym. 211C), 플라톤주의자를 자인하는 플로티노스는 "모든 것은 이데아로 인해 아름답다"(Plotinos, I 6, 9)라고 주장한다. 이와 같이 미와 '이데아'(라틴어로는 forma)를 결부시키는 이론은 고대부터 전해져 내려왔지만, 오늘날 우리가 예술학적인 술어로서 '형식' 혹은 '형식주의'에 관해 말할 때 그 '형식' 개념의 직접적인 원천은 에두아르트 한슬리크Eduard Hanslick(1825~1904)의 『음악적 아름다움에 대하여』*Vom Musikalisch-Schönen*(1854) 속에 있다. 이하에서는 형식주의적 예술관의 계보를 더듬어 가보기로 한다.

비판철학의 형식 개념

한슬리크의 예술론은 요한 프리드리히 헤르바르트Johann Friedrich Herbart(1776~1841)와 로베르트 치머만Robert von Zimmermann (1824~1898)이 칸트를 부흥시키고자 한 움직임(즉 반헤겔주의적 움직임)과 연동된다. 여기서 먼저 칸트의 『판단력 비판』(1790)에서 다룬 '형식' 개념을 간단히 살펴보고자 한다.

칸트는 '형식'이라는 개념을 '질료'Materie의 대對개념으로 사용하고 있으며 '질료'라는 말의 다양성에 따라 '형식'이라는 말도 다른 의

미를 지니지만, 칸트의 예술이론에 입각하는 한 다음 두 가지 점에 주목할 필요가 있다.【도표 16-1】

첫째는 '질료'로서의 '감각'(즉 대상에 의해 주어지는 감각내용 혹은 감각여건)과 대비되는 '형식'이다.

> 회화와 조각, 아니 모든 조형예술에서, 즉 예술인 한에서의 건축술과 정원술에서, 본질적인 것은 선묘Zeichnung이다. 선묘에서는, 감각에서 만족시키는 것이 아니라 단지 그 형식을 매개로 뜻이 맞는 것이 취미에 대한 모든 토대를 이룬다. 〔그에 비해〕 윤곽을 장식하는 색채는 자극(매혹)에 속한다. 색채는 대상 그 자체를, 확실히 감각에 대해 생동적인 것으로 하는 것은 가능하지만, 직관〔＝관조〕에 어울리는 것, 아름다운 것으로 하는 것은 불가능하다. (Kant, V, 225)

회화·조각·건축이라는 세 장르를 '선묘'Zeichnung, disegno에 의해 특징짓는 것은 조르조 바사리Giorgio Vasari(1511~1574) 이후의 전통이다. '선묘'와 대립하는 것은 '색채'이며 양자의 대립은 '형식-감각', '직관-자극(매혹)'이라는 대립과 중첩된다. 조형예술에서 '선묘'와 '색채'의 대비는 음악에서는 '구성'Komposition과 '음향'의 대비에 대응한다(225). 감관에 직접 주어지는 감각내용이 아니라 그것이 어떻게 조합되고 구성되는가 하는 점이야말로 예술에서 중요해진다.

둘째는 "합목적성의 단순한 형식"(221)이라고 일컬어질 때의 '형식'이다. 칸트는 다음과 같이 말한다. "우리는 합목적성을 형식에 입각하여 — 즉 이 합목적성에 대해 어느 목적을(목적 연관의 질료Materie

로서) 그 밑바탕에 두지 않아도―고찰할 수 있다"(220). 여기서도 '형
식'이라는 개념은 '질료'와의 대비에서 사용되고 있지만, 여기서 말하
는 '질료'란 감관에 주어진 감각내용이 아니라 '목적 연관의 질료'로
서의 '목적'이다(그러므로 이 Materie라는 말은 '실질'로 번역할 수 있다).
'합목적성'이란 본래 어느 대상이 목적에 적합하다는 것을 의미하지
만, 칸트는 '목적'이 없어도 '합목적성'은 존재할 수 있다고 생각한다.
실제 예술작품은 도구와 같이 어느 일정한 객관적인 목적을 지향하는
것도 아니라면, 어느 일정한 주관적 목적(예컨대 쾌적한 감정을 환기한
다는 목적)을 지향하는 것도 아니기 때문에 '아름다운 것'의 판단에서
이러한 '목적'은 어떠한 역할도 완수하지 않는다. 즉 '아름다운 것'에
서 문제가 되는 합목적성이란 "(객관적이든 주관적이든) 어떠한 목적도
수반하지 않는 어느 대상의 표상에서 주관적인 합목적성, 즉 표상에
서 합목적성의 단순한 형식"(221)이다. 이러한 의미에서 "목적 없는 합
목적성"은 "합목적성의 단순한 형식"이라고 불린다. 이러한 형식주의
는 다음과 같은 예술관을 가능케 한다.

그리스풍 선묘(=번개무늬), 액자 혹은 벽지의 잎사귀 장식 등

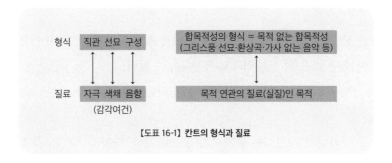

【도표 16-1】 칸트의 형식과 질료

은 그 자체로서는 아무 의미도 없다. 그것은 아무것도 묘사〔=표상〕하지 않고nichts vorstellen, ……〔개념적 규정에서〕 자유로운 미이다. 음악에서 (주제 없는) 환상곡이라 불리는 것, 나아가 가사 없는 모든 음악을 이러한 종류의 미로 꼽을 수 있다. (229)

덧붙이자면 실러는 칸트의 이 구절을 근거로 형식주의적인 미 본연의 모습을 '아라베스크'라고 특징짓는다(Schiller, XXVI, 176). 또한 칸트는 이러한 형식주의에 의거하면서 "단순히 미적인 회화"란 "어떤 특정한 주제"bestimmtes Thema가 없는(즉 빛과 그림자에 의해 감흥을 불러일으키는 방식으로 대기, 대지, 물을 배치하는) 것이며, 그것이야말로 "본래의 회화(즉 역사와 자연의 지식을 가르치겠다는 의도가 없는 회화)"라는 (18세기 말이라는 시대상황에 입각한다면 극단이라고도 여겨질 법한) 결론을 이끌어내고도 있다(Kant, V, 323).

다음으로 이 이중 의미에서 형식 개념이 한슬리크의 예술이론 속에서 어떻게 계승되고 있는지 밝혀보자.

형식주의적 음악관

한슬리크가 『음악적 아름다움에 대하여』에서 제기한 형식주의적 음악관은 다음 세 가지 점으로 특징지을 수 있다.

첫째는 자연모방설에서 음악을 해방하는 일이다.

음악에서 자연미는 존재하지 않는다. ……화가와 시인의 창조

과정은 항상(내적이든 외적이든)〔자연스럽게〕닮도록 묘사하고
형태화하는 것Nachzeichnen, Nachformen이다. 그러나 자연 속에
는 그에 닮도록 음악화해야 할 것etwas nachzumusizieren 등은 존
재하지 않는다. ……작곡가는 모든 것을 새롭게 창조해야 한다.
화가와 시인이 자연미의 관찰 속에서 찾아낸 것을 작곡가는 자
기 내면에 집중함으로써 만들어내야 한다. (Hanslick, 154-155)

이와 같이 주장하는 한슬리크는 17, 18세기 이른바 바로크 시대
의 많은 음악이론가가 음악의 본질을 정념의 모방 속에서 추구하던
것과는 대극적인 입장에 위치한다. 바로크 시대에는 성악이 음악을
대표하고 있던 까닭에 가사의 특질이 음악의 특질과 불가분한 것으로
간주되었으나, 한슬리크는 이와 같은 결합을 부정한다. "어느 일정한
감정은, 개념에서만 제시할 수 있는 현실적인 어떤 역사적인 내용이
없다면, 그것으로서 현존하지 않지만", "개념"을 제시하는 것이 음악
의 범위를 넘어서는 이상 "음악은 일정한 감정을 표현할 수 없을" 것
이다(44). 한슬리크의 논의는 성악을 음악의 전형으로 간주하는 논의
와 결별하고, 기악을 음악의 대표로 삼는 점이 특징적이다.

여기부터 둘째로 한슬리크는 음악의 '내용'이란 악곡 외부에 있는
게 아니라 오히려 음향의 동적인 형식 속에 있다고 주장한다.

특수 음악적인 것……이란 외부에서 오는 **내용**에 의존하지 않
고, 또한 그러한 **내용**을 필요로 하지 않으며 단지 음향 및 그 예
술적인 결합 속에만 있는 아름다움이다. 그 자체로 매력을 지닌
여러 음향의 유의미한 연관, 그들의 조화와 반발, 둔주遁走와 도

달, 비상과 소멸, 이것이야말로 우리의 정신적 직관 앞에서 자유로운 형식으로 나타나서 아름다움으로 간주된다. ……울려 퍼지면서 움직이는 형식tönend bewegte Formen이야말로 음악의 유일한 **내용**이자 대상이다. (74-75)

여기서는 '내용'이라는 말이 지닌 두 가지 의미에 주의할 필요가 있다. 한슬리크에 의하면 시와 조형예술은 다르고, 음악은 작품에 앞서 존재할 법한 "외부에서 오는 내용"을 갖지 않는다. 그러나 이는 음악에 내용이 없음을 의미하지 않는다. 통상의 '언어'에서 '음향'은 그것이 표현해야 할 것에 봉사하는 '수단'에 불과하지만, "음악에서 음향은 자기 목적Selbstzweck으로서 등장한다"(99). 그러므로 음악은 "여러 음과 이들 여러 음 속에 포함된 여러 선율, 화성, 율동화에 대한

한슬리크는 음악의 형식적 특질을 '아라베스크'에 비유했다.

가능성"(74)에 의거하여 음향의 형성작용 속에서 음악의 진정한 '내용'
을 추구할 수 있다. 이러한 두 번째 의미의 '내용'은, 첫 번째 의미의
'내용'과 같이 음악 작품에 선재先在＝외재外在하는 게 아니라, 음악
작품의 형식에 내재하고 이 형식에 의해 비로소 가능해진 내용이다.

　한슬리크는 음악의 이러한 형식적인 특질을 '아라베스크'에 비유
한다. 다만 아라베스크라고 해도 그것은 통상의 "죽은 아라베스크"가
아니라 "끊임없는 자기형성 속에 우리 눈앞에서 성립하는 것"이라고
간주되는 한에서의 아라베스크이다(75).

　한슬리크의 형식주의적 음악관의 셋째 특징은, 언뜻 보면 역설적
으로 보이지만 소재 혹은 매체(로서의 음향)를 평가하는 점에 있다. 이
는 "음악"에서 "음향은 자기 목적"이라는 그의 주장과 결부된다(99).

"작곡가도 시를 짓고 사유한다, 다만 온갖 대상적인 실체성에서 벗어나 음에서 시를 짓고 사유한다"(169). 음악의 특질을 이루는 "울려 퍼지면서 움직이는 형식"은 "음향"이라는 "소재"에서만 존재할 수 있는 까닭에 이러한 의미에서 "형식"을 "소재"에서 분리할 수 없다.

칸트가 '형식'을 '질료'의 대對개념으로 이용하는 것에 비해 한슬리크는 '형식'을 '내용'의 대개념으로 삼는데, 이 점에서 확실히 한슬리크의 용어법에서는 헤겔주의의 반향을 확인할 수 있다(제15장 참조). 그러나 한슬리크의 입장은 칸트의 술어를 이용한다면, 음악의 특질을 대상의 모방 혹은 감정의 환기라는 '(객관적이고 주관적인) 목적'에서가 아니라 작품 그 자체의 '구성' 속에서 추구하는 점에서(Kant, V, 221, 225), 칸트의 입장을 기본적으로 답습하고 있다.

한슬리크의 저서가 『음악적 아름다움에 대하여』라는 제목을 달고 있는 것에서 알 수 있듯, 그의 의도는 "특수 음악적인 것"(Hanslick, 74)을 밝히는 데 있었으며, 예술 일반의 이론을 제기하고자 한 것은 아니었다. 그러나 그가 제기하는 형식주의적인 예술관은 음악 이외의 장르에 적용 가능한 측면이 있다. 다음으로 조형예술의 형식주의적인 관점을 고찰해보도록 하자.

내적 형식의 변천인 미술사

미술사 연구를 정신사적인 방법에서 형식주의적인 방법으로 전환시킨 중요한 이론가로서 뵐플린Heinrich Wölfflin(1864~1945)을 꼽을 수 있다.

정신사적인 방법은 "미술은 〔어느 정신적 내용의〕 표현Ausdruck 이다"(Wölfflin, 18)라는 전제 아래, 미술에서 "형식의 변천은 모두 정신의 변천에서 유래한다"(41-42)라고 간주하는 지점에서 성립한다. 구체적으로 말하자면 그것은 북방 고딕 속에서 당시 그리스도교적 세계관의 반영을, 이탈리아 르네상스 속에서 당시의 인간주의적인 세계관의 반영을, 바로크 속에서 反종교개혁의 정신을 읽어내는 방법이다. 여기서 예컨대 독일 후기 고딕 건축과 이탈리아 바로크 건축은 서로 비교 불가능한 정신적인 배경에 근거한다는 결론이 나올 것이다.

그러나 뵐플린에 의하면 양자는 그럼에도 불구하고 "후기 양식"(49)에 속한다는 공통성을 지닌다. 이 공통성은 양자의 건축으로 표현되고 있는 정신적인 내용에 착목할 때가 아니라 "형식이 지닌 내적 생명과 성장"(20)에 착목할 때 명확해진다. 이와 같은 시점에 의거하여 뵐플린은 "모든 민족의 예술사는 아르카이크, 고전적, 바로크적〔=회화적〕이라고 불리는 시기로 나뉜다"(20)라는 것이고, "미술은 아르카이크한, 〔사물과 사물을〕 분리하고 철자를 읽는 듯한 시각에서 〔사물과 사물을〕 통합해서 보는 시각에 다다른다"(46)라는 법칙을 수립했다.

이상과 같이 뵐플린은 미술사의 연구방법을 정신사에서 형식주의로 전환했는데, 이러한 전환에 입각하면서 그는 새롭게 표현과 양식의 문제를 고찰한다. 이때 그는 '내적 형식'과 '외적 형식'이라는 구별에 착목한다.【도표 16-2】 '외적 형식'이란 어떤 정신적인 내용을 구체적으로 표현하는 가시적인 형태의 것을 의미한다. 만일 어떤 형태를 보고 그것을 그 내용으로 환원한다면, 왜 그 내용이 어떤 일정한 형태를 취했을까는 문제시되지 않는다. 그에 비해 '내적 형식'이란 어떤

내용이 어떤 일정한 형태를 취하는 것을 가능케 하는 것의 관점이다. 뵐플린은 양자의 관계를 다음과 같이 설명한다.

> 내적 형식이란 매체Medium이며, 어느 하나의 미술상 모티브〔= 내용〕는 이 매체 속에서 비로소 〔외적〕 형태를 손에 넣는다. 〔바로크 시대를 특징짓는 내적 형식으로서의〕 '회화적인 것'은 그 자체로 존재하는 게 아니다. 존재하는 것은 어느 일정한 예술작품의 회화적인 양식, 혹은 어느 일정한 개성의 회화적인 양식뿐이다. 그러나 또한 표현적인 미술도 〔내적 형식을 매체로 하지 않고〕 그 자체로 존재하는 게 아니다. 표현적인 미술은 발전사적으로 얽매인 어느 일정한 '시각적 가능성'과 결부됨으로써 비로소 실현된다. (45)

이와 같이 "내적 형식과 외적 형식 모두 다른 한쪽에 의존하고 있다"(45). 내적 형식이 외적 형식에 의존하고 있는 것은, 내적 형식 그 자체라는 것은 어디에도 실재하지 않으며 단지 개개의 회화 작품을 통해 우리가 상정할 수 있는 것이기 때문이다. 거꾸로 외적 형식이 내

【도표 16-2】 뵐플린의 내용과 형식

적 형식에 의존하고 있는 것은, 어느 일정한 내용이 어느 일정한 내적 형식인 관점으로 매개됨으로써 비로소 어느 일정한 외적 형태를 취하기 때문이다. 이와 같이 내적 형식과 외적 형식은 서로 의존하고 있지만, '내적 형식'이야말로 '모티브'(즉 내용)를 '외적 형식'으로 변환하는 것을 가능케 하는 것이며, 이 점에서 결정적인 의미를 갖는다. 이에 착목하는 것이 뵐플린의 형식주의이다.

그런데 '내적 형식'의 발전사를 명확히 하고자 하는 뵐플린의 역사관에서는 언뜻 개인을 사상捨象한 역사법칙만이 타당한 것처럼 보인다. 그러나 그렇지 않다. 뵐플린은 두 번째 고전기에서 세 번째 바로크 시기로의 이행을 추진한 예술가 미켈란젤로Michelangelo Buonarroti(1475~1564)를 예로 들어 다음과 같이 논하고 있다.

미켈란젤로는 단순히 자기가 나타날 때까지 거의 무르익어온 어떤 형식을 포착하여 그것을 자기 정신으로 채울 수 있었던 것이 물론 아니었다. 그는 이 형식을 스스로 창조한 것이다. 그의 앞에 존재하고 있던 것은 단지 새로운 시각을 발생시킬 수 있는 어떤 일정한 발전사적인 상황뿐이었다. (51)

즉 '내적 형식'의 발전사는 '새로운 시각'을 낳기 위해 필요조건일 수는 있어도 충분조건은 아니다. "내적 전개에서도 새로운 가능성을 개척한 것은 위대한 거장이다"(51). 즉 위대한 천재만이 이 법칙에 적합한 전개를 가능케 한다. 그러나 동시에 "바로 가장 위대한 개성이야말로 예술사가 초개인적인 법칙에 얽매여 있는 것을 가장 확실히 보여준다"(52)라는 것이며, 위대한 예술가라고 해도 이 발전사적인 상황

을 벗어나서는 창조할 수 없다. 뵐플린의 이러한 통찰은 창조의 역설로 좁혀질 것이다.

아방가르드의 형식주의

20세기 예술이론에서 큰 영향력이 있는 형식주의자로서 그린버그Clement Greenberg(1909~1994)를 언급하지 않을 수 없다. 이하에서는 그가 '형식주의'라는 말을 아마도 처음 사용한 초기의 논고 「아방가르드와 키치」Avant-Garde and Kitsch(1939)로 논의를 한정해보자.

그린버그가 아방가르드 예술에서 착목하는 것은 "내용은 형식 속에서 완전히 해소할 수 있는 것이며, 그 결과 예술작품 혹은 문학작품은 전체에서도 부분에서도 그 자체 이외의 것으로 환원할 수 없다"(Greenberg, I, 8)라는 사태이다. 그가 구체적으로 염두에 두고 있는 것은 이른바 '추상' 예술이다.

시인과 화가는 통상 경험되는 주제에서 자기 주의를 돌려서 자신이 사용하는 기技의 매체the medium of his own craft에 주의를 기울인다. 비재현적인 것 혹은 '추상적인 것'은 만일 그것이 미적 타당성을 가져야만 한다면 자의적이고 우연적이어서는 안 되며 무언가 상응하는 강제 혹은 원형에 복종하는 데서 출발해야 한다. 외부로 향한 통상의 경험 세계가 일단 단념된 이상 이 강제는 예술 및 문학이 지금까지 세계를 모방해온 바로 그 과정 혹은 규율 속에서만 찾을 수 있다. 이 과정 혹은 규율이 예술 및 문학의

주제가 된다. (8-9)

외적인 대상을 모방해온 종래의 예술과 달리 아방가르드 예술은 이른바 자기 반성적이 되고 그 주의를 '무언가를'에서 '어떻게'로 향한다. 그 때문에 아방가르드 예술에서는 표현을 가능케 하는 '매체'야말로 중심적인 위치를 차지한다. 실제 그린버그에 의하면 아방가르드 예술가는 "자기들이 그것을 이용해서 제작하는 매체에서 주요한 영감을 끌어낸다"라는 것이다(8-9). 이러한 의미에서 형식주의적인 예술관은 '매체'의 재평가를 수반한다.

그린버그는 뵐플린과 마찬가지로 '매체'라는 말을 이용하지만, 그것이 의미하는 것은 '내적 형식'이 아니라 '표현 매체'이다. 이와 같이 표현 매체에 착목하는 점에서, 또 '형식'을 '내용'의 대對개념으로 이용하는 점에서 그린버그의 아방가르드 이론은 한슬리크의 음악이론과 공통적인 측면이 있다. 실제 그린버그는 이 논고의 각주에서 다음과 같이 말한다. "음악은 이미 긴 시간 추상예술이었으며 아방가르드 시는 음악에 필적하고자 시도해왔지만, 이 음악의 예는 흥미롭다. ……우리가 알고 있는 한 모든 음악은 원래 〔시에 대한〕 부속적인 기능을 완수하고 있다. 그러나 일단 이 기능이 단념되면 음악은 자기 자신 속으로 물러나고, 거기서 강제 혹은 원형을 찾을 수밖에 없었다"(8). 칸트가 "음악에서 (주제 없는) 환상곡이라 불리는 것, 나아가서는 가사 없는 모든 음악"을 "〔개념적인 규정에서〕 자유로운 미"로 규정한 것을 상기한다면(Kant, V, 229), 칸트로부터 한슬리크를 거쳐 그린버그에 이르는 예술이론은 이 칸트의 규정을 예술이론으로서 일반화하는 과정으로 간주할 수도 있다.

마르셀 뒤샹, 〈샘〉Fountain, 1917. © Association Marcel Duchamp/ADAGP, Paris-SACK, Seoul, 2017.

외적인 대상을 모방해온 종래의 예술과 달리 아방가르드 예술은 이른바 자기 반성적이 되고 그 주의를 '무언가를'에서 '어떻게'로 향한다. 그 때문에 아방가르드 예술에서는 표현을 가능케 하는 '매체'야말로 중심적인 위치를 차지한다.

침전한 내용으로서의 형식

그러나 예술에서 '형식'은 어떻게 자율화하고자 해도 결코 그것만으로 자존할 수 있는 게 아니다. 오히려 형식이란 하나의 매개(자)로서 파악되어야 하지 않을까? 마지막으로 이 점에 관해 간단히 고찰해보자.

지멜은 논고 「사회학적 미학」Soziologische Ästhetik(1896)에서 개個보다 전체를 중시하는 '사회주의'적인 입장과 전체보다도 개個를 중시하는 '자유주의'적인 입장―즉 현실에서는 결코 양립할 수 없는 두 가지 입장―이 '미적 감정'에 의해서는 함께 시인되고 있다는 사태에 착목한다. '미적 감정'이 이러한 '모순'을 내포할 수 있는 것은 어째서일까? 확실히 "아름다운 것"은 "순수형식이라는 성격"을 가진다고는 해도 그것은 애초의 "실재적 유용성"이 "긴 역사적 전개와 유전을 통해 여과된" 결과에 불과하다. 즉 일찍이 "실재적 의의"가 "정신화되어 형식화된 의의로서 상속될" 때 "미적 감정"이 성립한다. 그렇기 때문에 원래는 서로 대립하는 관심도 "미적 감정"에서는 공존할 수 있다고 지멜은 추론한다. 중요한 것은 아름다운 것의 "순수한 형식"이란 결코 그 자체로 존립하는 게 아니라 어디까지나 "여과된 형식"에 불과하다는 점이다.

이와 같은 통찰을 보이는 것이 아도르노이다. 그의 유작 『미학이론』(1970년 사후 간행)에서 다음과 같은 말을 인용해보자.

예술작품에서 특유한 것으로서 그 형식은 내용이 침전하고 변용한 것으로, 자기의 유래〔인 내용〕을 부정할 수 없다. 미적인 성공

은 본질적으로 형성된 것〔으로서의 예술작품〕이 형식 속에서 침전한 내용을 환기할 수 있는지 여부에 달려 있다. (Adorno, VII, 210)

　형식은 이와 같이 내용을 변용시키면서 자기 속에서 울리게 하는 까닭에 새로운 갖가지 내용을 낳는 게 가능할 것이다.

참고문헌

앙리 포시용アンリ・フォシヨン, 『형태의 삶』かたちの生命, 아베 시세키阿部成樹 옮김, ちくま學藝文庫, 2004.
— '형식'의 풍부함을 아름다운 문제로 노래한다.

앙리 포시용, 『앙리 포시용의 형태의 삶』, 강영주 옮김, 학고재, 2001.
에두아르트 한슬리크, 『음악적 아름다움에 대하여』, 이미경 옮김, 책세상, 2004.

제17장

기괴한 것
하이데거

Martin Heidegger

마르틴 하이데거Martin Heidegger.

Martin Heidegger

헤겔은 19세기 초에 '인간적인 예술'의 탄생이라는 새로운 사태를 이론화했다. 이 '인간적인 예술'은 그 후 어떠한 경위를 거치게 되었을까? 제17장에서는 이 점을 주로 마르틴 하이데거Martin Heidegger (1889~1976)의 예술론에 의거하여 고찰하고자 한다.

예술의 탈인간화

하이데거의 논의가 나온 역사적 배경을 밝히기 위해 그와 거의 동시대에 활약한 호세 오르테가 이 가세트José Ortega y Gasset (1883~1955)의 논고 『예술의 탈인간화』*La deshumanización del Arte. e Ideas sobre la novela*(1925)를 먼저 살펴보기로 하자.*

그가 이 논고에서 주제로 삼은 것은 드뷔시 이후의 음악, 말라르메 이후의 시, 표현주의와 큐비즘 이후의 회화, 즉 이른바 '신新 예술'이다. 오르테가 이 가세트에 의하면 '신 예술'은 "낭만주의와 자연주의 작품에 지배적이었던 인간적인 요소, 너무나 인간적인 그 요소를 서서히 배제해감"으로써 '순수화에 대한 경향'을 보여준다. 이러한 과

* 이 책은 한국에서 『예술의 비인간화』(안영옥 옮김, 고려대학교출판부, 2004)라는 제목으로 출간되었으나 여기서는 '비인간화'와 '탈인간화'의 차이를 드러내기 위해 저자의 표현에 따른다.

정은 예술에서 '인간적인 내용'을 사상捨象하는 방향으로 나아간다. 그 결과 마침내 '예술적 감수성'이라는 특수한 능력을 지닌 사람만이 지각할 수 있는 예술작품'이 태어난다. 이는 단지 순수하게 예술이고자 하는 '예술적인 예술'이며, '인간적인 것'이라는 예술 외적인 것과의 "경계선이 명확하지 않은 것에 반발"을 보인다(Ortega y Gasset [1925], 46-47, 66). 오르테가 이 가세트가 '예술의 탈인간화'라고 부르는 것은 신 예술의 이러한 순수화 경향이다.

19세기의 '인간적'인 예술에 대한 '신 예술'의 '공격'은 막강해서 언뜻 거기에는 "예술에 대한 미움이 숨겨져 있는 것은 아닐까 하는 의문이 생길" 정도이다(79-81). 그러나 "예술 그 자체를 향해가는 것은 예술을 웃음극farsa으로 간주하는 것이다. ······신 예술은 특정한 누군가와 특정한 무언가를 조소하는 대신, 예술 그 자체를 조소한다"라고 생각하는 오르테가 이 가세트는 신 예술을 '아이러니'라는 낭만주의적 개념에 의해 특징짓고 있다(83-84). 일종의 자기 반성성(혹은 자기 언급성)을 전제로 한다는 의미에서 이 '신 예술'─즉 오르테가 이 가세트가 19세기 후반부터 20세기 초에 걸쳐 성립했다고 간주하는 예술─은 18세기 말에서 19세기 초에 성립한 근대적 예술관의 정당한 후계자라고 해도 좋다('아이러니'에 대해서는 제12장 참조).

이 비인간적 예술은 "본질적이고 숙명적으로 평판이 안 좋다〔비대중적이다〕impopular"(38). 왜냐하면 그것은 예술작품의 저편에서 '인간적인 것'을 간파하고자 하는 대중으로서는 이해할 수 없는 것이며, 단지 "예술적인 감수성이라는 특수한 능력을 가진 사람"에게만 열려 있기 때문이다. 그러나 오르테가 이 가세트에 의하면 여기에서 중요한 '징후'를 읽어낼 수 있다.

약 1세기 반에 걸쳐서 '민중', 즉 대중은 자신이 사회 그 자체가 되고자 해왔다. ……〔그러나〕신 예술은 '선택'mejores에서, …… 자신의 사명은 소수자로 있는 것인 동시에 다수자와 싸우는 것에 있다고 자각시키는 데 공헌한다. ……정치에서 예술 분야에 이르기까지 사회는 당연히 그래야 할 두 가지 계층 혹은 계급, 즉 뛰어난 인간층hombres egregios과 범속한 인간층hombres vulgares으로 재구성될 때가 다가오고 있다. (41)

'대중'과 '선택된 뛰어난 사람'을 엘리트주의적으로 대비하는 논의는 이후에 쓰이는 『대중의 반역』*La Rebelión de las Masas*(1929년에 신문에 발표한 후 1930년 간행)을 예상케 하는 것이며, 여기에서 오르테가 이 가세트가 주장하는 '대중'론의 본질이 드러난다. 그는 '구舊 예술'을 지지하는 '대중'에 대해, '신 예술'을 지지하는 사람들 속에서야말로 대중을 지도하게 될 '새롭고 진정한 귀족'이 탄생할 징후를 보는 듯 여겨진다.

그러나 오르테가 이 가세트의 대중론을 집대성한 저서라고 해야 할 『대중의 반역』에서는 '신 예술'에 대한 평가가 낮은 것을 알 수 있다.

모든 이를 열외 없이 빠져들게 하는 웃음극의 폭풍이 유럽 전체에 휘몰아치고 있다. ……인간이 자기를 남김없이 완전하게 내던지는 일 없이 어중간한 태도로 사는 한, 그것은 항상 웃음극이 된다. 대중인은 자기의 운명이라는 확고부동한 대지에 발을 딛고자 하지 않고, 어느 쪽인가 하면, 공중에 뜬 허구의 삶을 영위하고 있다. ……세계는 모두 잠정적인 삶에 몸을 던지고 있다. 스

오르테가 이 가세트는 전위 운동을 뒷받침하는 정신이, 특히 그 부정성否定性 혹은 잠재성이라는 점에서 당시 대중사회의 정신과 부합하는 것도 통찰하고 있었다.

포츠에 대한 열광부터 ……정치적인 폭력에 이르기까지, '신 예술'부터 지금 유행하는 해안에서의 어처구니없는 일광욕에 이르기까지, 만사가 그러하다. ……그것들은 삶의 본질적인 밑바탕에서 우러나온 창조물도 아니고, 참된 열망이나 필연성도 아니다. 요컨대 그러한 모든 것은 삶의 본질에서 보면 허위이다. ([1930], 148, 259-260)

여기에서 오르테가 이 가세트는 대중화 사회가 '허구의 삶'을 영위하고 있으며, 그러한 삶이 '웃음극'이 되고 있음을 지적하고 있다. 이러한 지적은 앞서 인용한 바 있는 『예술의 탈인간화』의 다음 구절과 비교함으로써 풀어야 한다. "예술 그 자체를 향해가는 것은 예술을 웃음극으로 간주하는 것이다. ……신 예술은 특정한 누군가와 특정

322

한 무언가를 조소하는 대신, 예술 그 자체를 조소한다"([1925], 83-84).
이 한에서는 탈인간화하는 예술은 그 웃음극과 같은 특성 덕택에 대중화 사회와 같은 방식을 보이게 될 것이다. 그렇다면『예술의 탈인간화』의 서두에서 '신 예술'에 드러나는 현상에 입각해 오르테가 이 가세트가 말한 희망, 즉 "정치에서 예술 분야에 이르기까지 사회는 당연히 그래야 할 두 가지 계층 혹은 계급, 즉 뛰어난 인간층과 범속한 인간층으로 재구성될 때가 다가오고 있다"(41)라는 희망은 헛된 것이될 수밖에 없을까?

오르테가 이 가세트가 '신 예술' 속에서 간파하고자 한 현상(즉 '뛰어난 인간'에 의해 지배되는 예술의 성립)은 '전위-후위'의 비유에 의해 파악할 수 있는 사태이며, 이른바 '전위(아방가르드) 운동' 시대에 적합한 것이었다. 그러나 그는 동시에 이러한 전위 운동을 뒷받침하는 정신이, 특히 그 부정성否定性 혹은 잠재성이라는 점에서 당시 대중사회의 정신과 부합하는 것도 통찰하고 있었다. 그 점에서 '신 예술'은 새로운 삶을 창출하는 데 유력하게 작용할 리가 없을 것이다. 이와 같이 오르테가 이 가세트의 이론은, '대중'에게 억지로 등을 돌리고 '선택된 뛰어난 사람'에 대해서만 말하는 '신 예술'을 보면서, '비인간적' 전위예술이 동시에 '인간적인' 대중화 사회에서 해소되어가는 과정도 시야에 두고 있었다고 할 수 있을 것이다.

'충격'으로서의 예술작품

대중세계의 인간성 속에 매몰될지 모르는 예술을 구출하고자 시

도한 것은 하이데거의 『예술작품의 근원』(1935/36)이다. 그 제3부에서 하이데거는 다음과 같이 말한다.

작품이 형태 안에서 확립되어 그 자체 속에서 더욱 고독하게 서 있으면 있을수록, 그리고 작품이 인간에 대한 모든 연관을 더욱 순수하게 해소하려는 듯 보이면 보일수록, 점점 단순한 방식으로, 그러한 작품이 존재한다고 말하는 충격이 열린 곳으로 걸어가서, 그리고 점차 본질적인 방식으로 어쩔 수 없는 것das Ungeheure이 열리고, 지금까지 안심할 수 있다고 여겨져온 것das bisher geheuer Scheinende이 무너진다. (Heidegger, V, 52)

대관절 예술작품은 '인간에 대한 모든 연관'을 '해소'함으로써 어떠한 '충격'을 초래하는 것일까? 이 점을 면밀히 고찰하려면, 『존재와 시간』Sein und Zeit(1927)으로 일단 돌아갈 필요가 있다.

『존재와 시간』 제40절 "현존재에 두드러지는 개시성으로서의 불안이라는 근본 상태성"은 '세인世人의 일상적인 공공성', '평균적 일상성'—즉 인간이 이른바 '대중'으로서 세간에 몰입 혹은 매몰되어, 그 본래적인 존재방식으로부터 퇴락하고 있는 상태—을 '편안함〔=내 집에 있는 것〕Zuhause-sein'이라고 규정하는 동시에, 그것을 타파하는 '불안'에 착목한다. "불안은, 현존재가 세계 내에 퇴락하면서 몰입하고 있는 것으로부터 현존재를 되찾는다. 일상적인 친밀함은 그 자체에서 붕괴한다. 현존재는 개별화〔단독화〕되지만, 그러나 그것은 세계-내-존재로서의 것이다. 내-존재는 불편함〔=내 집에 있지 않는 것〕Un-zuhause이라는 실존론적 양태가 된다. '기괴한

것'Unheimlichkeit을 말할 경우도 별개의 것이 이해되는 것은 아니다"(II, 250-251). 여기서 하이데거는 '집'을 의미하는 Haus와 Heim이라는 말의 파생형을 반복하고 있는데, 그 내용은 다음과 같이 바꿔 말할 수 있다. '불안'이란 익숙해진 세계가 그 친숙함을 보여주지 않을 때 느껴진다. 그때 인간은 '편안함〔=내 집에 있는 것〕'을 잃고, '불편함〔=내 집에 있지 않는 것〕'을 실감하지 않을 수 없다. 그러나 하이데거에 의하면, 불안은 익숙해진 세계로부터 인간을 자기 자신으로 돌아보게 만들고, 인간이 비본래적인 방식 — 즉 존재 그 자체를 망각하고 존재자 속에 매몰되어 있는 존재방식 — 으로부터 본래적인 자기를 '회복하기'위한 계기이다. 이러한 의미에서 '불편함〔=내 집에 있지 않는 것〕'은 '실존론적 양태'로 규정된다.

『존재와 시간』에서 '편안함〔=내 집에 있는 것〕'과 '불편함〔=내 집에 있지 않는 것〕'이라는 대개념에 의해 주제화되고 있는 사태, 그것을 강연 『예술작품의 근원』은 '안심할 수 있는 것'geheuer과 '안심할 수 없는 것'nicht geheuer(혹은 '어쩔 수 없는 것〔기괴한 것〕un-geheuer')이라는 대개념으로 가리키고 있다(덧붙이자면 geheuer라는 말도 '집'을 의미하는 Heim과 어원적으로 연관 있으므로, '편안함'으로 번역할 수 있다). "존재자와 가장 가까운 영역에 있으면서 우리는 자기 집에 있는 듯 느낀다. 존재자는 친근한 것이며, 신뢰할 수 있는 것이고, 안심할 수 있는 것das Geheure이다"라고 우리는 통상 생각하지만, 예술작품은 우리에게 "안심할 수 있는 것은 근본적으로는 안심할 수 없는 것nicht geheuer이며, 그것은 어쩔 수 없는 것〔기괴한 것〕un-geheuer'을 보여준다(V, 40, cf. 62). 『존재와 시간』에서 '불안'이 완수하던 역할을, 여기서는 예술작품이 이어받고 있는 것이 명백해지는 것

이다. "어쩔 수 없는 것〔기괴한 것〕에 대한 충격"(54)이야말로 예술작품을 예술작품답게 만든다.

'원초'를 여는 '역사'

인간이 비본래적인 존재방식으로부터 본래적인 존재방식을 '회복하기'위한 계기가 '불안'이라면, 예술작품은 그 '충격'에 의해 우리에게 무엇을 가져올까? 하이데거는 그것을 '원초'Anfang라고 부른다(62). 이 '원초'라는 말을 하이데거는 매우 특별한 의미로 사용하고 있다.

> 진정한 원초란 도약Sprung으로서, 늘 앞선 도약Vorsprung이며, 이 앞선 도약에서는〔장래에〕도래하는 모든 것이 설령 숨겨져 있다 해도, 이미 뛰어넘고 있다übersprungen. 원초는 이미 숨겨진 방식으로 종언Ende을 내포하고 있다. (62)

즉 원초란 단순히 시간적으로 처음에 있는 것이 아니라, 있을 법한 것으로서의 종언을 미리 취하는 것이다. 다만 원초는 종언을 아직 잠재적인 방식으로, 혹은 숨겨진 방식으로 미리 취하는 것에 불과하다. 즉 원초에 인간은 아직 종언을 스스로 고유한 것으로서 획득하지는 않는다. 원초에 선취되기는 하지만, 그 선취는 아직 잠재적이기 때문에 획득되지 않는 종언을, 현재화顯在化하면서 스스로 고유한 것으로서 획득하는 과정, 이것이 '역사'이다. 이러한 의미에서 '원초'는 '역사'를 열어간다고 일컬어진다(63).

여기에서는 하이데거의 이 명제를 하이데거 자신에 입각해서가 아니라 모리스 메를로 퐁티Maurice Merleau-ponty(1908~1961)의 다음과 같은 말에 입각해서 고찰하고자 한다. 메를로 퐁티는 유고 「간접적 언어」Le Langage Indirect에서 다음과 같이 서술하고 있다.

동굴 벽에 그려진 최초의 소묘는, 여러 탐구의 끝없는 영역을 결정하고, 세계를 회화로서 혹은 소묘로서 그려져야 할 것으로 정립하고, 회화의 끝없는 미래를 갈구하고 있었다. (Merleau-Ponty [1969], 101)

'최초의 소묘'는 하이데거적인 의미에서 '원초'의 하나다. 그렇다면 이 최초의 소묘를 여는 '역사'란 어떠한 것일까? 그것은 한편으로는 개개의 새로운 작품이 매번 새로운 탐구를 가능케 하는 점에서 단속성斷續性을 그 특징으로 한다. "저마다의 작품이 여러 탐구의 지평을 연다는 것은 그 작품이 그 이전에는 가능하지 않았던 것을 가능하게 한다는 것을 의미한다"(116). 메를로 퐁티는 아마도 베르그송의 '예견 불가능한 새로움'의 이론을 근거로 하고 있을 것이다(이 점에 대해서는 제5장 참조). 최초의 소묘에 의해 결정된 '탐구의 끝없는 영역'은 매번 새로운 탐구를 통해 늘 새로운 모습을 드러내고, 새로운 가능성을 현실화한다. 그러나 다른 한편으로 이 역사가 실현하는 것은, 원초가 잠재적이라고는 하나, 선취하고 있던 것이기도 하다. 이러한 의미에서 원초는 역사를 통해 자기 자신으로 귀환한다. "자기 전개를 한다는 것, 즉 변화하는 동시에 ― 헤겔이 말하듯 ― '자기 자신으로 귀환한다'는 것, 즉 역사라는 형태를 취하여 자기를 드러낸다는 것은 예술에

있어서 본질적인 것이다"(116).

이 지점에서 더 구체적으로, 개별 화가의 행위와 역사의 관계에 관해 고찰해보자. 메를로 퐁티는 다음과 같이 서술하고 있다.

> 화가는 결코 공허 속에서 무로부터 창조하는 것이 아니다. 화가에게 오직 문제인 것은, 자신이 보고 있는 그대로의 세계와, 자기의 예전 작품과 〔선행하는 화가가 그린〕 과거의 여러 작품 속에 이미 초안된 홈을 더욱 밀고 나가서, 이전 화면의 한쪽 구석에 나타난 액센트를 다시 집어 들어 일반화하는 것뿐이다. ……다른 이에 비해 뛰어나면서 계승하고, 파괴하면서 보존하고, 변형하면서 해석하는, 즉 새로운 의미를 갈구하고 예기予期한 것에 이러한 새로운 의미를 불어넣는다는 삼중의 재인식은, 단순히 동화의 의미에서의 변신, 기적과 마법, 폭력과 침략, 절대적인 고독에서의 절대적인 창조 등이 아니라 세계와 과거, 선행하는 여러 작품이 이 화가에게 추구하던 것에 대한 응답, 즉 성취, 우정이기도 하다. (95)

개별 화가의 행위는 그것이 아무리 고립된 것처럼 보일지라도, 결코 '절대적인 고독에서의 절대적인 창조'가 아니다. 화가는 과거 화가의 행위 속에서 (잠재적인) 호소를 들으면서 그에 응답함으로써, 스스로 새로운 작품을 만들어낸다. 이러한 의미에서 개개인의 창작은 이미 과거 예술가와의 — 그리고 장래의 예술가에게로 (잠재적으로) 호소하는 점에서, 나아가 장래의 예술가와의 — 공동 제작이다. 예술가의 독창성이란 선행하는 예술가의 행위 속에서 통상은 간과될 법한

(잠재적인) 호소를 알아듣는 능력이라고 해도 과언이 아니다. 독창적인 예술가는 이러한 호소에 응답할 뿐만 아니라, 그 사람이 내놓은 작품에는 이것이야말로 선행하는 예술가가 추구하던 것이라는, 사람들을 사후적으로 납득시킬 법한 일종의 필연성을 구비한다. 그러나 이러한 '호소'와 '응답'으로 이루어지는 역사는 결코 연속적인 과정이 아니다. "보존되어 전해지는 작품은, 조금이라도 역사가 그에 응하기만 한다면, 그 상속자 속에서, 그려진 캔버스로서의 그 작품과는 어울리지 않는 귀결을 전개한다"(114).

메를로 퐁티에 의하면 원초는 잠재적인 방식으로 종언을 선취한다는 역사의 특질은, 개별 예술가의 인생이라는 역사에 있어서도 간파할 수 있다. 메를로 퐁티는 초기의 논고 「세잔의 회의」Le Doute de Cézanne(1945)에서 "우리가 애당초 장래의 어떤 목표라고 하는 것은, 우리의 기획projet이 우리 최초의 존재방식과 함께 이미 정해져 있다는 것이다"([1945], 36)라고 서술한다. 그러나 만일 우리의 '기획'이 미리 정해져 있다면, 여기에는 이미 개인의 자유가 존재하지 않는 것 아닌가? 이러한 의문에 대해 메를로 퐁티는 '자유'에 관해 다음의 이율배반적인 사태를 인정하는 것이야말로 중요하다고 응한다. "우리는 결코 결정되어 있지 않은, 그러나 동시에 우리는 결코 변화하지 않는, 나중에 회고하면 과거 속에서 우리는 그렇게 된 것〔=현재의 모습〕이 고지되어 있는 것을 찾아낼 수 있을 것이다"(37). 메를로 퐁티가 이렇게 말할 때 구체적으로 염두에 두고 있는 것은 폴 세잔Paul Cézanne(1839~1906)의 인생과 작품의 관계다. 우리는 어떤 예술가를 논할 때 마치 인생이 원인이며 작품이 결과인 양 인생으로부터 작품을 설명하고자 한다. 그러나 이러한 설명은 예술가의 '기획'을 강요하

는 것이 아니다.

만들어져야 할 작품이 이러한 삶을 요구했다는 편이 맞을 것이
다. 세잔의 삶은 그 처음부터, 아직 장래의 것인 작품에 뒷받침되
는 것에 의해서만, 균형을 발견하고 있었다. 그의 삶은 이러한 장
래의 작품 기획이며, 작품은 징조로서 그의 삶 속에 드러나 있었
다. (35)

예술가의 '삶'은 예감된 장래로 향해 있는 까닭에, 장래에 실현되
어야 할 '작품'에 뒷받침됨으로써 비로소 '균형'을 찾아낼 수 있다. 현
재의 (주관적인) 삶은 장래로 향하고, 장래의 (객관적인) 작품은 그 징
조를 통해서 현재에 예감되는 방식으로 주객의 교차가 현재와 장래의
교차와 중첩된다. 이러한 중첩을 하나하나 해명하는 것에 메를로 퐁
티 예술론의 특색이 있다.

인간에게 토대인 '비인간적 자연'

마지막으로 메를로 퐁티가 예술의 비인간성을 어떻게 파악했는
지를, 그의 논고 「세잔의 회의」에 입각하여 고찰해보도록 하자.

메를로 퐁티는 세잔의 회화에 관해 그 '비인간적 성격'이 지적되어
왔다는 사실에 착목한다. 통상 이 성격은 세잔의 특이한 생애와 성격에
서 유래하는 것으로 간주되었으나, 메를로 퐁티에 의하면 이러한 설명
은 작품의 의미를 생애에 의해 결정하고자 하는 오류를 범하고 있다.

그렇다면 세잔 회화의 '비인간적 성격'은 무엇에서 유래하는 것일까?

메를로 퐁티에게 세잔은 "스스로 모양〔형식〕을 부여하고자 하는 소재〔질료〕, 자발적으로 질서를 형성하면서 태어나고자 하는 질서"를 그리고자 했던 화가이다. 즉 세잔이 지향하는 것은 '감각과 사고' 혹은 '혼돈과 질서'의 이원론을 추인追認하지 않고, 오히려 양자가 교차하면서 탄생하는 과정을 주제화하는 것이다. 이것이 세잔 회화의 '비인간적인 성격'을 낳는다고 메를로 퐁티는 논한다(23). 여기에서 그의 논고를 조금 상세하게 검토해보도록 하자.

세잔의 이러한 예술을 떠받치는 것은 메를로 퐁티의 말을 이용한다면, "지각된 사물의 자발적인 질서"가 "인간의 관념과 과학의 질서"의 토대를 이룬다는 확신이다. 후자, 즉 '인간의 관념' 혹은 '과학'을 낳은 세계는 여러 '지각'을 통해서 형성된 것이지만, 그것은 일단 생기면 그 생성 과정이 망각되기 때문에 마치 그 자체로 존재하는 것처럼 여겨진다. 즉 아포스테리오리a posteriori하게 생긴 것이 오히려 아프리오리a priori한 것인 양 간주된다. 동시에 이러한 짐작은 행동의 유용성 및 과학의 객관성이라는 이름 아래 의심되는 일도 없다. 이리하여 '관념'의 세계(즉 과학적·객관적 세계)와 '지각'된 세계와의 이원론이 생기고, 전자야말로 진정한 세계라고 간주하게 된다. 이와 같은 짐작 속에서 살아가는 우리는 누구나 모두 다소간에 플라톤주의자이다. 그러나 이것은 주객이 전도된 관점이며, 본래 '관념'의 세계(즉 과학적·객관적 세계)는 '지각'된 세계라는 '토대'socle 위에 있으며, 이 토대에서 생긴 것이다. 그리고 메를로 퐁티에 의하면 세잔이 그리고자 했던 것은 이 "'자연'의 토대", 다시 말하면 우리의 관념이 만들어낸 세계에 앞선다는 의미에서, 아프리오리a priori하게 있는 "원초적인

세계"이다(23).

메를로 퐁티는 다음과 같이 말한다. "우리는, 만들어낸 사물로 이루어진 환경 속에서, 도구에 둘러싸여, 집, 거리, 도시 속에 살고 있다. 그리고 대부분 우리는 이것들을 인간의 활동을 통해서밖에 보지 않는다. ……우리는, 이들 모든 것이 필연적으로 존재하고 변함없는 것이라고 생각하는 것에 익숙해져 있다"(28). 이것은 하이데거가 "존재자의 가장 가까운 영역에 있어서 우리는 우리 집에 있는 것처럼 느낀다. 존재자는 친근한 것이고, 신뢰할 수 있는 것이며, 안심할 수 있는 것이다"(Heidegger, V, 40)라고 서술하는 사태에 해당한다. 그러나 하이데거에게 '예술'이란 "어쩔 수 없는 것[기괴한 것]에 대한 충격"(54)을 우리에게 주는 것과 마찬가지로, 메를로 퐁티에게도 세잔의 그림은 이러한 습관을 뒤흔든다.

세잔의 그림은 이러한 습관을 공중에 매달고, 인간이 그 위에 거처를 정한 비인간적 자연의 토대를 노골적으로 드러낸다. 세잔이 그리는 인물이 서먹서먹하고 인간과는 다른 종류의 생물에 의해 비쳐진 인물과 같은 것은 그 때문이다. (Merleau-Ponty [1945], 28)

'인간적'인 짐작의 세계를 추인追認하는 것이 아니라, 오히려 그 근저로 거슬러 올라가서, 세계가 이제 막 떠오르려고 하는 것에 세잔 회화의 특징이 있다고 메를로 퐁티는 생각한다. 세잔의 그림은 우리에게 이러한 "구성된 인간성의 이쪽"(28)으로 향하는 시선을 가능케 한다.

이 세계는 '인간적'인 짐작의 세계를 추인할 법한 예술로 가득 차

폴 세잔, 〈사과 바구니〉The Basket of Apples, 1893년경, 캔버스에 유채, 65×80cm, 시카고예술
협회.

세잔의 예술을 떠받치는 것은 메를로 퐁티의 말을 이용한다면, "지각된 사물의 자발적인 질서"가
"인간의 관념과 과학의 질서"의 토대를 이룬다는 확신이다. '인간의 관념' 혹은 '과학'을 낳은 세계는
여러 '지각'을 통해서 형성된 것이지만, 그것은 일단 생기면 그 생성 과정이 망각되기 때문에 마치
그 자체로 존재하는 것처럼 여겨진다.

있다. 그것은 "이미 생겨난 관념을 별개의 모양으로 결합하는" 곳에서
성립한다(32). 즉 그러한 예술에서 묘사되는 것은 우리가 이미 익숙해
진 것, 이미 알고 있는 것이며, 예술은 이러한 이미 알려진 관념을 단
지 다른 모양으로 번역하는 것에 불과하다. 표현에 대한 관념의 선행
성先行性을 인정하는 점에서, 이러한 예술은 세속화된 플라톤주의의
체현자이다(이 점에 대해서는 제3장 참조). 그러나 메를로 퐁티에게 이
러한 "오락을 위한 예술"은 본래의 예술이 아니다.

이와 관련해 예술 본연의 모습에 대해 메를로 퐁티는 다음과 같
이 말한다. "예술가는 처음부터 문화를 떠맡아서 이를 새롭게 수립한
다. 예술가는 최초의 인간이 말했던 듯 말하고, 아직 일찍이 누구도
그린 적 없던 듯 그린다. 이 경우에는 표현은 이미 명석해진 사상의
번역일 수 없다(32). 앞서 메를로 퐁티가 '원초적인 세계'라는 단어로
말하고자 한 것은, 표현된 적이 없는 세계, 혹은 표현되기를 갈망하고
있는 세계를 가리킨다.

메를로 퐁티는 "나는 풍경의 의식이다"라는 세잔의 말을 인용하
는데(30), 그것은 그려진 대상이, 세잔이 그리는 행위에서 비로소 그
모양을 드러낸다는 것을 의미한다. 즉 "'구상'이 '실행'에 앞선다"(32)
라는 것이 아니라(실제 그렇게 생각하는 한에서 우리는 플라톤주의자이
다), 오히려 거꾸로 실행(표현이라는 행위) 속에서 비로소 구상이 실현
된다. 표현이라는 행위는 우리가 이 "'자연'의 토대"에 내려앉기 위해
불가결한 행위이다.

예술은 저마다의 매체에 고유한 방식으로 "사물 사이에 닻을 내
리고 [꽉 묶어놓고]"(29) 우리의 존재방식을 그려낸다. 그리고 이러
한 표현은 "비인간적 자연의 토대"를 노골적으로 드러내면서도 인간

을 진정으로 인간답게 하는 것을 밝혀낸다. 애초 메를로 퐁티 자신이 인정하고 있듯, 구성된 세계의 '이쪽'으로, 즉 '뿌리 부분'으로 향하는 "시각을 가질 수 있는 것은 바로 인간뿐이다"(28). 이러한 의미에서 예술은 바로 '인간적'인 행위이다. 헤겔이 그 성립을 눈앞에 두고 있던 '인간적인 예술'은 이렇게 형태를 바꾸면서도 20세기 예술관을 규정하게 된다.

참고문헌

와타나베 지로渡邊二郎, 『예술의 철학』藝術の哲學 제6·7장, ちくま學藝文庫, 1998.
— 하이데거의 예술론에 대해서는 다음 책을 참조하면 간결한 해설을 우선 접할 수 있을 것이다.

오사와 마사치大澤眞幸, 『'기괴한 것'의 정치학』不氣味なものの政治學, 新書館, 2000.
— 하이데거와 '기괴한 것'의 연관성을 논했다.

마르틴 하이데거, 『존재와 시간』, 이기상 옮김, 까치, 1998.

예술의 종언 II
단토

Arthur C. Danto

아서 단토Arthur Coleman Danto. © Steve Pyke

Arthur C. Danto

1820년대에 헤겔은 '예술 종언론'으로 알려진 이론을 제기했는데(제 15장 참조), 그로부터 한 세기 반 이상이 지난 1986년에 헤겔주의자를 자칭하는 미국의 철학자 아서 단토Arthur Coleman Danto(1924~2013) 는 그 이론을 새롭게 현대에 되살렸다.

'예술의 종언'이라는 주제가 그 종말론적인 울림을 동반하면서 온 갖 '종언'론 속에서도 사람들의 관심을 특히 끌어온 것은, 20세기 전 반의 이른바 아방가르드 운동에 의한 전통적인 예술관의 부정 혹은 파괴와 관련하여, 아니 오히려 1960년대 이후 아방가르드 운동의 둔 화 혹은 종식 이후의 혼돈스러운 예술 상황과 관련하여 '예술의 종언' 이 많은 이에게 절박하게 받아들여졌기 때문일 것이다. 그러나 단토 의 논의는 이러한 종말론적인 경향과는 관계가 없으며, 오히려 현대 의 다원주의적인 상황을 그대로 긍정한다. 이러한 단토의 논의는 어 떠한 역사관에 입각해 있는가, 이 점을 밝히면서 그의 역사관과의 대 비를 통해 이 책의 기본적인 입장을 명확히 하고자 한다.

예술사의 세 가지 모델

단토의 '예술 종언'론은 그의 고유한 '역사' 개념이 전제되어 있 다. 단토에 의하면 '예술사' 기술記述에는 세 가지 '모델'이 존재한다

(Danto [1986], 85).【도표 18-1】

첫째 모델은 바사리가 제기한 것으로, '재현'representation, 즉 "[실제의] 지각적인 경험에 등가等價한 것의 생산"을 예술의 목표로 삼는다. 이 모델이 타당한 것은 재현 예술 특히 회화와 조각인데, 영화 기술의 전개와 함께 재현을 수행한다는 "예술의 임무가 19세기 후반부터 20세기에 걸쳐서 회화와 조각의 활동으로부터 영화의 활동으로 이행했다". 그러한 의미에서 19세기 후반부터 20세기 초에 걸쳐서 "예술사, 적어도 [재현하는 것이라고] 간주되기만 했던 회화의 역사는 실제로 종언을 맞이했다"(86, 89).

'재현'으로서의 예술이 '종언'을 맞이하면 예술가는 "자신들이 아직 이룰 수 있는 것은 무엇인가라는 물음"(100)에 직면하게 된다. 바꿔 말하면 "자기 정의self-definition라는 거대한 문제가 회화에 들이밀어지고", "예술은 자기 동일성의 위기에 직면"한다([1987], 213~214). 20세기 초의 일이다. 여기에서 새로운 예술사의 모델이 요청되는데, 단토에 의하면 두 가지 응답을 확인할 수 있다.

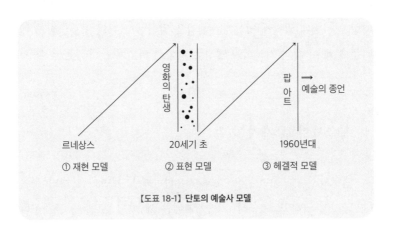

【도표 18-1】 단토의 예술사 모델

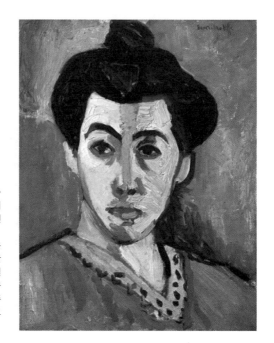

앙리 마티스, 〈초록 줄무늬〉
La Raie Verte, 1905, 캔버
스에 유채, 43×33cm, 코펜
하겐 국립미술관.
단토는 20세기 초 새로운
예술사의 모델 요청에 대한
첫 번째 응답을 예술의 본질
을 '표현'에서 찾는 데서 구
한다. 구체적으로는 야수주
의 시기의 앙리 마티스가 그
린 〈초록 줄무늬〉에서였다.

첫 번째 응답은 예술의 본질을 '표현'에서 찾는 것이며, 구체적으
로는 야수주의 시기의 앙리 마티스Henri Émile-Benoit Matisse(1869~
1954)가 그린 〈초록 줄무늬〉La Raie Verte(1905)에서, 이론적으로
는 베네데토 크로체Benedetto Croce(1866~1952)가 1902년에 간행
한 『표현 및 일반 언어의 학문으로서의 미학』*Estetica come scienza
dell'espressione e linguistica generale*에서 확인할 수 있다. 이 모델
은 음악과 같은 비재현적인 예술도 포함하는 점에서, 앞서 '재현' 모
델보다 포괄적이다. 그러나 '재현'이란 기본적으로 개인적인 것이
자 서로 '공약 불가능'하기에, 예술의 본질이 '표현' 속에서 추구되는
한 "예술사는 진보의 패러다임에 의해 잴 수 있는 종류의 장래를 가

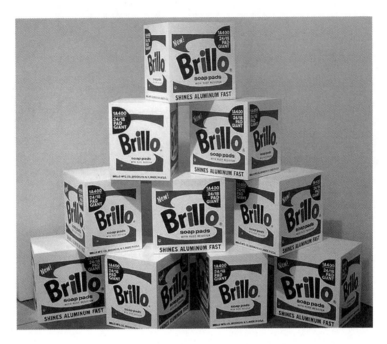

앤디 워홀, 〈브릴로 비누 패드 박스〉Brillo Soap Pads Boxes, 1964. © 2017 The Andy Warhol Foundation for the Visual Arts, Inc./Licensed by SACK, Seoul.
단토는 "워홀과 함께 예술은 철학 속에 흡수되었다"라고 주장한다.

지지 않고, 오히려 개개의 계기적인 행위의 연속으로 분단된다". 그러므로 이 모델에 따르면 예술에는 '진보'도 '종언'도 있을 수 없다([1986], 100~106). 그리고 그러한 입장에서 예술사를 공약 불가능한 "여러 패러다임의 계기繼起"로서 파악한 것이 에르빈 파노프스키Erwin Panofsky(1892~1968)의 1927년 저서 『상징형식으로서의 원근법』Die Perspektive als "Symbolische Form"이다(200-202).

그에 비해 두 번째 응답은 "역사에 대한 헤겔적 모델"([1987], 215)— 즉 "역사란 자기 의식과 함께, 좀 더 적절하게 말하자면 자기 인식의

도래와 함께 종언한다"([1986], 107)라는 『정신현상학』*Phänomenologie des Geistes*(1807)에서 볼 수 있는 역사관 — 에 의존한다. 이 역사관은 '교양소설'에서 전형적으로 확인할 수 있는 '이야기' 구조를 지닌다 (110). '자기 동일성의 위기'에 직면한 '근대 예술'〔모던 아트〕은 "그 위대한 철학적 단계, 즉 1905년경부터 1964년경까지의 단계에서 자기 자신의 본성과 본질에 대한 대규모 탐구를 시도했던" 것이며, 또한 '팝 아트'는 이 "예술의 본성에 대한 철학적인 물음에 대한 응답"이다. 왜냐하면 팝 아트는 "왜 이것이 예술이며 그것과 꼭 닮은 것 — 보통의 브릴로 박스나 흔해 빠진 수프캔 — 은 예술이 아닌가"라는 '철학적인 물음'을 바로 예술을 통해서 제기했기 때문이다.

> 워홀Andy Warhol〔1928~1987〕과 함께 예술은 철학 속에 흡수되었다. 〔워홀의〕 예술이 제기한 물음도, 또 이 물음이 제기되었을 때의 형식도, 예술이 이 방향에서 나아갈 수 있는 한계까지 나아가버려서 그 대답은 철학에서 나와야 했기 때문이다. 그래서 예술은 철학으로 바뀜으로써 일종의 본성적인 종언에 도달했다고 할 수 있다. ([1987], 208-209)

즉 '교양소설'이 주인공의 '자기 인식'을 그 '정점'으로 하면서 끝을 맞이하듯, 자기 정의 혹은 본질을 철학적으로 탐구한 20세기의 예술은 1960년대에 예술로서 '임무'를 완수했고, 그로 인해 '종언'했다고 단토는 주장한다([1986], 110-111).

그런데 단토에 의하면 20세기의 예술은 1960년대 중엽에 이르기까지 예술 그 자체의 '자기 정의'self-definition를 지향하고 있었다고

로이 리히텐슈타인Roy Lichtenstein, 〈룩 미키〉Look Mickey, 1961, 캔버스에 유채, 122×175cm,
워싱턴 D.C. 국립미술관. © Estate of Roy Lichtenstein/SACK Korea 2017.
팝 아트는 "왜 이것이 예술이며 그것과 꼭 닮은 것은 예술이 아닌가"라는 '철학적인 물음'을 바로 예
술을 통해서 제기했다.

하는데, 이 self-definition이라는 말은 단토가 그린버그의 논고 「모
더니즘 회화」Modernist Painting(1960)에서 가져왔을 것이다(Greenberg,
IV, 86). 다만 두 사람의 용법은 다르다. 그린버그는 이 말을 "개개의 예
술〔장르〕에서 고유한 효과로부터, 그 밖의 예술〔장르〕의 매체로부터
빌려온, 혹은 그러한 매체에 의해 만들어냈다고 간주될 법한 모든 효
과를 배제한다"라는 의미에서 모더니즘 예술에 고유한 '순수성'―즉
개별 장르의 '자기 한정'성 ― 을 지시하기 위해 사용했다(ibid.)(제10
장 참조). 그린버그에게 1950년대의 추상표현주의 회화는 모더니즘
의 경향을 추진하기 위한 것이었다. 그에 비해 20세기 예술이 "예
술의 본성에 대한 철학적인 물음"과 직면했다고 파악한 단토는, 이

344

definition이라는 말을 철학적인 정의의 의미에서 이해하고 있다. 이렇게 해서 단토는 1960년대의 팝 아트라는, 그린버그가 추구하는 '순수성'과는 전혀 이질적인 예술 속에서 20세기 예술운동의 한 정점을 찾아낸다.

이러한 양자의 차이에 착목한다면, self-definition이라는 말을 '자기 한정'에서 '자기 정의'로 바꿔 읽은 단토의 의도가 명확해질 것이다. 즉 그는 20세기의 예술이 지향하고 있던 예술의('자기 한정'이 아니라) '자기 정의'를 팝 아트 속에서 찾아냄으로써 그린버그의 모더니즘 사관 그 자체를 과거의 것으로 하고자 한 것이다.

예술의 종언 이후의 예술

그러나 1960년대에 예술은 그 종언을 맞이했다는 생각에 대해서, 1970년대 이후에도 예술은 존재하지 않느냐는 반론이 있을 수 있다. 이러한 반론에 대해 단토는 다음과 같이 답한다. "물론 예술 제작은 앞으로도 존재할 것이다. 그러나 예술 제작자는 내가 예술의 역사 이후적post-historical이라고 부르고 싶은 단계에 살고 있으며, 그 제작자가 만들어내는 작품은, 우리가 〔예술에 대해서〕 오랫동안 기대해왔을 법한 역사적인 중요성 혹은 의미를 결여하고 있다"(Danto [1986], 111). 즉 '예술의 종언'이란 예술을 둘러싼 "어느 한 이야기의 종언"([1994], 324)이며, 그러므로 '예술'이 그 '종언' 후에도 존속하더라도, '예술의 종언' 이후의 예술은 '역사적 중요성'을 더 이상 띠지 않는다. 그것은 마치 '이야기'가 종언한 후에도 '등장인물'은 "영원히 행

복하게 살았"지만, 그 자체가 '이야기'에서는 아무런 중요성을 가지지 않는 것과 마찬가지다([1986], 112). '예술의 종언'이란 그러므로 '역사'적인 의미를 짊어진 '예술'의 종언, 즉 '예술사의 종언'이지만, '예술의 죽음'은 아니다. 단토의 논의를 종말론적으로 이해한다면, 그것은 단적으로 말해서 오류다.

그리고 단토는 헤겔의 『미학』에 의존하면서 '예술의 종언' 이후의 예술, 즉 '역사 이후적' 단계의 예술을 논한다(더불어 단토는 헤겔의 『미학』 *Vorlesungen über die Ästhetik*(1835~1838)을 토머스 녹스Thomas M. Knox의 영어 번역에서 인용하지만, 여기에서는 독일어판 『헤겔 저작집』의 쪽수를 병기한다).

헤겔은 자신의 『예술철학』에서 다음과 같이 서술하고 있다. "예술은 단순한 기분전환이나 오락으로서도, 즉 우리의 환경을 장식하고 삶의 외적인 상황을 기분 좋게 하거나 혹은 장식품으로서 여타의 대상을 북돋우는 것으로도 이용할 수 있다"[Hegel, XIII, 20]. 코제브가 예술이란 역사 이후의 시대에 인간을 행복하게 하는 것 중 하나라고 말할 때 염두에 둔 것은 이러한 예술의 기능임에 틀림없다. 그것은 일종의 놀이다. 그러나 이러한 종류의 예술은 "그것이 다른 여러 목적에 봉사하고subservient"[20] 있으므로, 진정으로 자유로운 예술은 아니라고 헤겔은 주장한다. 나아가 그는 예술이 진정으로 자유로울 때는 "그것이 종교나 철학과 같은 영역에 속한 것으로서 확립된"[20~21] 경우뿐이라고 말한다. ……게다가 헤겔은 "예술은 우리에게 과거의 것이며, 또한 앞으로도 과거의 것으로 머문다"[25]라고 말한다. "예술은 그 최고의

가능성이라는 점에서는 그 참된 진리와 생명을 잃고, 오히려 우리의 관념 세계 속에 자리잡았다"……이리하여 "예술에 관한 학문, 혹은 예술학은 우리 시대에, 일찍이 예술이 그것만으로 충분한 만족을 불러일으켰던 시대보다도 훨씬 더 필요해진다" [25-26]. ……다원주의pluralism의 시대가 도래하고 있다. 당신이 무엇을 하고자 하든 그것이 문제가 되지 않는다는 것이 다원주의가 의미하는 바이다. 만일 어떤 방향이 다른 방향과 마찬가지로 좋은 것이라면 이미 방향 개념은 적용할 수 없다. 장식, 자기표현, 오락이라는 인간의 욕구는 확실히 존속한다. 예술이 종사해야 할 직무는 늘 존재할 것이다. 만일 예술가가 그에 만족한다면. ……실제로 봉사적인 예술subservient art은 지금까지도 우리 곁에 존재해온 것이다. (Danto [1986], 113-115)

단토의 헤겔 해석에는 알렉상드르 코제브Alexandre Kojève(1902~1968)의 헤겔 해석도 들어가 있는 까닭에 다소 논지가 복잡하지만, 우리의 논의에서 중요한 것은 단토가 자기 이론을 이중 방식으로 헤겔과 연관 짓고 있는 점이다. 첫째 단토는 '예술'은 '과거'의 것이 됨으로써 오히려 '예술의 학'의 대상이 된다는 헤겔의 견해를 받아들이면서, 예술로부터 그 학문에 대한 전개를 20세기 예술의 전개와 중첩시킨다. 헤겔이 요청하는 '예술의 학'이란 그야말로 단토 자신의 예술철학이 되는 것이다.

나아가 단토는 '예술의 종언 이후의 예술'이라는 양상도 헤겔 이론에 입각해 파악한다.

이는 예술이 다시 인간적인 여러 목적에 봉사하게 된다는 것을 의미한다. ……인간의 생활을 향상시키는 것은 예술에서 결코 사소한 일이 아니다. 헤겔에 따르면 예술이 종언에 다다른 후에 도 존속하는 것은 그야말로 이러한 〔생활을〕 향상시킨다는 능력에서다. ([1987], 217-218)

헤겔은 예술의 종언 이후의 예술을 '봉사적'인 것이라고는 결코 생각하지 않으므로 단토의 주장은 헤겔 해석으로서는 잘못되었지만, 이 점은 제쳐놓자. 여기에서 중요한 점은 단토가 '역사'적인 의의를 더 이상 갖지 않는 '역사 이후적' 예술 혹은 '예술의 종언 이후의 예술'을 '인간적인 여러 목적'에 봉사하는 다양한 예술이 공존하는 '다원주의'적인 상황에 의해 특징짓고 있는 점이다.

그러므로 단토의 '예술 종언론'은 '예술의 죽음'을 둘러싼 종래의 논의와 단적으로 구별된다. '예술의 죽음'이란 단토에 의하면 '선언' 〔매니페스토〕과 결부되는 모더니즘 고유의 관념이다. 저마다의 '선언'은 고유한 방식으로 "X야말로 예술의 본질이며, X 이외는 예술이 아니거나, 혹은 예술의 본질에 속하지 않는다"라고 주장하고, 그 '선언'에 앞선 예술 본연의 모습을 부정한다([1997], 28). 개개의 예술운동 (혹은 그 '선언')에 의해 제기되는 '저마다의 정의'는 다음과 같이 생기는 예술운동(혹은 그 '선언')에 의해 "예술이 될 수 없는 것으로서 비난"받고 효력을 상실당한다. 그러므로 모더니즘 예술운동은 본질적으로 '……의 죽음'이라는 선언과 결합된다. 여기에서 그야말로 '양식 전쟁'이라고도 해야 할 사태를 확인할 수 있을 것이다([1987], 217).

그런데 단토에게 '예술의 종언'이란 이러한 '양식 전쟁'의 종언이

며, 이후 다양한 양식은 서로 공존하게 된다. 이러한 '다원주의 시대'에는 "당신이 무엇을 하든 문제가 되지 않는다"([1986], 114-115), "좋을 대로"do as you like([1987], 217), '당신은 무엇을 해도 좋다'([1994], 331)라는 원칙이 성립한다. 그러므로 단토에 의하면 그의 '예술 종언론'은 '어떠한 점에서도 이데올로기적인 것이 아니라' 오히려 종래의 '양식 전쟁'을 뒷받침해온 이데올로기를 부정하는 점에서 "반이데올로기적인 것"이다([1994], 324). 단토는 나아가 "현재의 다원주의적 예술 세계를 앞으로 다가올 정치적 사태의 예고라고 믿는 것은 얼마나 멋진 일인가"(Danto [1997], 37)라고 서술하며 '예술의 종언' 이후의 예술에서 확인할 수 있는 '다원주의'를 현실의 정치적 세계에서 추구해야 할 '다문화주의'의 모델로 간주한다.

단토에 의하면 이러한 '다원주의' 입장이야말로 플라톤 이래의 철학적 전통—즉 '예술'이란 '실천적-정치적 영역'에서 위험한 것이므로 '실천적-정치적 영역으로부터 예술을 방역하고 격리할quarantine' 필요가 있다는 신념에 입각하여 '예술의 공민권 박탈disenfranchise'을 추구해온 전통—에 대하여, 예술에 "다시 공민권을 부여하는 것 reenfranchisement"을 가능케 한다([1986], xv, 6). 다시 말해서 '예술'을 '억압' 혹은 '정치적으로 통제'하고자 하는 플라톤 이래의 '철학'의 '정치적 노력'에 대항하여 '억압되어온 것의 해방'을 이룩하는 것, 그것이 단토의 (정치적) 의도다(8, 16, 18) (이 점에 대해서는 제1장 참조).

역사의 숲 속으로

마지막으로 20세기 후반 예술의 상황을 반영한 단토의 이러한 입장에 응답하면서 이 책을 마무리하고자 한다.

플라톤의 주술이 그 이후의 서양미학사를 지배해온 것처럼 인식하는 단토의 역사적인 전망은 과연 타당한 것일까? 이 책이 제시해온 것은, 플라톤 이후의 미학 혹은 예술론의 대다수가 플라톤의 예술 비판에서 예술을 구출하는 것을 지향하고 있었음을 보여준다. 단토에 의한 서양미학사의 역사적 전망은 종래의 미학 혹은 예술론의 실제 모습에서 일탈하고 있다고 하지 않을 수 없다. 그리고 이는 1960년대 이후에 생긴 '다원주의'에 입각해 예술에 '공민권을 부여하고자' 하는 단토의 계획이 과녁을 맞추지 못한 것은 아닌가 하는 의문을 품게 만든다.

여기에서 단토가 자신의 '다원주의'를 뵐플린의 미술사관과 대치하고 있는 구절에 주목하고자 한다.

> 잘 알려져 있듯, 하인리히 뵐플린은 『미술사의 기초 개념』 초판〔1915년〕 이후에 발행된 〔1922년〕판의 서문을 끝내면서, 모든 것이 모든 시대에 가능한 것은 아니라고 서술하고 있다. 〔이에 비해〕 내가 예술의 역사 이후적 단계라 부르는 것의 특색은, 모든 것이 이 시대에 가능하다는 것이다. ([1994], 327-328)

제16장에서 다루었듯, 뵐플린은 르네상스에서 바로크까지 서양 미술의 전개를 검토함으로써 "미술은 아르카이크한, 〔사물과 사물을〕

분리하고 철자를 읽는 듯한 시각에서 〔사물과 사물을〕 통합해서 보는 시각에 다다른다"(Wölfflin, 46)라는 시각의 발전법칙을 수립했다. 예술가가 제아무리 자유롭게 표현하는 것처럼 보여도 "어느 일정한 '시각적' 가능성과 결부되어 있으며, 일찍이 이 '시각적' 가능성은 발전사적으로 구속되어 있다"(45). 구체적으로 서술하면, 개개의 것을 독립한 것으로 보는 아르카이크 시기의 예술가에게는, 사물과 사물을 통합해서 보는 이른바 바로크적 시각술의 가능성이 애초에 닫혀 있다. 이것이야말로 "모든 것이 모든 시대에 가능한 것은 아니다"라는 명제가 의미하는 바이다.

이와 같은 뵐플린 설에 대해 단토는 '예술의 역사 이후적 단계'에서는 '모든 것이 가능하다'라고 주장한다. 확실히 1950년대에는 그린버그의 의미로 '순수'한 회화야말로 "오직 하나의 진실된 역사적 가능성"을 체현하고 있었다고 단토는 회상한다. 이러한 회상은 1950년대에 추상표현주의가 그 전성기를 맞이한 것을 떠올리면 역사의 진리의 한 면을 알아맞혔다고 해도 좋다. 그리고 추상표현주의가 그 역사적인 견인력을 잃은 1970년대 이후의 예술 상황은 "다른 역사적 가능성보다 진실일 법한 역사적 가능성은 존재하지 않는다"라는 단토의 주장에 의해서야말로 적확하게 특징지어지는 듯 여겨진다(Danto [1994], 329). 그러나 이는 "모든 것이 가능하다"라는 것과 같지는 않다. 어느 시대라도 고유한 시대적 제약을 받고 있으며, 동시에 그것을 의식하지 않는다. 그리고 시대적인 제약을 받는 점에서는 현대도 다른 시대와 다를 바가 없을 것이다. 현대에서 "모든 것이 가능하다"라고 말할 때, 단토는 한편으로는 현대 또한 시대적인 제약을 받고 있다는 것을 사상捨象하는 낙관주의자가 되고, 그러므로 또한 동시에 현대에도

역시 "예견 불가능한 새로움"(즉 그 가능성이 현재에 예견되지 않을 법한 일)이 가능하도록 하는 것을 부정하고, 또 이제는 어떤 것도 "역사적 중요성 혹은 의미"를 지니는 것은 없다고 주장하는 염세주의자도 된다('예견 불가능한 새로움'에 관해서는 제5장 참조). 그러나 만일 현대도 시대적인 제약을 받고 있으며, 바로 그 때문에 현대에도 여전히 '예견 불가능한 새로움'이 가능하다면, 단토와 같이 현대를 '역사 이후적'이라고 특징지음으로써 그것을 1960년대까지의 '역사적' 단계와 대립적으로 파악할 수는 없을 터이다.

앞서 살펴보았듯, 애초 단토에게 '역사'란 일정한 목표를 지향하는, 이른바 목적론적으로 '진보'하는 과정이다. 그러나 이 전제는 옳은 것일까? 단토의 전제에 따르면, 르네상스 이후의 예술은 더욱 완전한 '재현'을 지향하는 단계(즉 15세기부터 19세기 후반 혹은 20세기 초반까지의 예술)와 '자기 자신의 본성과 본질에 대한 대규모의 탐구를 시도하는' 단계(즉 1960년대까지의 20세기 예술)로 나뉘는데, 중요한 것은 이러한 두 종류의 예술은 다른 목표를 지향하는 까닭에 서로 독립적이며 공약 불가능한 것으로 간주되지 않으면 안 된다는 것이다. 즉 단토에 의하면 두 종류의 예술 전개를 하나의 역사로서 파악하기란 불가능할 수밖에 없다. 그런데 바로 이 점에서 예술의 본질을 '표현' 속에서 추구하는 20세기 초반의 입장에 대한 단토의 비판―즉 이러한 종류의 "예술사는 진보의 패러다임에 의해 측정할 법한 종류의 장래를 지니지 않고, 오히려 개개의 계기적인 활동의 연속으로 나뉜다"([1986], 103)라는 비판―이 단토 자신의 역사관에도 타당할 것이다. 다시 말하면 확실히, 15세기부터 19세기 후반 혹은 20세기 초반까지의 예술, 그리고 1905년경부터 1960년대 중엽까지의 예술은 각

각 명확한 역사를 이루고 있었다고 해도, 이들 역사를 포함하는 예술사 전체는 서로 공약 불가능한 복수의 행위로 나뉘게 된다. 단토는 '진보'의 역사를 고집한 나머지 오히려 역사 전체의 흐름을 놓치고 있는 것이 아닐까.

여기에서 뵐플린의 견해를 참조해보도록 하자. 뵐플린은 '18세기부터 19세기로의 전환점'에서 미술사의 단절을 간파했다. 시대가 다르다고는 해도 그것은 단토가 20세기 초반의 예술에서 하나의 단절을 찾아낸 것과 유비적이라고도 할 수 있다. 그러나 이 단절에 관해 뵐플린은 다음과 같이 지적한다.

아마도 여기〔18세기부터 19세기로 이행하는 시기〕에 끊어진 자국이 있다. 그러나 그것은 옛것이 완전히 사라졌다는 의미가 아니다. 오히려 옛것은 대립물로서 일정 기간 계속 작용한다. 그뿐 아니라 새로운 원시인〔즉 19세기 초반의 아르카이크한 양식을 이용한 신고전주의자〕은 무의식 속에서 옛 유산을 한층 더 많이 이용한다. (Wölfflin, 17)

역사란 단절을 포함하면서도 서로 관련된 하나의 과정이라는 뵐플린의 통찰은 단토의 역사관보다 역사의 실태에 가까울 것이다. 나아가 뵐플린은 다음과 같이 말한다.

역사는 결코 그 자체로 닫힌 전개를 초래하지 않는다. 미술이라는 식물은 한 그루의 나무라기보다 오히려 숲에 비유해야 할 것이다. 거기에서는 오래된 식물 곁에 어린 식물도 자라고 있으며,

더 강한 개체가 더 약한 개체의 발육에 개입하여 그것을 저지할 수 있다. (16-17)

뵐플린은 여기에서, 역사를 (복수의 단절된) 단선으로 파악하는 대신 복수의 선으로 파악할 수 있는 가능성을 제기한다. 저마다 시대에 지배적인 동향이 있어서, (이를) 그 시대의 모든 특징으로 간주하는 단선형 인간은 이러한 역사의 복수성을 간과하겠지만, 지배적인 동향(즉 '더 강한 개체')의 곁에는 온갖 동향(즉 '더 약한 개체')이 잠재적이기는 하지만 존재하고, 또 다른 시대에 지배적인 동향이 되는 것(즉 일찍이 지배적이었던 '옛것'과 현재 지배적인 것, 혹은 현재 지배적인 것과 앞으로 지배적이 될 수 있는 것)도 실제로 눈에 띄지 않는 방식이긴 하지만 공존하기도 한다. 만일 예술의 역사가 이와 같이 중층적으로 엮어진 것이라면, 예술은 단일한 '목표'를 지향하여 '진보'하는 것도 아니며, 모든 역사적 의미를 결여한 단순한 '다원주의'적 상황을 나타내는 일도 있을 수 없을 것이다. 즉 단토와 같이 '역사적' 단계와 '역사 이후적' 단계를 구별하는 입장은 성립할 수가 없다.

이 책에서 나는 이러한 역사의 복수성 혹은 중층성을 미학사 속에서 밝혀내고, 미학사를 새롭게 짜고자 시도했다. 이 책의 씨실을 이루는 각 장에는 각각의 주제에 입각해 작은 미학사를 날실로서 짜 넣었는데, 이 작업을 통해 미학사는 단지 과거의 유산이기를 멈추고 미학의 현재적인 행위의 하나로서 되살아날 것이다. 그것을 위해 한걸음 내디딘 데서 이 책의 고찰을 마무리하고자 한다.

참고문헌

사사키 겐이치佐々木健一, 『미학으로의 초대』美學への招待 제7·8장, 中公新書, 2004.
— 단토의 예술관에 관해서는 이 책을 추천한다.

아서 단토, 『예술의 종말 이후』, 김광우·이성훈 옮김, 미술문화, 2004.
———, 『철학하는 예술』, 정용도 옮김, 미술문화, 2007.
———, 『무엇이 예술인가』, 김한영 옮김, 은행나무, 2015.

저자 후기

미학에 관한 일반서를 집필하기가 얼마나 어려운지는 그런 종류의 서적 후기에 반드시 언급된다고 해도 과언이 아니다. 그럼에도 오늘날 미학이 처한 상황은 이러한 곤란함을 더욱 증폭시키고 있는 듯 보인다. 일찍이 아도르노는 생전에 집필한 마지막 저서 『미학이론』(1970년 사후 간행)의 서두에 "예술에 관해서는 더 이상 아무것도 자명하지 않다는 것이 자명해졌다"라고 썼다. 오늘날 미학의 존재방식을 돌이켜보면, 이 말이 바로 '미학'에 타당하지 않은가.

미학이 그 자명성을 잃어가는 것은 근대 미학의 기초를 이루던 삼위일체, 즉 '감성＝미＝예술'이 해체되고 있는 상황과 밀접하게 연관된다. 그 때문에 현대 미학은 몇 가지 새로운 과제에 직면해 있다.

예를 들면 '미학'을 '감성론'으로 다시 파악하고자 하는 시도를 들 수 있다. 전통적인 미학이 실질적인 예술철학(혹은 예술이론)이었다면, '예술'이라는 주제에 한정될 수 없는 '감성'의 작용을 주제로 하는 미학이론(예컨대 자연미와 환경미, 나아가 미적 지각에서의 '감성늑신체'적인 요소, 혹은 '공통감각'을 주제로 하는 이론)이 여기에 요청된다.

또는 '미와 그 상관 개념'도 새롭게 주목받고 있다. 확실히 사람들은 18세기 중엽부터 '미'라는 개념에 의해 파악될 수 없는 (넓은 의미의) 미적인 현상을 갖가지 언어를 사용해 지시하고자 했다. '숭고', '골계', '추' 등이 그것이다. 그러나 종래의 미학사에서는 '미'가 그 기

본에 놓여 있던 탓에, 또 '예술'과 '미'를 중첩시키는 선입견이 강했던 탓에 위에 언급한 여러 개념이 수행해온 역할이, 그 다이너미즘에 입각하여 충분히 논해져왔다고는 할 수 없다. 오히려 오늘날에는 '그로 테스크', '키치', '악취미'도 포함할 수 있는 미학이론이 요청되며, 이는 미의 재정의로 이어진다.

'서양에서 예술의 개념사 혹은 이념사'를 지향했던 이 책에서는 이러한 문제를 다룰 수 없었으나 가까운 장래에 이 문제를 과제로 삼고자 한다.

첫 저서 『상징의 미학』(1995)의 편집을 담당하셨던 도쿄대학출판회의 가도쿠라 히로시門倉弘 씨, 시바 히로시柴弘 씨에게 미학 일반서를 쓰지 않겠느냐는 권유를 받은 것은 1998년 봄이었다. 지금으로부터 10년 이상이 지난 일이다. 그때 나는 두 권의 쌍둥이 책을 구상하고 있던 까닭에, 말하자면 그것을 구실로 일반서 집필을 연기했다. 그 일도 일단락된 2006년 봄에 본격적으로 이 책을 준비하기 시작했다. 미학을 둘러싼 현대의 상황이 크게 변모하는 와중에, 이 책 전체를 꿰뚫는 관점을 얻기까지 일곱 번이고 여덟 번이고 쓰러지기를 반복했다. 10년 이상 걸린 이 작업을 마침내 겨우 마무리 지을 수 있어서(그렇다고는 해도 이는 전체 구상의 3분의 1에 불과하지만), 어깨가 가벼워진 것을 느낀다.

이 책은 학설을 '개설', '소개'하는 것이 아니라 '논하는' 형식을 취하고 있다는 점에서 일반서로서는 매우 이색적인 존재일 터이다. 이러한 형식을 선택한 것은, 개설적이고 망라적인 기술記述이 독자에게 많은 지식을 줄지언정 그 이상의 것을 남기는 경우는 적다고 생각하기 때문이다. 논술의 대상에 누락된 부분이 많은 것은 나 자신도 충

분히 자각하고 있다. 굳이 빠진 부분은 그대로 두고, 내가 관심을 기울이는 부분을 집중적으로 논했다.

그러므로 '서양미학사'에 관한 통사적인 기술을 기대하시는 독자분들은, 이 책 뒤에 수록한 「서양미학에 관한 사전 및 개설서」에 소개한 책을 봐주시기를 바란다.

내가 추구한 것은 (정설定說이라고 불릴 법한) 지식을 전달하는 것이 아니라, 미학적인 사고의 움직임을, 나에게 중요하다고 여겨지는 몇 가지 주제에 입각하여 보여주는 것이다. 그렇기 때문에 여기에서 논한 것은 모두 나의 해석에 바탕해 있다.

이러한 의미에서 이 책은 연구서로서의 성격도 함께 지니고 있다 (실제로 지금까지 간행한 세 권의 연구서와 내용적으로 겹치는 점이 적지 않다). 인문계 학문에서는 이러한 병존이 허용되며 또 이러한 병존이야말로 학문을 향한 길잡이가 될 수 있다고 나는 생각한다.

물론 가능한 한 평이하게 쓰고자 했다. 이 점에서 이 책은 편집자인 고구레 아키라小暮明 씨와 이인삼각으로 달린 결과다. 초고 교정지에 "더 이해하기 쉽게"라고 고구레 씨의 코멘트가 붙은 부분은 철저하게 다시 썼다. 『예술의 역설―근대 미학의 성립』(2001) 이래 함께해온 고구레 씨에게 진심으로 감사의 인사를 전한다.

인명에 관해서는 독자의 편의를 생각하여, 각 장에 처음 나올 경우 생몰연도를 밝혔다. 그 작업을 반복하는 동안 내가 상대적으로 오래 살고 있다는 것을 깨달았다. 수많은 사상가가 결코 길다고 할 수 없는 인생을 연소시켜서, 그 결정체로 빼어난 저술을 남긴 것에 그저 찬탄해마지않을 수밖에 없다.

동시에 앞으로 나이를 먹는 방법에도 조금은 자각적이어야 한다

고 느낀다. 가능하다면 남은 시간을 조금 더 자유로운 사고를 위해 쓰고 싶다.

2009년 4월
오타베 다네히사

인용 문헌

일본어 번역본이 있는 것은 참조했으나, 본문에서 이 번역문을 반드시 따르지는 않았다.
* 옮긴이가 한국어판 문헌을 추가했다.

Adorno, Theodor W., *Gesammelte Schriften*. hrsg. von Rolf Tiedemann, Frankfurt am Main, 1970~1986.
アドルノ, 『美の理論』完全新装版(大久保健二 譯,河出書房新社,2007.

The Adventurer. 2 vols. London, 1753/1754. Reprint: New York, 1968.

Aristoteles, *Aristotelis Opera*, ex recensione Immanuelis Bekkeri; edidit Academia Regia Borussica, Berlin, 1831~1870. (아리스토텔레스의 인용은 관례에 따라 이 책의 쪽수와 행수를 제시하겠지만, 『시학』에 관해서는 *De arte poetica liber*. Edited by R. Kassel. Oxford 1965를 기준으로 한다.)『アリスト テレス全集』全17卷, 岩波書店, 1968~1973; アリストテレース, 『詩學』・ホラ ーティウス, 『詩論』, 松本仁助・岡道男 譯, 岩波文庫, 1997.
아리스토텔레스, 『수사학/시학』, 천병희 옮김, 도서출판 숲, 2017.

Augustinus, *Œuvres de Saint Augustin*, vol. 14, Les Confessions, Livres VIII-XIII, 1962(라틴어·프랑스어 대역판).
アウグスティヌス, 『告白』, 山田晶 譯, 中央公論社, 1968.
아우구스티누스, 『고백록』, 강영계 옮김, 서광사, 2014.

Baumgarten, Alexander, *Meditationes philosophicae de nonnullis ad poema pertinentibus*. Halle. In: *Philosophische Betrachtungen über einige Bedingungen des Gedichtes*(1735), übersetzt und mit einer Einleitung herausgegeben von Heinz Paetzold, Hamburg, 1983. (라틴어·독일어 대역 판)
_____, *Metaphysica*. Editio I. Halle, 1739.

_____, *Metaphysica*. Editio IV. Halle, 1757.

_____, *Ästhetik*(1750/1758), 2 Teile, Lateinisch-Deutsch, hrsg. von Dagmar Mirbach, Hamburg, 2007. (라틴어·독일어 대역판) バウムガルテン, 『美學』, 松尾大 譯, 玉川大學出版部, 1987.

Bergson, Henri, *Œuvres*, Textes annotés par André Robinet, Introduction par Henri Gouhier, 6 éd., PUF, (1959) 2001.
ベルグソン, 『思想と動くもの』, 矢內原伊作 譯, 白水社, 1965.
앙리 베르그송, 『사유와 운동』, 이광래 옮김, 문예출판사, 1993.

Boileau-Despréaux, Nicolas, "Art poétique", in: *Œuvres complètes de Boileaux*, accompagnées de notes historiques et littéraires et précédées d'une étude sur sa vie et ses ouvrages par A. Ch. Gidel, Tom. 2, Paris, 1872.
ボワロー, 『詩論』, 守屋駿二 譯, 人文書院, 2006.

Bourdieu, Pierre, *La distinction: critique sociale du jugement*, Paris, (1979) 1982.
ピエール・ブルデュー, 『ディスタンクシオン―社會的判斷力批判』 1～2, 石井洋二郎 譯, 藤原書店, 1990.
피에르 부르디외, 『구별짓기』 상·하, 최종철 옮김, 새물결, 2005.

Burke, Edmund, *A Philosophical Enquiry into the Origin of our Ideas of the Sublime and Beautiful*, ed. by James T. Boulton, Oxford: Blackwell, (1958) 1987.
エドマンド・バーク, 『崇高と美の觀念の起原』, 中野好之 譯, みすず書房, 1999.
에드먼드 버크, 『숭고와 아름다움의 이념의 기원에 대한 철학적 탐구』, 김동훈 옮김, 마티, 2006.

Coleridge, Samuel Taylor, *Biographia Literaria, or, Biographical Sketches of my Literary Life and Opinions*, ed. by James Engell and W. Jackson Bate, 2 vols., Princeton, 1984.

コウルリッジ, 『文學評傳』, 桂田利吉 譯, 法政大學出版局, 1976.

새뮤얼 테일러 콜리지, 『콜리지 문학평전』, 김정근 옮김, 옴니북스, 2003.

Danto, Arthur C., *The Philosophical Disenfranchisement of Art*, New York, 1986.

_____, *The State of the Art*, New York, 1987.

_____, *Embodied Meanings, Critical Essays and Aesthetic Meditations*, New York, 1994.

_____, *After the End of Art, Contemporary Art and the Pale of History*, Princeton, 1997.

아서 단토, 『예술의 종말 이후』, 김광우·이성훈 옮김, 미술문화, 2004.

Descartes, René, *Œuvres de Descartes*, Publiés par Charles Adam et Paul Tannery, Paris, 1971~1976.

『デカルト著作集』1~4, 三宅德嘉 外 譯, 白水社, 1973.

르네 데카르트, 『철학의 원리』 번역 개정판, 원석영 옮김, 아카넷, 2012.

_____, 『방법론』, 강영계 옮김, 지식을만드는지식, 2015.

Duff, William, *An Essay on Original Genius*, London, 1767. Reprint: New York, 1970.

Eliot, T. S., *Selected Essays*, 3rd Enl. ed., London, 1951.

エリオット, 『文藝批評論』, 矢本貞幹 譯, 改譯, 岩波文庫, 1962.

Fiedler, Konrad, *Schriften zur Kunst*, 2 Bde., Nachdruck der Ausgabe München 1913/1914 mit weiteren Texten aus Zeitschriften und dem Nachlass, einer einleitenden Abhandlung, einer Bibliographie und Registern herausgegeben von Gottfried Boehm, München, 1971.

フィードラー, 「藝術活動の根源」, 山崎正和·物部晃二 譯, 『近代の藝術論』, 山崎正和 責任編輯, 中央公論社, 1974.

콘라트 피들러, 『예술활동의 근원』, 이병용 편역, 현대미학사, 1997(일본어판 중역본).

Frye, Northrop, *Anatomy of Criticism: Four Essays*, London, 1957.

ノースロップ・フライ, 『批評の解剖』, 海老根宏・中村健二・出淵博・山内久明 譯, 法
　　政大學出版局, 1980.

노스럽 프라이, 『비평의 해부』, 임철규 옮김, 한길사, 1993.

Gadamer, Hans-Georg, *Gesammelte Werke*, 10 Bde., Tübingen, 1985～1995.

ガダマー, 『眞理と方法』 I, 轡田收・麻生建・三島憲一・北川東子・我田廣之・大石
　　紀一郎 譯, 法政大學出版局, 1986; II, 轡田收・卷田悅郎 譯, 法政大學出版局,
　　2008.

한스 게오르크 가다머, 『진리와 방법』 1, 이길우・이선관・임호일・한동원 옮김, 문학
　　동네, 2012.

＿＿＿＿＿＿＿＿＿＿＿, 『진리와 방법』 2, 임홍배 옮김, 문학동네, 2012.

Goethe, Johann Wolfgang von, *Goethes Werke*, Die Hamburger Ausgabe in
　　vierzehn Bänden, hrsg. von Erich Trunz, 1952～1982.

『ゲーテ著作集』, 潮出版, 1979～1992.

Greenberg, Clement, *The Collected Essays and Criticism*, ed. by John O'Brian,
　　4 vols., Chicago and London, 1986～1993.

『グリーンバーグ批評選集』, 藤枝是雄 編譯, 勁草書房, 2005.

클레먼트 그린버그, 『예술과 문화』, 조주연 옮김, 경성대학교출판부, 2004.

Haller, Albrecht von, *Gedichte*, Herausgegeben und eingeleitet von Ludwig
　　Hirzel, Frauenfeld, 1882.

Hanslick, Eduard, *Vom Musikalisch-Schönen. Ein Beitrag zur Revision der
　　Ästhetik in der Tonkunst*. Teil 1: Historisch-kritische Ausgabe, Mainz,
　　1990.

ハンスリック, 『音樂美論』, 渡邊護 譯, 岩波文庫, 1960.

에두아르트 한슬리크, 『음악적 아름다움에 대하여』, 이미경 옮김, 책세상, 2004.

Hegel, Georg Wilhelm Friedrich, *Werke*, TheorieAusgabe, 20 Bde., Frankfurt

am Main, 1971.

ヘーゲル, 『美學』1~9, 竹內敏雄 譯, 岩波書店, 1956~1981.

게오르크 헤겔, 『헤겔의 미학강의』 1~3, 두행숙 옮김, 은행나무, 2010.

_____, 『헤겔 예술철학―베를린 1823년 강의. H. G. 호토의 필기록』, 한동원·권정임 옮김, 미술문화, 2008.

Heidegger, Martin, *Gesamtausgabe*, Frankfurt am Main, 1975~ .

マルティン・ハイデガー, 『存在と時間』1~3, 原佑·渡邊二郎 譯, 中央公論新社, 2003; 『藝術作品の根源』, 關口浩 譯, 平凡社, 2002.

마르틴 하이데거, 『존재와 시간』, 이기상 옮김, 까치, 1998.

_____, 『숲길』, 신상희 옮김, 나남출판, 2008.

_____, 『언어로의 도상에서』, 신상희 옮김, 나남출판, 2012.

_____, 『사유의 경험으로부터』, 신상희 옮김, 길, 2012.

_____, 『횔덜린 시의 해명』, 신상희 옮김, 아카넷, 2009.

Herder, Johann Gottfried von, *Sämtliche Werke*, hrsg. von B. Suphan. Reprint: Hildsheim 1967~1968.

_____, *Werke in zehn Bänden*, Bibliothek Deutscher Klassiker, herausgegeben von Martin Bollacher et al., Frankfurt am Main, 1985~2000. (BDK라고 약칭한다.)

ヘルダー, 「彫塑」, 登張正實 譯, 『ヘルダー・ゲーテ』, 登張正實 責任編集, 中央公論社, 1975.

요한 고트프리트 폰 헤르더, 『언어의 기원에 대하여』, 조경식 옮김, 한길사, 2003.

_____, 『인류의 교육을 위한 새로운 역사철학』, 안성찬 옮김, 한길사, 2011.

Hoffmann, Ernst Theodor Amadeus, *Sämtliche Werke in sechs Bänden*, hrsg. von Wulf Segebrecht und Hartmut Steinecke unter Mitarbeit von Gerhard Allroggen und Ursula Sagebrecht, Frankfurt am Main, 1985~2004.

「ファールン鑛山」, 深田甫 譯, 『ホフマン全集』4-1, 「セラーピオン朋友會員物語」, 深田甫 譯, 創土社, 1989.

에른스트 테오도어 아마데우스 호프만, 『호프만 단편집』, 김선형 옮김, 경남대학교출

판부, 2002.

Horatius, "Ars Poetica", in: Horace, Epistles Book II and Epistle to the Pisones('Ars Poetica'), ed. by Niall Rudd, Cambridge, 1989.

アリストテレース, 『詩學』・ホラーティウス, 『詩論』, 松本仁助・岡道男 譯, 岩波文庫, 1997.

아리스토텔레스, 『수사학/시학』, 천병희 옮김, 도서출판 숲, 2017.

_____, 『시학—호라티우스 시학·플라톤 시론』, 천병희 옮김, 문예출판사, 1999.

Hume, David, *A Treatise of Human Nature*(1739), edited by L. A. SelbyBigge, second edition with text revised and variant readings by P. H. Nidditch, Oxford, 1978.

_____, *Enquiries Concerning Human Understanding and Concerning the Principles of Morals*(1748), 3rd edition with text revised and notes by P. H. Nidditch, Oxford, 1975.

_____, "Of the Standard of Taste"(1757), in, *Essays Moral, Political, and Literary*, ed. and with a foreword, notes and glossary by Eugene F. Miller, Indianapolis, 1987.

ヒューム, 『人間知性研究』, 齋藤繁雄・一ノ瀬正樹 譯, 法政大學出版局, 2004.

데이비드 흄, 『인간의 이해력에 관한 탐구』, 김혜숙 옮김, 지식을만드는지식, 2012.

Jauß, Hans Robert, *Literaturgeschichte als Provokation*, Frankfurt am Main, 1970.

ヤウス, 『挑發としての文學史』, 轡田收 譯, 岩波現代文庫, 2001.

한스 로베르트 야우스, 『도전으로서의 문학사』, 장영태 옮김, 문학과지성사, 1993.

_____, *Kleine Apologie der ästhetischen Erfahrung*, mit kunstgeschichtlichen Bemerkungen von Max Imdahl, Konstanz, 1972.

Johnson, Samuel, Preface to "The Play of William Shakespeare" (1765), in: Scott Elledge (ed.), *Eighteenth Century Critical Essays*, New York, 1961.

Kant, Immanuel, *Kants gesammelte Schriften*, hrsg. von der Königlich
 Preußischen Akademie der Wissenschaften, Berlin/Leipzig 1902~. (칸트
 인용은 관례에 따라 위의 아카데미판 전집의 권수와 쪽수에 근거하여 쓴다. 다
 만『순수이성비판』에 관해서는 제1판(1781), 제2판(1787)을 각각 A와 B로 생
 략하여, 그 쪽수를 쓴다. 아울러『판단력 비판』에 관해서는, 다음 최신 판본을 기
 준으로 한다.) *Kritik der Urteilskraft*, mit einer Einleitung und Bibliographie
 herausgegeben von Heiner F. Klemme, Mit Sachanmerkungen von Piero
 Giordanetti, Hamburg, 2001.

『カント全集』全22巻, 岩波書店, 1999~2003.

이마누엘 칸트,『순수이성비판』1~2, 백종현 옮김, 아카넷, 2006.

_____,『실천이성비판』, 백종현 옮김, 아카넷, 2009.

_____,『판단력 비판』, 백종현 옮김, 아카넷, 2009.

백종현,『한국 칸트철학 소사전』, 아카넷, 2015.

Leibniz, Gottfried Wilhelm, *Die philosophischen Schriften*, 7 Bde., 1875~1890.
 Reprint: Hildesheim, 1978.

『ライプニッツ著作集』, 全10巻, 工作舎, 1988~1999.

Lessing, Gotthold Ephraim, *Sämtliche Werke*, hrsg. von Karl Lachmann und
 Franz Muncker, Stuttgart, 1886~1924, Reprint: Berlin, 1979.

レッシング,『ラオコオン』, 齋藤榮治 譯, 岩波文庫, 1970.

고트홀트 에프라임 레싱,『라오콘』, 윤도중 옮김, 나남출판, 2008.

Locke, John, *An Essay concerning Human Understanding*, edited with an
 Introduction by Peter H. Nidditch, Oxford, 1975.

ジョン・ロック,『人間知性論』1~4, 大槻春彦 譯, 岩波文庫, 1972~1977.

존 로크,『인간지성론』1~2, 정병훈・이재영・양선숙 옮김, 한길사, 2014.

Longinos, *'Longinus' On the Sublime*, edited with Introduction and
 Commentary by D. A. Russell, Oxford 1964.

ロンギノス,『崇高について』, 小田實 譯, 河合文化教育研究所, 1999.

Merleau-Ponty, Maurice, "Le Doute de Cézanne" (1945), in: *Sens et Non-Sens*, Paris (1948) 6ééd., 1966.

モーリス・メルロ＝ポンティ, 「セザンヌの疑惑」, 粟津則雄 譯, 『メルロ＝ポンティ・コレクション4』, 朝比奈誼・粟津則雄・木田元・佐々木宗雄 譯, みすず書房, 2002.

_____, *La Prose du monde*, texte établi et présenté par Claude Lefort, Paris, 1969.

_____, 「間接的言語」, 滝浦靜雄 譯, 『メルロ＝ポンティ・コレクション5』, 木田元・滝浦靜雄・竹內芳郎 譯, みすず書房, 2002.

Moholy-Nagy, László, *Von Material zu Architektur*, München, 1929.

L・モホリ＝ナギ, 『材料から建築へ』, 宮島久雄 譯, 中央公論美術出版, 1992.

Naumann, Francis M., "Retroactive Readymades", in: Exh. Cat. *Aftershock. The Legacy of the Readymade in Post-War and Contemprary American Art*, New York, 2003.

Nietzsche, Friedrich, *Werke. Kritische Gesamtausgabe*, hg. von Giorgio Colli und Mazzino Montinari, Berlin und New York, 1967~ .

『ニーチェ全集2 悲劇の誕生』, 塩屋竹男 譯, ちくま學藝文庫, 1993.

Ortega y Gasset, José, オルテガ・イ・ガセット, 「藝術の非人間化」(1925), 神吉敬三 譯, 『オルテガ著作集』第3卷, 藝術論集, 白水社, 1970.

_____, 『大衆の反逆』(1930), 神吉敬三 譯, ちくま學藝文庫, 1995.

호세 오르테가 이 가세트, 『대중의 반역』, 황보영조 옮김, 역사비평사, 2005.

Platon, *Opera*, ed. by John Burnet, Oxford, 1905~1913. (관례에 따라 스테파누스Stephanus 판본의 쪽수와 행수를 쓴다. 아울러 대화편을 제시하는 약호는 다음과 같다. G: Gorgias, Ion: Ion, L: Leges, Pd: Phaedo, Po: Politicus, R: Respublica, So: Sophista, Sym: Symposium, Ti: Timaeus)

『プラトン全集』, 岩波書店, 1974~1978.

Plotin, *Plotins Schriften*, übersetzt von Richard Harder; Neubearbeitung mit griechischem Lesetext und Anmerkungen fortgeführt von Rudolf Beutler und Willy Theiler, 5 Bde., Hamburg, 1956~1971.
プロティノス、「美について」、田之頭安彦 譯、「英知的な美について」、水地宗明 譯、『プロティノス・ポルピュリオス・プロクロス』、田中美知太郎 責任編集、中央公論社、1976.

Pope, Alexander, *A Critical Edition of the Major Works*, ed. by Pat Rogers, Oxford/New York, 1993.

Ripa, Cesare, *Iconologia ovvero descrizione dell'immagini universali cavate dall'antichità e da altri luoghi*, Roma, 1593.
체사레 리파, 『이코놀로지아』, 김은영 옮김, 루비박스, 2007.

Riegl, Alois, *Die spätrömische Kunst-Industrie nach den Funden in Österreich-Ungarn in Zusammenhange mit der Gesamtentwicklung der bildenden Künste bei den Mittelmeervölkern*, Wien, 1901.
アロイス・リーグル、『末期ローマの美術工藝』、井面信行 譯、中央公論美術出版、2007.

Schelling, Friedrich Wilhelm Joseph von, *Ausgewählte Werke*, 10 Bde., Darmstadt, 1980. (단 권수 및 쪽수는 Cotta판에 의거한다.)
『シェリング著作集』、燈影舎、2006~ .
프리드리히 셸링, 『초월적 관념론 체계』, 전대호 옮김, 이제이북스, 2008.
_____, 『조형예술과 자연의 관계』, 심철민 옮김, 책세상, 2017.
_____, 『예술철학』, 김혜숙 옮김, 지식을만드는지식, 2013.

Schiller, Friedrich, *Schillers Werke*, begründet von Julius Petersen, Nationalausgabe, Weimar, 1940~ .
シラー、『美學藝術學論集』、石原達二 譯、富山房、1977.
프리드리히 실러, 『프리드리히 실러의 미적 교육론』, 윤선구·이경희·조경식·하선규·한진이 옮김, 대화문화아카데미, 2015.

Schlegel, Friedrich, *Kritische Friedrich-Schlegel-Ausgabe*, hrsg. von Ernst
 Behler unter Mitwirkung von Jean-Jacques Anstett und Hans Eichner,
 Paderborn et al., 1958~ .
『シュレーゲル兄弟』, 平野嘉彦・山本定祐・松田隆之・薗田宗人 譯, 國書刊行會,
 1990.
필립 라쿠 라바르트・장 뤽 낭시, 『문학적 절대―독일 낭만주의 문학 이론』, 홍사현
 옮김, 그린비, 2015.

Semper, Gottfried, *Der Stil in den technischen und tektonischen Künsten oder
 praktische Ästhetik*, Zweiter Band. Keramik, Tektonik, Stereotomie,
 Metallotechnik, München, 1863.
_____, *Kleine Schriften*, hrsg. von Manfred und Hans Semper, Berlin &
 Stuttgart, 1884.

Simmel, Georg, *Gesamtausgabe*, hrsg. von Otthein Rammstedt, Frankfurt am
 Main, 1989~ .
『ジンメル著作集』, 白水社, 1975~1977.

Tatarkiewicz, Władysław, *A History of Six Ideas: An Essay in Aesthetics*,
 Warszawa, 1980.
블라디슬로프 타타르키비츠, 『미학의 기본개념사』, 손효주 옮김, 미술문화, 1999.

Thomas Aquinas, *Summa Theologiae*, Torino, 1952~1962.
トマス・アクィナス, 『神學大全』, 創文社, 1960~ .
토마스 아퀴나스, 『신학대전』 1~16, 정의채 외 옮김, 바오로딸, 1997~2014.

Vico, Giambattista, *Opere*, a cura di Roberto Parenti, Tomo I, Napoli, 1972.
ジャンバッティスタ・ヴィーコ, 『イタリア人の太古の知惠』, 上村忠男 譯, 法政大學
 出版局, 1988.
_____, 『學問の方法』, 上村忠男・佐々木力 譯, 岩波文庫, 1987.

Weitz, Morris, "The Role of Theory in Aesthetics" (1956), in: *Philosophy Looks*

at the Arts: Contemporary Readings in Aesthetics, ed. by Joseph Margolis. Rev. ed., Philadelphia, 1978.

Whitehead, Alfred North, *Process and Reality: An Essay in Cosmology*, Cambridge, 1929.
A・N・ホワイトヘッド, 『過程と實在―コスモロジーへの試論』1～2, 平林康之 譯, みすず書房, 1981～1983.
앨프리드 노스 화이트헤드, 『과정과 실재』, 오영환 옮김, 민음사, 2003.

Wilde, Oscar, *Intentions*, 12th edition, New York & London, (1891) 1919.
『オスカー・ワイルド全集』第4卷, 西村孝次 譯, 靑土社, 1989.

Winckelmann, Johann Joachim, *Sämtliche Werke*, Donaueschingen, 1825～1835. Reprint: Osnabrück, 1965.
ヴィンケルマン, 『ギリシア美術模倣論』, 澤柳大五郎 譯, 座右寶刊行會, 1976.
요한 요아힘 빙켈만, 『그리스 미술 모방론』, 민주식 옮김, 이론과실천, 2003.

Wölfflin, Heinrich, *Das Erklären von Kunstwerken*, Mit einem Nachwort des Verfassers, Köln, 1940.
ハインリッヒ・ヴェルフリン, 「美術作品の說明」, 新田博衞 譯, 『近代の藝術論』, 山崎正和 責任編集, 中央公論社, 1974.

Young, Edward, *The Complete Works*, 2 vols., London, 1854. Reprint: Hildesheim, 1968.

Zuccaro, Federico, *Scritti d'arte*, a cura di Detlef Heikamp, Firenze, 1961.

서양미학에 관한 사전 및 개설서

*옮긴이가 한국어판 및 국내에 소개된 미학 개론서에 관한 서지사항을 덧붙였다.

일본어로 읽을 수 있는 미학에 관한 일반적인 사전事典으로는 다음 저서를 소개한다.

- 竹內敏雄 編修, 『美學事典 增補版』, 弘文堂, 1974.

 다케우치 도시오 편집 및 감수, 『미학사전』, 안영길·지미정·오무석·민은기·손현숙·
 최범·이재언 옮김, 미진사, 1989.

 초판은 1961년 일본에서 발행되었다. 그 내용은 1958년생인 나에게 1세대 이상
 옛날 것이며, 서구 중심주의도 부정할 수 없다. 일본어판을 기준으로 600쪽 넘는
 증보판에서, 중국과 일본에 관해 언급한 것은 '예술교육사'를 다루는 484~490쪽
 (한국어판 628~630쪽)에 불과하다. 그러나 지금까지 일본에서 발행된 미학 서적
 중에서 이 책의 포괄성을 능가하는 사전은 등장하지 않았다. 또 아마 앞으로도 나
 타나지 않을 것이다. 제1부에 해당하는 '미학 예술론의 역사'는 서양미학사의 통사
 로서 하나의 완성형을 보여준다.

- 佐々木健一, 『美學辭典』, 東京大學出版會, 1995.

 사사키 겐이치, 『미학사전』, 민주식 옮김, 동문선, 2002.

 근대 미학의 기본 개념 25개를 선정하여 정의하고 그에 관한 주요한 학설을 소개
 한다. 그 점에서 이 책『서양미학사』와 중첩되는 면이 있다. 사사키 겐이치의『미
 학사전』은 동시에 그 개념에 관해 지금 무엇이 문제인가를 둘러싼 필자 자신의 견
 해를 보여준다. '미학적 사고로 유혹'하기 위해 쓰인 '읽는 사전'의 대표작.

- Henckman, Wolfhart·Konrad Lotter, *Lexikon der Ästhetik*, München: Verlag
 C.H. Beck, 1992.

 W.ヘンクマン·K.ロッター, 『美學のキーワード』, 後藤狷士·武藤三千夫·利光功·神
 林恒道·太田喬夫·岩城見一 監譯, 勁草書房, 2001.

 볼프하르트 헹크만·콘라트 로터, 『미학사전』, 김진수 옮김, 예경, 1999.

 독일어로는 2004년에 개정 증보판이 발행되었다. 212개의 항목을 독일어권 16명

의 연구자가 적확하고 간략하게 설명한다. 편자인 헹크만 자신이 많은 항목을 집필했으며, 그 내용은 그중에서도 더욱 신뢰할 수 있다.

그밖에 표준적인 사전으로 다음이 있다. 특정 항목에 관해 처음 읽을 때는 데이비드 쿠퍼David Cooper가 편집한 사전이 좋다. 인명 항목도 충실하다. 이 책을 집필하면서 서술이 편중된 것을 반성하기 위해 칼하인츠 바르크Karlheinz Barck가 편집한 개념사전을 자주 참조했다.

- Souriau, Étienne (ed.), *Vocabulaire d'esthétique*, Paris: Presses universitaires de France, 1990.
- Cooper, David E. (ed.), *A Companion to Aesthetics*, New York: Wiley-Blackwell, 1995.
- Kelly, Michael (editor in chief), *Encyclopedia of Aeshtetics*, 4 vols., New York: Oxford University Press, 1998.
- Barck, Karlheinz et al. (Hrsg.), *Ästhetische Grundbegriffe: Historisches Wörterbuch* in sieben Bänden, Stuttgart & Weimar: J. B. Metzler Verlag, 2005.
- Trebeß, Achim (Hrsg.), *Metzler Lexikon Ästhetik*, Stuttgart & Weimar: J. B. Metzler Verlag, 2006.

미학사에 관해서 먼저 참조해야 할 것은, 고대 그리스부터 비코까지 미학사를 상세하게 고찰하는 다음 서적이다. 원전(원문 및 영어 번역)의 인용도 유용하다.

- Tatarkiewicz, Władysław, *History of Aesthetics*, 3 vols., The Hague (De Gruyter Mouton: vols. 1-2, 1970; vol. 3, 1974); Tatarkiewicz, Władysław, *Historia estetyki*, 3 vols., Warszawa (vols. 1-2, 1962; vol. 3, 1967)
 타타르키비츠, 블라디슬로프, 『타타르키비츠 미학사』, 손효주 옮김, 미술문화, 2005; 2006; 2014.

일본어로 쓰인 서양미학사에 관한 기본적인 서적으로는 다음 세 권을 추천한다.

- 今道友信 編, 『講座美學 1 美學の歷史』, 東京大學出版會, 1984.
 서양미학사를 다루는 제1부는 고대, 중세, 근세, 근대, 현대라는 5장으로 구성되어 있다. 각각의 시대를 전문으로 하는 연구자가 개설적으로 논한다. 나는 이 책 『서양미학사』에서 고대와 중세 등의 시대를 일부러 구분하지 않았다. 그렇기 때문에 이마미치 도모노부今道友信의 이 책을 참조하기를 권한다.

- 今道友信 編, 『西洋美學のエッセンス』, ぺりかん社, 1987.
 고대부터 20세기까지 25명의 사상가를 선별하여, 각각의 전문가가 그들의 생애와 사상을 논한다. 각각의 주제에 맞게 쓴 논문 형식이므로, 특정 사상가에 관심 있는 독자에게 특히 유익하다.

- 當津武彦 編, 『美の變貌—西洋美學史への展望』, 世界思想社, 1988.
 총 11장으로 구성되었다. 도쓰 다케히코當津武諺의 이 책은 작은 책이지만 서양미학사의 통사로서 시대별, 주제별로 안배했다. 책 뒤에 있는 「미학 명저 해제」는 미학 고전 39권을 선별하여 해제와 함께 중요한 부분을 일본어로 번역해서 소개한다.

아울러 일찍이 일본어로 쓰인 미학사로는 다음이 있다.

- 鼓常良, 『西洋美學史』, 大村書店, 1926.
 쓰즈미 쓰네요시鼓常良(1887~1981)는 비교미학 연구의 선구자 중 한 사람이다. '일본 예술 양식'을 '무광성'無框性이라는 독자적인 개념으로 특징지었다. 1929년에는 『일본의 예술』이라는 제목으로 독일어 저서를 간행했다.

- 相良德三, 『美學史』, 玉川學園出版部, 1929.
 사가라 도쿠조相良德三(1895~1976)는 에른스트 하인리히 베버Ernst Heinrich Weber(1795~1878)류의 '교육 예술' 보급에 힘썼다. 어린이를 위한 미술사 서적도 출판했다.

- 大西克禮, 『美意識論史』, 岩波書店, 1933.
 오니시 요시노리大西克禮(1888~1959)는 『미학』(전2권, 1959~1960년 사후 간행)이라는 체계적인 서적으로 알려져 있지만, 『칸트 「판단력 비판」 연구』カント「判斷力批判」の硏究(岩波書店, 1931), 『현상학파의 미학』現象學派の美學(岩波書店, 1937), 사후 간행된 『낭만주의의 미학과 예술관』浪漫主義の美學と藝術觀(弘文堂,

1968)과 같이 빼어난 역사 연구를 했다. 또한 칸트의 『판단력 비판』을 처음 일본어로 완역했다. 1932년 이와나미쇼텐岩波書店 발행.

- 大西昇, 『美學及藝術學史』, 理想社出版部, 1935.
 오니시 노보루大西昇는 셸링의 『예술철학』(霞書房. 1947)을 일본어로 번역한 것으로 잘 알려져 있다.

일본어로 번역된 책으로는 다음 세 권이 참고가 될 것이다.

- エーミール·ウーティッツ, 『美學史』, 細井雄介 譯, 東京大學出版會, 1979.
 에밀 우티츠, 『미학사』, 윤고종 옮김, 서문당, 1996.
- リオネロ·ヴェントゥーリ, 『美術批評史』, 辻茂 譯, みすず書房, 第2版, 1971.
 리오넬로 벤투리, 『미술비평사』, 김기주 옮김, 문예출판사, 1988.
- ウード·クルターマン, 『藝術論の歷史』, 神林恒道·太田喬夫 譯, 勁草書房, 1993.
 우도 쿨터만, 『예술이론의 역사』, 김문환 옮김, 문예출판사, 1997.

아울러 미학과 직접적인 관계는 없으나 이 책이 언급하지 않은 부분을 보완해주는 책으로 다음 저서를 추천한다. 내가 각 장의 표제로 든 18명의 사상가 중 11명의 사상가와 철학자가, 그 사고의 운동에 입각하여 기술되어 있다. 독자를 한층 더 깊은 사고로 안내할 것이다.

- 熊野純彦, 『西洋哲學史』 全2卷, 岩波書店, 2006.

한편 한국에는 다음과 같은 미학 개론서가 나와 있다.

- 김남시 외, 『현대 독일 미학』, 이학사, 2017.
- 김문환 편, 『미학의 이해』, 문예출판사, 1999.
- 김진엽, 『다원주의 미학』, 책세상, 2012.
- 김진엽·하선규 엮음, 『미학』, 책세상, 2007.
- 미학대계간행회, 『미학대계 제1권—미학의 역사』, 서울대학교출판부, 2007; 2008.

- _____,『미학대계 제2권—미학의 문제와 방법』, 서울대학교출판부, 2007.
- _____,『미학대계 제3권—현대의 예술과 미학』, 서울대학교출판부, 2007.
- 민주식,『아름다움 그 사고와 논리』, 영남대학교출판부, 2002.
- 오병남,『미학강의』, 서울대학교출판문화원, 2017.
- 유형식,『독일미학—고전에서 현대까지』, 논형, 2009.
- 이광래,『미술 철학사』 전3권, 미메시스, 2016.
- 진중권,『미학 오디세이』 전3권, 휴머니스트, 2014.
- _____,『진중권 미학 에세이 세트』 전2권, 아트북스, 2013.
- _____,『현대미학 강의』, 아트북스, 2013.
- 까간, M.S.,『미학강의』 1~2, 진중권 옮김, 새길아카데미, 2010~2012.
- 다케우치 도시오,『미학 예술학 사전』, 안영길 외 옮김, 미진사, 1989.
- 뒤프렌, 미켈,『미적 체험의 현상학』 상·하, 김채현 옮김, 이화여자대학교출판문화원, 1991; 1996.
- 딕키, 죠지,『미학입문』, 오병남 옮김, 서광사, 1980.
- 벨슈, 볼프강,『미학의 경계를 넘어』, 심혜련 옮김, 향연, 2005.
- 비어슬리, 먼로 C.,『미학사』, 이성훈·안원현 옮김, 이론과실천, 1987; 1999.
- 사사키 겐이치,『미학사전』, 민주식 옮김, 동문선, 2002.
- 스톨니쯔, 제롬,『미학과 비평철학』, 오병남 옮김, 이론과실천, 1991.
- 아도르노, 테오도어 W.,『미학이론』, 홍승용 옮김, 문학과지성사, 1997.
- 에코, 움베르토,『중세의 미학』, 손효주 옮김, 열린책들, 2009.
- 오타베 다네히사,『상징의 미학』, 이혜진 옮김, 돌베개, 2015.
- _____,『예술의 역설—근대 미학의 성립』, 김일림 옮김, 돌베개, 2011.
- _____,『예술의 조건—근대 미학의 경계』, 신나경 옮김, 돌베개, 2012.
- 우에노 나오테루,『미학개론』, 김문환 편역·해제, 서울대학교출판문화원, 2013.
- 타타르키비츠, 블라디슬로프,『미학의 기본 개념사』, 손효주 옮김, 미술문화, 1999.
- 함머마이스터, 카이,『독일 미학 전통』, 신혜경 옮김, 이학사, 2013.

생몰 연표

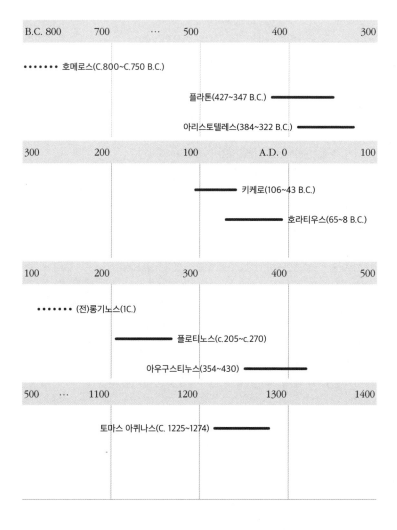

B.C. 800	700	...	500	400	300

•••••• 호메로스(C.800~C.750 B.C.)

플라톤(427~347 B.C.) ━━━━━

아리스토텔레스(384~322 B.C.) ━━━━━

300	200	100	A.D. 0	100

━━━━━ 키케로(106~43 B.C.)

━━━━━ 호라티우스(65~8 B.C.)

100	200	300	400	500

•••••• (전)롱기노스(1C.)

━━━━━ 플로티노스(c.205~c.270)

아우구스티누스(354~430) ━━━━━

500	...	1100	1200	1300	1400

토마스 아퀴나스(C. 1225~1274) ━━━━━

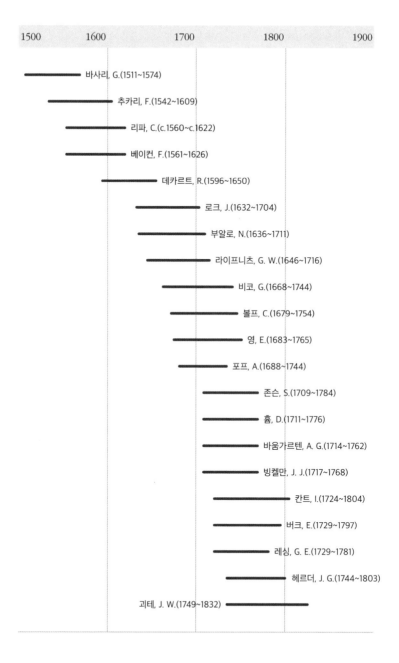

바사리, G.(1511~1574)

추카리, F.(1542~1609)

리파, C.(c.1560~c.1622)

베이컨, F.(1561~1626)

데카르트, R.(1596~1650)

로크, J.(1632~1704)

부알로, N.(1636~1711)

라이프니츠, G. W.(1646~1716)

비코, G.(1668~1744)

볼프, C.(1679~1754)

영, E.(1683~1765)

포프, A.(1688~1744)

존슨, S.(1709~1784)

흄, D.(1711~1776)

바움가르텐, A. G.(1714~1762)

빙켈만, J. J.(1717~1768)

칸트, I.(1724~1804)

버크, E.(1729~1797)

레싱, G. E.(1729~1781)

헤르더, J. G.(1744~1803)

괴테, J. W.(1749~1832)

| 1600 | 1700 | 1800 | 1900 | 2000 |

실러, J. C. F.(1759~1805)

피히테, J. G.(1762~1814)

헤겔, G. W. F.(1770~1831)

콜리지, S. T.(1772~1834)

슐레겔, F.(1772~1829)

셸링, F. W. J.(1775~1854)

헤르바르트, J. F.(1776~1841)

호프만, E. T. A.(1776~1822)

젬퍼, G.(1803~1879)

한슬리크, E.(1825~1904)

피들러, K.(1841~1895)

지멜, G.(1858~1918)

리글, A.(1858~1905)

베르그송, H.(1859~1941)

화이트헤드, A. N.(1861~1947)

뵐플린, H.(1864~1945)

크로체, B.(1866~1952)

카시러, E.(1874~1945)

오르테가 이 가세트, J.(1883~1955)

타타르키비츠, W.(1886~1980)

뒤샹, H. R. M.(1887~1968)

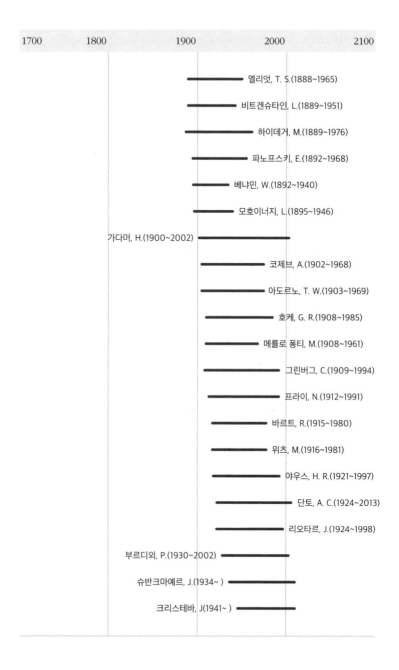

| 1700 | 1800 | 1900 | 2000 | 2100 |

엘리엇, T. S.(1888~1965)
비트겐슈타인, L.(1889~1951)
하이데거, M.(1889~1976)
파노프스키, E.(1892~1968)
베냐민, W.(1892~1940)
모호이너지, L.(1895~1946)
가다머, H.(1900~2002)
코제브, A.(1902~1968)
아도르노, T. W.(1903~1969)
호케, G. R.(1908~1985)
메를로 퐁티, M.(1908~1961)
그린버그, C.(1909~1994)
프라이, N.(1912~1991)
바르트, R.(1915~1980)
위츠, M.(1916~1981)
야우스, H. R.(1921~1997)
단토, A. C.(1924~2013)
리오타르, J.(1924~1998)
부르디외, P.(1930~2002)
슈반크마예르, J.(1934~)
크리스테바, J(1941~)

옮긴이의 말

오타베 다네히사는 『예술의 역설』, 『예술의 조건』, 『상징의 미학』으로 한국 독자들에게 이미 친숙한 일본의 미학자다. 2017년 10월에 한·중·일 학자들과 함께 쓴 『동아시아 문화와 한국인의 감성』(한국학중앙연구원)이 한국에서 출판되었지만, 이 책 『서양미학사』는 단독 저서로는 한국에서 네 번째로 출간되는 책이다. 제목이 보여주듯, 이 책은 서양에서 태동한 미학의 역사를 논하고 있다. 제목이 '미학사'가 아니라 '서양미학사'라는 사실은, 저자가 '서양'의 미학을 대상화해서 바라보고 있다는 사실을 말해준다. 이는 서양과 비서양의 대립을 의미하는 것이 아니라, 미학 문맥의 재편 가능성으로서 '비서양'에서 전개된 미학이 또 다른 무게중심으로 엄연히 존재한다는 사실을 전제로 하는 것이다.

　잘 알려진 대로 일본은 서양에서 받아들인 미학을 세계 최초로 대학의 독립학과로 만들어서 집중적으로 발전시켰다. 1889년부터 도쿄미술학교에서 일본 최초로, 미국인 어니스트 페놀로사Ernest Fenollosa와 오카쿠라 덴신岡倉天心, 모리 오가이森鷗外 등이 미학을 강의했고, 1893년에 도쿄제국대학교는 문학부에 미학 강좌를 개설했다. 이후 도쿄제국대학교는 1910년에 3학과 19전수학과專修學科 시스템 아래서 제1철학과에 철학과와 별개로 미학과를 설치했다. 도쿄제국대학교가 세계 최초로 미학과를 만든 이래, 동아시아 학문의 장

에서 미학은 독립된 학과로 자리잡았다. 이러한 관점에서 보자면 이 책은 오타베 다네히사 개인의 성과물인 동시에, 일본 미학계가 100여 년 넘게 서양의 미학을 탐구해온 결실이라고도 할 수 있다.

저자가 여러 번 언급했듯, 이 책은 연구방법으로 영향작용사의 방법을 도입하고 있다. 저자는 영향작용사의 방법을 통하여 박제되어 있던 고전의 의미를 현재로 생생하게 되살리는 한편, 현대 미학의 문제가 고전과 뿌리 깊은 관계를 맺고 있다는 사실을 보여주었다. 유감스럽게도 『서양미학사』가 언급하는 상당수의 서적은 한국어로 번역되지 않았다. 이에 독자들이 해당 책을 직접 찾아볼 수 있도록 원제를 표시했다. 다행히 20세기 이전의 서적들은 구글 북과 인터넷을 통해서 대부분 원문에 접근 가능하다. 저자의 집필 의도에 맞도록 역주 등은 최소한으로 했다. 한국에 번역된 참고문헌도 따로 표기했다.

어려운 내용을 알기 쉽게 쓰는 것은 가장 힘겨운 일 중 하나다. 『서양미학사』는 독자가 이해하기 쉽도록 쓰였지만, 미학의 논의를 깊이 있게 다루는 고도의 학술서이다. 그래서 번역 과정은 매우 험난했다. 무엇보다 저자가 신중하게 고른 어휘를 정확하게 옮기고자 최선을 다했다. 아울러 저자가 일본어로 번역한 서유럽어 문장을 한국어로 옮기는 과정에서, 이중 번역의 오류를 피하고자 가능한 한 원문과 여타 번역문을 함께 대조했다. 가독성을 이유로 저자의 표현을 단순하게 치환하지 않으려고 노력했다. 이 책의 가치는 독자들이 알아봐주리라고 확신한다.

이 책이 나오기까지 오랫동안 관심을 기울여주신 분들께 감사의 인사를 올린다. 저자인 오타베 다네히사 선생님은 이번에도 그야말로 성심껏 도움을 주셨다. 깊이 감사한다. 서강대학교 김산춘 신부님은

이 책이 나오기까지 누구보다 큰 관심을 보여주시고 격려해주셨다. 민주식 선생님, 권정임 선생님, 신나경 선생님의 따뜻한 마음에 감사한다. 이연도 선생님은 좌절할 때마다 용기를 주셨다. 이시다 게이코 石田圭子 씨와 요코야마 나나橫山奈那 씨, 우메무라 쇼코梅村翔子 씨께 늘 지적 자극과 도움을 받는다.

지금까지 발행된 오타베 다네히사의 저서가 한림대학교 한림과학원에서 추진한 프로젝트의 소산이었다면, 『서양미학사』는 돌베개의 결정으로 한국에 나올 수 있었다. 담당 편집자 김진구 님께 정말 감사한다. 아울러 『서양미학사』가 나오기까지 함께 고생해주신 돌베개의 다른 모든 분들께 감사의 말씀을 드린다.

2017년 11월
청류재聽流齋에서 김일림

인명 색인

사항 색인

* 쪽수 표기는 용어상의 대응뿐 아니라 개념적으로 대응하는 쪽까지를 포괄한다.